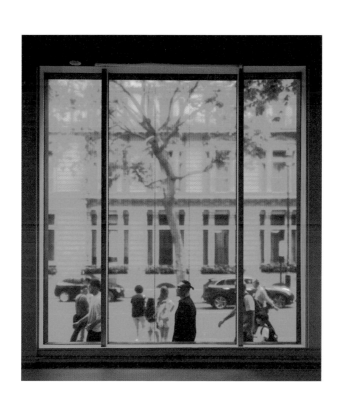

NOWHERE IN SOMEWHERE

어디에나 있는, 어디에도 없는

이진준
JINJOON LEE

미름모

예술과 기술의 교차점에 서서, 저의 여정은 단순히 예술 작품을 창조하거나 학문적 지식을 추구하는 것만이 아니었음을 되돌아봅니다. 그것은 물리적인 세계와 디지털적 세계가 융합되는 경계에서, 인간 의식이 확장되고 예술이 심오한 표현의 그릇이 되는 인간 경험의 본질을 이해하려는 탐구였습니다. 이 책은 그 20년을 반영합니다.

새 천년의 초기, 디지털 시대가 막 시작되고 세계가 기술 르네상스의 전환점에 있을 때 저의 길은 시작되었습니다. 서울대학교 경영대학의 젊은 학생으로서, 저는 경영과 경제의 효율성보다는 예술의 무한한 가능성과 문화 및 기술 장벽을 초월하는 그 모호한 힘에 매료되었습니다.

비즈니스에서 예술과 기술의 세계로의 전환은 포기가 아닌 인간다움에 대한 탐색과 혁신의 힘에 대한 관심과 열정의 융합이자 선택이었습니다. 서울대학교에서의 조각 교육은 제 예술 언어의 기초를 마련했고, 이후 런던 왕립예술대학교에서의 석사 과정과 옥스퍼드 대학교에서의 박사 연구는 학제 간 지식의 풍부하고 폭넓은 세계를 경험하게 해주었습니다.

그동안 저는 아날로그와 디지털의 경계를 넘나들며 예술에 대한 여러 질문들을 화두처럼 들고 있었습니다. 인간과 기계 그리고 환경을 둘러싼 본질적인 질문들에 대한 답을 구하고자 여러 대륙을 여행하고 다양한 문화를 경험했고, 그것은 궁극적으로는 저 자신의 내면의 탐구로 이어졌습니다. 그것이 제가 출발한 곳, 바로 '방법으로서의 자기'(Autoethnography)를 이야기하는 이유입니다.

이 책은 2007년 한국문화예술위원회 아르코 미술관 첫 개인전 〈Art Theatre – Role Play〉부터 2010년 서울 디지털미디어시티(DMC)에 설치된 공공 미디어 조각 〈THEY〉를 거쳐 2023년 7월 런던의 중심에서 개최한 개인전 〈Audible Garden〉까지 제 생각에서 형성된 프로젝트와 경험을 집중적으로 다루고 있습니다.

이를 통해 제가 사색했던 지점들이 다시 한번 시간과 공간을 초월하며 재구성되어 읽히길 기대합니다. 그것은 알려진 것과 알려지지 않은 것, 과거와 미래, 자아와 타자 사이에 존재하는 경계들을 다룹니다. 저는 이러한 경계 공간이야말로 답이 아닌 좋은 질문을 구하는 진정한 창의성이 거주하는 곳이라고 믿습니다. 저는 예술가로서 각각의 세계를 넘나드는 매개자입니다. 또한 예술은 유형적인 것과 무형적인 것 사이의 다리 역할을 할 수 있습니다.

조각가이자 새로운 미디어 예술가로서, 저는 작업을 통해 항상 깊은 울림을 창조하는 경험을 만들고자 했습니다. 공간과 시간에 대한 우리의 인식에 도전하는 몰입형 설치 작품이든, 감정의 유동성을 구현하는 조각이나 드로잉이든, 제 목표는 경이로움과 성찰의 공감각적 은유를 불러일으키는 것이었습니다.

또한, 교육자이자 연구자로서 저는 학생들에게 이러한 경이로움을 전달하고자 했습니다, 학문의 틀을 벗어나 인간 생활을 풍요롭게 할 수 있는 예술과 기술의 잠재력을 받아들이도록 격려합니다. 데이터 기반 예술 및 디자인, 사운드 아트, 브레인 아트 그리고 퓨처오페라를 위한 XR 퍼포먼스에 대한 연구는 예술과 과학기술이 별개의 분야가 아니라 단일한 이해를 추구하고 상호 보완적인 측면을 가지고 있다는 저의 믿음을 증명하는 것입니다.

이 책은 또한 개인적인 서사입니다. 경영대학을 졸업하고 다시 미술대학에 입학한 2003년부터 2023년까지 지난 20년 동안 예술가로 그리고 미래학자로, 기술의 관찰자에서 현장의 크리에이티브 디렉터로 넘나들었던 저의 활동을 추적합니다. 이것은 변화와 발견의 이야기이며, 예술을 통해 제가 세계를 이해하고 저의 내면을 들여다보고 대화하는 방식을 담고 있습니다. 이 책을 읽는 독자들이 잠시라도 자신의 경험과 울림을 찾는 순간들을 함께 발견하길 바랍니다. 이것은 단지 제 이야기만이 아니기 때문입니다. AI의 도래가 불러일으킨 디지털 시대의 새벽에, 예술과 기술이 가능성의 경계를 끊임없이 재정의하는 과정을 그린 우리 시대의 기록 중 하나가 될 수 있을 것입니다. 이것은 바로 어디에도 없는, 하지만 어디에나 있는 이야기입니다.

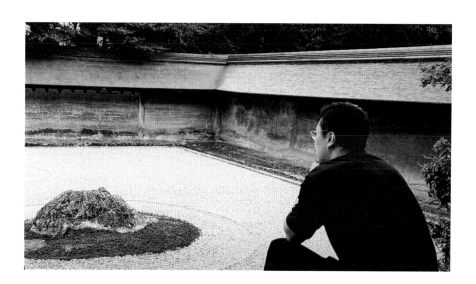

2023년 10월 교토의 료안지에서

CONTENTS

PREFACE 004

ART THEATRE – ROLE PLAY 008
RED DOOR 044
YOUR STAGE 056
THEY 076
ARTIFICIAL GARDEN 088
NOWHERE IN SOMEWHERE 108
GREEN ROOM GARDEN 126
UNDECIMBER 174
AUDIBLE GARDEN 188

BIOGRAPHY 290
ACKNOWLEDGEMENTS 298
IMAGE CREDITS 299

ART THEATRE

–

ROLE PLAY

첫 개인전을 연극을 비롯한 여러 공연예술가가 활동하는
대학로 아르코 미술관에서 개최하게 되어 의미가 보다 크게 다가온다.
왜냐하면 나의 예술은 미술이라는 장르를 넘어 무용, 음악, 연극 등
공연예술로의 확장을 꿈꾸기 때문이다.

특히 빛과 소리라는 비물질적인 대상을 제대로 다루기 위한
여러 전기적 장치에 깊은 관심이 있다.
인간의 몸과 그 주변을 둘러싼 공간
그리고 무대와 무대 밖의 경계에 감도는
어떤 분위기(ambience)에서 깊은 긴장감을 느낀다.

어떤 일이 벌어지는 그 모든 것들의 합이
커다란 하나의 힘으로 느껴지는 이유다.

LEE JIN JOON
ART THEATER PROJECT

Art Theatre – Role Play, 2007. View at ARKO Art Center, Korea

Art Theatre

2007, 라이브 퍼포먼스.

아르코 미술관 작가 지원 프로그램에 선정되어 두 달 동안 제3 전시실에 아트 씨어터 프로젝트를 진행하였다. 총 6회에 걸쳐 1인 실험극을 연출하였다. 배우 한 명의 모노드라마 형식에 설치, 영상, 사운드, 문학과 무용 등의 요소들을 적절히 배치하고자 하였다. 사전에 준비된 텍스트와 사진 등을 바탕으로 배우는 각자의 상상력을 발휘하여 무대 위에서 역할놀이를 수행하였으며 무대와 무대 밖이라는, 연극과 현실에 관한 경계 실험도 행해졌다.

특히, 6번째 공연이었던 〈Audition〉은 액션 블록버스터 영화의 대명사 007 시리즈 중 제21편 〈카지노 로얄〉을 관객 참여로 완성한 작업이다. '스펙터클(볼거리)'을 제하고 대사만으로 구성하여 관객들이 대사를 한 줄씩 낭독한 컷들을 이어 붙여 놀라울 정도로 줄어든 영화 분량을 확인시켜준다.

물량 공세식으로 생산된 볼거리 위주의 영상으로 관객에게 허위와 과장, 부정확성을 반복적으로 주입시켜 판단과 상상의 영역까지 조작하는 영화 매체에 딴지를 건다. 한편 관객들이 연기자가 되어 대사를 한 줄씩 연기한 장면, NG 장면과 연기 지도 및 촬영 과정까지 고스란히 담아냄으로써 시각 효과가 최선의 상태인 엄선된 컷들로 완성하고자 하는 영상 미학의 기존 방식 또한 비튼다.

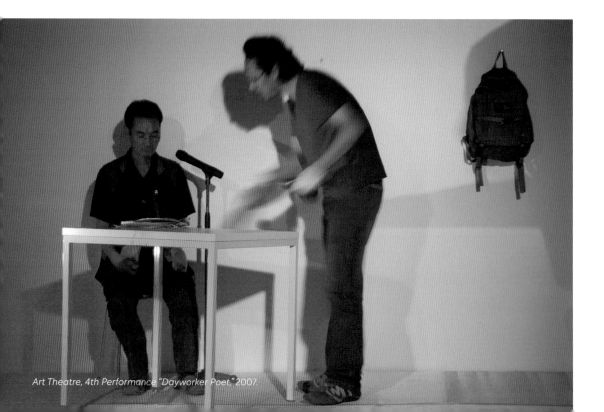

Art Theatre, 4th Performance "Dayworker Poet," 2007.

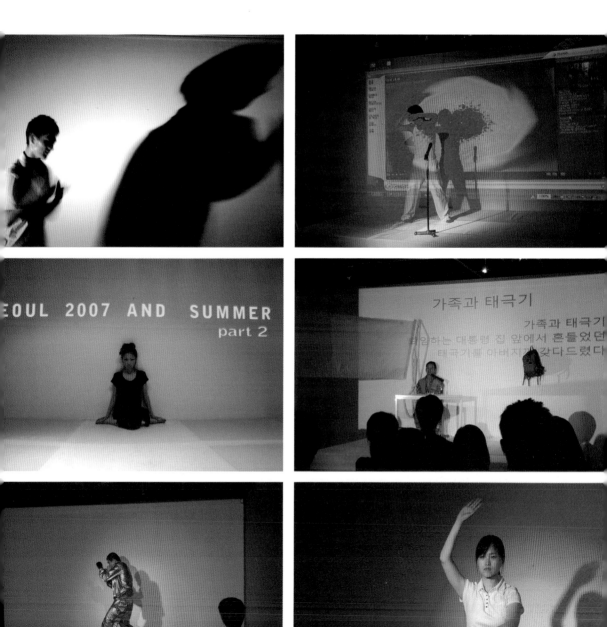

Art Theatre, 1st Performance "Death of a Salesman," 2007.
Art Theatre, 2nd Performance "Seoul 2007 and Summer: Part 1," 2007.
Art Theatre, 3rd Performance "Seoul 2007 and Summer: Part 2," 2007.
Art Theatre, 4th Performance "Dayworker Poet," 2007.
Art Theatre, 5th Performance "Boxer," 2007.
Art Theatre, 6th Performance "Audition," 2007.

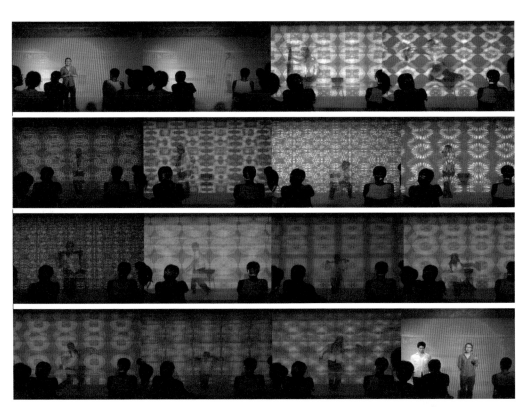

Art Theatre, 1st Performance "Death of a Salesman," 2007. Live Performance.

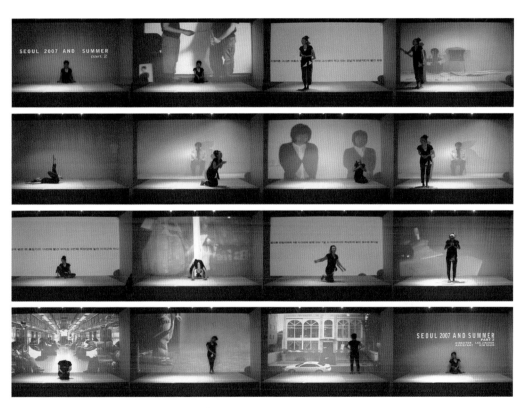

Art Theatre, 3rd Performance "Seoul 2007 and Summer: Part 2," 2007. Live Performance.

Insomnia

2006, 단채널 비디오, 사운드, 3분 40초.

미풍에 가볍게 살랑거리는 블라인드의 움직임과 감성적 음악은 블라인드가 간간이 창에 부
딪혀 내는 금속성 파열음과 극명한 대조를 이루며, 창밖에서 들려오는 듯한 총성과 폭발음은
이에 가세한다. 블라인드 사이로 새어 들어오는 창밖의 강렬한 빛과 어두운 실내는 이러한 대
비적 상황에 시각적으로 중층된다.

뇌리를 강타하는 날카로운 마찰음은 가히 폭력적이고, 한번 인지된 이상, 블라인드가 사뿐히
들썩일 때마다 상당한 긴장감과 공포감을 유발한다. 서정적이고 평화로운 분위기는 이러한
간헐적 소음으로 인하여 돌연 무산되며, 이내 충격적 여운으로 전도된다.

내부와 외부의 접점에서 서로 소통하는 창구가 되는 창은 밝은 빛의 긍정적인 면을 비추는 동
시에 폭력과 파괴적 속성 또한 '양날의 칼'처럼 품고 있다. 이러한 창에서 눈을 떼지 못하는 주
체는 사회에 잠재된 폭력성으로 인해 상처 받고 격리된 상황임에도 소통에 대한 낙관적 시선
을 견지한다.

창문은 내부와 외부를 구분하는 동시에 두 세계를 연결하는 창구로서, 우리의 인식과 존재의 경계성을 상징한다. 이러한 창문의 경계성은 사실 우리 인간의 삶 전반에 걸쳐 반영된다. 우리는 자아와 타자, 내면과 외부, 개인과 사회 간의 경계를 어떻게 설정하고, 그 경계를 어떻게 경험하고 통과하는지에 대해 끊임없이 고민한다. 이러한 경계는 때로는 보호와 안정을 주는 것처럼 느껴지지만, 때로는 고립과 제한을 가져다주기도 한다.

불면증 환자의 경험을 통해, 닫힌 블라인드 뒤의 창문은 두려움과 불안을 상징하는 경계로 작용한다. 그 경계를 넘어서면 눈부신 빛, 날카로운 소리, 불안정한 세계가 우리를 기다린다. 그러나 창문이 단순히 위협의 상징만은 아니다. 그것은 동시에 변화와 가능성, 그리고 새로운 경험의 시작을 암시하는 호기심을 일으키는 공간이기도 하다.

이러한 창문의 이중적이고 모호한 성격은 사실 우리 삶의 본질을 반영한다. 경계는 끊임없이 이동하고 변화하며, 그 안에서 우리는 자신의 정체성과 존재의 의미를 계속해서 재구성한다. 이러한 과정에서 창문은 단순히 경계를 나타내는 구조물이 아니라, 우리의 내면을 탐구하고 외부 세계와 소통하는 도구, 그리고 무한한 가능성을 열어주는 문으로서 역할을 한다.

이런 우리의 존재와 인식의 복잡성을 창문을 볼 때마다 느끼게 된다. 창문 뒤의 세계는 두려움과 희망, 제한과 자유, 고정과 흐름을 동시에 내포하고 있으며, 그 세계 안에서 우리는 우리 자신의 삶의 방향성을 계속해서 탐색하게 하는 어떤 끌림을 느낀다.

17

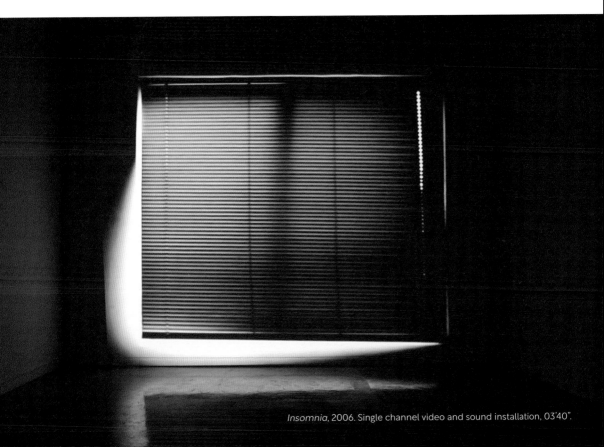

Insomnia, 2006. Single channel video and sound installation, 03'40".

Weak Line

2004, 장소 특정적 설치, 가변크기.

미풍에 가느다란 선들이 무의식의 깊은 바다를 유영하며, 그 자유로운 흐름 속에서 존재의 흔적을 남긴다. 마치 누에가 고치를 틀듯, 내 몸에서 흘러나온 에너지가 손끝을 타고 캔버스 위에 펼쳐진다. 그렇게 손의 움직임은 무의식의 춤을 추며, 작은 공간에서 다른 공간으로 이어지는 연결고리를 만들어낸다. 이 연결된 공간들은 확장되고 좁혀지며, 가느다란 선들과 함께 유기적인 움직임을 생성한다.

이 모든 것은 검은색 펜 한 자루와 손의 노동력이 쌓여 만들어진 것이다. 선들은 점차 확장되며, 때로는 구석진 곳들을 향해 개미 무리가 행렬하듯, 혹은 넝쿨이 끊임없는 생명력을 드러내듯, 살아 있는 유정물이 되기를 희망한다. 이 공간을 넘어 다른 공간으로, 마치 문을 통해 새로운 세계로 나아가는 듯한 선들은, 가벼운 장식 예술이 판을 치고 수공예가 도외시되는 상황에서 오히려 기본적인 드로잉의 미학을 통해 관람객을 명상의 공간으로 초대한다.

조밀하게 얽힌 선들이 만들어내는 공간은 때로는 겸재 정선의 실경산수화를 연상시키기도 하고, 때로는 한국의 산수를 닮은 등고선처럼 느껴지기도 한다. 산수화의 전통에 영감을 받은 이 선들은 모였다 흩어지기를 반복하며, 관람객이 무한한 상상의 세계로 빠져들게 한다. 그 속에서 관람객은 자신만의 이야기를 발견하고, 자신만의 경험을 투영할 수 있다.

작품 속의 선들은 꿈틀거리며 유영하는 것처럼 보이지만, 실제로는 무의식의 집합이며, 내 몸이 원하는 일종의 기의 흐름이다. 그것은 언어로 표현할 수 없는 내면의 욕구와 생존 본능의 반영이며, 나 자신이 살아 있음을 증명하는 흔적이다. 이 선들은 내가 경험한 감정의 궤적이며, 내가 걸어온 길의 지도이기도 하다.

우리는 모두 삶의 틈새를 헤엄치며 존재한다. 그 틈새 속에서 우리는 자유롭게 흐르고, 때로는 서로 만나고, 때로는 멀어진다. 작품 속의 선들도 마찬가지이다. 그것들은 서로 만나며 새로운 형태를 만들고, 다시 흩어져 각자의 길을 간다. 그렇게 선들은 살아 움직이는 생명체처럼, 끊임없이 변화하고 성장한다. 이 변화하는 선들을 통해, 나는 세상과 소통하고, 나만의 이야기를 전하며, 끊임없이 새로운 가능성으로 열려 있음을 알게 된다.

단순한 행위의 반복이지만 나의 내면에 있는 본질적인 질문들을 탐구하는 행위의 결과이다.

19

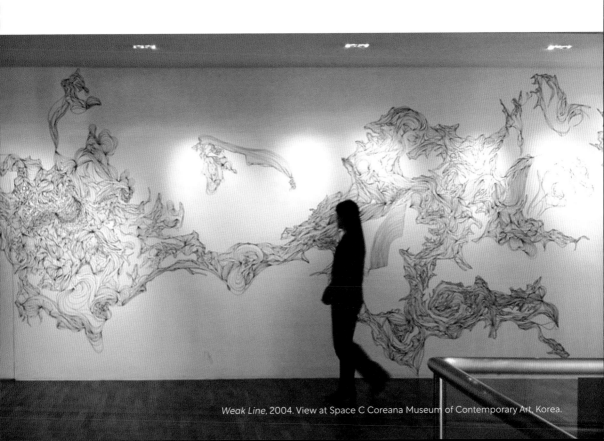

Weak Line, 2004. View at Space C Coreana Museum of Contemporary Art, Korea.

A to Z Series: Korea

2007, 단채널 비디오, 컬러, 16분 35초

〈A to Z〉 시리즈 중 〈A to Z in Korea〉는 한국적인 선과 형태, 색채 등이 집결되어 있는 고궁에서 영문 알파벳 형상을 채집하는 과정을 담은 영상 작업이다. 오락 혹은 놀이와 같은 작업을 진지하고도 신중한 르포 형식으로 담아내 묘한 역설적 상황을 만들어낸다. 이렇게 채집된 알파벳은 FATHER와 MOTHER와 같은 선천적 혹은 자발적으로 부여받은 '역할'을 상징하는 단어들로 조합된다. 사회가 본연적 존재로서의 욕망을 억제하고 체제 유지를 위해 주어진 역할의 전형에 충실하도록 강요하고 있음을 이야기하며 한국 근현대사의 그림자를 엿볼 수 있게 한다.

A to Z in Korea, 2007.

A to Z in Korea – Father & Mother, 2007.

Flagflower Series

(Korea) 2007, 단채널 비디오, 컬러, 1분 55초.
(USA) 2007, 단채널 비디오, 컬러, 1분 7초.

 이라크 전에서 미군이 이라크 진영에 폭탄을 투하했을 당시 발생한 폭염이 높은 상공에서 보았을 때 아이러니하게도 '아름다운 불꽃처럼 보였다'는 어느 미군 병사의 발언이 결정적 모티프로 작용하게 된 본 시리즈는 한 나라의 제유적 상징물인 국기와 그것과 비교적 상반된, 아름다움의 상징인 꽃을 배치해 만화경 형식의 영상으로 보여준다.

 국가의 이익과 권위, 거대 권력의 존속, 정치 이데올로기와 같은 명분 아래 무수히 자행되는 각종 폭력과 탄압의 피해자들은 가해자들의 '아름다운 불꽃' 아래 비참하게 묻히기 일쑤다. 여러 가지 다양한 형상들이 섞여 있으나 정확한 대칭으로 결코 질서가 흐트러지지 않는 장식적 패턴은 체제 유지를 위해 아름답게 포장하거나 치부를 은폐하기 위해 기만적 수사를 구사하는 권력의 속성을 대변한다.

Flagflowers, 2007. Monitor Installation

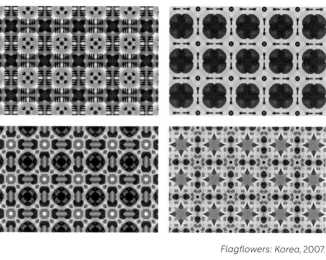

Flagflowers: Korea, 2007.

Flagflowers: USA, 2007.

Wangddasikyu

2007, 단채널 비디오, 컬러, 사운드, 38초

〈Wangddasikyu(왕따시켜)〉는 "왕따시켜'라는 말을 4명의 배우들이 웃으면서 연기하도록 한
다음 한 화면에 오버랩시켜 편집한 작품으로 '왕', '따', '시', '켜'의 개별 음절들을 겹쳐 무한 반복
할 때 청자가 이 음성을 어떻게 이해하는지를 실험한다. 청자는 이 음성을 '모나리자' 혹은 또
다른 음성으로 잘못 이해하곤 한다. 청자는 이와 같은 익숙지 않은 음성이나 소리를 접할 때
개인적인 경험이나 기억에 의존하면서 정보에 대한 해석을 시도하나 매번 그 해석은 편향적
이게 된다.

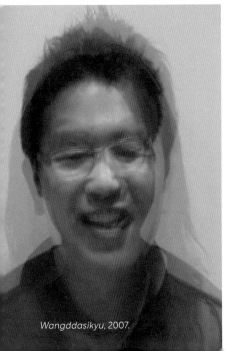

Wangddasikyu, 2007.

Wangddasikyu, 2007. installation

Metro in Seoul

2007, 단채널 비디오, 컬러, 사운드, 16분 56초

〈Metro in Seoul(지하철)〉은 승객을 장소에서 장소로 이동시켜주는 수단이자 한 공간과 다른 공간을 잇는 매개 공간이기도 한 지하철 안을 일탈적 상황이 벌어지는 무대로 상정한다. 깍듯하게 인사하면서 '죄송합니다'를 연발하거나 전화로 친구에게 요가 동작을 시연하면서 설명하는 상황, 미국인이 미국 국가를 울면서 부르는 상황 등 우스꽝스럽고 때로는 어처구니 없는 상황을 연출하여 승객들의 반응을 관찰한다.

실제로 승객들 대부분은 이러한 상황에 감정을 드러내지 않고 애써 외면하거나 거의 무관심으로 일관하면서 사회적 규범에서 벗어나지 않으려는 관성을 쉽게 버리지 않는다. 이 작품에서는 다른 방송용 매체에서 일반적으로 볼 수 있는 클로즈업, 줌인/줌아웃 등의 카메라 워크가 없으며, 거의 모든 조작을 배제하고 앵글을 고정하여 한 자리에서 촬영하는 방식을 취한다. 섬세한 심리묘사를 하거나 눈여겨 봐야 할 포인트를 제시하는 클로즈업은 이용되지 않는다. 이러한 롱테이크 방식은 가감 없는 상황의 진행 과정뿐만 아니라, 실제 승객들의 짐짓 무심한 듯한 반응처럼 극적이지 않은 모습과도 조응한다.

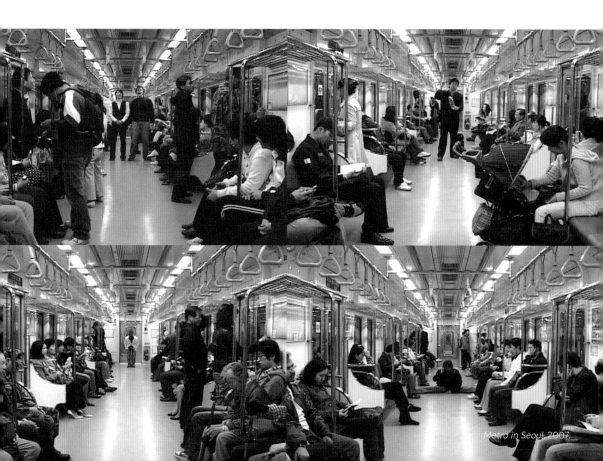

Metro in Seoul, 2007

Interview Project: Eyes in Mind

2007, 단채널 비디오, 컬러, 사운드, 1분 15초

〈Eyes in Mind〉는 사회 소수자에 속하는 사람들을 찾아가 그들이 원하는 질문만을 수집한 다음 카메라의 편집 없이 한 시간 정도 질문하고 그들의 답변을 듣는 인터뷰 프로젝트이다. 서울 맹학교의 초등학교 6학년 시각장애 아이들 6명으로부터 그들이 원하는 질문을 채집한 다음 약 한 시간 동안 그들의 이야기를 기록한 다큐멘터리이다.

미리 준비해 간 질문지는 없었으며 아이들에게 우리가 무엇을 물어보면 좋겠느냐고 오히려 질문하여 아이들로부터 최대한 말하고 싶은 것을 들을 수 있도록 노력했다. 아이들과 약속한 또 하나는 인터뷰가 시작된 이후 약 한 시간 동안 편집 없이 상영하겠다는 것이었다.

카메라가 레코딩되는 시점부터 화면은 암전 처리되어 시각장애인과 일반인이 똑같은 조건에서 작품을 감상할 수 있도록 배려했다. 작품의 제목 〈Eyes in Mind〉는 플라톤이 이야기한 '마음의 눈'을 연상시키며, 아이들이 자신들이 가지고 있다고 이야기한 '마음의 눈'에서 차용하였다.

24

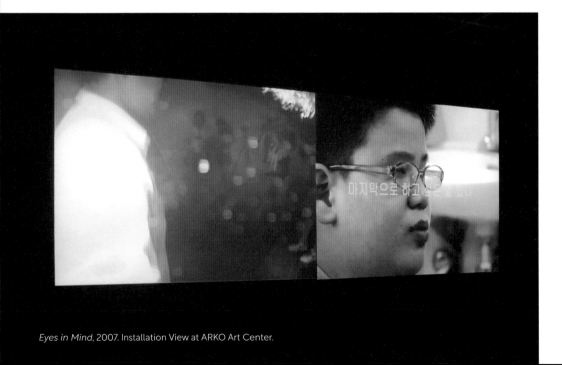

Eyes in Mind, 2007. Installation View at ARKO Art Center.

아이들이 스스로 만든 질문은 다음과 같다.

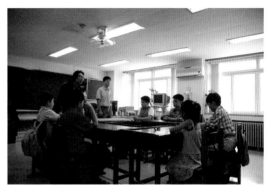

각자 자기소개를 부탁해요.
그런데 영광이 팔은 왜 그런 거니?
혹시 별명들 있니?
어젯밤에 꿈꾸었니?
꿈 이야기를 하나 해줄래?
필주는 어떤 꿈을 꾸었어?
좋아하는 과목이 뭐야?
일반 아이들이 푸는 학습지를 풀기도 하니?
체육시간에는 어떤 것들을 해?
은혜는 미술시간에 어떤 게 재미있어?
직접 물건을 골라서 살 때는 어떻게 하니?
혼자서 배달 주문한 적 있니?
일반인들이 너희들을 놀린 적이 있니?
그럴 때 마음이 어때?
일반인들이 너희들을 도와줄 때도 있지 않니?
너희들만이 가진 능력들은 어떤 게 있어?
마음의 눈이 있다고 했는데 어떤 거야?
너희들 외모에 관해 이야기할 때도 있니?
혹시 마음속으로 좋아하는 친구가 있니?
다른 사람들이랑 전화는 어떻게 하니?
완전히 안 보이는 친구들도 있니?
병원을 많이 다녔다고 했는데, 병원에 대한 기억은 어때?
학교 생활의 가장 큰 추억은 뭐니?
좋아하는 연예인은 있니?
너희들이 고쳐야 할 점은 뭐라고 생각하니?
과학기술이 발전해서 어떤 것들이 생기면 좋겠니?
성공한 장애인들을 보면 어때?
존경하는 인물들은 어떤 사람들이니?
너희들은 어떤 사람이 되고 싶어?
꿈을 이루기 위해 어떤 노력들을 할 거야?
영광아, 미술을 할 때 어떤 느낌이 들어?
마지막으로 하고 싶은 말 있니?
행복한 기억…

2007년 여름
서울 맹학교에서

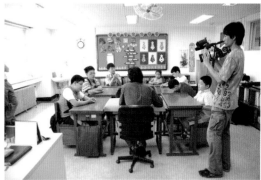

Eyes in Mind, 2007. Working process.

Half Water, Half Fish

2007, 퍼포먼스

2007년 6월 28일 홍대 앞 대안공간 루프의 다원예술 기획 335ORCH의 초청으로 제작 및 연출한 〈Half Water, Half Fish(무ㄹ 반 고기 반)〉는 일종의 집단 사이코드라마이다. 2007년 봄부터 3개월에 걸쳐 오디션을 통해 선발된 배우 30여 명이 무대 위, 관객들 틈에 각각 배치되어 숨겨진 지시를 받아 퍼포먼스나 연기를 하도록 하였다. 숨겨졌던 배우들이 관객석에서 자신의 무대를 확고히 가져갈수록 그들만의 공간이 섬처럼 생겨나고, 관객들은 그 섬과 섬 사이에 존재함으로 인해 일종의 군중 속의 고독이나 소외감을 공감각적으로 체험할 수 있도록 연출하였다.

이 실험적인 공연 한 번을 위해 자발적으로 참여한 약 30여 명의 배우들과 함께 작업했다. 배우들은 3개의 그룹으로 나뉘었는데, A그룹과 B그룹은 함께 훈련을 하며 서로를 알아가는 워크숍을 진행했다. 우리는 어떻게 하면 처음 만난 사람과 가장 빨리 친해질 수 있을지, 그리고 어떻게 하면 그 사람과 가장 순식간에 멀어질 수 있을지에 관해 여러 번 토론하며 일순간이나마 관계의 공백을 느끼게 할 수 있는 방법을 연구했다. 그것은 마치 공기가 흐르는 대기의 일부분을 순식간에 진공 상태로 만드는 것과 같았는데, 그 흐름이 하나의 순간을 향해 달려가도록 하기 위해 아주 잘 짜여진 각본에 따라 모든 경우의 수에 대처할 수 있는 고도의 훈련과 1시간 동안의 정교한 연출이 필요했다.

나는 A그룹의 세 명의 배우에게는 흔하게 볼 법한 퍼포먼스를 해달라고 요청하여 관객들로 하여금 '통상적인 현대미술 작가의 뻔하고 뻔한 퍼포먼스 공연이구나'라는 첫인상을 주고 싶었다. 재미난 것은 이 공연이 이루어진 대안공간 루프의 지하공간 구조였는데, 이 공간은 그 지하를 내려가는 것은 쉽지만 올라오는 것은 쉽지 않을 것 같다는 첫인상을 준다.

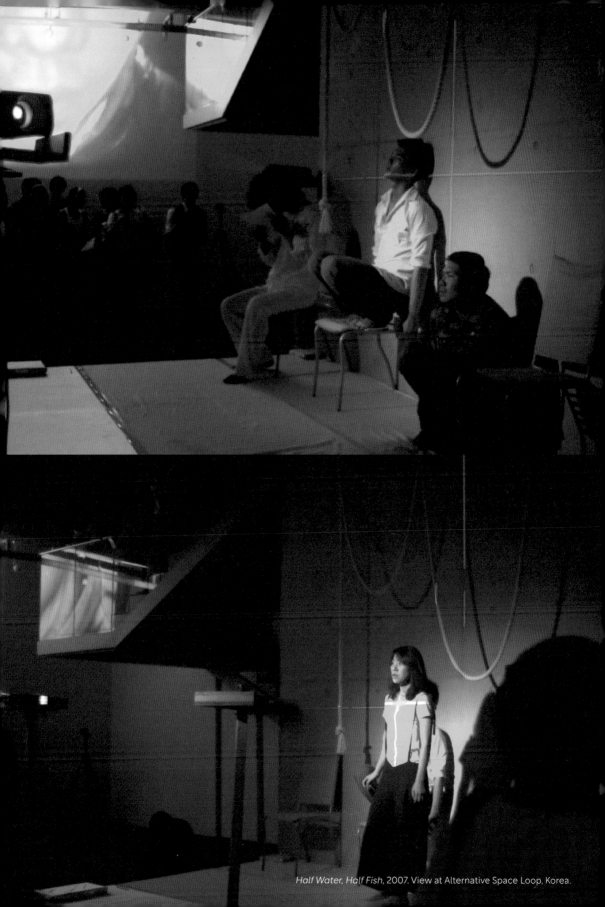

Half Water, Half Fish, 2007. View at Alternative Space Loop, Korea.

A그룹 : 무대 위의 공연자

우선, 공연장을 방문한 관객들은 지하공간에 마련된 무대에서 세 명의 배우들이 벌이는 행위들을 보게 된다. 머리가 긴 배우는 의미를 알 수 없는 시를 낭독하고 있고, 군복을 입은 배우 한 명은 무대 뒤 벽을 반복해서 기어오른다. 그리고 나머지 배우, 지금은 아주 유명해진 엄태구 배우는 눈을 부라리며 춤도 아닌 알 수 없는 동작들을 힘주어 반복하는데 그것은 흡사 분장하지 않은 경극배우처럼 과장되지만 압도적인 긴장감을 주었다.

B그룹: A그룹의 공연을 보러 온 관객 역할

B그룹의 배우들은 이 전시를 보러 온 관객으로서 각자가 관객과 배우 사이에 놓인 경계를 넘나드는 역할을 맡았다. 특히 수개월 동안 지속된 워크숍을 통해 그들 각자가 지닌 내면의 이야기를 공유하고 기억 속에 잠재된 트라우마를 살펴보는 시간을 가졌다. 연출자인 나는 그들을 인터뷰했는데 그것은 마치 사이코드라마처럼 갈등과 해소의 사이클을 반복하는 독특한 경험이었다. 우리는 함께 그 팽팽한 긴장을 최대한 해소시킬 수 있는 방법을 찾고자 했고 그 과정에서 아주 자연스럽게 이 공연에 방문한 진짜 관객들과 관계의 원근감에 대해 진지한 토론을 할 수 있었다. 나는 배우이면서 관객인 그들의 연기를 통해, 이런 사실을 모르는 진짜 관객들을 다시 관객이 아닌 하나의 대상으로 만들어내며 관찰자에서 참여자로 끌려올 수 밖에 없는 상황들을 연출하고자 했다. 따라서 낯섦과 반가움 그리고 익숙함과 다시 기이할 정도로 당황스러운 경험의 줄다리기를 위해 처음 만나는 사람과 어떻게 하면 가장 빨리 가까워질 수 있는지, 그다음에는 어떻게 하면 가장 순식간에 멀어질 수 있는지를 계속해서 탐구했다.

결국 배우들은 각자의 잘생긴 외모나 목소리 그리고 분위기 등을 통해 처음 만나는 사람들에게 어떻게 하면 말을 붙이고 가까이 다가가며 호감을 느끼게 만들 수 있는가를 집중 연구했다. 누구는 목소리를 가다듬고, 누구는 명함을 만들고, 누구는 표정과 눈빛을 교환하며 각자의 연기를 통해 새로 만나는 진짜 관객들에게 다가갈 준비를 한 것이다. 그리고 30분이 지나 어떤 신호가 울려 퍼질 때, A그룹의 공연을 보던 진짜 관객들은 주변의 관객 역할을 하는 배우들에 의해 굉장히 당황스러운 상황에 놓이게 된다. 나는 관객 역할을 맡았던 각각의 배우들이 워크숍을 통해 발견한 각자의 트라우마를 일순간이나마 해소할 수 있길 원했는데, 각 배우들에게 한 가지 행동을 극단적으로 반복해서 행하면서 그 자신이 가지고 있는 개인적인 규범과 금기에 도전해볼 것을 요구했다. 예를 들어 늘 반듯하게 앉아 있거나 좌우의 균형을 맞춰 걷는 것에 강박이 있는 배우 한 명이 있었다. 그는 인터뷰 과정에서 부모님이 각각 청각 그리고 시각 장애를 가진 분들이라는 것을 알려줬고, 어릴 때부터 몸의 반듯함과 균형감을 유지하는 것에 강박이 있다는 사실을 토로했다. 나는 그에게 그 답답함을 어떻게 풀고 싶은지 질문했고 그는 가끔 길을 가다 크게 소리지르고 싶은 욕구가 있다 하기에, 그렇다면 이번 연극을 통해 혼자 뜬금없이 크게 소리를 질러보라는 제안을 하게 된다. 이 배우는 전반 30분 동안은 무척이나 다정다감한 표정과 목소리로 여성 관객들에게 호감 섞인 말을 걸며 다가가는데, 그런 다음에 돌아서서 혼자 살짝 소리를 지르는 행위를 반복함으로써 후반부에 극적 반전에 대한 단서를 남긴다. 이후 어떤 배우의 비명에 의해 시작되는 후반 30분에는 모든 배우들이 각자가 가진 단서를 극대화하며 관객들로부터 순식간에 멀어지려는 시도를 하게 된다. 이 배우의 경우는 가끔 조금씩 내지르던 소리를 이제는 빈도를 늘려 아주 크게 지르며 후반 30분간 공연장을 계속 배회하게 된다.

나는 후반부에 일어나는 그들의 반전을 연출하며 오직 다음을 강조했다.

"여러분들은 각자의 섬을 만들어야 한다. 후반부에 여러분들이 완벽한 자신의 섬을 만들기 위해서는 세상에는 오로지 나밖에 없다는 생각으로 주변을 의식하거나 옆의 상황과 상호작용하지 말고 자신의 역할과 감정에 집중해야 한다."

나는 그들이 만들어내는 개인의 공간이 명확한 경계를 드러내기 시작하면서 각각의 섬으로 존재하게 되고 세상에 아무도 없는 것처럼 상호 소통을 하지 않을 때, 다시 말해 작용과 반작용의 행위를 진행하지 않을 때, 그들이 만들어내는 경계는 자신의 몸을 둘러싼 하나의 무대, 하나의 장이 될 것이며, 바로 그 각각의 무대 사이사이에 진짜 관객들은 당황스럽게도 거의 강제로 놓여질 수 밖에 없는 상황에 이르게 되길 기대한 것이다. 이것이야말로 경계가 생김으로써 만들어지는 낯선 진공 상태에 빠지는 경험이며, 호감을 느끼며 형성된 익숙함이 순식간에 낯섦으로 바뀌면서 경계를 이룬 그 공간의 구멍에 홀로 빠지는 묘한 공간 경험이다.

가끔 소리를 지르는 반듯함에 대한 강박을 지닌 그 배우처럼, 어떤 배우는 틱 장애 때문에 고개를 계속 흔들기도 하고, 어떤 배우는 갑자기 쓰러져 앉은뱅이처럼 엎드려 찬송가를 부르며 바닥에서 기어다니기도 하고, 또 어떤 배우는 모든 사람들에게 계속해서 미안하다고 고개 숙여 진심으로 사과하는 행위를 반복해서 행하기도 한다. 특히, 두 명의 배우에게 맡긴 역할은 이 공연을 상징하는 관계성에 대한 질문을 명확히 드러낸다. 나는 진짜 관객들을 사이에 두고 남녀 각 배우 두 명에게 서로 한 문장씩 차례대로 대사를 치듯 연기하라고 요청했다. 그들은 마치 관객을 사이에 두고 대화하는 것처럼 보였지만 전혀 앞뒤가 맞지 않는 문장을 그저 각자의 순서대로 한 번씩 차례대로 읊조릴 뿐이었는데, 관객들이 애써 그 두 사람의 대화를 연결시키려 노력하는 모습을 보았다. 그리고 그 관객의 주변에는 왼쪽 벽에 붙어 그 벽을 향해 호통을 치는 배우와, 저 너머 오른쪽 벽에서 그 벽을 향해 화를 내고 있는 배우가 있었다. 이 두 명의 배우들은 정말로 서로에게 말이 되는 대화를 하고 있었는데 관객들은 그 사실을 알기가 어려웠을 것이다.

<div style="text-align:left">29</div>

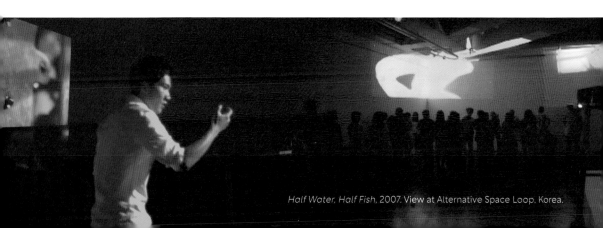

Half Water, Half Fish, 2007. View at Alternative Space Loop, Korea.

C그룹: 스텝 역할

공연을 준비하는 과정에서 사실상 C그룹은 끝까지 정체를 드러내지 않고 기존의 A, B 그룹의 배우들과 진짜 관객 모두를 속이는 역할을 하게 되었다. 동시에 그들은 실제로 이 공연이 잘 진행될 수 있도록 진짜 스텝 역할을 해주었는데 그것이 배우로서의 연기라는 사실을 연출자인 나를 제외한 어느 누구도 알지 못했다. 마지막 무대 인사에서 그들이 배우라는 사실을 공개했다. C그룹의 배우들은 관객과 다른 배우들을 안내하거나 행사를 소개하며 진행하는 역할 및 무대장치를 꾸미거나 일정을 조율하는 등 연출부의 일을 하면서 동시에 배우들을 위한 워크숍도 진행하며 실제 공연이 만들어지는 전반적인 과정을 도왔다.

전시 소개자료를 나눠주던 C그룹의 여자 배우 한 명은 루프 지하 계단에 앉아 관계자로서 배우들과 관객들을 안내하고 있었는데, 공연이 시작된 지 약 30분이 지났을 무렵 A그룹의 공연이 한창 벌어지고 있던 때에 갑자기 비명을 지르며 바닥에 쓰러진다. 이때 진짜 관객들은 사고가 난 줄 알고 당황한다. 사실 이 비명 이야말로 후반 30분이 시작된다는 신호였으며, 이때부터 B그룹의 배우들은 워크숍에서 진행했던 대로 자신의 트라우마를 마음껏 해소해보며 각자의 섬으로 들어가게 된다. 마지막 무대인사를 통해 여러 스텝들도 전부 배우라는 사실을 공개했을 때, 다른 참여 배우들조차도 당혹스러움을 표했다. 사실상 이 모든 공연의 관객은 연출자인 나 혼자였다고 할 수 있으며 그들에게도 그렇게 말했다.

여담

이날따라 이상한 관객들이 많았다고 토로하며 공연장을 떠난 관객들이 많았다. 그들 중 호기심을 가진 진짜 관객들은 끝까지 공연장에 남아 있게 되었고 결국 배우와 관객의 비중이 사실상 반반 정도로 자연스럽게 형성되었다. 이때 처음 기획했던 '무ㄹ 반 고기 반'의 공연이 완성될 수 있는 최상의 조건이 잘 갖춰졌다고 여겼다. 제목 '무ㄹ 반 고기 반'은 오타가 아니며 의도된 어떤 장치가 숨어 있음을 알려주는 암호이다. 배우 반 관객 반, 그리고 현실 반 연기 반의 긴장 속에서 나는 오로지 혼자 남은 관객이자 연출자로서 그들을 바라보고 있는 커다란 영상 작품을 벽에 상영하고 있었으며, 그렇게 각각의 개인과 세계 사이의 틈이 벌어지고 있는 독특한 경계 공간의 경험을 흥미롭게 관찰하고 또한 세상에 전달할 수 있었다.

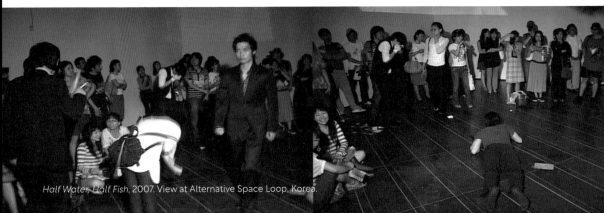

Half Water, Half Fish, 2007. View at Alternative Space Loop, Korea.

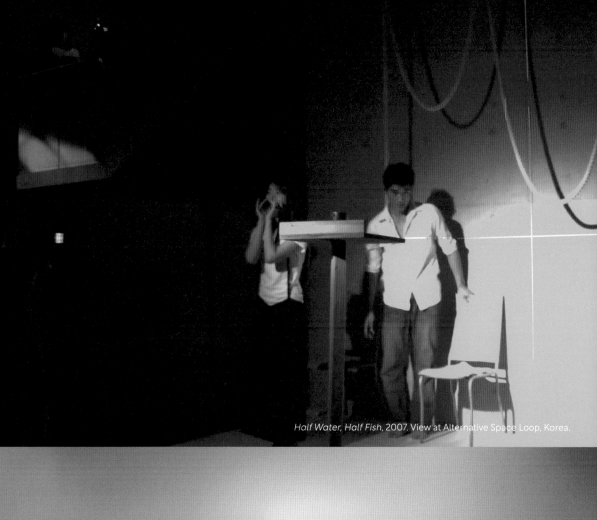

Half Water, Half Fish, 2007. View at Alternative Space Loop, Korea.

Half Water, Half Fish, 2007. Working process.

**〈Half Water, Half Fish〉 공연에 삽입된
노래 가사**

어두운 밤 홀로 나선 길
오늘도 불면증에 허우적여
떠난 도시 여행 (떠난 도시 여행)

아무도 없는
빈 도시의 중앙
아침의 움직임 소리가 되어 있다
소리가 된다 (소리가 된다)

길 건너 저편
외마디 비명 소리
도망가는 저 남자 쫓아가는 두 남자
그리고 세 남자

빈 벽에 부딪혀 빈 벽에 부딪혀
돌아보니 내 어깨 위 한 여자아이
나를 보고 미안하다 미안하다
인사를 한다

그림자 같은 그 아이 밀쳐내고
뒤돌아 내달린다

(검은 빌딩 안) 혼자 우는 한 남자
그 남자
친근한 척 그 목소리 귀 아픈 소리
찬송가 쏟아내는 외다리 누운 사람
걸려 넘어진다.

잃어버린 무언가 (찾을 수 없는 무언가)
마주할 수 없어 벽과 싸우는 두 사람
마침내 통곡하고 쳐다보는 두 눈은
꼭 토할 것 같아

검은 물소리 가방 속 물소리를 꺼내
벙어리에게 건네준다.

어두운 밤 홀로 나선 길
오늘도 불면증에 허우적여
떠난 도시 여행 (떠난 도시 여행)

아무도 없는
빈 도시의 중앙
아침의 움직임 소리가 되어 있다.
소리가 된다 (소리가 된다)

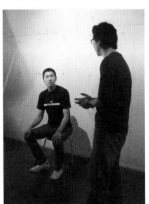

Half Water, Half Fish, "A Woman Looking for Something," 2007.
Half Water, Half Fish, "A Man Fighting against a Wall," 2007.
Half Water, Half Fish, "A Woman Sitting on a Chair," 2007.
Half Water, Half Fish, "Autism," 2007.
Half Water, Half Fish, "A Mourning Man," 2007.
Half Water, Half Fish, "Soldier," 2007.

Drawings for Half Water, Half Fish, 2007.

현실과 실재 사이를 사유하는 작가 이진준

인터뷰어
이정아 아르코 임대 프로젝트 매니저
일시
2007년 8월

올해 5월부터 시작된 아르코 미술관의 작가 지원 프로그램인 임대 프로젝트 입주 작가로 선정되신 점과 아울러 이번에 〈Art Theatre〉 프로젝트의 성공적인 운영과 첫 개인전 〈Role Play(역할놀이)〉의 오픈을 축하드립니다. 이번 프로젝트를 관통하는 '역할놀이'의 의미에 대해서 말씀해주시겠습니까? 그리고 그간 참여하신 그룹전과 다르게 이번 첫 개인전에서 주안점을 둔 부분이 있다면 어떤 부분들이 있을까요?

제가 제기한 의제나 문제에 대해 정확하게 의심 없이 말할 수 있는 시점이 되면 개인전을 하겠다고 결심을 했었는데 이제 그런 시점이 온 것 같습니다. 그리고 아르코 임대 프로젝트가 정말 필요한 시점이었습니다. 따로 다른 작업실이 없어서 배우 오디션 할 장소도, 배우들 연습할 장소도, 스텝들 회의 장소도 변변히 없었습니다. 그래서 정말 필요했던 공간이었고, 마침 기회를 주셔서 감사하게 생각합니다. 기존의 방송, 영화, 광고와 다르게 원 채널 비디오만이 가지고 있는 유니크한 점이 분명히 있습니다. 제 영상 작업 대부분은 좀 긴 편인데, 이러한 영상들을 관객들에게 보여주기 위해서 형식적으로 〈Art Theatre(예술 극장)〉를 만들었습니다. 극장 형식을 취하면 관객들도 비디오 작품을 서서 혹은 지나가면서 보는 것이 아니라, 영화관에서와 같이 차분히 앉아서 감상할 마음의 준비를 합니다. 상영시간표에 상영시간을 공지하고 팝콘을 팔면서 적극적으로 영화관 개념을 심어주면 작품을 적극적으로 감상하러 오겠구나 생각해서 〈Art Theatre〉 라는 타이틀로 극장 개념을 도입하였습니다. 다큐멘터리 작업 및 기존의 작업을 해오면서 기본적인 저의 태도는 추상적인 이미지를 만들어내더라도 팩트에 근거하는 것입니다.

예를 들어 한국의 근현대사, 동시에 지금 우리 사회의 사실들을 기반으로 작업을 풀어내고 있습니다. 예술가는 작품을 가지고 세상과 투쟁하고 대결하지만, 저는 작업을 통해서 유희적으로 풀고 싶었습니다. 그런 측면에서 아이들이 소꿉장난할 때 엄마 아빠 역할놀이를 하는데 주목하였습니다. 여기서 좋게 얘기하면 아이들이 교육을 받고, 나쁘게 말하면 사회화된다는 것을 발견했습니다. 사회화되는 것을 다른 말로 하면 사회의 한 도구로서 어떤 역할을 하게끔 강요되는 부분이 있다는 것이죠. 소꿉장난하는 것을 보면 전형적인 엄마, 아빠가 어떤 것인지 아이들은 은연중에 알고 있습니다. 그런 것을 유치원에서 가르치고, 또 미디어가 가르칩니다. 방송, 영화, 광고 등 우리가 노출되어 있는 어떤 미디어든 각자의 역할이 뭔지 가르쳐주고 있습니다. 직업에 있어서도 그 전형을 계속 암묵적으로 강요하죠. 그런 전형을 만듦으로써 각자의 개성은 사라지고 각자가 가지고 있는 꿈이나 영혼들이 알게 모르게 조금씩 잠식당하고 있는 것 같다고 보고 그런 점에 대해 작업으로 풀어보고자 했습니다.

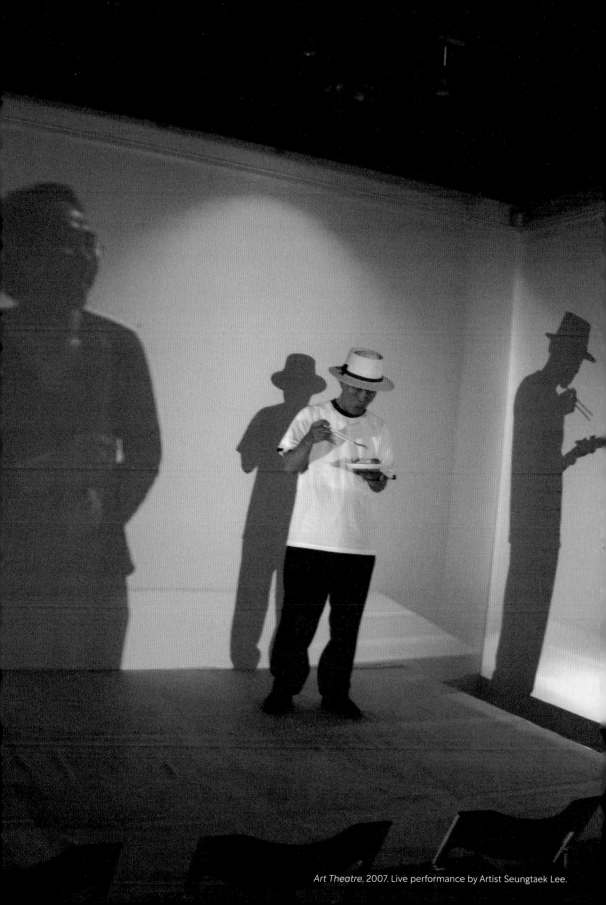

Art Theatre, 2007. Live performance by Artist Seungtaek Lee.

구체적인 영상 작품 이야기를 하자면, 근래의 〈Metro in Seoul〉, 〈Flagflower〉 시리즈, 〈A to Z〉 시리즈, 〈Eyes in Mind〉 인터뷰 프로젝트 시리즈 등의 영상 작업에서도 예전의 작업과는 또 다른 방식으로 우리 사회체제 내 권력 작용이나 기존 체제의 부조리와 모순 등에 대한 비판과 저항의 끈을 놓지 않고 있습니다. 최근작들이 과거의 작업과 차별화되는 지점이 있다면 어떤 점인지 궁금합니다.

저에게 몇 가지 중요한 작업들이 있습니다. 〈Insomnia〉도 그중 하나입니다. 저는 실제로 불면증을 심하게 앓았고, 눈이 약해서 낮에는 햇볕을 잘 볼 수 없기 때문에 실내에서 블라인드를 드리웁니다. 한번은 바람에 나부끼는 블라인드를 보면서 바람에 블라인드가 창에 부딪히는 소리마저도 굉장히 두렵다는 생각이 들었습니다. 바깥세상, 즉 외부 환경에 대한 두려움인 것이죠. 거기에 맞설 것인가, 피할 것인가, 적응할 것인가, 도망갈 것인가 등등 고민들이 생겼습니다. 그리고 생각보다 우리 사회의 보이지 않는 강압적인 억압이라는 것이 가까운 곳에 있다는 생각이 들었습니다. 〈Insomnia〉는 창문이 가지고 있는 메타포와 낮에 내린 블라인드의 상징과 나의 경험과 빛이 가지고 있는 서정적인 풍경에 미니멀한 음악들을 삽입시켜서 광고 이미지 형태로 3분 분량으로 제작한 작품입니다. 불면증을 앓는 사람의 심정에 대해 공감을 이끌어내고, 창이라는 메타포가 지닌 의미를 전달하고, 서정성 속에 폭력이 숨겨져 있을 수 있다는 것, 부드럽고 웃고 있는 사람한테 상처가 더 많을 수 있다는 것, 사회적 아픔을 감추기 위해서 더 많은 치장을 한다는 것, 이런 이야기들을 전달하고 싶었습니다. 그 작품을 하면서 지금 하는 작업들에 대한 확실한 태도를 갖게 되었고요. 그런 의미에서 〈Insomnia〉는 제게 중요한 작업입니다.

36

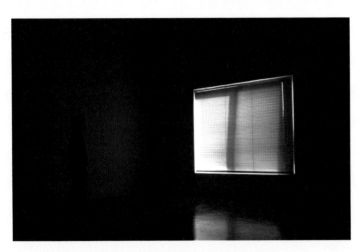

Flagflowers: Korea, 2007. Working process

〈Flagflower〉 시리즈는 역사, 문화, 사회적 의미를 담고 있어 한 나라를 이해할 수 있는 중요한 수단이자 정치 이데올로기, 한 국가의 현존 질서, 권위 등의 상징물이기도 한 국기를 이용하여 그것과 비교적 상반된, 아름다움의 상징인 꽃이 만개하는 모습을 만화경 형식의 영상으로 제작한 점이 흥미롭습니다. 두 상반된 요소를 매치시키게 된 이유와 작업에 대한 설명을 좀 더 듣고 싶습니다. 앞으로 어떤 나라의 국기를 선택할지도 궁금하고요.

만화경 작업의 계기가 된 것은 걸프전 뉴스 중계를 보았을 때입니다. 미디어가 갖고 있는 파워가 느껴졌죠. 모든 사람들이 마치 쇼를 보듯이 걸프전 중계를 보았습니다. 그때 전투조종사가 현장에서 폭탄을 떨어뜨린 후, 그 모습을 보고 하는 말이 '아름답지 않느냐?'였는데, 굉장한 충격이었습니다. 저 아래쪽 세계는 보이지 않고 불꽃만이 보이기 때문에 아름답다고 이야기하는데, 비행기에서 보이지 않는 그 이면을 보면 얼마나 끔찍한 일이 벌어지고 있었겠습니까. 그런데 미디어는 위의 상황만 보여주죠. 그래서 이러한 국가권력을 상징하는 것이 무엇인지 찾다가 국기에 주목하게 되었습니다. 저는 국기를 바라볼 때 어린 시절 국기에 대한 맹세가 떠오릅니다. 저로 하여금 긴장하게 만들었죠. 국기를 태워도 안 되고, 밟아도 안 되었습니다. 그래서 국기를 가지고 장난을 치고 싶었습니다. 저를 긴장시키는 이런 국기를 가지고 역설적으로 아름다운 것을 만들기로 했고, 조합해서 꽃을 만들어보니까 예뻤습니다. 그 이면에 숨겨진 국가권력을 내가 오히려 역설적으로 예쁘게 보여주리라 생각했습니다. 터지는 폭탄을 보고 아름답다고 말하는 상황을 상기시켜주자고 생각하고 〈Flagflower〉 시리즈를 만들었습니다. 앞으로는 동북아 4강(미국, 러시아, 중국, 일본) 국기를 염두에 두고 있지만 국기를 구하는 대로 가능하면 모든 국기를 다 쓰고 싶습니다. 작은 국기는 효과가 없고 큰 국기를 구해서 작품을 만들 겁니다. 전시 초대받은 나라에 갈 때마다 제작할 수도 있을 것 같습니다.

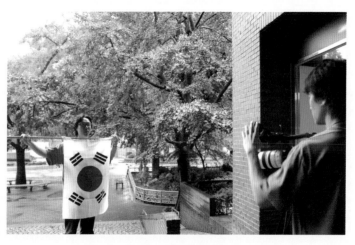

Flagflowers: Korea, 2007. Working process

〈Metro in Seoul〉에서는 밀폐되어 있으면서 아주 공적인 장소인 지하철 안을 갖가지 일탈적 상황이 펼쳐지는 무대로서 상정하고 있습니다. 여타 공적인 장소와 다르게 지하철 안이 가진 특징이 있다면 무엇인지 그리고 지하철을 선택하신 이유를 알고 싶습니다. 촬영 방식에서도 일반적으로 볼 수 있는 줌인/줌아웃 등의 카메라 워크가 없습니다. 거의 모든 조작을 배제하고 줄곧 고정하여 아주 건조하게 촬영하신 이유가 있다면 말씀해주시겠습니까?

예전부터 창문이나 계단과 같은 매개 공간을 종종 작업에 등장시키거나 이용해왔습니다. 지하철의 한 칸 한 칸은 다른 교통수단에 비해 상당히 공공적이라고 생각합니다. 차장이나 버스 기사, 비행기 조종사나 스튜어디스가 있는 다른 교통수단과 다르게 이 공간에서는 누구나 동등한 입장이죠. 누구나 표 값을 지불하고 들어갈 수 있습니다. 그러한 장소에서 공공의 익살을 부리고 싶었습니다. 그곳을 무대로 삼아 연극배우를 투입시켜서 소소한 일탈들을 행하게 하고, 승객들의 반응을 관찰, 촬영하였습니다. 일종의 몰래 카메라로 인식할 수도 있지만 몰래 카메라는 비정상적인 상황에 대해서 일반인들이 어떻게 반응하는가에 초점을 두고 있기 때문에 일반인들의 반응을 예의 주시하고 카메라가 그것을 따라갑니다.

이에 반해 〈Metro in Seoul〉은 몰래 카메라처럼 흥미 위주의 장면을 보여주는 것이 아니라, 이 공공의 공간에 정직하게 카메라를 세워놓고 '일어날 수 있는 일'이 벌어지는 데에 주안점을 두고 그것을 관찰하되 관객들을 괴롭히거나 피해를 주는 것이 아니었으면 했습니다. 그래서 음주 상태나 고성방가, 늦은 밤 시간의 촬영을 피하는 등 몇 가지 규칙을 정해놓고 진행하였죠. 용인할 수 있는 범위 내에서 일탈 상황을 연출하였습니다. 그런데 예상보다 많은 사람들이 이런 상황을 대수롭지 않게 받아들였습니다. 지하철을 이용하는 대다수가 서민층인데 이 사람들은 지하철에서 이동하는 동안 휴식을 취하거나 사색에 빠져 있거나 잠을 잡니다. 그래서 그런지 대부분이 관심을 갖지 않더군요. 우리 사회가 그만큼 주변에 별로 관심이 없다는 것을 〈Metro in Seoul〉을 통해 보여줄 수 있었습니다.

38

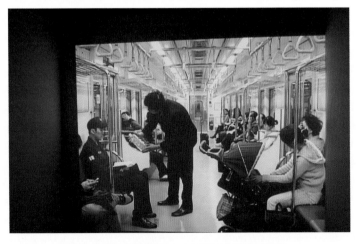

Metro in Seoul, 2007. View at ARKO Art Center, Korea.

〈A to Z〉 시리즈에서 한국적인 색채, 선과 형태가 집결되어 있는 고궁에서 영문 알파벳 형상을 채집하여 단어로 조합하는 작업을 하셨는데요, 단순히 보았을 때, 서로 이질적인 문화 요소를 매치시켜 흥미로운 지점을 생성시킨다는 측면에서 〈Flagflower〉와도 맥을 같이 하는 것으로 읽힙니다. 다른 문화의 언어, 즉 영문 알파벳 채집을 위해서 한국적이고 역사적인 장소를 택하신 계기가 있다면 말씀해주시겠습니까? 그리고 이 작업이 가지는 의미에 대해서 설명해주세요.

〈A to Z〉를 위해 6개월 전에 고궁에서 알파벳을 찾아다녔습니다. 26개의 알파벳을 찾는 과정에서 실패를 많이 하면서 오랜 시간이 걸렸습니다. 평소에도 고궁에 자주 놀러 가는데, 예전엔 그 앞에 조선중앙총독부 건물이 있었습니다. 그 건물이 박물관으로 쓰였던 때에도 가고, 없어지고 나서도 갔습니다. 그러다가 우연히 어떤 다큐멘터리를 보았는데 1945년도에 해방이 되고 나서 그 건물에 일장기가 내려가고 성조기가 올라가는 겁니다. 그런데 그날이, 정확한진 모르겠지만 하필 일제로부터 해방했음을 기념하는 날이었어요. 국가의 최고 중앙기관이 있는 곳에 일장기가 내려가고 성조기가 올라간 것이고, 그 기관은 고궁 앞에 있었죠. 당시 중앙정부에 있던 사람들은 친일세력을 다시 기용하는데, 그럴 수밖에 없었다고 생각합니다. 왜냐하면 그 사람들은 진정 한국사회의 입장에서 한국사회를 관찰하고 싶었던 것이 아니라, 어떻게 이 사회에 미국식 자본주의와 민주주의를 이식시킬 것인가 그리고 소련과 이데올로기적 경계를 어떻게 만들 것인가가 관건이었기 때문에 아마 그 당시 그런 정책들을 펼 수밖에 없었을 겁니다. 〈A to Z〉에는 '우리는 어디에 있고, 어디로 가는가?(Where are we, where to go?)'와 '그들은 그들이 보고 싶은 것만 본다'라는 2개의 부제가 동시에 붙어 있는데, 누구나 다 마찬가지라고 생각합니다. 우리는 어떤 것을 볼 때 보고 싶은 것만 보지 실재를 잘 보지 않는 것 같습니다. 제가 다큐멘터리 작업을 주로 하는데, 제 작업이라는 것은 제가 보고 싶은 것이 아니라 정말 실재하는 것이 무엇인지, 정말 우리 사회에서 진실이라는 것이 무엇인지에 대한 관심인 거죠. 고궁에서 알파벳을 찾으면서 우리는 A라는 알파벳이 모국어가 아니기 때문에 당연히 고궁의 문양이라고 받아들이지만 그 사람들은 그것을 A로 봤을 수도 있겠다는 생각이 들었습니다. 고궁은 우리나라 근대기에 가장 아픈 역사들이 반복되었던 곳이기도 하고 한국적인 색깔들이 예쁘게 남아 있는 곳이기도 하죠. 그 아름다움 속에서 알파벳을 찾아내면서 역설적인 이야기를 하고 싶었습니다.

39

A to Z in Korea, 2007. Single channel video, 16'35".

〈Eyes in Mind〉와 같은 인터뷰 프로젝트는 우리 사회에서 비교적 가려져 있는 계층의 사람들에게 묻고 싶은 질문을 하는 일반적이고도 일방적인 인터뷰 방식이 아닌, 그들이 받고 싶은 질문을 역으로 묻고 있다는 점에서 기존 미디어에서 흔히 하는 인터뷰 방식에 대해 메타비평적으로 접근하고 있다고 보여지는데요, 이 작업에서 어떤 얘기를 하고 싶으셨던 건가요?

방송에서 다큐멘터리로 전하는 사람들 이야기라는 것이 많은 사람들이 관심을 가지는 사람들 이야기 아니면 소외 받는 사람들, 다시 말해서 잘 알려져 있지 않은 소수자들 이야기인데, 거기서 제가 느꼈던 한계는 후자에 속하는 사람들에 대한 방송의 태도도 사실은 굉장히 인공적이라는 것입니다. 그들의 이야기를 그대로 따는 것이 아니라, 어떤 목적이 있는 이야기를 합니다. 그럼으로써 미디어가 하고 싶은 이야기를 전달하는 것이죠. 공공의 역할을 하고 있음을 증명하기 위해서 오히려 소수자들을 도구화시키는 게 아닌가라는 생각이 많이 들었습니다. 물론 방송은 공공적인 것이기 때문에 제가 함부로 사용할 수 없다는 것을 잘 알고 있었지만 표현의 자유가 막힌다는 사실은 저로 하여금 좌절감을 느끼게 하였습니다. 이것이 사실이 아니라는 생각이 드는데도 중학생이 이해할 수 있는 수준으로 만들어야 한다는 것, 이러한 것이 제가 방송국을 나와서 독자적으로 다큐멘터리를 만들게 된 이유입니다. 그래서 소수자들을 찾아다니면서 다른 방식으로 다큐멘터리를 찍었습니다. 제가 듣고 싶은 이야기가 있지만 이 사람들이 진정 하고 싶은 이야기를 있는 그대로 영상을 통해 들려주고 싶었습니다. 방송의 효과는 적지만, 교육적인 이야기가 나오든 그렇지 않든 간에 그것을 그대로 따서 보여주는 것도 대단히 의미가 있다고 생각하였습니다. 그들이 다큐멘터리를 자체 제작할 수 있는 형편이 아직은 안 되는 세상이기 때문이죠. 시한부 인생을 사는 사람이 자신의 다큐멘터리를 제작하는 것은 현실적으로 굉장히 힘듭니다. 시각장애 아이들 다큐인 〈Eyes in Mind〉의 이야기를 해보자면, 아이들이 자신의 다큐를 만들 수 있게 해주는 것도 대단히 가치가 있다는 생각이 들었어요. 저는 그 아이들이 다큐를 찍을 수 있게 도와준 것입니다. 아이들이 질문을 만들고 아이들이 촬영을 하고 저는 장비를 대여해주고 자리를 마련해주고 촬영을 기록해주고 보여준 것뿐이었죠. 시각장애 아이들 이야기를 촬영하면서 초점을 맞췄던 것은 아이들이 직접 준비한 질문만을 질문한 것입니다. 아이들이 원하는 질문을 해주겠다고 약속하고 진행하였습니다. 그리고 레코딩 스타트를 한 다음에는 한 시간 동안 편집을 하지 않겠노라고 이야기하고 촬영했습니다. 어설픈 부분이 있더라도 편집을 하지 않겠다고 약속하고 시작했죠.

이 다큐는 보는 사람들의 것도 아니고, 아이들을 소재로 한 것도 아닙니다. 이 다큐의 제목은 〈Eyes in Mind(마음의 눈)〉인데, 작업을 하면서 보여주는 방식에 대해서 고민을 많이 했고, 결국 시각장애인과 비장애인이 똑같은 입장에서 작품을 감상하게 하는 방법이 뭘까 고민하게 되었습니다. 보통 방송일 경우, 대상은 시각장애인들이지만 초점, 즉 말 거는 방식은 비장애인들의 것으로 하죠. 비장애인들이 시각장애인들 다큐를 보고 난 다음의 감상이라는 것이 '내가 가진 눈에 대해 감사함'을 느낀다거나 '시각장애인들이 얼마나 불쌍한가' 하며 동정심을 가진다거나 '나는 얼마나 다행인가' 정도입니다. 저는 관객들이 이 시각장애인 다큐를 보고 나서 '앞을 못 보는 사람들이 얼마나 불안하고 막막한가', '얼마나 무의식의 두려움이 있는가', 그러나 '우리가 저들을 불쌍하다고 생각하는 것이 편견일지도 모른다'는 생각을 가져보았으면 합니다. 보이지 않는 사람들이 비장애인보다 더 많은 것을 가졌을 수 있습니다. 이 아이들은 '무엇인가가 없다'라고 생각하지 않고, 오히려 '무엇인가를 가지고 있다'고 말합니다. 이러한 이야기들을 이번 시각장애 아이들 다큐에서 들려주고 싶었고, 앞으로도 다른 이야기를 같은 방식으로 편집 없이 통째로 보여주고자 합니다. 문제는 관객들이 한 시간이나 되는 내용을 끝까지 인내를 가지고 보느냐 하는 것인데, 보지 않는다면 그것은 어쩌면 그만큼 기존 미디어의 자극성에 익숙해져서일 겁니다. 대다수 사람들은 속도의 시대에 살고 있으면서 감각적이고 재미있는 것들, 선정적인 것들에 반응합니다. 저는 작가로서 관객들이 보지 않더라도 정확한 이야기를 들려주고 싶습니다.

41

Eyes in Mind, 2007. Working process.

최근 대안공간 루프에서 퍼포먼스 공연 〈Half Water, Half Fish〉를 기획하시고, 이번 아르코 미술관에서도 총 6회로 나누어 각기 다른 내용과 형식의 1인 실험극 〈Art theatre〉를 연출하셨는데요. 이러한 작업들에서와 같이 연극적 요소, 음악, 시적 텍스트, 프로그래밍 사운드, 무용, 몸짓, 인터렉티브 영상 등 각 장르의 경계를 허물어 총체적으로 엮어내는 다원예술에 대한 실험 또한 지속적으로 행하십니다. 요즘 공연성을 끌어들여 다원예술을 표방하는 실험적인 작업이 미술계 곳곳에서 행해지고 있지만 아직은 그 개념이 제대로 정립되어 있지 않은 것 같습니다. 이진준 씨가 생각하는 다원예술이란 무엇인지, 앞으로 또 어떤 방향성을 가지고 이러한 실험적인 공연을 기획하실지 궁금합니다.

다원이라는 것도 최근에 만들어진 말이고, 총체극이나 이미지극이라는 말도 있습니다. 공연계 쪽에서는 오래전부터 이러한 시도가 있었어요. 영상 작업을 무대 배경으로 사용한다든지 설치미술을 무대에 만들어놓고 배우가 연극을 한다든지. 그러나 미술계에서는 작업에 공연성을 가져오는 경우가 상대적으로 그렇게 많지는 않았습니다. 몇몇 작가들의 시도는 성과를 떠나서 시도 그 자체로 가치가 있다고 봅니다. 그만큼 미술의 언어를 확장시키려는 노력이니까요. 저도 미술가로서 다원예술에 접근하는 것은 분명합니다. 대안공간 루프에서의 공연은 제가 우리 사회를 바라보는 태도에서 출발했습니다.

실제로 한 작업 현장에서 (총체예술이) 벌어지면 어떨까라는 생각에서 시작된 거죠. 그것을 전달하는 방식에서 제가 연극계 사람이 아니니까 미술적인 접근 태도를 가지게 된 것이고요. 무대장치, 조명, 시각적인 요소에 신경을 많이 써야 하는 방식들이죠. 저는 직접 퍼포먼스를 하지 않고 연출이라는 퍼포먼스를 한 것입니다. 연출자의 입장에서 배우들과 같이 할 수 있는 작업이 뭘까, 그것을 어떻게 더 효과적으로 보이게 할 수 있을까 고민해왔습니다. 그래서 음악적, 문학적, 연극적, 무용적인 요소들이 결국은 자연스럽게 들어올 수밖에 없었죠. 저는 미술가로서 그러한 것에서 필요한 부분을 차용하는 것입니다.

42

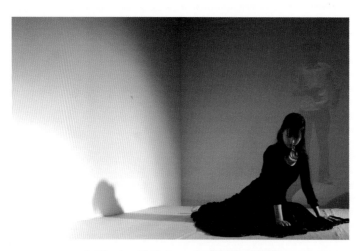

Art Theatre, 6th Performance "Audition," 2007.

제가 기존의 공연이나 혹은 다른 분야에서의 다원예술에서 느꼈던 답답한 점은 그 시도가 잘못됐다는 것이 아닙니다. 예를 들어, 연극에 설치 작품이 도입되었을 때 연극에 파묻혀서 설치 작품이 제대로 보이지 않고 연극의 소품으로 전락해버리는 경우를 종종 보았습니다. 평면회화의 경우도 그저 연극의 배경 그림에 지나지 않더군요. 좋은 음악 작업 또한 사운드 아트로 느껴지지 않고 음향 효과에 불과했던 경우가 있습니다. 좋은 문학적 텍스트도 그와 유사하게 문학적 요소가 살아 있지 않고 연극의 대사로 전달되면서 그냥 연극에 묻혀버리게 되더라고요. 그래서 그러한 것들이 다른 것들과 균형을 이루고 어떻게 하면 그 본질을 잃지 않을까 생각하면서 작업을 하게 되었습니다. 결국 시스템화되고 자본이 많이 주어지면 주어질수록 협업이라는 것을 통하게 되니까 각자 자기 역할만 하게 됩니다. 무용 안무가, 희곡 작가, 음향 전문가, 무대 전문가, 영상 작가 등 이들 각자의 전문 분야를 연출자가 모두 하나로 엮어내는데, 이때 작업은 거대해지고 스펙터클해지니까 효과도 좋고 그만한 가치도 있지만 반면에 작품의 작가주의적 성격은 협소해지고 훼손되는 것 같았습니다. 그래서 조금 무리해 보일지라도, 한 무대를 한 작가가 설치하고, 사운드를 만들어내고, 소품을 만들고, 배우 연기를 지도하고, 텍스트를 직접 쓰고, 시나리오를 만들고, 조명을 설치하는 등 작은 규모의 공연이더라도 한 작가가 조금 더 시간을 가지고 시도해본다면 어떨까 생각합니다. 6회 공연의 1인극을 두 달간 한다는 것이 굉장히 무리하게 보일 수 있습니다. 그러나 저 혼자 독자적으로 이 모든 것을 다 하기 때문에 제가 진정 하고 싶은 것에 몰입해서 순간순간 결정을 내릴 수 있지요. 그러면서 다른 거품을 다 제거하고 제가 생각하는 이야기를 제약받지 않고 자유롭게 전달할 수 있는 장점이 있다고 생각합니다. 그것이 작가가 생각하는 정확한 지점을 찾기 위한 노력인 것이고요. 제가 생각하는 다원예술은 한 작가가 다양한 장르를 모두 엮어내서 작지만 정확하게 자기 이야기를 할 수 있는 공간을 만들어나가는 것입니다. 다양한 분야의 전문가들과 적극적으로 만나고 대화해서 그것을 소화하고 체화할 수 있도록 노력합니다. 그렇게 해서 작업을 만들어나가는 거죠.

43

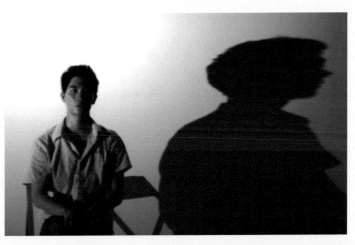

Art Theatre, 1st Performance "Death of a Salesman," 2007.

RED DOOR

내가 삶을 선택하고 있는 것인지 아니면
이미 결정된 길을 따라가고 있는 것인지…
우연이 겹쳐 필연이 되고 선택들은 합쳐져 결과가 되어버린다.
삶을 하나의 무대로 놓은 연출자가 누구인지 궁금하다.
과연 신은 존재하는가?
인간의 자유의지란 어디까지인가?
분명한 것은 이 삶이라는 것이 반드시 끝이 난다는 사실이다.
과연 무엇을 마지막으로 보고 갈 것인가?
웃을 것인가 울어야만 할 것인가?
회한이 몰려올지도 모른다.
어이없게도 수많은 사람들이 가족과 사랑하는 사람의 얼굴이
아니라 형광등이나 병원의 천장을 보며 임종을 맞는다.
가야만 하고 보내야만 하는 순간
우리는 서로를 어떻게 바라보아야 하는가?
어떤 표정으로 어떤 눈빛으로 서로를 마주해야 하는가?

여기 아주 비극적인 운명의 남녀가 있다.
시한부 인생을 사는 여자와 그런 사실에 분노하고 울분을 토하는
남자. 하지만 사랑하는 아내를 살리고자 했던 그 남자는
어이없게도 사고를 당해 눈만 살아 있는 식물인간이 되어버린다.
죽지도 살지도 않은 상태.
그런 남편을 두고 마침내 떠나야 하는 순간이 왔음을
직감한 여자에 관한 이야기다.
분노하고 체념하고 그리고 마침내 서로를 위로하듯 바라보며
작별해야 하는 그 순간, 삶과 죽음의 얇은 경계가 서로 엇갈린다.
이 작품에서 여자는 유일한 한마디를 남겼다.

"시간이 많은 줄 알았어요."

〈Red Door〉에 나타난 운명과 마주함

백용성
철학자, 경희대학교 후마니타스 칼리지 객원교수

운명과 불안

'수행 없는 종교는 이미 종교가 아니다.' 그들의 삶. 그들의 운명. 이는 예술에도 그대로 해당된다. 수행 없는 예술은 이미 제도이며 랑시에르의 표현처럼 위계적인 '감성의 분할' 체제에 포획된 자기 반복일 뿐이다. 하지만 수행자는 이중의 의미로 위험한 줄타기의 운명을 갖는다. 그 줄의 한쪽으로는 이러한 제도로의 안락한 유혹이 자리 잡고 있으며, 다른 한쪽으로는 더 이상 예술이 아닌 깊은 카오스로의 추락이 열병처럼 자리 잡고 있다. 예술에서의 수행자, 곧 아방가르드의 운명은 어쩌면 이처럼 가혹한 것인지도 모른다. 하지만 그는 그 줄 위에서 춤의 기쁨을 맛보았기에 이미 어느 쪽으로도 가려 하지 않는다. 아니다. 얼마나 수많은 수행자들이 줄에서 내려왔는가. 혹은 떨어졌는가.

작품 〈Red Door(붉은 문)〉는 이러한 줄타기의 시도이다. 또한 살아서 죽어가는 여자와 살아서 이미 유령인 남자의 '마주함'에 관한 아방가르드적 시도이다. 여기서 아방가르드란 끝없이 낯선 다양체들과 작업하면서 한계 혹은 경계를 탐색하는 정신을 말한다. 이 작품은 흔한 '죽어가는 자들에 관한 이야기'도 아니고 '죽음에 대한 이야기'도 아니다. 이 작품에서 누구에게나 익숙한 어떤 감동적인 네러티브나 혹은 익숙한 '아름다움'을 발견하려는 자는 좌절할 것이다. 오히려 슬픔을 넘어서는 무엇이 우리를 불편하게 한다고 말할 수 있을 것이다.

여자는 불치병 환자이고 남자는 식물인간이다. 어쩌면 남자는 식물인간이 아니어도 그만이고 여자도 불치병이 아니어도 그만일 것이다. 심지어 둘은 부부가 아니어도 그만이다. 그저 '사람들'이라는 익명의 인칭대명사라도 상관없다. 우리는 이미 살아서 죽어가는 실존이 아닌가. 어쩌면 우리는 유령으로 살고 있는 게 아닌가. 우리는 서로를(가족, 친구, 동료, 이웃, 어른, 법, 기관 등) 늘 마주치고 인사하고 말하고 안부를 묻지만, 진정 서로 마주한다는 것, 그것은 결코 쉬운 일이 아니다.

그러므로 2개의 채널 방식은 처음부터 그 불편함의 모드를 형성한다. 왼쪽은 여자의 공간이고 오른쪽은 남자의 공간. 각각의 실존 공간은 말 그대로 '각각'이다. 모나드들이다. 그 둘이 마주하는 것은 쉽지 않다. 관객이 그 작품을 마주하는 것도 쉽지 않다. 더군다나 어떤 결정적 순간(죽음)을 마주하는 것도 쉽지 않으며 그것을 관객이 마주해 생각하는 것도 쉽지 않은 일이다. 죽음이란 이미 현대 사회 속에서 제거된 지 오래기 때문이다. 죽음은 단지 사회적으로 처리되어야 할 기능으로 축소된 지 오래며 실존적으로는 단순한 '타자', '저쪽'에 홀로 존재하는 공포일 뿐이다. 하지만 죽음은 저 너머의 알 수 없는 타자만이 아니다. 내 앞에 죽어가는 타자, 죽어가는 내가 바라보는 타자는 지금-여기의 현존이다.

그러므로 죽어가면서 그 심연을 외면하는 게 아니라 어떻게 서로 마주할 수 있는지가 중요한 것이다. 우리는 여기서 고대 비극의 영웅적 죽음을 바랄 수 없으며, 근대 비극의 영웅적 죽음도 바랄 수 없다. 오히려 바로크적이라 할 멜랑콜리적 알레고리가 있다. "쇠락과 더불어, 아니 오직 쇠락과 더불어서만 유일하게 역사적 사건은 축약되어 극장에 들어서게 된다. 이 '쇠락하는 사물'이라는 총괄개념은 초기 르네상스가 파악했던 것과 같은 미화된 자연 개념과는 극단적인 대립을 이룬다… 사람들이 한때 바로 이 가상을 통해 예술적 형성의 본질을 규정하고자 하기도 했지만, 환영기법을 탁월한 솜씨로 펼치면서도 바로 이 가상을 작품으로부터 근본적으로 추방했던 문학은 바로크 이전에는 일찍이 없었다."《독일비애극의 원천》) 이처럼 〈Red Door〉는 쇠락의 시대를 저 멀리 배경으로 하면서 일체의 미화를 배제하고자 하는 것처럼 보인다. 거기엔 그러므로 프로이트가 말한 '낯선 익숙함(Das Unheimliche)'이라 할 어떤 불편함이 배어 있는 것이다.

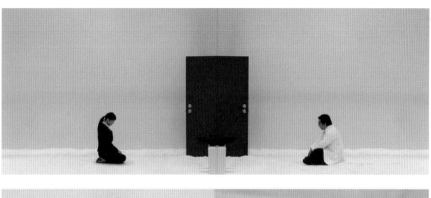

Red Door, 2008. 2 Channel video and sound, 10'46".

모나드들의 마주함

그러니 문제는 모나드인 왼쪽과 오른쪽의 심연을 어떻게 마주할 수 있는가에 있다. 즉 수많은 모나드들의 '마주침'들 속에서 우리가 어떻게 참된 '마주함'을 '마주할' 수 있는지가 근본적인 문제인 것이다. 작가는 여기에 화두를 던진다. 죽음을 마주한다는 것. 그것은 삶을 마주하는 것이고, 서로를 마주함의 가능성을 탐색하는 것이다. 원래 종교 re-ligion이라는 말은 서구에서 그 어원상 다시 연결하다는 의미. 이 연결이야말로 본래적인 마주함이며 따라서 '함께 있음'의 세계가 아닐까. 하지만 사회 내 그 어떤 종교나 제도도 이러한 마주함과는 거리가 멀다. 오히려 이 본래적 마주함을 찢고 뜯어내 조직화된 공동체의 형식으로 연결하고 있다고 볼 수 있다. 나라의 이름으로, 선민의 이름으로, 조직의 이름으로. 이러한 구조 속에서 인간의 삶은 '운명'이 된다. 죄 없이 죄를 짓는 운명. 죄 없이 늘 '심판'받는 운명. 카프카의 요제프 K가 그렇다. 어디에나 판단하고 심판하려는 자들의 구조가 있다. 그 속에서 인간은 '운명'이라는 이름 아래 고통당하며 "그는 죽어도 치욕은 살아남을" 삶의 궤적을 그리게 된다. 〈Red Door〉에서 터지는 하나의 절규는 그러므로 '운명의 운명'을 넘어서고자 하는 절규이다. 곳곳에 기억이미지들이 파편적으로 지나간다. 전봇대, 허름한 길거리, 낮게 깔린 하늘, 어디론가 뛰어가는 급한 발걸음. 운명적 삶의 이미지들은 이렇게 알레고리적 우울의 색채를 갖고 있다. 아니 운명지어진 삶을 들여다보는 작가에게만 나타나는 알레고리적 우울. 형광등은 시작부터 희미하게 깜빡인다. 마치 모든 인간의 삶이 임박한 죽음을 예감하는 그 희미한 섬광처럼 결정되어 있듯이. 하지만 이 운명을 넘어서려는 시도, 그것은 또한 죽음의 한 연구에서 잔혹하게 시도될 '유리(遊離)'라는 원초적 무대이기도 하다.

48

Red Door - Last Light, 2008. Photo, lambda print, 170 x 114cm x 2ea.

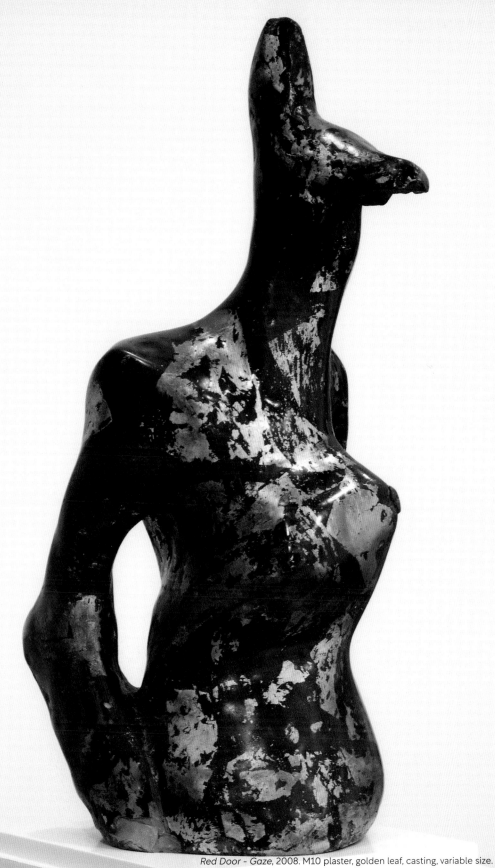

Red Door - Gaze, 2008. M10 plaster, golden leaf, casting, variable size.

차와 만남

다시 우리는 각자의 모나드로 가야 한다. 여자는 죽음의 의식을 준비하고 있다. 그것은 자신의 죽음이면서도 남자의 죽음 아니 이별에 대한 의식(儀式)이리라. 빌 비올라의 기이한 작품 〈의식 (Observance)〉을 연상케 하는 또 다른 의식. 남자는 하얗게 내리는 의식불명의 눈발 속에서 뒤틀리고, 저항하고, 방황한다. 모나드엔 창이 없다. 붉은 문은 열리지 않는다. 둘의 소통은 쉽지가 않다. 연인 '사이' 혹은 부부 '사이'가 이토록 벌거벗은 채 단절적으로 나누어지기는 쉽지가 않다. '문'은 절대 열리지 않는다. 모나드엔 창이 없다. '문'을 통하지 않고 남자는 여자 곁으로 온다. 그리고 마지막 그들만의 의식이 치러진다. 가야 할 때가 된 것이다. 차는 서로 간의 '마주함' 혹은 '만남'을 새기는 매체다. 일본식 다도는 인간의 만남이 누구에게나 똑같은 방식으로 일어나지 않는 하나의 기회라는 의미라고 한다. 그렇다면 작품 속의 차 한 잔은 마지막을 의미하면서도 똑같지 않지만 누구에게나 똑같은 방식으로 일어날 수 있는 그러한 차 한 잔이다. 모나드엔 창이 없다. 그것만이 각자의 죽음, 아니 각자 죽어가면서 서로의 죽어가는 현재를 바라보는 신성한 하나의 제의이다. 블랑쇼의 말을 빌리자면 "그것은 유한한 나 자신에 대한 나의 관계, 즉 죽음으로 향해 있고 죽음을 위한 존재임을 의식하는 나 자신에 대한 나의 관계가 아니다. 그것은 죽어가면서 부재에 이르는 타인 앞에서의 나의 현전이다. 죽어가면서 결정적으로 멀어져가는 타인 가까이에 자신을 묶어두는 것, 타인의 죽음을 나와 관계하는 유일한 죽음으로 떠맡는 것, 그에 따라 나는 스스로를 나 자신 바깥에 내놓는다. 거기에 공동체의 불가능성 가운데 나를 어떤 공동체로 열리게 만드는 유일한 분리가 있다."(《밝힐 수 없는 공동체》). 그렇다. 모나드엔 창이 없다. 하지만 모나드는 닫혀 있으면서 열려 있다.

"죽어가면서 결정적으로 멀어져가는" 남자 가까이에 자신을 묶어두는 것은 떨리고 두렵고 슬픈 일이다. 결정적이고 치명적인 순간은 그러나 진정한 마주함의 순간이기도 하다. 찻잔은 떨리기 시작하고 떨면서 여자의 손이 떨리기 시작한다. 여자의 손이 떨리면서 모든 것은 왼쪽 채널로 집중되고 왼쪽 채널의 화면이 하얗게 떨리기 시작한다. 불편함이 해소되는 순간이며 모든 것이 응축되면서 자신 안의 떨림 속으로 빨려들어가는 순간이다. 묘한 공명이 있다. 온통 화면이 떨리기 시작하면서 치명적인 슬픔이 엄습한다. 배경에 불과한 흰빛은 이제 전면으로 나오는 것처럼 보인다. 섬광. 터지는 절규와 함께 떨림 자체인 여인의 얼굴은 클로즈업에서 급작스럽게 멀어진다. 쓰러진다. 장중하고 낮게 깔리는 비극적 음악은 부재하며 빗소리와 같은 음향만이 그를 애도한다. 섣부른 하모니, 아름다운 가상에 대한 지독한 절제. 하지만 모나드는 공존하면서, 공명한다.

붉은 것

붉음, 선명하고도 시릴 정도로 붉은 그것은 무엇일까? 열어도 열리지 않는 문이란 무엇인가? 결코 오지 않는 '고도'일까, 아니면 현대 세계의 단절을 상징하는가? 그렇다면 너무 상투적이라 할 것이다. 열리지 않는 문은 단절, 소외임에 틀림없지만 그것은 붉은 어떤 것이기도 하다. 비디오의 색채주의는 이렇듯 색 자체의 존재감을 확실히 부여하면서 우리에게 어떤 신성함의 감각으로 다가온다. 따라서 우리는 상징을 읽을 것이 아니라 색채와 채색이 주는 정서를 따라야 할 것이다. 붉은 어떤 것. 그것은 문이지만 가장 강력한 빛-색채로 우리를 유혹한다. 차라리 욕망이라고 할 어떤 것이 거기 있다. 마치 이것이 없다면 모든 삶이 희미한 운명이라는 심연으로 빠져들기라도 할 것처럼.

붉은 것은 스스로 서 있다. 마치 모든 것을 지켜보며 죽어가는 자의 이름을 불러주기라도 할 것처럼. 하지만 그것은 침묵한다. 단순한 의미 작용이 아니다. 전달을 목적으로 하는 의사소통이 아니다. 오히려 침묵하면서 '나는 침묵하고 있다'고 강렬히 말한다. 그것이 침묵이라면 침묵이 이토록 강한 감각을 부여받은 적이 있던가?

그러므로 붉은빛은 하얀 말과 대립한다. "시간이 많은 줄 알았어요"라는 말과의 콘트라스트. 말은 말을 하고 빛은 침묵한다. 하지만 말해진 것—그것은 흰빛의 세계이다—은 또한 어떤 부재를 둘러싸고 있다. 시간이 많은 줄 알았지만 부족하다는 것. 그 부족함, 그 부재는 무엇을 위한 시간인가. 지나온 삶은 아니리라. 아직 이루지 못한 무엇. 여태껏 삶이 침묵해왔던, 하지만 솟아올라야 할 그 무엇. 잃어버렸다는 느낌 속에 강력히 잔존하지만 아직 되찾지 못한 시간. 따라서 일종의 말과 붉음 사이에 어떤 공명이 있다. 붉음은 스스로 붉은 어떤 것으로서 하얗거나 희미한 빛인 실존들의 아픔들을 바라보고 '운명들'을 껴안으며 모든 잃어버린 시간들, 모든 되찾을 시간들을 안으로 봉인하면서 밖으로 붉은 침묵을 내보이는 것이다. 본다는 것이 읽는다는 것이라면 우리는 이 붉음을 읽어내야 할 하나의 상형문자로 다뤄야 하리라.

마지막 2개의 평행한 형광등은 이를 반향하며 삶의 고결성을 역설하고 있는지도 모른다. 교차할 수 없는 평행 속에서, 그렇지만 서로 마주하고 공명할 수 있는 희미한 가능성. 그것은 새벽녘의 희미함일 것이다. 그렇다면 다음과 같은 애도의 표현을 할 수 있을지도 모른다.

죽음도 삶도 아닌, 의미의 희미한 미세한 섬광, 흰빛.
– 낭시의 블랑쇼에 대한 추모사 중

사는 것은 죽는 것이다

이추영
국립현대미술관 학예연구관 근대미술 팀장

세상 모든 인간에게 주어진 신의 선물은 죽음일 것이다. 죽음은 어떤 인간도 피할 수 없는 불가항력적인 존재이자, 두려움과 경외의 대상이었다. 한편 죽음은 인간의 저항을 용납하지 않는 거대한 힘을 지닌 치명적인 매력의 존재였다. 죽음 너머의 세계에 대한 호기심과 현실도피의 욕망은 자발적인 죽음마저 가능하게 했다.

예술 속에서 죽음은 공포와 재앙, 허무와 공허의 대상이자 치명적인 매력과 유혹, 구원의 이미지로 표현되었다. 죽음의 양면성은 과학적인 세계관이 지배적인 현 세상에서도 그대로 유효하다. 죽음은 인간을 인간답게 만드는 핵심적인 요소이다. 죽음의 영역은 보이지 않는 신의 존재를 결코 무시할 수 없게 만든다. 언젠가 죽음의 실체가 밝혀지는 순간, 인류는 신의 존재와 함께 불가해한 매혹의 대상을 잃어버리고 극단의 허무감에 빠질 것이다.

이진준의 작품을 관통하는 가장 기본적인 태도는 관심(觀心)과 관찰(觀察)이다. 인간과 사회, 관계와 이면에 대한 세심한 관심과 지속적인 관찰은 피상적인 이해의 단계를 넘어 진실과 본질에 대한 깊은 성찰과 깨달음을 전달해준다.

〈붉은 문: 삶의 마지막 순간 우리는 서로를 어떻게 마주하고 바라보아야 하는가에 대한 연구〉는 인간이 필연적으로 도달하는 '삶의 마지막 순간 필연적으로 보게 되는 최후의 장면이 무엇인가?'에 대한 질문을 통해 의외의 사실을 발견한다.

현대인들은 예상치 못한 급사를 제외한 대부분의 '죽음'을 병원에서 맞게 된다. 인간 삶의 시작과 끝이 병원이라는 공공시설물에서 이루어지는 것이다. 태어나서 처음 느낀 형광등 불빛은 삶의 마지막 순간, 눈꺼풀이 감기고 눈알이 위로 들려지는 순간, 인간이 바라보는 최후의 장면이 된다. 죽음에 대한 엄숙한 태도나 생의 마지막에 대한 절대적 두려움치고는 다소 싱거운 결말이 아닐 수 없다.

그의 신작 〈Red Door〉에는 삶의 마지막 순간을 맞이하는 비극적인 남녀가 등장한다. 시한부 인생의 여인과 갑작스러운 사고로 식물인간이 된 남자다. 현실에서 찾을 수 없을 법한 비극적 상황의 우연한 겹침은 멜로 드라마에서 흔히 엮어내는 설정과 유사하다. 이러한 전형성은 준비되지 않은 극한의 이별을 연출하려는 작가의 피할 수 없는 선택이다. 설정의 진부함은 화면 속 남녀의 절제된 연기와 극적인 무대 구성을 통해 상쇄된다. 배우들은 극도로 정제되고 엄격히 꾸며진 세트에서 비극적 상황을 연기한다.

어두운 천장과 기다란 형광등이 모습을 드러낸다. 흑, 백, 적으로 구성된 영상은 삶과 죽음, 생명을 상징한다. 2개의 채널로 분리된 화면 속 남녀의 행위는 붉은 문을 경계로 겹쳐지거나 분리된다. 두 남녀는 비극적 상황을 설명하지 않는다. 절망과 분노, 체념과 위로를 연상케 하는 정제된 행위를 보여줄 뿐이다. 마침내 두 남녀는 힘없는 고목처럼 쓰러진다. 어두운 천장의 형광등이 차가운 불빛을 내뿜는다. 마지막 순간 여인이 유일하게 뱉은 한마디.

"시간이 많은 줄 알았어요."

작가는 전시 공간을 절묘하게 이용하여 화면 속 무대를 화면 밖으로 확장시켰다. 두 남녀는 떠났고 오브제가 남았다. 2개의 붉은 문은 이미지와 실재를 연결한다. 남자가 짊어졌던 검정색 조각은 뽑혀진 나무뿌리를 가공한 작업인 〈Undo〉로 연결된다. 작가는 건설 현장의 나무뿌리가 흙을 움켜쥐며 뽑히기를 거부하는 순간의 이미지와 굉음을 통해서 생명에의 강한 애착을 느꼈다고 한다. 작가는 나무뿌리를 태우고 재가공하는 과정을 통해 '되돌릴 수 없는 인간의 회복에 대한 불가능한 염원'을 보여준다.

53

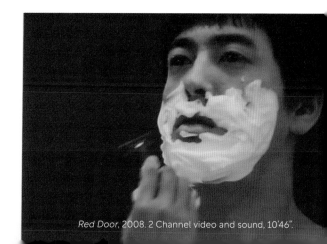

Red Door, 2008. 2 Channel video and sound, 10'46".

삶의 마지막 순간은 예고가 없다. 치열한 일상은 죽음의 존재를 잠시 잊게 만든다. 갑자기 닥쳐온 이별의 순간은 황망하고 당황스럽다. 언젠간 맞닥뜨려야 할 명백한 순간임에도 우리는 그 순간을 애써 잊으려 한다. 삶과 죽음은 동전의 양면처럼 하나의 존재임을, 삶은 죽음을 담보로 유지되고 있음을, 신이 준 '자유의지'는 죽음과는 상관없는 것임을 깨닫고 인정하는 순간, 인간은 좀 더 유연하게 죽음을 맞이할 수 있을 것이다.

삶은 죽음을 향한 여정이다. 그 주관자는 신이며, 그 여정의 끝과 그 너머의 공간 역시 신의 영역이다. 마지막을 두려워할 필요는 없다. 잠자고 눈뜨는 일상이듯 그렇게 자연스럽게 맞이하면 된다. 다만 미지의 세계를 고통 없이 맞이할 수 있기를 기도할 뿐이다. 사는 것은 죽는 것이다. 되돌릴 수 없다. 불가능한 Undo.

작가는 〈인터뷰: 10분 동안 17명의 작가들을 인터뷰하는 방법에 대한 연구〉를 통해 되돌릴 수 없는 시간에 대해 또 하나의 질문을 던진다. 전시에 참여한 17명의 작가는 스스로 질문을 던지고 10분간의 노컷 인터뷰에 참여했다. 여러 작가들은 자신의 10분 인터뷰에 만족하지 못했다. 하지만 후회해도 소용없다. 이진준은 '삶이란 그런 것'이라고 말한다. 동시에 작동되는 17명의 인터뷰는 신만이 들을 수 있다. 작가들에게 주어진 10분은 신이 인간에게 부여한 일생과 동일하다. 당신에게 인터뷰 시간이 주어졌다. 스스로 질문하고 스스로 답하라. 시간은 멈추질 않는다. 삶의 마지막 순간 당신이 후회하고 찍히지 않았으면 했던 순간까지 고스란히 담긴 전체 영상을 볼 수 있다. 우리는 모두 인터뷰 중이다. 어떤 절대자가 세워놓은 캠코더 앞에서…

Undo, 2008. Burnt wood, carving, 120 x 110 x 35cm.

YOUR STAGE

나는 세계를 바라보는 것과 자신을 바라보는 것이
거울이 아닌 유리창을 통해 보는 것과 유사하다고 여긴다.
우리는 바라본다고 믿고 있지만 유리창에 비친 자신의 몸은
창 너머 세계와 같은 하나의 이미지에 불과할지도 모르기 때문이다.

지금 여기 길거리를 걸어가다 웨딩드레스가 전시된
쇼윈도를 바라보는 젊은 여자가 있다.
이 여인은 유리창 너머 웨딩드레스를 보는 것일까?
그렇지 않으면 유리창에 반사된 자기 자신의 모습을 보는 것일까?

여기 또 하나의 검은 달이 떠오른다.

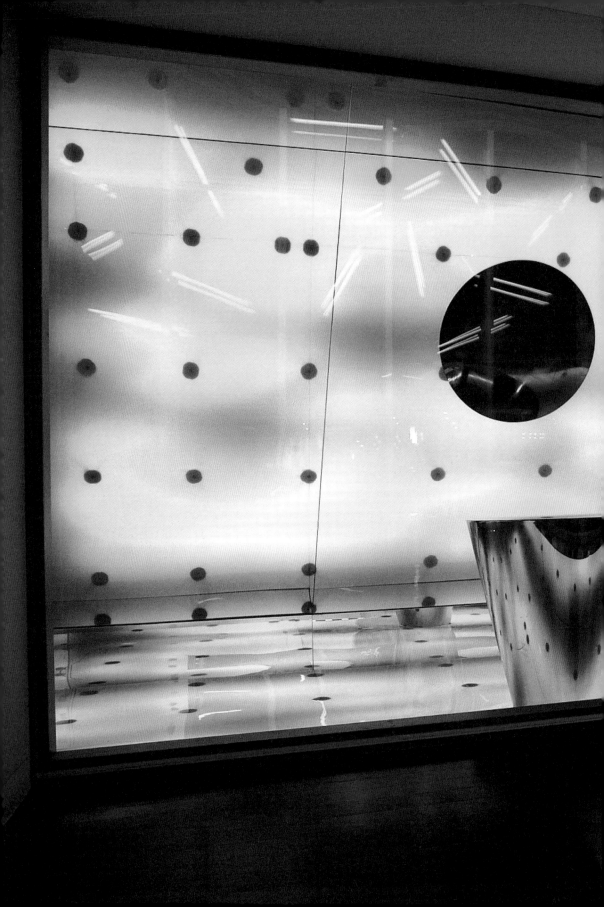

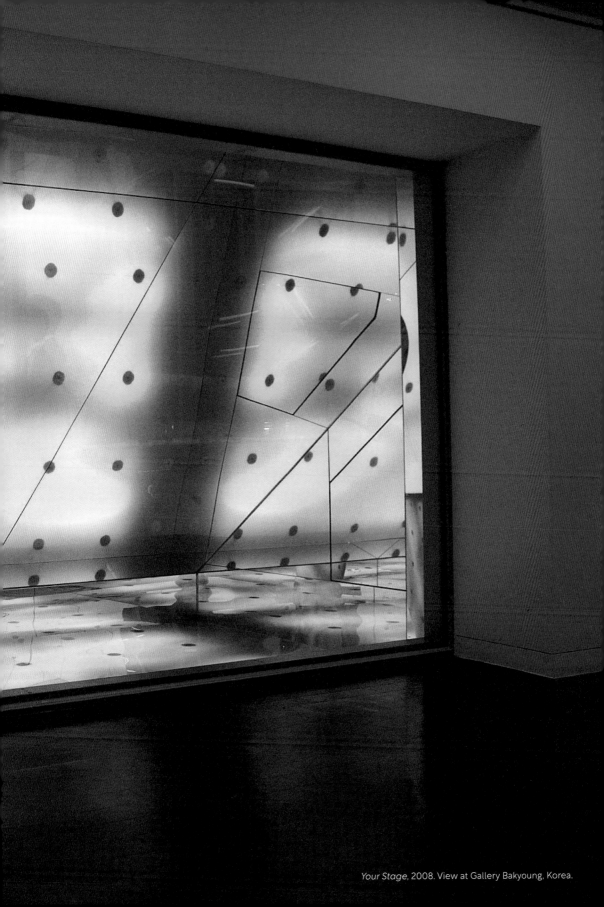

Your Stage, 2008. View at Gallery Bakyoung, Korea.

이진준의 〈Your Stage〉와 상상적 연기의 공간

김원방
홍익대학교 미술대학원 교수

이진준은 최근 몇 년간 영상, 설치, 행위, 연극 등 다양한 매체들을 아우르는 작업과 독특한 작업 주제로 주목받아온 작가이다. 미술 시장의 붐에 현혹되어 몇몇 오락적 특징들에 치중한 쇼윈도용 스타일을 급조하고, 이것의 반복적 노출이 작가로서의 성공의 지름길이라고 믿는 최근의 많은 젊은 작가들과는 다르게, 이진준은 분명 그러한 세태로부터 거리를 취하면서 작가로서의 토대를 쌓는 일, 즉 자기 작업의 거시적 주제와 방법론의 토대를 확립하는 일에 전념해왔다. 여기서는 이진준의 전시작 〈Your Stage(당신의 무대)〉(2009)에 대해서 간략한 논평을 하고자 하며, 이를 통해 아마도 그의 중심적 관심사의 한 단면을 엿볼 수 있으리라 생각된다.

이 작품을 구성하는 기본 요소들은, 쇼나 연극의 무대를 연상시키는 현란하고도 몽상적인 조명, 거울로 채워져 무한히 복제, 확장되는 공간, 그리고 중심에 설치되어 마치 주인공의 공연을 위한 무대처럼 보이는 스테인리스스틸 오브제, 이 3가지 요소이다. 이러한 요소들은 관객에게는 대략 다음과 같은 심리적 경험을 유도해낸다고 생각된다.

무엇보다도 그것은 정신분석학적 의미에서의 꿈, 환상, 백일몽의 시각화라고 할 수 있다. 몽환적이고 비현실적인 공간은 마치 쇼윈도처럼 대형 유리창을 통해 관객의 실제 공간과 유리되며, 이는 작품 전체를 개인의 상상적이고 심리적인 무대로 만들어낸다. 이것은 현실 속의 공간, 즉 주체와 타자들 간의 대화와 사회적 관계가 실행되는 공간이 아니라, 주체 혼자서 자신의 욕망을 투사하는 '환상(fantasy)의 공간'이다. 지크문트 프로이트는 백일몽과 같은 환상을 '주체의 욕망이 멈춤 없이 연기를 지속하는 무대'로 정의한 바 있다. 특히 프로이트가 말한 꿈, 환상, 백일몽이 무대의 구조를 통해 보여지며, 주체는 이 무대에서 연기하는 자신의 모습을 바라보는 주인공 및 관객의 이중적 역할을 한다고 기술한 점은 잘 알려져 있다.

〈Your Stage〉는 중앙에 번쩍이는 무대(혹은 탁자)를 배치함으로써 관객으로 하여금 바로 그러한 자신의 상상적 연기, 즉 주인공이면서 주인공으로서 보여지는 욕망의 연기를 수행하도록 유도한다. 이것은 결국 '주체의 욕망 충족을 위한 환상', 그리고 '그러한 욕망 충족의 불가능성' 이라는 모순된 상황으로 이루어지는 환상의 특징을 잘 드러내준다. 그것은 더 나아가 우리 모두에게 잠재해 있는 나르시시즘적 정신병리에 관련된다. '자아(ego)'라는 것은 자신이 상상적으로 꾸며낸 시각적 언어적 이미지, 즉 이마고(imago)에 대한 끊임없는 집착이라는 점, 그리고 나르시시즘에 수반되는 주체의 고통은 바로 그러한 상상적으로 구축된 자기의 모습과 실제 자기의 모습 간의 불일치가 드러남으로 인한 고통이라는 점을 이 작품은 그 최면적 공간을 통해 경험하게 해준다.

그렇지 않아도 이진준은 2007년 개인전 등을 통해 흥미로운 연극 퍼포먼스를 보여준 바 있다. 이를 통해 그는 연극적으로 구성된 자아, 자아의 분열 등의 문제를 탐구하였다. 이러한 맥락에서 볼 때, 〈Your Stage〉는 관객에게 단지 최면적 빛과 공간이 자아내는 시각적 쾌락을 주기 위한 테마파크 같은 작품이 아니라, 바로 그러한 환상적 쾌락이 지닌 불가능성의 문제를 드러내고, 실제의 공간(즉 타자들과의 언어적 상징적 교환이 이루어지는 현실 공간)과 환상적 공간 사이의 고통스러운 간극을 드러내는 작품이며, 관객은 바로 이러한 변증법을 경유한 후 자리를 뜨게 되는 것이다.

61

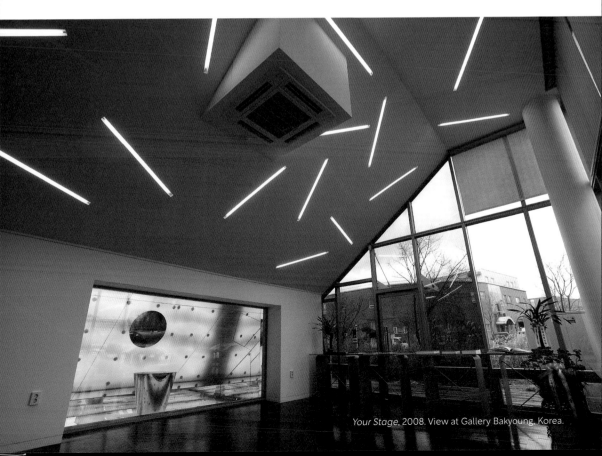

Your Stage, 2008. View at Gallery Bakyoung, Korea.

강물을 거슬러 올라 연어 설득하기

흐르는 강물을 거꾸로 거슬러 오르는 연어들을 설득하는
도무지 알 수 없는 그들만의 신비한 이유처럼

인터뷰어
김홍식 작가
일시
2009년 10월

여관을 좋아하나? 최근 통의동 여관 작업을 보았다.[1] 전에도 여관 작업이 있었다.

장소에 대한 얘기를 하고 싶었다. 우선 여관은 집이기도 하고 아니기도 하다. 잠자고 쉬는 행위를 하는 곳이지만 계속 머물 집은 아닌 임시 공간이다. 지하철, 계단, 여관이라는 공간들은 같은 의미를 지닌다.[2] 계단은 1층도 2층도 아니고 1층과 2층을 연결시켜주는 공간이며, 여관은 집인 것도 집이 아닌 것도 아닌 공간, 지하철은 공공인 것 같으면서도 개인의 공간이다. 버스의 경우는 좀 다르다. 운전사 혹은 차장이 있어 위계가 존재한다. 지하철은 장소에서 장소로 이동시켜주는 수단이자 공간과 공간을 잇는 매개 공간이기도 하다.

　또한 여관은 그 장소와 그곳에 머물다 간 사람들의 역사, 물리적 기억을 담은 낡은 공간이기도 하다. 익명의 사람들이 거쳐간 생경한 공간. 관객이 여관에 들어서서 처음 보는 것은 무엇일까? 작품을 대하기 전의 그들의 시선을 따라가보자. 폐허가 된 오래된 공간이 우선 눈에 들어올 것이다. 뿐만 아니라 코로 훅 하고 곰팡이 냄새가 끼쳐온다. 삐그덕거리는 낡은 건물에 울리는 발자국 소리까지 관객 자신에게 들려온다. 그 모든 것이 작업 안에 들어온다. 이 모든 것을 지나서 관객은 작품을 만난다. 그곳에서 언캐니(uncanny)한 공간과 상황이 벌어짐을 체험하게 된다.

1　〈Urban & DISurban〉 전시에서 복합매체를 활용한 이진준의 설치공간 〈Your Stage〉는 물성화된 현대인의 존재 여부를 자문하는 행위와도 같다. 실재이나 비현실적 공간으로 여겨지는 그의 작업에서 거울과 유리에 의한 복잡한 반사체계는 투영된 인간의 존재를 그 구조와 분리시키지 않는다.
2　작품 〈Metro in Seoul〉은 지하철 안을 일탈적 상황이 벌어지는 무대로 상정하여 우스꽝스럽고 때로는 어처구니없는 상황을 연출하여 승객들의 반응을 관찰한다. 실제로 승객들 대부분은 이러한 상황에 감정을 드러내지 않고 애써 외면하거나 거의 무관심으로 일관하면서 사회적 규범에서 벗어나지 않으려는 관성을 쉽게 버리지 않는다.

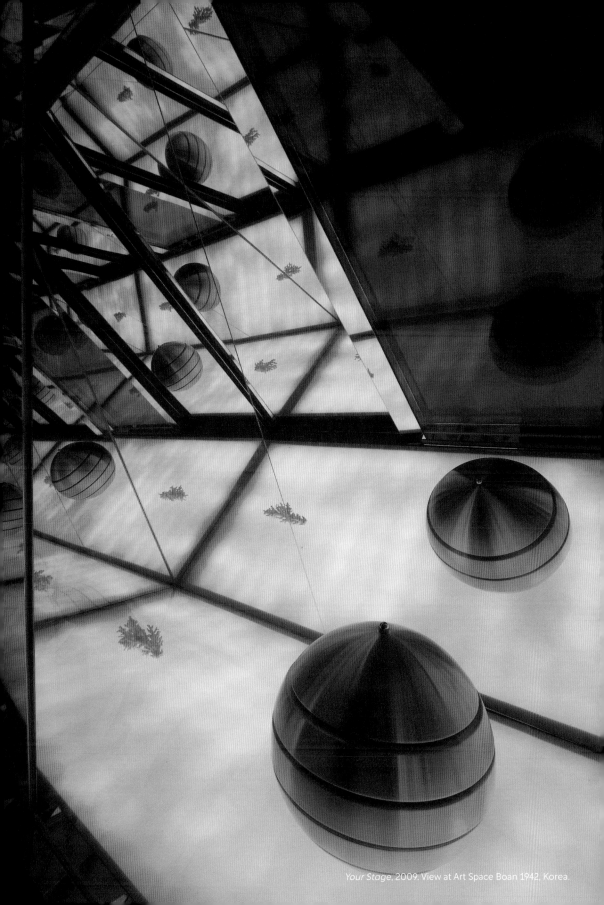

Your Stage, 2009. View at Art Space Boan 1942, Korea.

〈Your Stage〉에서도 빛의 장관을 맛보지만 통의동 여관이라는 공간에서 만난 낯선 빛은 색다른 경험이었다. 빛 얘기를 해보자. 여관에서 숭고한 빛을 본 듯하다. 왠지 붉은 빛이 어울릴 것 같은 장소에서 제임스 터렐(James Turrell)을 연상케 하는 경건과 숭고를 나타내는 파란색의 빛이 보였다. 일종의 선승이 관리하는 사원 같은 나오시마 섬의 터렐 작업과 비교해보면 어떨까. 〈Your Stage〉에서는 묘하게도 파란색이 공간과 매우 잘 어울렸다는 것과, 그 장소를 거친 인간 군상의 내면에 그런 빛이 있을 법하다는 생각이 들었다.

터렐의 작업은 치밀하게 계산된 작가의 개입으로 작업에 몰입을 요구한다. 즉 숭고를 강요한다. 나는 터렐의 사원에서 이뤄지는 참선과 같은 시스템적인 통제를 하고 싶지 않다. 비슷한 이유로 나는 빌 비올라(Bill Viola)를 좋아하기도 싫어하기도 한다. 비디오 편집 장난을 안 한다는 점은 좋고, 비디오 예술이 가진 장점을 너무도 잘 이용한다는 점은 싫다. 비디오 예술로서의 비디오 작업은 영화 매체보다 더 비판적인 것인데, 빌 비올라가 계산하여 이뤄내는 몰입감은 다분히 영화적으로 쓰인다. 그는 비디오 작가가 아니라 오히려 '세심한 설치 미술가'로 보인다. 몰입감을 강요하며 숭고나 명상, 집중을 얘기하고 싶어한다. 나는 영상에 집중하게 하기 위한 설치나 제어 장치들을 단절시키고, 다르게 보게 하고, 관객의 집중을 방해하고 싶다. 자유롭게 예술 작품 본연으로 돌아가 바라볼 수 있게 하는 것, 상황으로 몰고 가면서 집중시키는 것이 아니라 그냥 놔두고 그대로의 것을 보여줄 때 결과적으로 잘 볼 수 있게 된다. 나는 일루전(Illusion)을 일으키기 위해 파란 네온등을 사용하지만, 동시에 몰입감을 방해하려고도 한다. 관람객이 현실에서 깨어 있길 바란다.

64

Your Stage, 2009. View at Art Space Boan 1942, Korea.

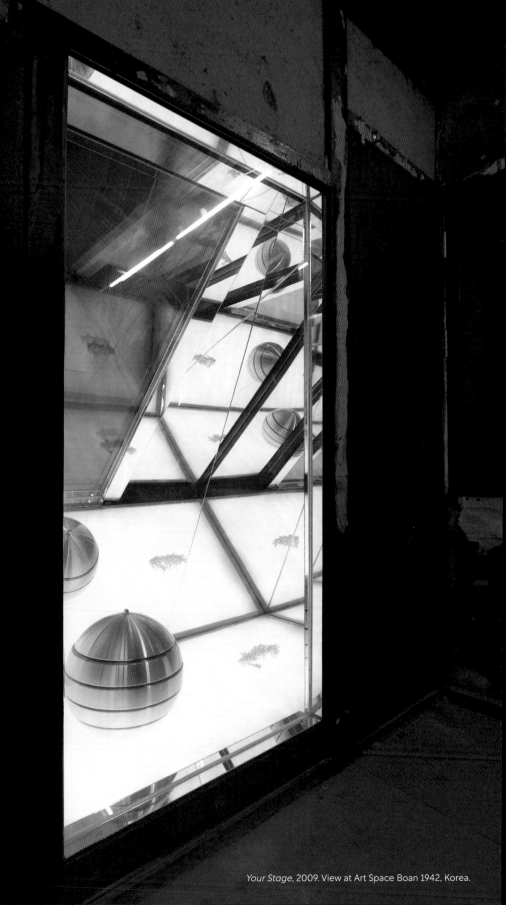

Your Stage, 2009. View at Art Space Boan 1942, Korea.

〈Your Stage〉는 제목부터 다분히 연극적으로 느껴진다. 제단 같다고도 느껴졌다.

네온의 불빛은 다른 공간을 펼쳐 보인다. 거울과 유리, 일정하고 커다란 다트 등을 이용해 공간감을 주고, 그곳에 실제로 덩어리를 넣음으로써 가상적으로 느껴지게 하고, 한 단계 높게 단을 설치했다. 관객은 무대 위로 올라선다. 스테인리스 구조물의 유리창에 반사되는 당신을 보라. 이미지의 동시성에 관한 생각들을 얘기하고자 했다. 관객은 관객이자 주인공이 되는 장을 펼쳐놓았다. 아이덴티티(Identity)의 해석이다. 내 작품은 일종의 연극이다. 내가 생각하는 우리가 사는 도시는 세트장이다. 드라마보다 도시에 살고 있는 사람들이 오히려 연극적이다. 이곳은 당신들의 무대이다.[3] 우리 삶에는 연출가가 따로 있는 것 같다. 신이 아니더라도 알 수 없는 질서 같은 것이 존재함을 느낀다.

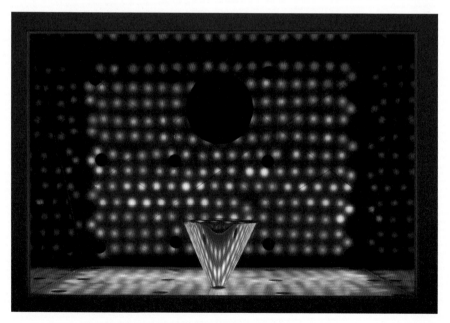

Your Stage, 2009. View at Gallery Sun Contemporary, Korea.

3 또 다른 무대 〈Half Water, Half Fish〉는 학살 문제 등 작가들이 할 법한 상투적인 주제로 퍼포먼스가 시작된다. 하지만 그건 연막일
 뿐이다. 관객 속에 오디션을 통해 선발된 30여 명의 '작업맨'들을 배치해놓았다. (그들은 자신들만의 트라우마를 가진 이들이다.) 지시를
 받은 '작업맨'들은 처음 30분은 옆의 관객과 친밀해지기를 시도한다. 그러나 후반 30분은 멀어지기 — 퍼포먼스나 연기를 한다. (예를
 들어 항상 똑바른 자세의 남자는 가끔 마구 소리 지르고 싶다는 욕망대로 소리를 지른다. 틱 장애를 가진 남자는 관객 안내를 하다가 틱
 장애임을 드러낸다.) 이로써 관객들은 그들과 멀어지고 동시에 30명의 섬 — 'Your Stage'가 시작된다. 관객들이 새로운 경험, 즉 그 섬과
 섬 사이에 존재함으로 인해 일종의 군중 속의 고독이나 소외감을 공감각적으로 체험할 수 있도록 연출하였다.

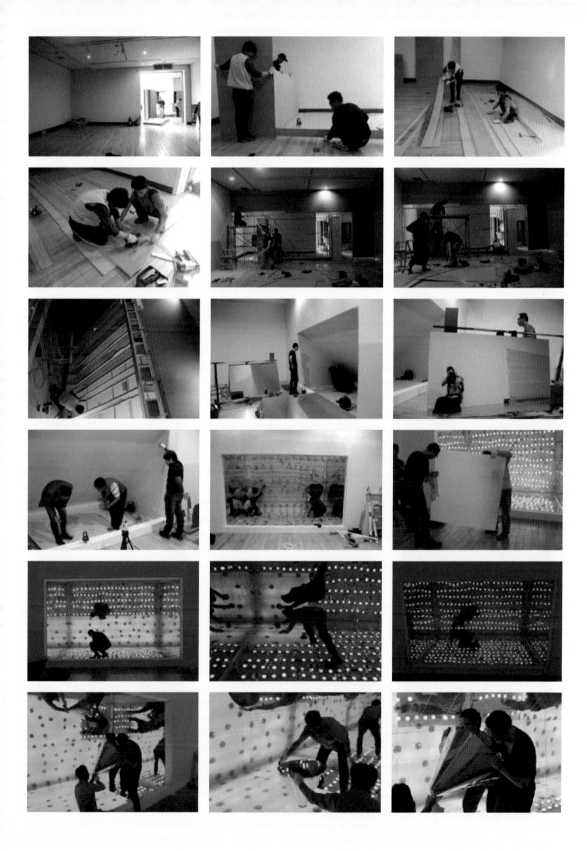

Your Stage, 2009. Working process.

다음 작업을 소개하자면?

지금까지 해온 작업들에서 보여지는 연극적, 시각적, 사회 맥락적 질문들을 응축, 수용하고 있는 작업을 구상 중이다. 앞으로도 계속 빛과 유리를 이용할 것이다.

또한 작품은 그 작업을 어디에 설치하느냐에 따라 해석이 달라진다. 그래서 〈Your Stage〉를 다양한 장소에서 계속 시도해볼 것이다. 〈Your Stage〉에서 유리를 2개 끼운 것은 아르코 미술관 개인전 〈Art Theatre - Roly Play〉(2007)에서 행해졌던 6인의 모노드라마와 연결된다. 모노드라마에서 펼쳐진 무대의 두 겹의 장막 장치가 〈Your Stage〉에서는 2개의 유리를 끼우는 작업과 연결되는 것이다. 이중의 장막과 이중의 유리는 다층의 레이어와 경계, 단절을 의미한다. 유리와 거울은 다르다. 유리와 달리 거울은 마초적 매체이다. 보고 싶은 것만 보고 듣고 싶은 것만 듣는 식스센스적 인간들이 되어 살아간다.[4] 어쩌면 유리창 너머 바깥세상을 바라볼 때 비로소 내가 완성되는 것이 아닐까? 옛날 선조들이 청동거울보다 유리거울을 만들었다면 어땠을까 상상해본다. 감시체제는 어떨까? 누가 누구를 감시하는 걸까? 국정원? 아니, 우리도 그들을 보고 있다.

작가란 무엇이라고 생각하나?

사람의 존엄성, 개인의 존엄성이 가장 중요하다. 좋은 작가가 된다는 것은 좋은 사람이 되어가는 중이라는 뜻이라 생각한다. 내 삶의 과정을 통해 보면 내가 생각하는 경영학은 삶을 디자인하는 것이 아닌 매니지먼트(management)[5] 하는 것이고 작가는 시대의 광대이다. 무언가 채울 수 없는 결핍이 작업을 하게 하고 무언가를 만들게 한다. 나한테서 작가는 지금의 문제이다. 나는 지켜야 할 것을 지켜가며 타협이 아닌 설득을 하는 중이다. 복합적이고 총체적으로 세계가 열린 것 같은 그런 느낌을 가지고 작업을 이어가려 한다.

68

4 〈식스센스〉는 브루스 윌리스 주연 유령 영화이다. 그는 보고 싶은 것만 보았다. 그가 유령이었다. .
5 오늘날에 와서는 경영을 하나의 사회구성체로 본다. 경영은 '조직'이며, '조직을 구성하고 운영하는 것'이다. '경영한다'라고 하는 과정 개념으로 보면 경영은 의사결정이라고 인식되고 있다.

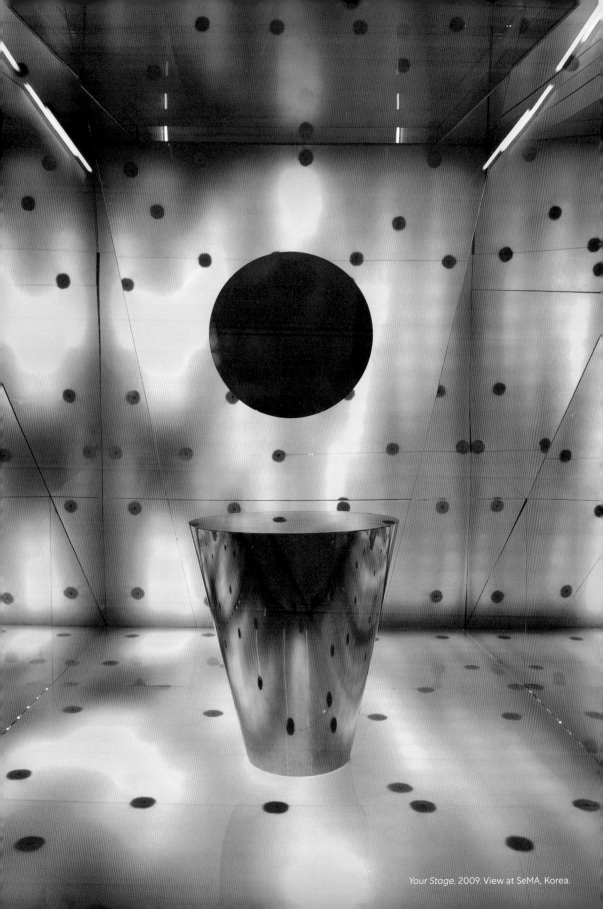

Your Stage, 2009. View at SeMA, Korea.

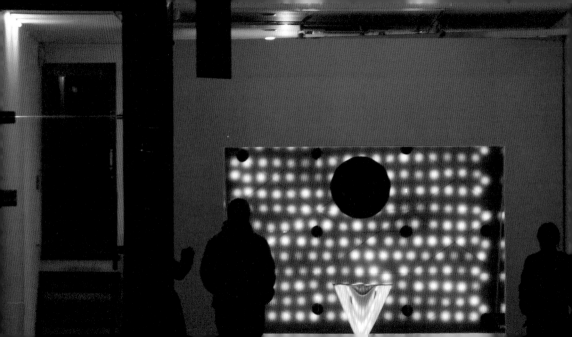

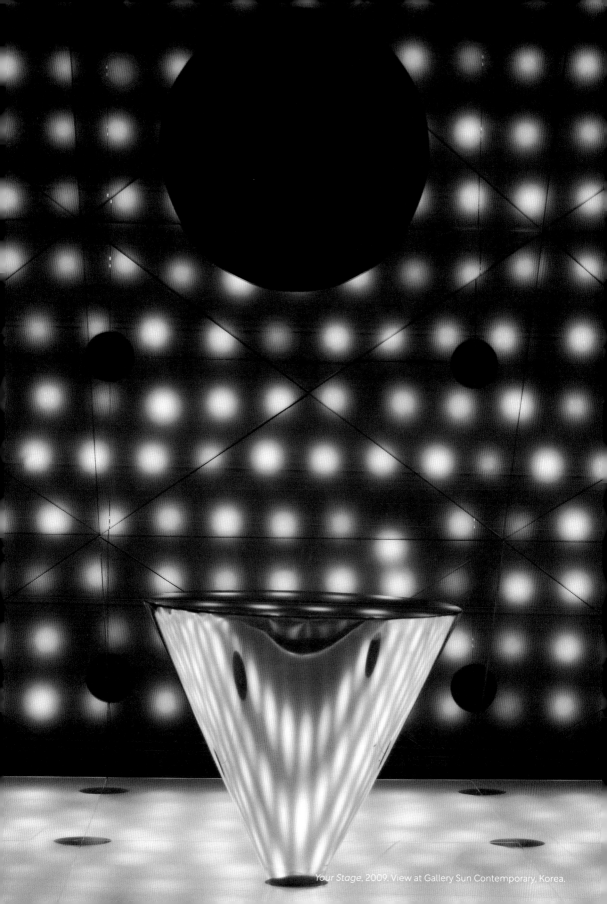

Your Stage, 2009. View at Gallery Sun Contemporary, Korea.

이진준은 설치, 조각, 드로잉, 영상, 퍼포먼스 등 다양한 매체를 다룬다. 공사장의 버려진 나무 뿌리에서 실존의 의지를 찾기도 하고, 형광등과 같은 빛의 이미지로 죽음과 인간의 자유의지에 대해 표현하기도 한다. 이번에 작가는 갤러리박영 미디어스페이스에 빛을 소재로 한 영상 작품을 거울과 함께 설치하였다. 이를 통해 보는 이들은 작품에 비친 자기 자신을 보게 된다. 투사된 관람자와 하나 된 작품에서 인간으로 살아가면서 갖게 되는 많은 고민과 질문들을 함께 공유하게 된다.

한희원 前 갤러리박영 큐레이터

이진준의 〈Your Stage〉는 일차적으로 몽환적인 조명과 공간의 무한 확장을 야기하는 거울 그리고 중앙에 배치된 스테인리스스틸 오브제로 인해 '당신만을 위한 무대입니다'라는 즐거운 제안을 받는 자리로 인식될 수 있다. 분명 아이들은 이를 즐거운 놀이터로 이해할 것이고 자연스레 자신만의 무대를 연출할 것이다. 그러나 '너의 무대' 앞에 바로 가만히 서 있게 되면 관객이 주인공으로서 무대 위에 서는 것이 아니라 정확히 관객으로서 무대 앞에 서 있음을 발견하게 될 가능성이 농후해진다. '나'와 '나', '나'와 '너'의 채워지지 않는 간극을 경험한다.

김재환 경남도립미술관 학예연구팀장

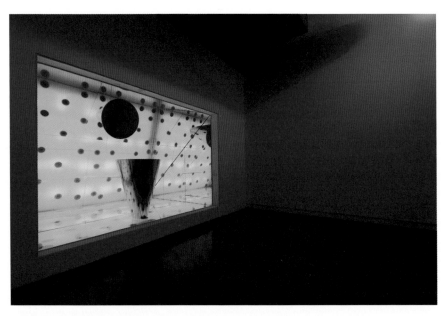

Your Stage, 2009. View at Ieyoung Contemporary Art Museum, Korea.

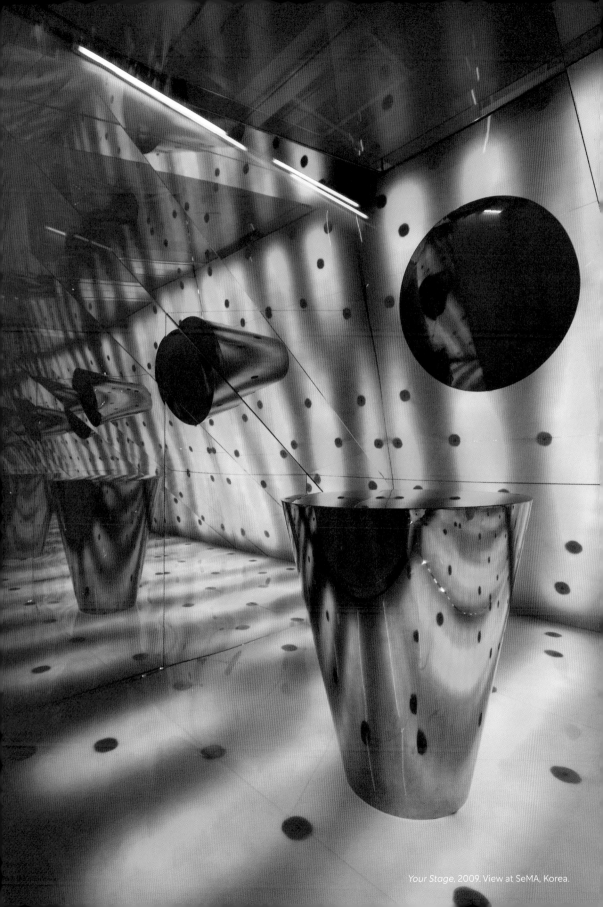

Your Stage, 2009. View at SeMA, Korea.

Your Stage, 2008. View at Gallery Bakyoung, Korea.

THEY

여기 한 쌍의 남녀가 있다.
그들은 포옹하고 있지만
여자는 하늘을 보고 남자는 땅을 보고 있다.
우리는 어쩌면 늘 보고 싶은 것만 보고
듣고 싶은 것만 듣고 있는지도 모른다.
하늘과 땅의 만남, 미래와 과거의 만남,
미디어와 인간의 만남 등
이 모든 것들이 오직 각자의 무대 속에서
개인의 환영으로만 존재하는 것인지도 모른다.
하지만
그래도
우리는 서로를 아주 힘껏 껴안아야 할 것이다.

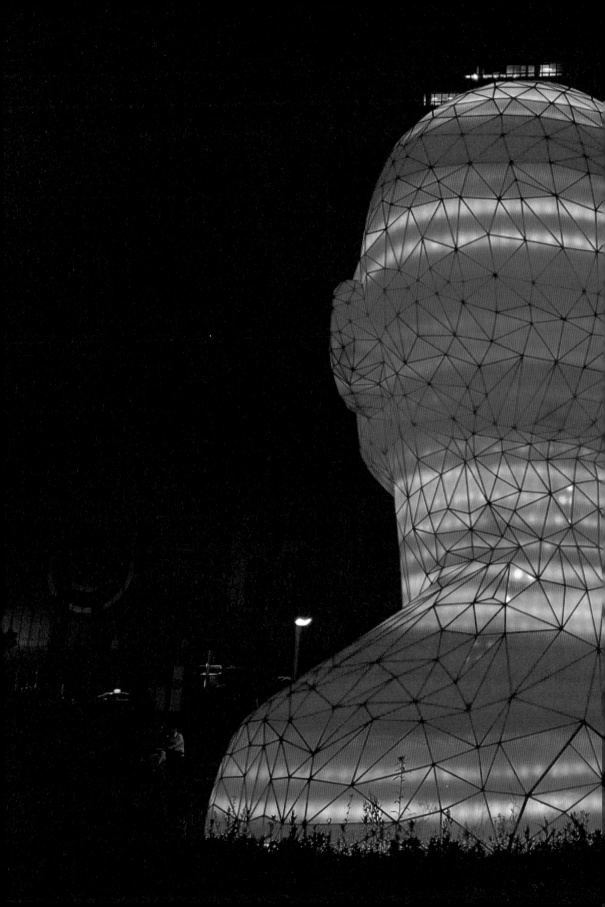

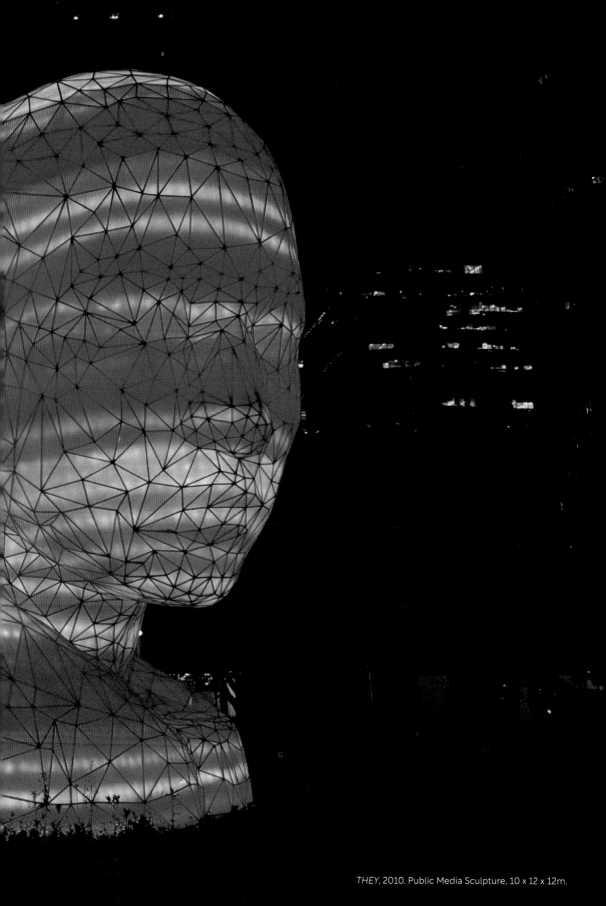

THEY, 2010. Public Media Sculpture, 10 x 12 x 12m.

They

2010. 강화유리, 스테인리스 스틸, 알루미늄, LED, 10 x 12 x 12m.
공공 미디어 조각.

하늘과 땅의 만남, 미래와 과거의 만남, 미디어와 인간의 만남
본 작품은 디지털 미디어에 한국적인 감성을 부여하여 휴머니즘을 표현하고자 하였다.

하늘을 향하는 시선의 여자와 땅을 향하는 시선의 남자는 '음양'의 조화를 추구하며 살고자 하는 인간의 욕망을 상징한다. 작품에서 여자는 '양'인 '하늘(天)'을 바라보며, 남자는 '음'인 땅(地)을 응시하고 있다. 삼각형 구도 속에 남녀 인간과 하늘과 땅의 '천·지·인'을 구현함으로써 서로가 꿈꾸는 이상적인 상대를 찾아 조화와 생명을 이루고자 하는 욕망은 아마도 인간의 가장 원초적이며 순수한 바람일 것이다.

그러나 단순히 과거의 '아날로그'적인 인간 형상의 조형에 그치지 않고, 강한 비트적인 느낌의 디지털 미디어를 사용함으로써 '아날로그+디지털'이라는 공공미술의 새로운 조화를 시도하였다. 특히 디지털 미디어에 적색, 백색, 황색, 흑색, 청색이라는 우리의 전통적인 '색동'을 사용함으로써 한국적인 감성을 부여하고자 하였다. 예로부터 색동의 적색(火)은 남쪽을, 백색(金)은 서쪽을, 흑색(水)은 북쪽, 황색(土)은 중앙, 청색(木)은 동쪽을 의미하였으며, 여인들은 바느질하고 남은 여러 색의 비단 조각을 소중히 모아두었다가 아기의 돌에 저고리를 만들어 입혔다고 한다. 나는 이 작품에서 오히려 일반적인 상식과는 반대로, 한국의 어머니들이 한 땀 한 땀 정성을 들여 아기의 옷을 짓듯 '차가운 아날로그'적인 남녀의 조형물에 '따뜻한 디지털' 의상을 입힌다.

이 다섯 가지 색이 상징하는 '오방(五方)'은 한국 디지털 미디어 산업의 메카로서 자리매김하게 될 DMC를 중심으로 원대하게 뻗어나가는 한국 디지털 미디어 산업의 '미래'를 희망차게 제시한다. 작품에서 표현하고 있는 '남자+여자', '아날로그+디지털'이 완벽한 조화를 이루어 '거대한 하나 된 인간'이 되었으며, 따라서 그것이 추구하는 것은 단순히 남녀 간의 '사랑'이 아닌, 보편적 가치의 '인간애'인 것이다.

그러나 이 둘은 서로를 마주보고 있지 않다. 이는 현재를 살아가는 인간이 반성해야 할 문제가 무엇인지를 넌지시 질문한다.

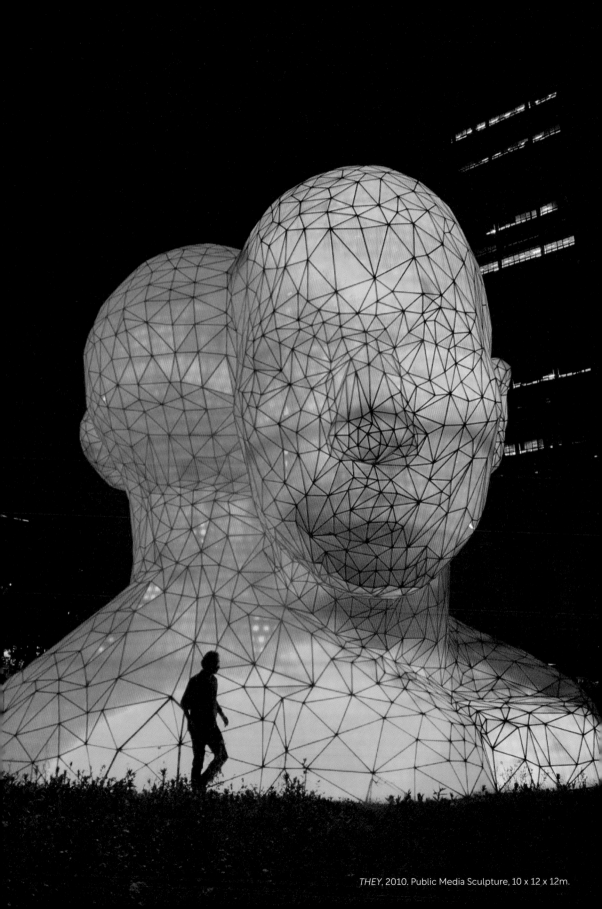

THEY, 2010. Public Media Sculpture, 10 x 12 x 12m.

작업을 마치며

세계적으로도 유례없는 미디어 조각을 탄생시키고 싶다는 젊은 작가의 욕심에도 불구하고 정말 많은 사람들이 적극적으로 도와주어서 여기까지 왔다. 처음 구상 단계에서 작가로서 내가 표현하고 싶었던 것들을 지켜가며 그것들을 실제로 구현하기 위해, 관련된 많은 분들이 하나하나 열거할 수조차 없을 만큼 많은 시행착오를 겪었다. 하지만 그 모든 것들이 우리에게 이제 자산이 되었다는 자신감을 가지게 된다.

이번 공공조각을 하며 가장 심혈을 기울인 것은 다음과 같다.
우선 공공의 장소에 영구히 남는 것이니 만큼 인류의 문화유산이 될 수 있는 것을 만들어야 한다는 의무감을 가졌다. 조각을 처음 공부하며 가졌던 예술가로서의 자부심을 지켜 비로소 조그마한 결실을 보게 된 것 같다. 시민의 휴식처라 할 수 있는 공원 광장에 전시되는 만큼 조형물의 입체적 예술성이 전방위에서 보아도 유지되도록 노력하였다. 인체의 구상적인 형상을 다루었지만, 정면의 개념을 없애고 360도에서 그 균형감이 유지되도록 하였다. 특히 고층의 빌딩으로 둘러싸인 도심에 위치하는 만큼 그곳에서 일하는 사람들이 감상해도 그 조형미를 느낄 수 있도록 수없이 시뮬레이션하며 수정하였다.

두 번째 가장 신경을 쓴 것은 낮과 밤의 변화에 따른 작품성에 관한 것이다. 미디어 조형물이 아닌 기존 조형물들은 밤에는 사실상 잘 보이지 않는 경우가 대부분이다. 물론 조명을 이용하지만 단순히 조명 효과로써 빛을 사용하는 작품을 밤에 보면서 감동을 느껴보지는 못했다. 역시 빛을 이용하는 미디어 조형물들이 밤에 랜드마크로서는 물론이고 주목 효과가 탁월한 점이 있다. 그런데 오히려 그런 미디어 조형물들이 역설적으로 낮에 사실상 작품성을 유지하지 못하고 정체 모를 덩어리로 느껴지는 경우가 대부분임을 안타깝게 생각하였다. 따라서 한낮에 빛을 사용하지 않아도 조각적 구축성이 유지되면서 미적 효과를 극대화하기 위해 심혈을 기울였다. 특히 유리의 반사 각도와 유리 사이의 프레임들의 구축미를 표현하기 위해 3개월가량 기간을 연장시켜가며 마지막까지 수정에 수정을 하였다.

세 번째는 작품의 주제에 관한 것이다. 미디어 작품을 무조건 진취적이거나 희망적인, 그래서 다소 계몽적인 선전에 이용하려는 사례들을 많이 보았다. '미래의' 혹은 '희망의' 등으로 시작하는 작품 제목들을 보고 있노라면 과연 그들이 말하는 미디어의 미래에 희망을 걸어야 하는 것인가 오히려 걱정이 앞섰다. 나는 미디어가 휴머니즘에서 벗어나지 않길 기대하는 편이다. 미래주의자들과는 달리 기계미학을 신봉하거나 최첨단의 기술을 따라가며 작업하지도 않았다. 오히려 가장 단순한 방식을 쓰거나 기존의 미디어를 활용하여 작업하며 작가의 존재를 개입의 문제에 위치시키고자 노력해왔다. 기계와 우리가 상호 교감할 것이라는 생각에 의문을 가지고 있는 것이다. 도시에 살면서 우리는 주변의 다른 사람과도 교감하지 못하는 경우가 대부분 아닌가. 아니 절대교감이라는 것은 개미 같은 곤충에게서나 가능한 것인지도 모른다. 오히려 우리는 우리 이웃과 주변 사람들의 각자 세계를 존중하고 그들의 무대(stage)를 바라봐주는 일이 더욱 필요하다 생각했다. 남녀가 포옹하고 있는 모습이지만 각자는 다른 곳을 바라보고 있다. 여자는 하늘을 향하고 남자는 땅을 바라본다. 그들(THEY)은 서로 마주하지 못하고 다른 생각을 하고 있는 것이다. 하지만 중요한 것은 우린 서로를 꼭 껴안아야 한다는 것이다.

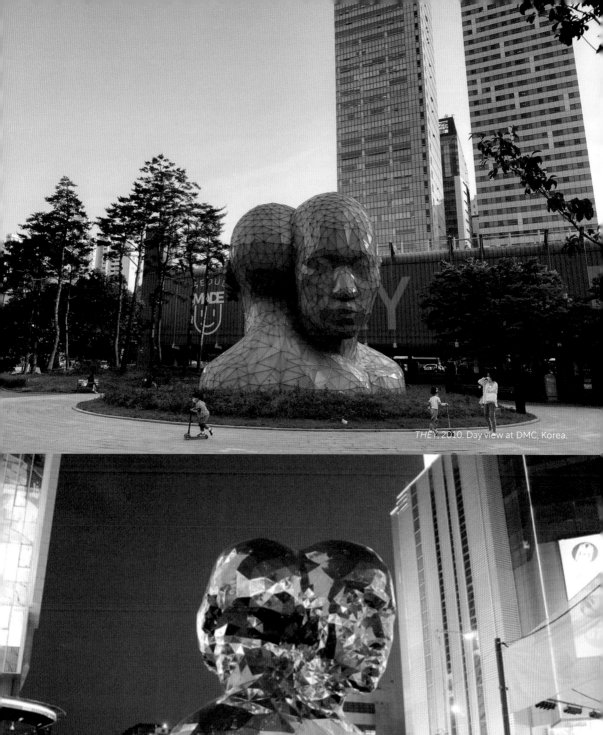

THEY, 2010. Day view at DMC, Korea.

THEY, 2013. View at Hyundai Outlet, Gasan, Korea.

끝으로 이 모든 것들이 결코 작가 혼자 이루어낼 수 없는 것이었음을 다시 한번 언급하고 싶다. 현재(2010) 일본에 살고 있다보니 일본 미술계가 백남준이 한국 사람이라는 사실을 얼마나 부러워하는지 자주 목격하게 된다. 다시 한번 미디어 아트의 아버지 백남준의 후예들이 여기 살아 있음을 보여주고 싶었다. 서울시와 LGT, 서브원, 스튜디오성신 그리고 인빛LED 등 관계된 모든 분들에게 감사를 표한다. 100년 만의 폭설이라는 이상기후에도 불구하고 수없이 손이 가는 섬세한 일들을 반복해서 하던 그들의 노고를 잊을 수 없을 것이다.

나는 나만의 세계를 조심스레 구축하며 그 속에서 나를 찾아가고 있다. 몸이라는 매개체를 통해 세상과 나 사이의 경계를 탐구하는 이 여정은, 각기 다른 주제를 통해 몸의 실재와 내면의 복잡한 층위를 미술적으로 표현하는 시리즈로 이어지고 있다. '흔들리는 존재', '반투명한 몸', '벗겨진 피부' — 이 주제들은 몸과 존재의 불안정성과 변화를 탐구하는 현재 나의 고민을 반영한다. 나는 몸이 어떻게 개인의 내면과 외부 세계 사이의 유연한 경계를 형성하는지, 이 경계가 어떻게 개인의 정체성을 구성하는지를 묻고 있다. 몸의 불안정성과 유동성은 나의 정체성과 세상 사이의 연속성과 불연속성을 조명하며, 이는 나의 미술적 탐구의 중심이다.

나는 몸의 반투명성을 통해 내면의 감정과 생각이 어떻게 외부로 드러나는지 그리고 이러한 드러남이 어떻게 개인과 주변 환경과의 상호작용에 영향을 미치는지를 조사하고 있다. 몸이 어떻게 자아의 취약함과 강인함을 동시에 드러내는지를 탐색하는 것이다. 몸의 표면 아래 숨겨진 내면의 심연을 탐구하기 위해 벗겨진 피부 아래에는 어떤 무의식이 흘러가고, 이는 어떻게 우리의 자아와 행동에 영향을 미치는지를 들여다보고 있다. 조각은 이러한 몸을 탐구하기에 적합한 영역이다. 나는 몸이라는 매개체를 통해 자아와 외부 세계 사이의 복잡한 상호작용과 교류를 탐구하고 있다. 몸은 나의 내면 세계를 외부 세계에 연결시켜주는 중요한 다리이며, 이러한 출발점은 나로 하여금 인간의 존재와 내면의 복잡성에 대해 깊이 있게 탐색하고 더욱 다양한 실험을 하게 만든다.

Standing on a Projected Space, 2004.

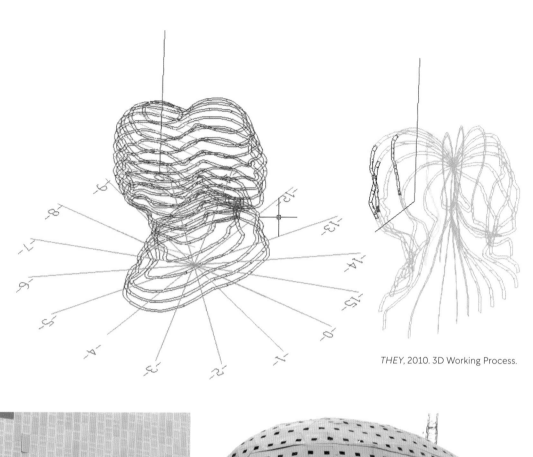

THEY, 2010. 3D Working Process.

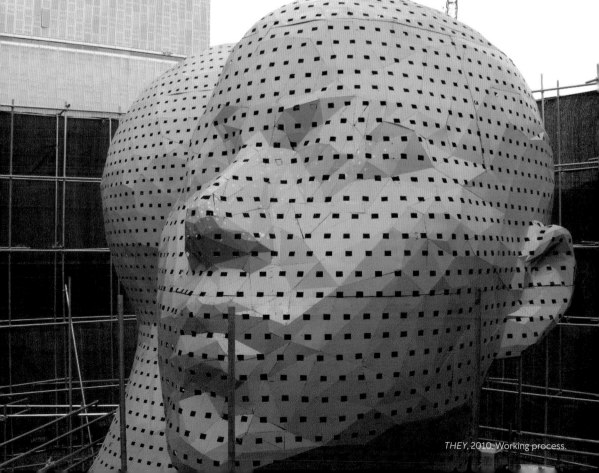

THEY, 2010. Working process.

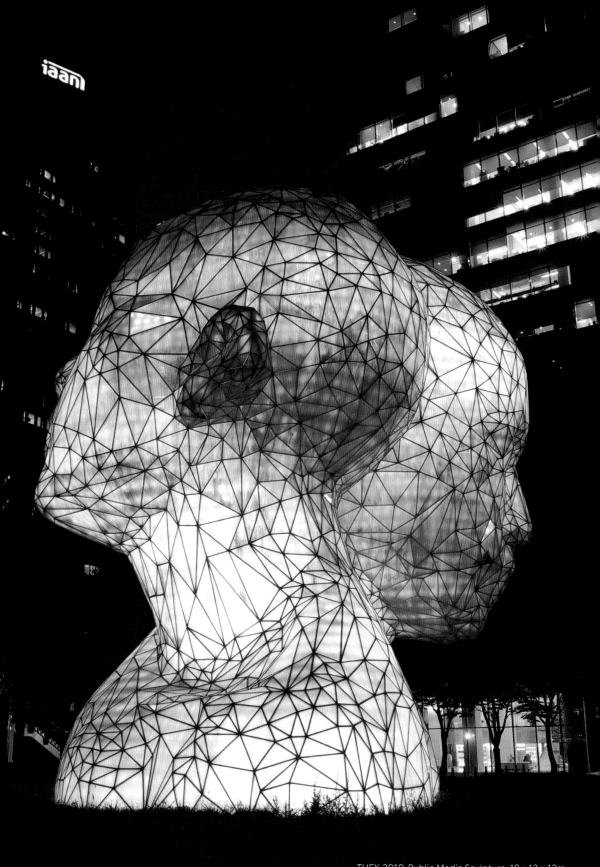

THEY, 2010. Public Media Sculpture, 10 x 12 x 12m.

ARTIFICIAL GARDEN

'인공정원'. 사실 정원은 이미 인공적이다.
하지만 한 번 더 '인공적'이라는 말을 붙임으로써
그것이 디지털에 의해 만들어지는
개념적인 그리고 가상적인 공간임을
역설적으로 이야기하고 싶었다.

무엇보다도 빛과 소리 그리고 온도와 냄새, 나아가 촉각으로
이루어지는 여러 가지 감각에 관한 이야기를 전달하고자 한다.

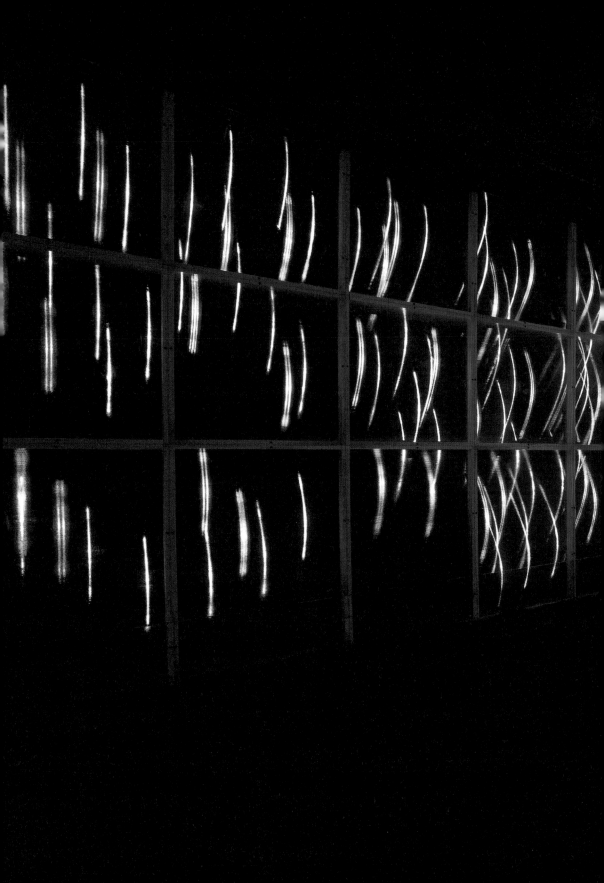

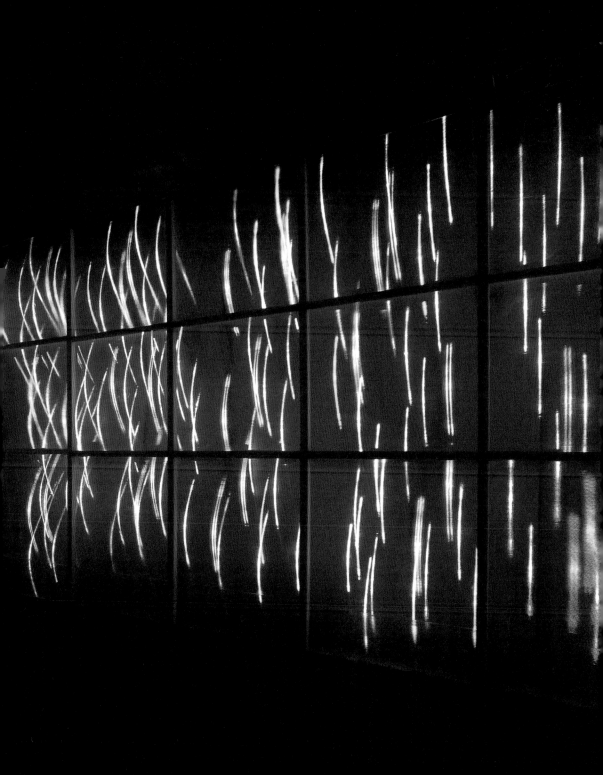

Artificial Garden, 2011. Mixed Media, variable size.

Artificial Garden

2011. LED, 사운드, 폴리카보네이트, 잔디, 흙. 장소 특정적 설치.

〈Artificial Garden〉에 들어선 관객들은 이 익숙하고도 낯선 공간에서 자기 감각이 통제당하는 경험을 하게 된다. 18-20°C의 다소 차가운 듯한 이 공간에 들어서는 관람객은 미묘하게 통제된 빛의 움직임과 흙과 풀을 밟고 걸어갈 때의 촉각적인 경험 그리고 마른 흙냄새가 강하게 느껴지는 공간을 마주하게 된다. LED에 의해 만들어지는 화려한 빛의 움직임은 작은 소리에도 민감하게 반응하는 풀벌레나 반딧불처럼 혹은 바람에 흔들리는 억새처럼 내 몸의 삼면을 휘감은 채 낯선 감각의 세계로 전이시킨다.

이 공간에서 연극과 무용 그리고 성악과 하프 연주 등을 통해 공연 요소를 지닌 다른 예술가들과의 협업을 시도하였다. 이러한 협업은 이 공간이 무대이자 동시에 무대 밖일 수 있다는 사실, 전시장이자 공연장이라는 사실을 암시한다. 이를 통해 자연과 인공 사이에 미묘하게 존재하는 경계의 개념과 긴장에 대해 질문하고자 한다. 이미 우리가 살고 있는 도시는 인공정원이다. 전자 및 비전자 미디어의 세계를 동시에 경험하며 도시의 가로수 사이, 또 가로등 사이를 우리는 산책한다. 낯설지만 익숙한 묘한 편안함이다.

〈Artificial Garden〉에서 이루어지는 공연들은 각각 자연의 시간 요소인 '사계'를 주제로 삼았다. 이에 맞게 설치된 미디어 작품의 프로그램과 장치를 네 번 바꾸고 성악, 하프, 연극, 무용 등과 함께 네 번의 공연을 기획 및 연출하였다. 대한민국의 사계는 실로 경이롭다. 시간이 흘러감에 따라, 한 해 한 해 나이 먹어가는 동안 우리는 대기의 온도와 색깔과 냄새가 계절에 맞춰 완전히 바뀌는 것을 경험하게 된다. 또한 몸이 그 리듬에 따라 반응하며 우리의 몸은 차츰 변화하는 절기에 익숙해진다. 다른 예술가들과 협업하는 과정에서 그 사계의 리듬에 관해 이야기했다. 늘 흐르지만 변하지 않는 것이 자연의 시간이다. 사계절에서는 그 변화의 경계들이 흔들리는 듯하지만, 어느새 변해 있다는 사실이 언제나 경이롭다. 이는 미디어로, 특히 공연예술에서 계속해서 다루고 싶은 주제이다. 기존의 다른 전시에서 공연이 하나의 오프닝 이벤트처럼 여겨지는 것에 반해 나는 미디어가 지닌 이 공연적 요소가 하나의 중요한 특징이라 생각한다. 따라서 무용, 음악, 문학 등 기타 예술 장르와의 협업을 위한 장치들을 마련하고 연출하려 했다. 미디어와 공연이 만나서 결국 관객의 궁극적 체험을 가능하게 하는 총체예술을 기대하고 있다. 매번 출연자들의 공연과 해석이 나의 작업을 더 풍부하게 만들고 늘 새로운 영감을 주어 기쁨을 느낀다.

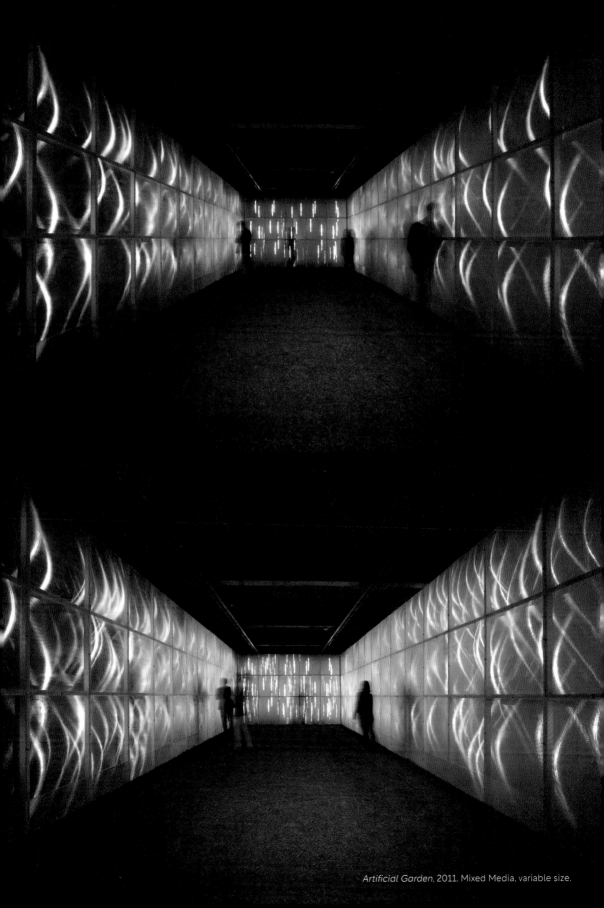

Artificial Garden, 2011. Mixed Media, variable size.

미디어의 몰개성적인 기계적 시선에 대해 작가의 개입을 최소화하면서도 보다 감성적인 체험의 영역에서 예술성의 기본을 갖추고자 한다. 미디어 자체의 현란함과 세련된, 그리고 그 기술과 기계만을 드러내는 작업은 내게 불편한 지점이 있다. 기술은 발전하겠지만 좋은 기술일수록 그 기술이 보이지 않기를 바란다. 거대한 돌이나 폭포를 마주할 때의 경외감도 좋아하지만, 반면 내 주변에 자연스럽게 존재하는 미디어의 시선을 마주했을 때 드는 미묘한 낯섦이 좀 더 사색적으로 느껴진다. 아마도 자연보다 미디어에, 그리고 도시에 훨씬 더 익숙한지도 모른다. 어쩌면 도시에서 자란 아이들은 그러한 도시 풍경을 '자연'이라 부를지도 모를 일이다.

나에게 예술은 늘 시각을 넘어 총체적인 경험의 영역이며, 그것은 감상자가 보다 적극적으로 개입하여 작품을 완성할 수 있다는 기대감을 불러일으킨다. 특히 관객과 작품의 상호작용에 있어서 인터랙티브 아트와 같은 차원의 시각적 영역이 아니라, 몸과 마음의 어느 부분이 건드려지는 경험적 영역에서의 연출 방법이 중요하다. 따라서 공간을 변형하는 나의 시도는 지금까지도 계속되어왔고 앞으로도 계속될 것 같다. 빛은 물론이고 소리나 온도 그리고 사람이 처음 어떤 공간을 경험하게 될 때 딛게 되는 발의 촉각적 지점들도 고려하는 이유이다.

한국의 아파트 단지에 조성된 각종 조명으로 분위기를 돋우는 인공정원이 참으로 인상적이다. 플라스틱과 돌과 나무 그리고 물을 이용해 만든 그런 비슷한 유형의 인공의 정원들을 유심히 바라보고 있다. 그것이 긴 인도 여행에서 돌아온 후 가장 인상적인 서울의 도시 풍경이었고, 그 인공의 정원과 디지털 시대의 공간 경험이 늘 흥미롭다.

도대체 여긴 어디인가?

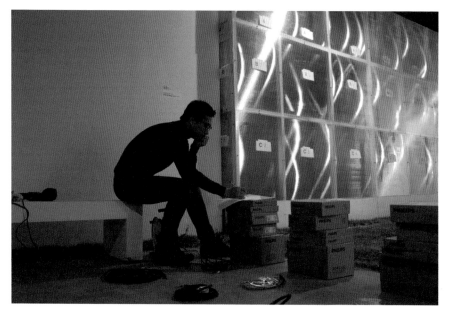

Jinjoon Lee at *Artificial Garden*, Jungmiso, Korea.

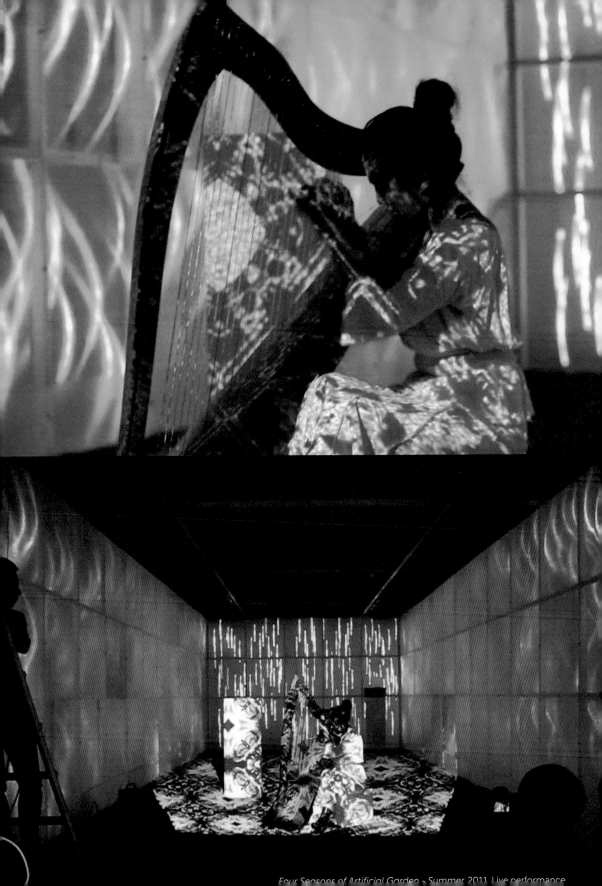

Four Seasons of Artificial Garden - Summer 2011, Live performance

봄, One day, when they leaved

어느 날 그들은 예고도 없이 찾아왔듯이 아무렇지도 않게 모두 떠나버렸다.
또다시 봄이 찾아올 것이라는 희망만을 남겨둔 채.
두 명의 남자 성악가는 서성거리는 사람들 틈에서 아무런 의미도 없는 웅얼거림을 내뱉는다.
봄날의 화려함이 아닌, 오히려 시작이 아닌, 그래서 반복되는 끝이라는 느낌의 무대

여름, They were always sad for a long time

하지만 결코 그들이 원한 것은 아니었다.
아니 오히려 돌아오고 싶었는지도 모른다.
태양이 하늘 가득 퍼져가는 어느 여름 오후
마침내 기다렸다는 듯이 폭풍이 밀려오고 있다.
가느다란 하프의 선율과 함께 몰아치는 비바람 속을 헤쳐 가는
그들의 고단한 항해를 표현하고자 하였다.

가을, They never come back here again

가을은 짧았고 많은 사람들이 그들의 지난 과거를 이야기한다.
마침내 역사가 되어버린 그들에 대한 기억들은 또다시 편집되고 단순하게 새겨질 것이다.
수 명의 배우들에게 각자가 기억하고 있는 다른 연극의 대사들을 순서대로 읊조리게 했고
관객은 그들이 만든 섬과 섬 사이의 무대에 놓이길 바랬다.
하지만 연결할 수도 되돌릴 수도 없다. 한번 지나간 것들은 결코 돌아오지 않았다.

겨울, Finally they said to me

읽는다 그리고 다시 읽는다.
춤추고 뛰어다니는 무용수가 혼잣말로 계속해서 떠들고 있다.
찬바람이 불고 눈이 쏟아지는 어느 날 새벽 마침내 그들은 나에게 말을 걸었다.
함께 가자고…
하지만 나는 남았고 언젠가 그들을 따라갈 것이다.
그들의 흔적을 따라 숲속 깊이, 그리고 더 깊이 황폐해진 눈 내린 길의 이미지.

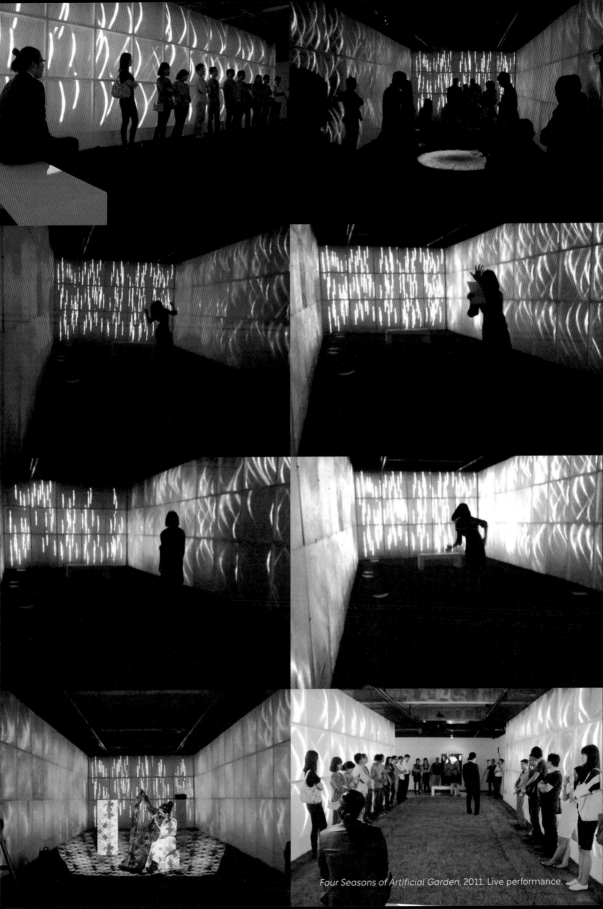

Four Seasons of Artificial Garden, 2011. Live performance.

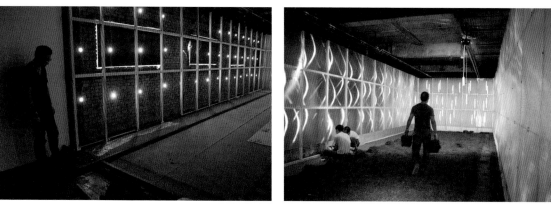

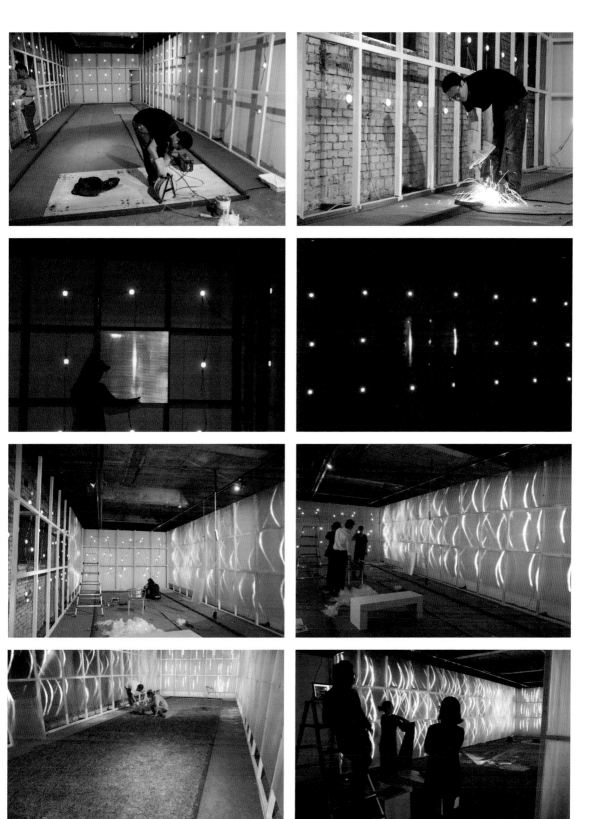

Artificial Garden, 2011. Working process.

Here and There

2011. 4개의 문에 프로젝트 맵핑, 2개의 문고리, 잔디, 흙, 단채널 비디오, 가변크기.

지금 내가 있는 곳이 안인가, 밖인가. 혹은 문을 열어야 하나, 닫아야 하나? 저 너머에는 무엇이 있을까. 선택의 순간, 심판의 순간 등 그런 시간적 '순간'과 함께 공간의 관념적인 '벌어짐'을 문을 통해 마주하길 바랐다. 2개의 손잡이가 있는 저 문을 통해 과연 교류가 가능한 것인가 하는, '소통'에 대한 기본적인 질문들에서부터 작업이 시작된다.

과거 〈Red Door〉에서는 문 이전에 빨강이라는 색이 여기에 있다는 사실이 중요했다. 따라서 실제 그런 문을 만들든 혹은 기존의 문에 빨간색을 칠하든 그것은 나에게 큰 차이를 의미하지 않았다. 마찬가지로 이번 맵핑을 시도한 문의 경우도 하나의 창으로서의 문을 의미하며, 따라서 문도 하나의 이미지에 불과하다는 사실을 더욱 직접적으로 이야기할 수 있었던 것 같다. 내게 문은 실재한다기보다는 오히려 관념적인 것에 가깝다. 망점으로 이루어진 미디어 효과를 통해 마치 바람에 흔들리는 듯한 나뭇잎의 영상을 투사했다. 하지만 사실 바람이 아닌 내 온몸으로 큰 나무에 달려가 부딪친 충격의 효과로 나뭇잎은 흔들렸다. 또한 땅에서 하늘을 바라볼 때의 시선을 통해 탈공감각적인 미디어의 인위성을 은연중에 자극하고자 했다. 좀 더 시적인 분위기와 함께 말이다. 맵핑이 아니라 다른 미디어를 통해 문을 만들어보면 어떨까도 생각해본다. 좀 더 조각적인 존재적 점유가 일어나지 않을까 해서 한번 다른 미디어도 경험해보고 싶다.

100

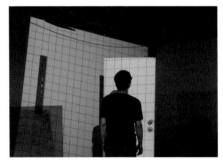

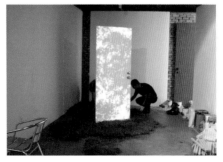

Here and There, 2011. Working process.

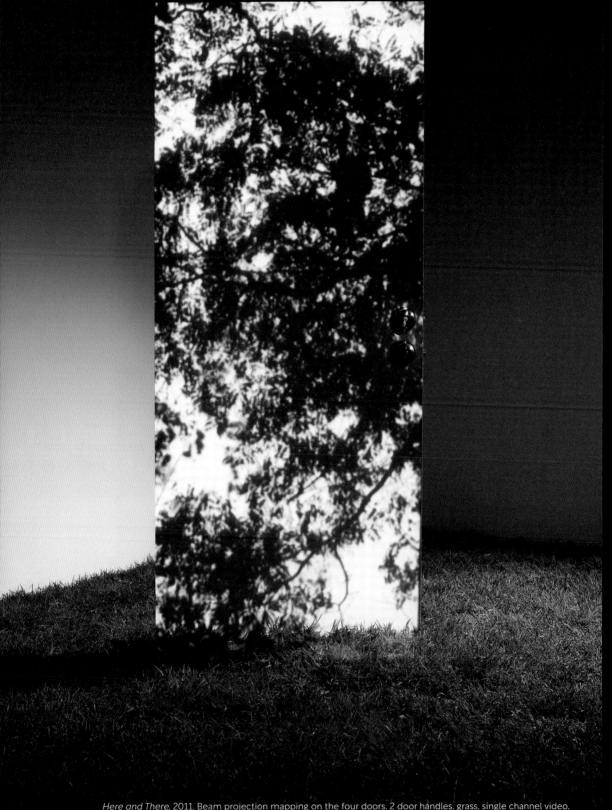

Here and There, 2011. Beam projection mapping on the four doors, 2 door handles, grass, single channel video.

S-He

2011. 200개의 전구, 조광기, 케이블 타이, 가변크기.

어느 날 해가 지는 저녁, 뒷동산에 올라 일몰을 지켜보는 경험에서 출발한 작품이다. 그 붉은 노을과 해가 지는 풍경에서 자연에 대한 무한한 경외감을 느꼈다. 그러고는 저녁을 차리고 있을 어머니가 있는 집을 향해 내려오는 길에 문득 마을의 풍경이 눈에 들어온다. 집집마다 켜진 불빛 하나하나가 가진 역사와 사람들이 살고 있는 저 빛의 풍경에 더욱 따뜻한 감동을 느꼈다. 그 불빛 하나하나를 백열등 200개에 담았고, 그것들의 조도를 조절하여 그도 그녀도 아닌 〈S-He〉라는 작품을 만들었다. 그것을 소리 내어 읽어보면(쉬-) 조용함의 느낌도 있다.

102

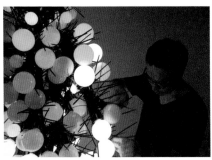 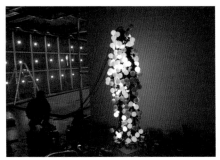

S-He, 2011. Working process.

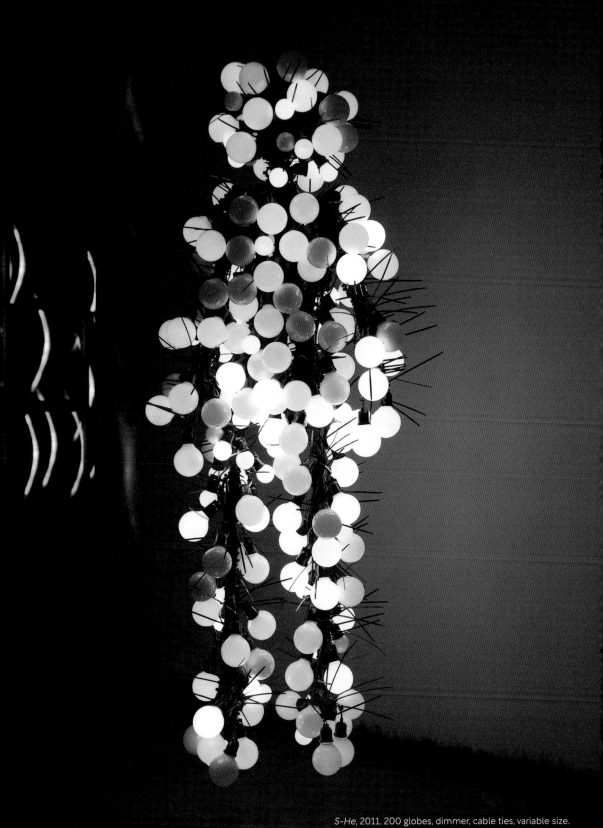

S-He, 2011. 200 globes, dimmer, cable ties, variable size.

현대 테크놀로지로 구성되는 아트의 가능성은 오히려 근원적인 예술의 의미를 상실하는 오류를 범했다. 이진준의 인공정원은 아날로그적인 미디어 방식을 통하여 그대로의 자연과 현대 미디어 장치의 간섭을 교묘하게 대치시켰다. 서로 양립할 수 없었던 자연과 인공, 두 영역의 통합을 통하여 우리가 잃어버렸던 정신적이며 원초적인 교감을 이끌어냈다.

장윤규 前 갤러리정미소 대표, 現 국민대 건축대학 교수, 운생동건축 대표

모던아트의 특징이 각자의 고유성을 찾는 분화였다면, 동시대 현대미술의 추세는 융합이다. 회화, 조각, 사진, 뉴미디어의 융합이 일어나고 있다. 고흐나 고갱 시대에는 미술가의 고독한 영혼을 떠올리지만 현대미술에서는 아트 프로젝트를 기획하는 지휘자를 떠올린다. 미술가는 영화예술의 감독처럼 예술의 아이디어를 팀워크로 실천한다. 미술에서도 아트 디렉팅이 예술 창작과 예술가 스타일의 새로운 모델이 될 것이며, 그 중심에 이진준이 있다.

조진근 前 서울시립미술관 전시과장, 現 일루와유 달보루 관장

이진준의 작품은 매체를 통해 만들어지는 세상과 이러한 세상이 지니는 '인공성'을 깊이 있게 성찰하는 작업이다. 제목에서 알 수 있듯이 〈Artificial Garden〉은 이러한 인공성의 양면적 측면을 제시한다. 정원은 이미 인간의 욕망대로 조성된 자연이다. LED 빛들과 영상물, 사진, 설치 등을 통하여 이진준은 이미 충분히 인공적인 자연에 '디지털'이라는 층을 더하여 정원의 인공성을 더욱 두드러지게 만든다.

피터 W. 밀른 서울대학교 인문대학 미학과 교수

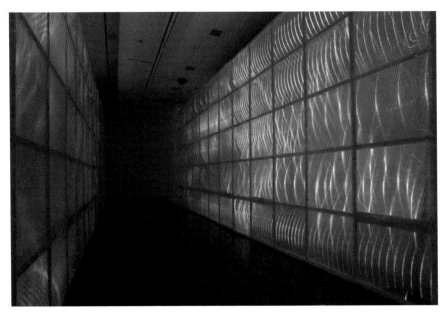

Artificial Garden, View at SeMA, Korea.

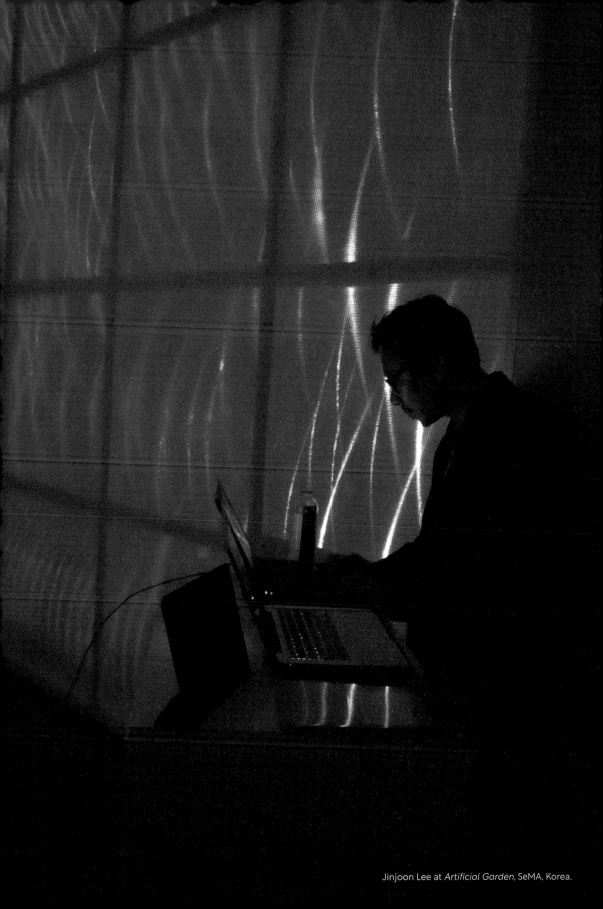

Jinjoon Lee at *Artificial Garden*, SeMA, Korea.

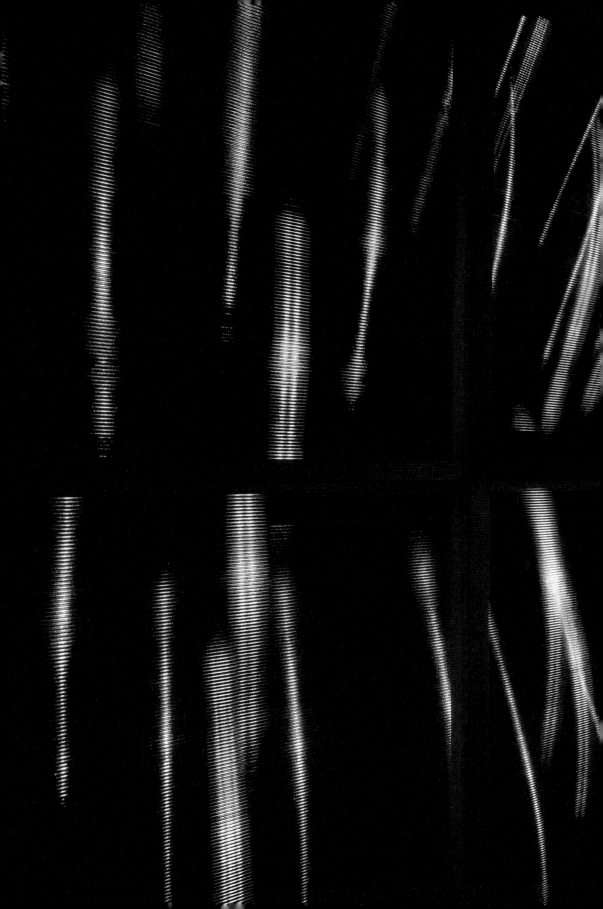

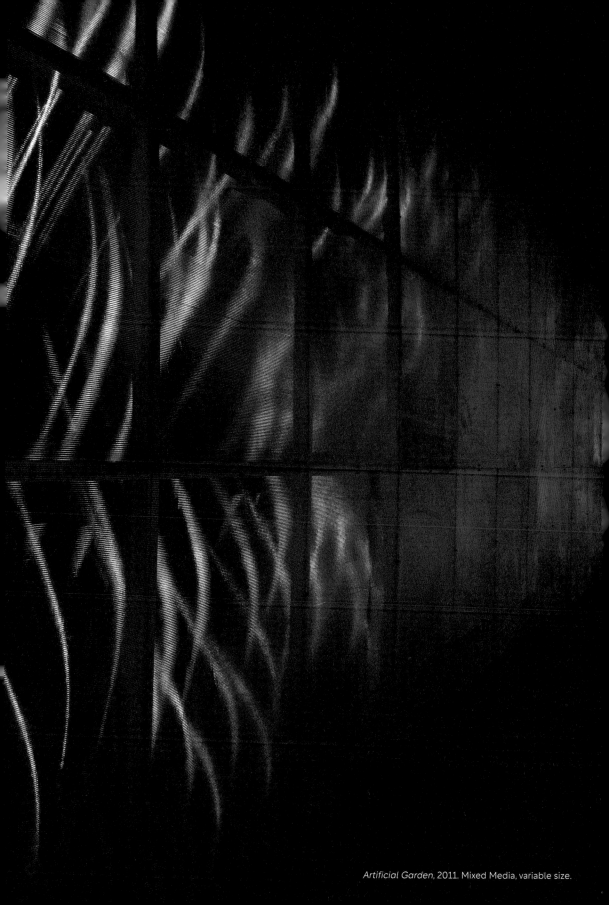

Artificial Garden, 2011. Mixed Media, variable size.

NOWHERE
IN
SOMEWHERE

어둠 속으로 사라져버린 것들
홀연히 저 막막함 속으로 떠나 보낸 것들
그런 것들에 대한 기억이고 환영입니다.
그것들을 추적하고 싶기도 하고
따라가고도 싶었지만 두려워서 가지 못하고
멈춘 지점에서 바라본 풍경들입니다.
사실 마음속에 끊임없이 저 길 끝을 향해
달려가고 있습니다.

Nowhere in Somewhere

현대 기술을 이용해 예술과 삶을 섬세하고 따뜻하게 재해석
빛이라는 인공 매체를 통해서 숭고미를 전달하고 감성을 자극

인터뷰어
고양 아람누리 미술관

일시
2018년 1월

평상시 즐겨 듣는 음악이 있으신지요?

작업할 때 음악을 즐겨 듣는 편은 아닙니다. 오히려 바깥에서 들리는 소리들, 작업실 주변의 소리들, 작업 시 재료를 만질 때 나오는 소리들을 좀 더 듣는 편입니다. 소리를 통해서 공간을 느껴야만 공간 작업을 할 때 도움이 되는 것 같습니다.

작가님이 작업하시는 작품의 주제나 방향성에 대해 설명해주세요.

여러 가지 주제를 다루는데요. 기본적으로 세상의 이야기를 담으려고 노력하는 중입니다. 현재, 과거, 미래와는 유리되어 예술가가 너무 개인적인 감성만을 드러내는 작업은 지양하고 있습니다. 가능하다면 세상의 어떤 불합리함, 불균형의 문제를 다루려고 합니다. 세상의 이야기를 가능한 한 작업에 넣는 것이 현대 미술가가 가진 일종의 책임이라는 생각이 듭니다.

사진 작품 〈Nowhere in Somewhere〉에서 사용하신 빛이나 조명에서 따뜻함이 느껴집니다. 빛이 따뜻함이나 치유의 의미인지요?

흔히들 미디어 작업을 차갑게 느끼는 것 같습니다. 아무래도 기계와 장치를 사용하다보니 과거의 전통적인 재료를 사용하는 것과는 다르게 느껴지는데요. 가능하다면 다양한 빛의 스펙트럼을 보여주면서 빛이라는 매체를 통해서도 전통 예술이 가지고 있는 어떤 숭고미를 전달할 수 있지 않을까 생각했습니다. 빛도 중요하지만, 제가 하는 설치 작업들은 그림자의 레이어들을 많이 깔고 있거든요. 빛이나 색보다도, 다른 농도의 그림자들이 공간을 풍요롭게 만들어주는 지점이 있습니다. 그림자가 빛의 작품과 결합됐을 때 관객들이 공간에서 다양한 경험을 할 수 있다고 생각해요. 그래서 따뜻하게 느껴지는 것 같기도 합니다. 그리고 기본적으로 저는 빛을 되게 좋아합니다. 매체 그 자체를요.

사진 작품 〈Nowhere in Somewhere〉와 영상 작업 〈Nowhere in Somewhere〉의 제목이 같은데 그 이유가 궁금합니다. 또 Nowhere는 Now here로도 읽힐 수 있는데 그런 이중적인 의미가 내포되어 있는지도 궁금합니다.

네. 물론 이중적인 의미가 내포되어 있습니다. 언어로 정확하게 규정할 수 없는 어떤 세계를 다루다보니 이런 언어유희를 작가들이 꽤나 사용하는 것 같고, 저도 자주는 아니지만 이런 이중적인 의미의 제목이 제 작업을 잘 전달한다고 생각해서 그렇게 짓는 편입니다.

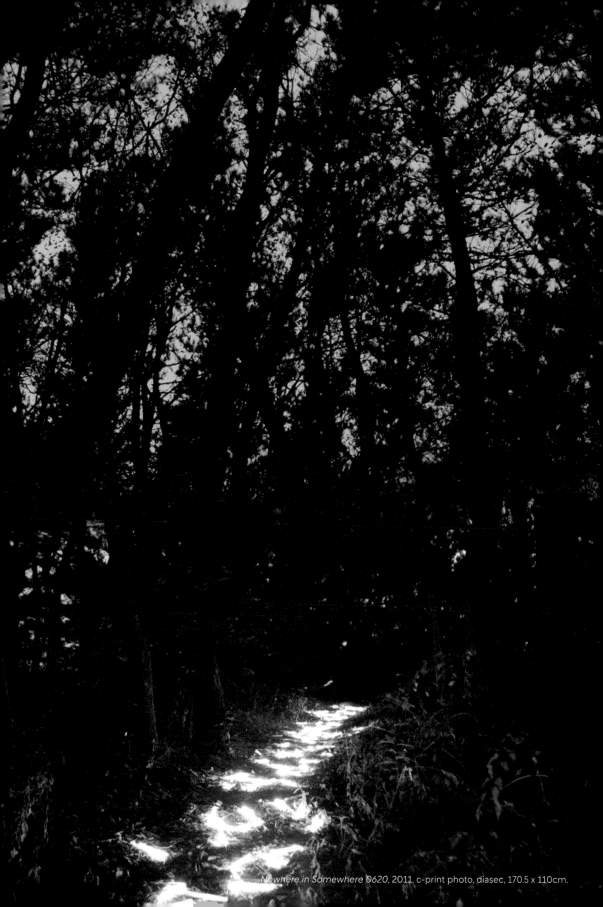

Nowhere in Somewhere 0620, 2011. c-print photo, diasec, 170.5 x 110cm.

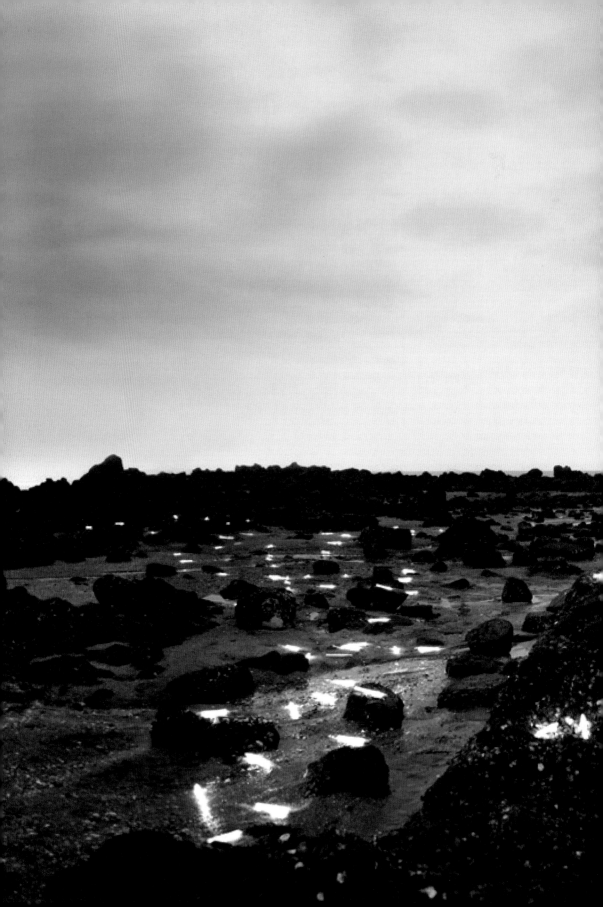

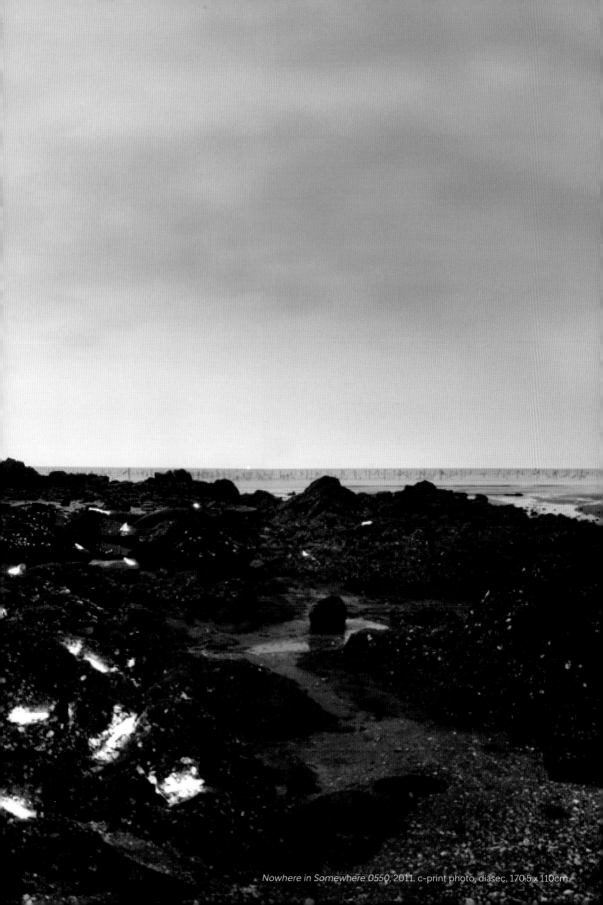

Nowhere in Somewhere 0550, 2011. c-print photo, diasec, 170.5 x 110cm.

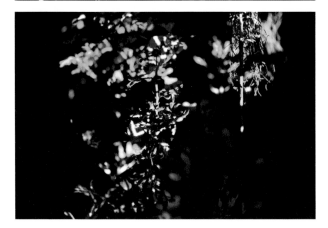

Artificial Flower 1,2,3 – Nowhere in Somewhere Series, 2011. c-print photo, diasec, 98 x 67.2cm.

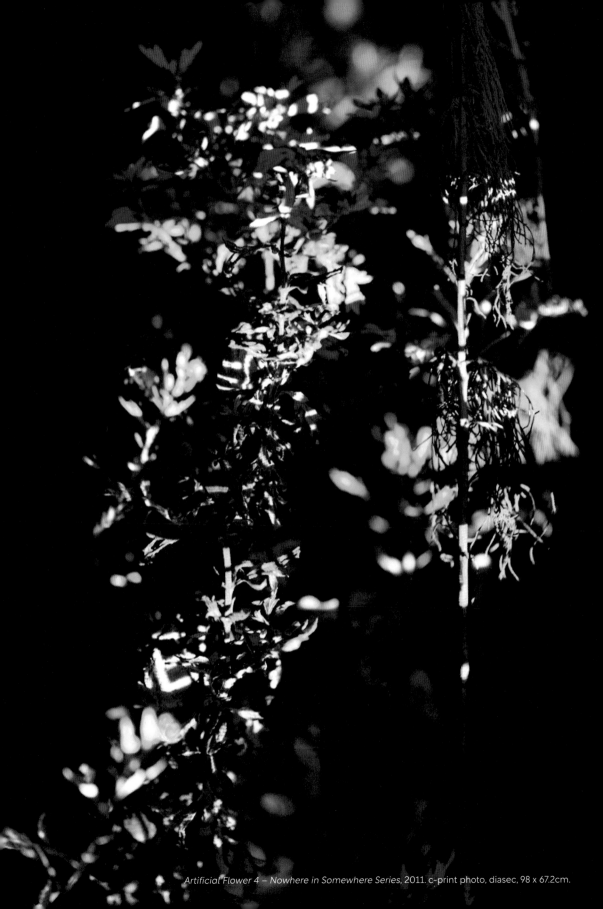

Artificial Flower 4 – Nowhere in Somewhere Series, 2011. c-print photo, diasec, 98 x 67.2cm.

Blind Sound in Sound Mirrors

Nowhere in Somewhere Series, 2017. 단채널 비디오, 사운드, 2분 50초.

〈Nowhere in Somewhere〉 시리즈는 고요한 풍경 속 대지와 집단 기억에 상처가 남아 있지만, 그 상처가 주는 고요하고 평온한 메시지의 중요성을 이야기한다. 시공간의 상처는 파도의 물결처럼 바닥에 눈에 보이는 흔적을 남겼다가 사라지기를 반복한다.

최근 나는 과거와 현재의 '전지적 시점'을 나타내는 '천사의 눈'과 같은 '시간의 두께'라는 개념을 통해 집단 기억이 예술로 어떻게 조각될 수 있는지를 탐구하고 있다. 이러한 다양한 시간적 관점을 통해 역사에 대한 망각, 세계의 갈등, 기술에 의한 인간 소외라는 현재의 문제를 해결하고자 한다.

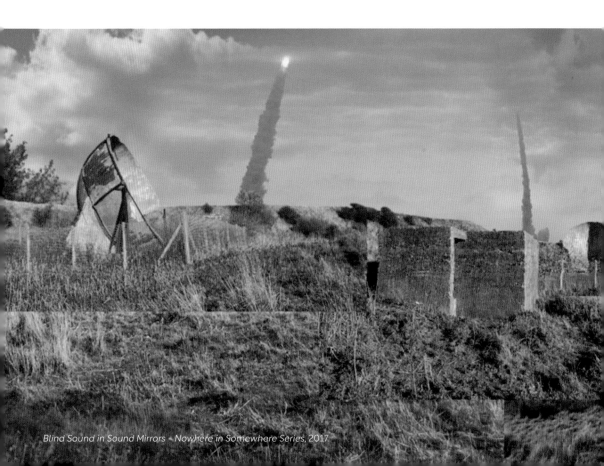

Blind Sound in Sound Mirrors - Nowhere in Somewhere Series, 2017

〈Blind Sound in Sound Mirrors〉는 사운드 미러(Sound mirrors)가 있는 영국 켄트 지방을 배경으로 한다. 사운드 미러는 영국 남동부 해안가에서 독일과 같은 적국으로부터 들어오는 항공기를 감지하기 위한 초기 경보 시스템의 대표적인 예로, 켄트 지방은 사운드 미러의 흔적이 잘 보존되어 있는 곳이다. 이런 과거의 긴장 상태의 흔적이나 역사적인 재앙이 벌어진 장소를 방문해 같은 풍경을 반복해서 촬영했다. 다른 시간 혹은 다른 각도에서 촬영한 이미지를 확대하거나 겹치면서 각 화면들을 이어 붙이는 영상 기법은 일본의 꽃꽂이나 정원 만들기에서 비롯된 작업 방식이다. 나아가 아시아의 산수화에서 다양한 시점을 가지고 풍경을 그리는 삼원법과도 맥락이 닿아 있다. 내가 드러내려 하는 것은 그 초현실적 풍경의 이면에 있는 감정의 영역이며, 나는 특별한 일들이 발생한 땅에서 지속적으로 감춰지는 보이지 않는 상처들에 주목한다. 각각 다른 시간대에 촬영한 상처의 이미지들을 이어 붙이는 작업을 통해 각각의 시간들은 하나로 결합되고, 이는 시간의 비선형성과 동시성을 시각적으로 지각하게 만들어준다. 카메라와 같은 기계의 시선과 인간의 지각의 틈에 존재하는 이런 인식론적 위기야말로 오늘날 기술 기반의 예술에서 주요하게 다뤄야 할 주제이다.

특히, 아톰론이라는 미시 세계에 기반하여 로마의 시인 루크레티우스(Lucretius)는 〈사물의 본성에 관하여(De Rerum Natura)〉라는 서사시를 썼고 이에 영감을 받은 피에로 디 코시모(Piero di Cosimo)는 1505년에 〈The Forest Fire(숲속의 불)〉라는 풍경화를 그렸다. 인간중심주의로 회귀하는 르네상스 시대의 이 회화는 인간이 동물을 비롯한 자연을 어떻게 인식하는지 보여주는 좋은 예가 되며, 이에 영감을 받아 영상을 이용해 초현실적 풍경을 재현한 것이다.

117

Sound Mirror at Kent, UK.

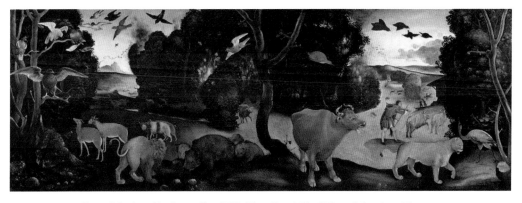

Piero di Cosimo, The Forest Fire, 1505. Oil on Panel, 71 x 203cm. Ashmolean Museum.

Blind Sound in Sound Mirrors - Nowhere in Somewhere Series, 2017.

Zero Ground in Hiroshima

Nowhere Nowhere in Somewhere Series, 2017. 단채널 비디오, 컬러, 사운드, 1분 50초.

〈Zero Ground in Hiroshima〉에서는 역사 속 참혹한 사건이 일어난 장소에서 촬영한 수많은 영상을 결합한 비디오 콜라주 등 이전 작업을 기반으로 더욱 심화된 작업을 선보인다. 현대미술의 여러 장르를 넘나드는 멀티미디어 설치 작업을 통해 집단 기억과 역사, 공적 공간과 사적 공간, '시간의 지층'과 '시간의 침식'의 모호함을 다층적으로 탐구하며 숨겨진 역사적 사각지대를 드러낸다. 또한 자연과 인간의 이상적인 관계라는 맥락에서 불교와 도교의 영향을 받은 아시아적 유토피아에 대한 질문으로 연구 영역을 확장하여 보다 자연 친화적인 관점으로 도시화의 역사와 현재의 난관을 동시에 다룬다.

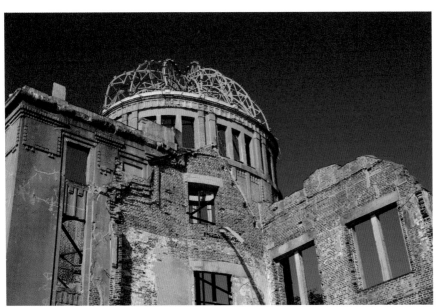

Genbaku Dome, Hiroshima, Japan.

히로시마는 2차 세계대전 당시 인류 최초의 원자폭탄이 투하된 곳이며 그곳에는 여전히 겐바쿠 돔(Genbaku dome)과 같은 여러 흔적들이 남아 있다. 작업은 마치 아무런 일도 없었던 것 같은 그 평화로운 풍경 속에 이러한 흔적들이 단순히 흔적이 아닌 깊은 상처로 새겨져 있음을 그리고 어떤 보이지 않는 집단의 감정들이 숨어 있음을 드러내는 과정이었다. 이는 영국 왕립예술대학원(RCA)의 〈시간의 두께(Thickness of Time)〉(2017)라는 석사논문으로 정리되었다.

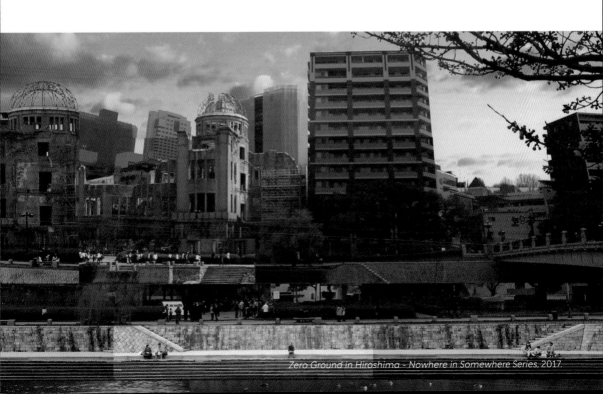

Zero Ground in Hiroshima - Nowhere in Somewhere Series, 2017.

MOANAIA

2020, 단채널 비디오, 사운드, 5분.
2022, 단채널 비디오, 사운드, VR, 2분 15초.

〈MOANAIA〉는 영상 AI 기술을 활용하여 제작한 대형 화면 속 수족관 영상을 통해, 현실세계와 가상 공간의 경계에 대한 강렬한 몰입 경험을 제공한다. 북반구 중심의 세계사에서 소외되었던 오세아니아 지역의 문화와 환경을 간접적으로 투사한 작품으로, 서성이는 인간의 그림자, 대상화된 자연 그리고 각각의 조각상으로 상징되는 오세아니아의 역사성이 드러난다. 동시에 기술문명의 발전과 더불어 인류가 꿈꿔온 유토피아에 관한 본질적 질문을 던진다.

0도라는 세계지도의 기준이 만들어진 런던의 그리니치 천문대.
그 옆에 살면서 나는 매일 밤 지구 반대편 경도 180도에는
어떤 일들이 벌어지고 있는지 궁금했다.

여기가 '시작' 그리고 '기준'이라는 태도는 어떻게 정당화될 수 있는가?

과학과 이성을 중시하는 인간 중심적인 태도는
늘 주변을 타자시키고 차별을 정당화시키고 있지 않은가?

지도에 잘 표현되지도 않는 저 너머 지구 반대편 태평양 지역에는
누가 어떻게 살고 있을까?
우리의 문명은 과연 인류가 꿈꾸었던 이상적인 미래에
조금이라도 가까이 도달하긴 했는가?

그리고 그 수많은 물고기의 영혼은 도대체 어디에 어떻게 머물고 있을까?

MOANAIA, 2020. Detail view.

MOANAIA, 2020. Detail view.

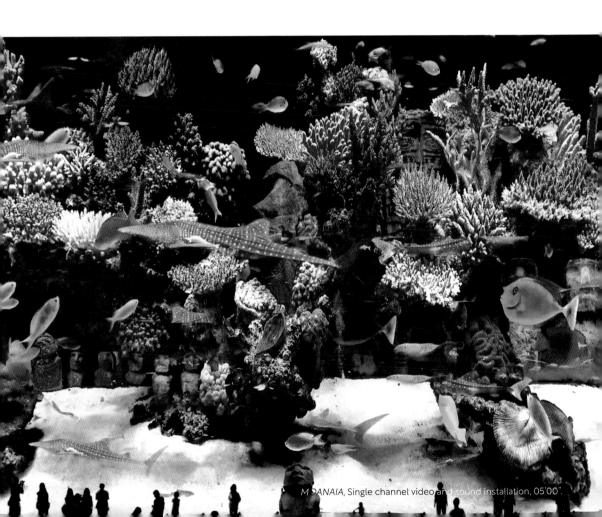

MOANAIA, Single channel video and sound installation, 05'00".

MOANAIA(모아나이아)

조호희

Departmental Lecturer in Global History and the History of Medicine, University of Oxford

남태평양의 섬들은 인구가 많은 대륙으로부터 멀리 떨어져 있었기 때문에 오랜 시간 큰 전염병이 유입되지 않았다. 자연환경 또한 지상낙원이라 불릴 만큼 천혜의 아름다움을 간직해왔다. 그러나 서구의 제국주의가 닿은 이래, 태평양의 사람들은 그동안 겪어보지 못한 생명과 생존의 위기를 맞이했다.

쿡 선장의 항해로 1773년부터 인플루엔자가, 스페인의 타히티 원정으로 1774년부터 이질이, 호주의 이민자들이 정착함에 따라 1780년부터 천연두가 유입된다. 전염병의 역사는 꾸준히 그리고 자주 반복되었다. 1804년 하와이의 이질, 1829년 호주의 천연두, 1830년 사모아의 인플루엔자, 1848년 홍역까지. 이때 홍역은 하와이를 거쳐 뉴칼레도니아와 바누아투에 이르고 사망률이 30%에 달했다. 홍역은 1854년 다시 호주로부터 타히티와 쿡제도로 전파되고, 1872년에는 천연두가 뉴기니로 퍼졌다. 피지는 1875년 영국의 식민지가 되면서 시드니를 통해 홍역이 유입된다. 이때 인구의 약 4분의 1이 사망했을 것으로 추정한다. 이후 피지의 플랜테이션에 노동자들이 이주하며 천연두와 콜레라가 유입되고, 1883년 인플루엔자, 1885년 뎅기열, 1901년 이질, 그리고 1903년 다시 홍역 등 반복되는 전염병의 유행으로 피지 인구는 약 20년 사이 절반 수준으로 줄어들었다. 20세기의 가장 큰 팬데믹인 1918년 인플루엔자 역시 태평양을 휩쓸고 지나갔다. 피지, 뉴질랜드, 나우루, 사모아, 통가, 하와이에 대단히 치명적인 결과를 남겨 서사모아는 이때 인구의 약 20%를 잃는다. 이후 20세기 중반 제2차 세계대전으로 남태평양의 섬과 바다는 더 큰 폭력에 노출되었고, 연합군과 일본군의 전쟁을 겪게 되었다. 냉전 시기에도 마찬가지로 많은 섬들이 서구의 핵실험장으로 희생되었다. 제국주의는 곧 전염병이고, 전쟁이고, 폭력이었다.

지상에서 벌어진 일은 일각에 불과하다. 해수면 밑에서는 더욱 많은 생명이 사그라져왔고, 지금도 기후변화로 위태롭다. 해수온도 상승으로 호주의 대보초는 지난 수십 년간 급격히 백화되었다. 현재 대보초의 절반 이상이 앙상한 뼈만 남아 있고 나머지도 지금의 추세로는 수년 내 모두 죽을지도 모른다. 엘니뇨, 라니냐, 블랍이라 불리는 해양 열파가 태평양의 동식물에도 영향을 끼쳐 우리는 2013년 수백만 마리의 바닷새와, 수천 마리의 바다사자, 고래, 퍼핀의 시체도 발견했다. 알 수 없는 전염병으로 수백만 마리의 불가사리가 죽기도 하고, 2018년 호주에서는 강이 말라 토종 물고기 1만 마리가 사망했다. 기후변화에 따른 해수면 상승으로 키리바시, 투발루와 같은 태평양의 섬들은 물에 잠기고 있다. 세계 최초의 기후난민이 바로 남태평양에서 발생할 예정이다.

〈MOANAIA〉는 기후변화와 전염병이 남태평양에 끼치는 영향에 대한 역사적 연구를 바탕으로 작가가 역사학자와의 협업을 통해 창작한 영상설치 작품이다.

Moái, Easter Island, Oceania.

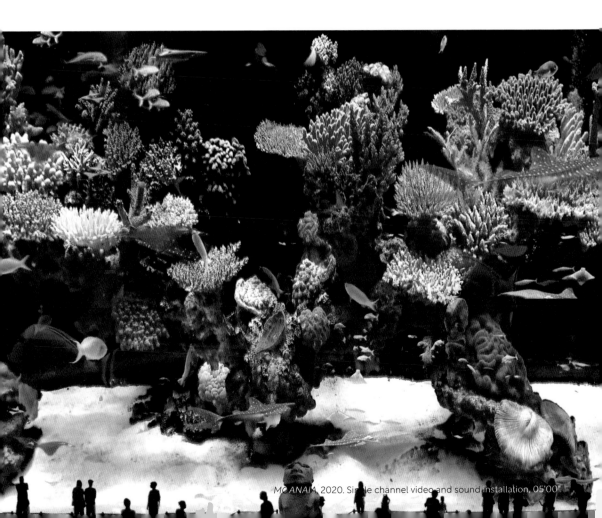

MO ANAIA, 2020. Single channel video and sound installation, 05'00".

GREEN
ROOM
GARDEN

초록은 자연을 의미하는 색으로 간주된다.
녹음으로 가득한 자연 풍경을 떠올리게 하기도 한다.
동시에 심리적 안정을 주는 색으로 알려져 있다.

그런 이유에서인지 그린 룸(Green Room)은 공연을 앞둔
배우들의 대기실을 의미하는 단어이기도 하다.
배우들의 긴장을 풀어주기 위해 실제로 초록색의 벽지를
사용했다고도 한다.
흥미로운 것은 이러한 그린 룸이 무대와 무대 밖을 가르는
경계 공간을 은유한다는 점이다.

벽지 문양으로 식물이나 꽃, 새 문양을 차용하는 경우가 많다.
정원이라는 경계 공간을 만들어내려는 것이다.
무대 뒤에서 준비 중인 공연자들의 내적 긴장감을 해소하는 이
정서적 공간은 관객과 공연자 사이의 물리적, 감정적 경계를
나타내며 관객이 보는 무대와 공연자가 경험하는 공간 사이의
연결고리가 된다.

벽에 투사된 커다란 영상과 바닥에 버려진 듯 놓여진 조각과
아무렇게나 재구성된 것 같은 설치 작품들은
날것과도 같은 무대 뒤의 이 심리적 공간을 암시한다.
빛과 소리로 채워진 이 공감각적인 경계 공간은 자연과 인공,
가상과 현실 사이의 상호작용을 통해 미묘한 긴장의 분위기를
드러낸다.

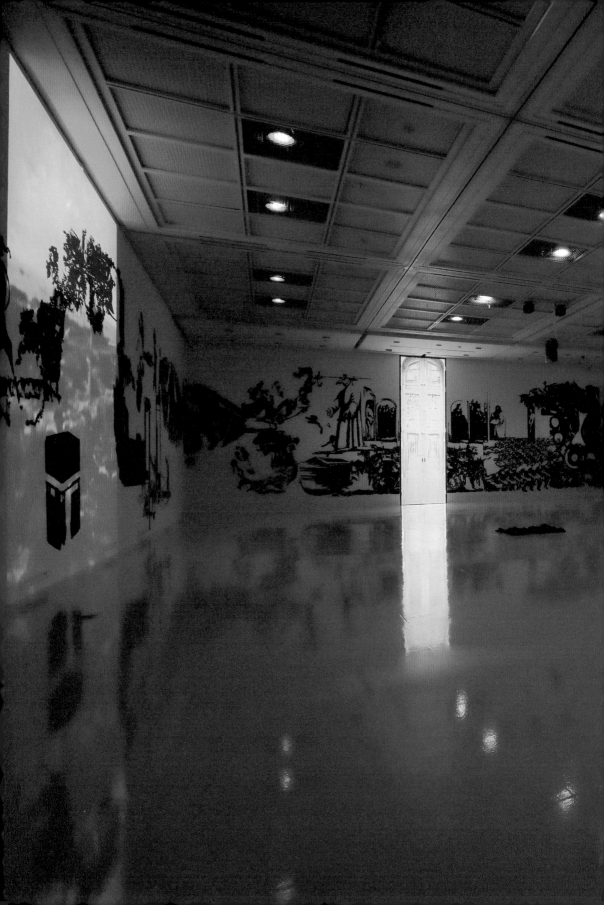

between road and pavement

Green Room Garden, 2022. View at Gyeongnam Art Museum, Korea.

Green Room Garden

2022. 장소 특정적 설치, AI, AR, 3채널 비디오, 사운드, 그린 젤 필터라이팅, 벽화, 검게 칠한 돌, 문.

〈Green Room Garden〉은 새로운 기술을 이용한 경계 공간 경험(Liminoid Experience)으로, 인공이라 칭하는 새로운 물질과 자연의 관계를 모색하는 작품이다. 여러 환경적 재앙 징후들을 직면하고 있는 현재, 자연과 인공의 교감 및 공존은 어떻게 이루어질 수 있는가? 이처럼 우리의 제한된 시선과 사회적 현상에 대해 의미 있는 질문을 던짐으로써, 우리의 의식 구조를 허물어 재정립하도록 유도한다.

〈Green Room Garden〉은 《온라이프》전을 위해 경남도립미술관의 커미션으로 제작된 2022년 작품으로 그동안 연구해온 분야를 총체적으로 결합한 공간이라는 점에서 의미 깊다. 가상과 현실의 경계는 이미 사라져 우리의 시공간 경험을 다른 차원으로 유도한다. 녹색 빛으로 채워진 인공의 정원을 구성하는 벽화와 증강현실(AR) 및 AI 기술로 만들어진 자연(Manufactured Nature)의 영상을 통해 관객은 가상의 장소에 올라선 것 같은 경계적 경험을 하게 된다. 녹색 빛에 익숙해진 우리의 시각은 정원을 떠나는 순간, 마치 물에 젖은 듯 붉은 색의 잔상을 남기며 이 장소에 들어오기 전과는 다른 풍경을 마주하게 된다.

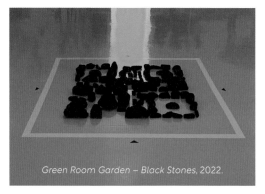

Green Room Garden – Black Stones, 2022.

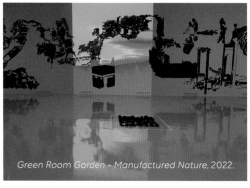

Green Room Garden - Manufactured Nature, 2022.

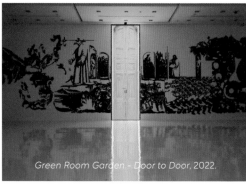

Green Room Garden - Door to Door, 2022.

and grow expressionless in the space

Green Room Garden - Sunset Landing, 2022.

from our age of instant information,

Hybrid Landscape

2006, 단채널 비디오, 벽화. 장소 특정적 설치, 가변크기.

〈Green Room Garden〉의 초기 아이디어를 포함하고 있는 〈Hybrid Landscape〉는 다양한 시대와 문화 그리고 미디어의 접점에서 시작된다. 이 작품은 코시안(Kosian)들의 사진, 일제시대의 사진, 현대 패션쇼 장의 풍경을 소재로 하여 이러한 다양한 요소들이 얽히며 혼합되는 '혼혈적인 풍경'을 탐구한다.

실루엣을 사용해 각 이미지가 어떻게 실체에서 벗어나 껍질만 남게 되는지, 또 그러한 단순화가 어떻게 우리의 시각적 경험과 인식에 영향을 미치는지를 짚어본다. 이는 현대 미디어가 어떻게 복잡한 인간과 사회의 본질을 단순화하고 표면화시키는지를 나타내려는 시도이다.

시간의 흐름과 영상 내에서의 연속성을 통해 과거와 현재, 그리고 미디어와 현실 사이의 관계를 다룬다. 각 이미지가 마치 패션쇼에서 캣워크로 걸어가는 모델이 한 명씩 등장하듯이 화면에 차례로 등장하는 것은 시간과 공간의 연속성을 시각적으로 표현하며, 이를 통해 우리가 살아가는 시대의 복잡성과 다양성을 어떤 긴장감을 가지고 조명한다. 연쇄적으로 등장하는 이미지들은 개인과 집단, 다양한 사회적, 문화적 배경의 복잡한 상호작용과 정보의 흐름을 시각적으로 표현한다. 이러한 이질적 이미지들이 중첩된 다층적(muti-layered) 구조는 풍부함과 모호함을 만들어낸다. 이는 미디어로 둘러싸인 현대 사회의 복잡성과 다양성을 조명하며, 미디어가 어떻게 우리의 인식과 경험을 재구성하는지를 탐구한다.

특히 〈Hybrid Landscape〉는 미디어와 현실 사이의 경계를 모호하게 만들며, 이를 통해 미디어가 어떻게 우리의 인식과 경험, 그리고 개인과 사회 사이의 관계에 영향을 미치는지를 보여준다. 이 작품을 통해 나는 관객이 미디어와 현대 사회의 복잡성을 느끼며, 그 속에서 우리 자신의 위치와 역할에 대해 깊이 생각할 기회를 갖길 기대한다.

Hybrid Landscape, 2006, Single channel video, wall painting, variable size.

Drawing Diary

2006. 단채널 비디오, 벽화. 장소 특정적 설치, 가변크기.

〈Green Room Garden〉의 벽화 작업과 연관된 또 다른 초기 작품 중 하나인 〈Drawing Diary〉는 간단한 드로잉이나 서예처럼 보이기도 한다. 하지만 이것은 3차원 조각이 지닌 고유한 공간성과 디지털 미디어의 무한한 가능성 사이에서 발견된 인식의 경계를 표현한다. 이는 평면과 공간, 동양과 서양, 전통과 현대, 물질과 디지털이라는 서로 다른 세계의 접점에서 이루어진 작업이다.

조각을 전공한 나에게, 선은 단순한 조형 요소가 아닌, 공간에서의 유영을 기록한 흔적이자, 사이버 공간에서의 무한한 확장과 깊이를 탐구하는 도구이다. 이러한 선들은 불규칙하고 복잡한 형태로 공간을 정의하며, 생명체의 유연성과 유기성을 추상적으로 표현한다. 나의 드로잉들은 일견 평면처럼 보이지만 사실상 입체의 설계도와 같은 것이다.

천천히 흘러내리는 것을 관찰하며 기록하는 과정은, 현대사회의 복잡성과 다양성을 예술적으로 해석하고 표현하는 과정이기도 하다. 그 기록들은 더 채우고 싶은 마음과 지나치게 많이 채웠다는 자각 사이의 간극을 드러낸다. 이는 일상의 일기처럼 순간을 기록한 것이기에 평범하지만 소중한 순간들을 적나라하게 보여준다.

결국, 내 작업은 관객에게 현대사회와 디지털 미디어의 복잡성에 대한 새로운 인식의 차원을 제시하며, 이를 통해 함께 메타의 영역까지 도달할 수 있는 명상적 공간을 제공하는 것을 목표로 한다.

133

Drawing Diary, 2007. Enamel and acrylic on canvas, 80 x 116cm.

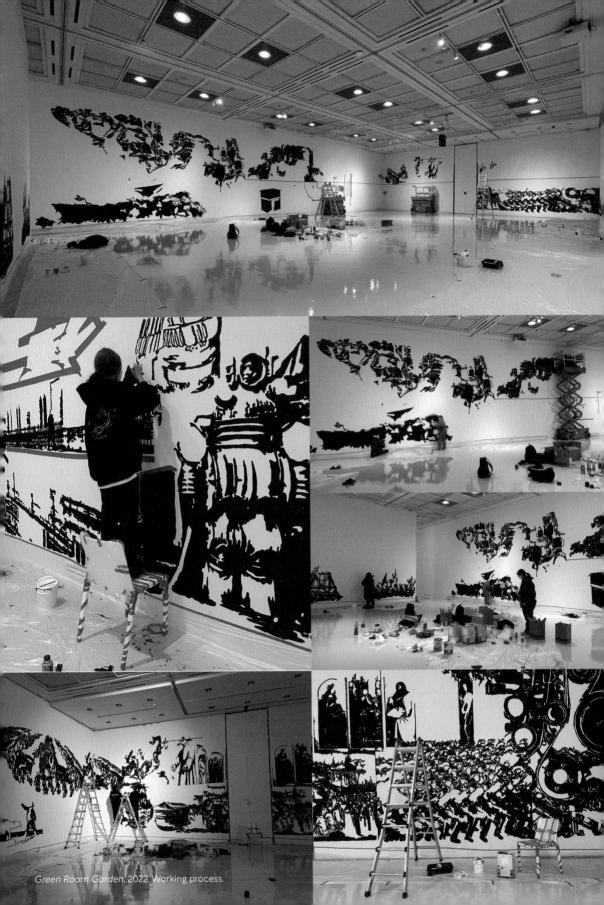

Green Room Garden, 2022. Working process.

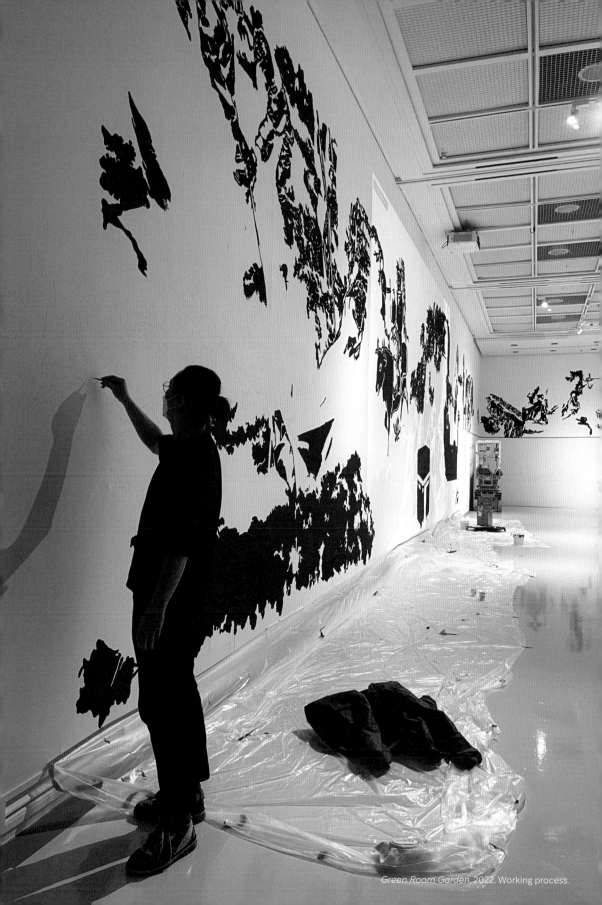

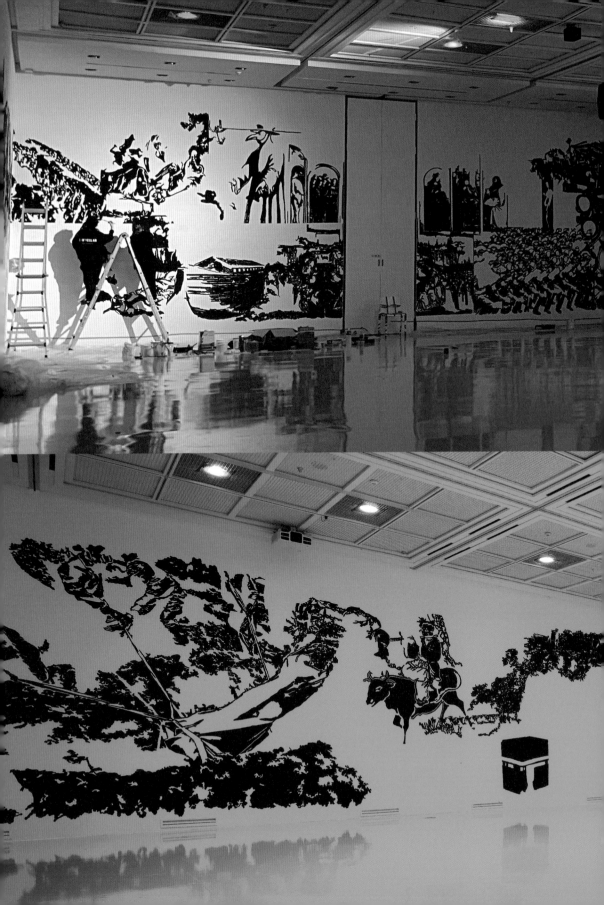

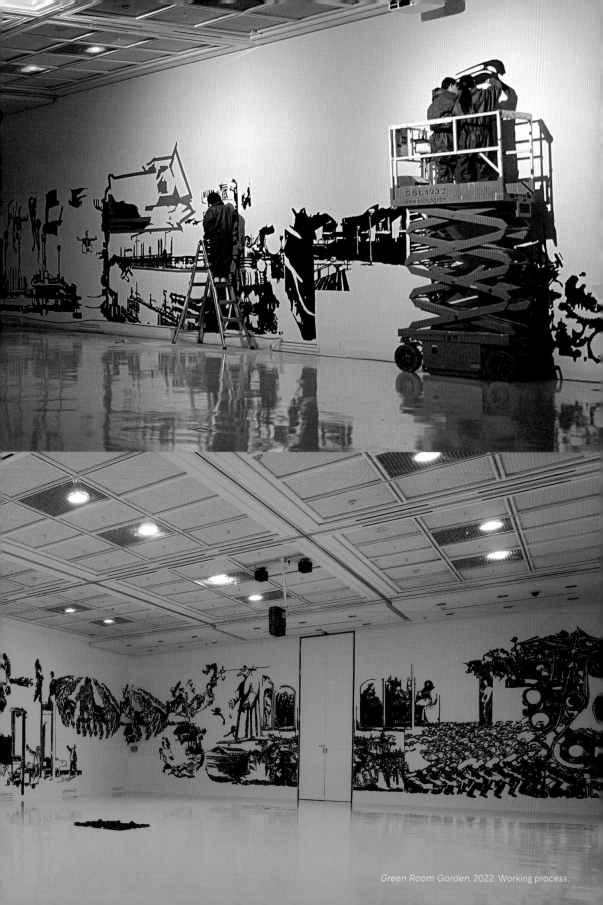

Green Room Garden, 2022. Working process.

Green Room Garden

2018. 장소 특정적 설치, 그린 젤 필터, 철재 가구, 전선, 볼텍스 거울, 단채널 비디오, 화분, 종이, 조약돌.

들어가며

분장실(그린 룸, green room)[1]은 상상 속 세계를 구현하는 극장과 현실의 일상 사이에 걸쳐 있으면서도 어디에도 속하지 않은 경계적 공간이다. 그 공간에서 배우들은 공연을 준비하며 자신을 갈무리하고 정신을 가다듬는다. 즉 이 공간은 대기실이자 전환의 공간이자 경계 공간 (liminal space)이다. 〈Green Room Garden〉(2018)은 분장실, 즉 '그린 룸'의 경계적 공간의 특성을 보여주는 작품으로, 불확정적인 그린 라이트를 통해 총체적 공간 경험을 연출하고자 한다.

컬러 피라미드의 중앙에 위치한 초록색은 차갑지도 따뜻하지도 않은 중립적인 색상으로 균형을 이루고 있다. 그래서 나무, 숲, 초원, 식물과 평야의 초록색은 '자연'의 암묵적 상징으로 작용한다. 초록색은 보통 위험을 상징하는 빨간색과는 반대의 의미로 사용되는데, 이는 초록색이 직관적으로 안정감을 전달하기 때문이다. 극장의 분장실은 연극과 현실 세계 사이의 공간으로 배우들이 휴식을 취하고 안정을 느낄 수 있는 초록색으로 가득하다. 어떤 의미에서는 자연과 인공 사이에 놓여 있는 '정원'과 유사한 공간이며, 외부의 위협으로부터 배우들을 보호할 수 있는 안전하고 단절된 공간이다. 초록색은 색상의 진정 효과 때문에 분장실에 사용되었을 가능성이 있다. 초록색의 공간을 조성함으로써 배우들이 연극과 현실의 중간이 아닌 정원에 있다고 생각하도록 유도할 수 있다.

그러나 잎이 무성한 정원을 걸어본 사람이라면 누구나 '녹색의 방'에서 하나의 주요한 요소가 누락된 것을 발견할 것이다. 실제 정원의 녹색 공간은 바람과 태양과 구름에 의해 끊임없이 변화하기 마련이다. 이를 고려하여 정원의 종류, 크기, 모양 등을 디자인한다 해도 변화무쌍한 바람과 날씨를 예측하는 것은 불가능하다. 곤충, 동물, 폭풍과 강우가 이 만들어진 공간을 수시로 강타할 수 있다. 나무가 잎을 떨어뜨리고 병들고 죽는 것까지 통제할 수는 없다.

1 런던 블랙프라이어스 극장(1599년)의 무대 뒤편에 녹색으로 칠해진 방이 있었는데, 배우들이 무대에 오르기 위해 기다리는 곳이었다. 이 방을 '그린 룸'이라고 불렀다. The Concise Oxford Companion to the Theatre, ed. Phyllis Hartnoll, (Oxford University Press, 1972), p.220.

동아시아의 정원 디자이너들은 자연의 통제 불가능하고 끊임없이 변화하는 힘을 이용하려고 적극적으로 노력해왔다. 그들은 예측 불가능성에 수용적인 태도를 취한다. 한국과 일본의 정원 디자인에 큰 영향을 미친 17세기 중국의 책《원야(園冶, The Craft of Gardens)》[2]에서는 생동하는 생명의 특징인 자연의 변동성과 밀물과 썰물과 같은 불확정적인 흐름을 고려한 정원 설계가 필요하다고 말한다. 이러한 접근은 변화무쌍한 자연 그 자체를 미적 감상의 대상으로 보는 것을 목표로 한다. 길들여지지 않은 자연의 아름다움을 극대화하는 정원을 디자인해야 한다는 것이다. 즉, 아름다움은 봄, 여름, 가을 그리고 겨울의 자연적인 변동에 상응하며 관찰되어야 한다.[3] 《원야》의 저자 계성(計成)이 말했던 바와 같이, "경관 디자인의 기술은 기존의 풍경과 땅의 배치를 '따르고' '차용하는' 능력에서 드러나며, 예술성은 창조된 어울림에서 보여진다."[4] 특히 한국의 정원은 자연의 통제할 수 없는 변화를 적극적으로 수용한다. 한국 정원의 본질은 자연의 모든 변화를 자연 그 자체의 아름다움의 일부로 인식하는 데 있다. 그러므로 한국 정원 디자이너들은 디자인에서 인위적인 통제를 최소화한다.[5] 그들은 정원 자체를 창조하는 것보다 아름다운 자연 경관을 가진 장소를 선택하는 것에 더 가치를 둔다. 한국의 정원은 눈에 덜 띄는 방식으로 창조되고, 종종 상상의 영역과 그 경계가 닿아 있다. 그것들은 자연의 과정이 존중되는 작은 정자와 같다. 심지어 꽃잎이 떨어지고 썩고 사라지는 과정이 가치 있게 평가되는데, 이러한 관점은 18세기 조선의 여항 시인 정민교(鄭敏僑)의 시조에서 잘 드러난다.

간밤에 부던 바람에 만정도화 다 지거다.
아이는 비를 들고 쓸오려 하는 고야
낙환들 꽃이 아니랴 쓸어 무슴하리요

이 시는 동아시아의 자연에 대한 폭넓은 태도를 잘 보여준다. 오래된 동아시아 정원 디자인에서 자연 경관을 차용한 것은 우연이 아니었다. 이것은 경계 공간의 긴장감을 환기시키기 위한 것이다. 동아시아 정원 설계에서 나무 그늘에서 바람에 흔들리며 반사된 짙은 녹색 빛은 자연 움직임의 본질을 부각시키기 위해 사용되었다. 마찬가지로, 공간 구석구석에 다양한 크기의 돌을 배치하는 것 역시 자연의 이상향을 모방한다.

2 중국에서 가장 오래된 조경·원예 교본으로 저자 계성(計成)은 오랫동안 받아들여져온 전통 조경의 관습을 재구성하고 요약했다.
3 The Craft of Gardens, 번역 Alison Hardie (New Haven: Yale University Press, 2012). p.117.
4 The Craft of Gardens, 번역 Alison Hardie (New Haven: Yale University Press, 2012). p.41.
5 Jill Matthews, Korean Gardens: Tradition, Symbolism and Resilience (Carlsbad: Hollym, 2018), p.20.

나의 작품 〈Green Room Garden〉에 등장하는 '녹색 빛'과 '돌'이라는 두 가지 소재는 동아시아의 정원에서 영향 받았다. 첫째로, 동아시아 정원에서 '녹색 빛'이 미치는 중대한 영향과, 그 빛의 변화 가능성이 미적 인식과 감상을 어떻게 변화시키는지 탐구한다. 둘째로, 동아시아 정원에서 돌이 중요하게 여겨지는 이유를 특히 도교와 불교 정신을 참고하여 탐구한다. 다양한 크기의 돌을 이곳저곳에 배치함으로써 관람자들의 방향 감각 상실을 유도하였다. 또한 궁극적으로 이를 통해 〈Green Room Garden〉은 자연과 인공, 상상된 현실과 물리적 현실 사이에서 메아리치는 경계 공간을 만들어낸다.

예측 불가능한, 흔들리는 초록빛 그림자

전형적인 한국 정원은 인간의 개입을 최소화하고 자연적인 물체의 형태를 적극적으로 수용한다. 인공성은 좀처럼 도입하지 않고 자연적인 구성을 따른다. 예를 들어, 일본 정원과 달리 한국 정원 디자이너는 나무를 통제하지 않고 나무의 길들여지지 않은 아름다움을 유지하려 한다. 호주의 정원 디자이너이자 평론가인 질 매튜(Jill Matthews)는 한국 정원이 나무가 스스로 자신들의 "영광스러운 최대한의 가능성"을 달성하도록 그대로 남겨둔다고 설명한다.[6]

전형적인 15세기 한국 정원으로 여겨지는 창경궁 후원 또는 비원(祕苑, Secret Garden)은 말 그대로 마지막 한국 왕조의 궁궐에 '숨겨진' 정원이다. 첫 방문자들은 왜 이것이 '비밀 정원' 또는 '금지된 정원'이라고 불리는지를 깨닫게 된다. 이곳은 인공물의 흔적이 거의 없는 원시 숲의 어두운 그늘진 공간이다. 궁내에 숨겨져 있어서 일반인들이 접근하기 어렵다. 그 신비함은 수백 년 동안 그대로 유지되어왔다. 이러한 공간의 자연성 덕분에 인간의 설계가 닿을 수 없는 그림자 및 바람의 변화와 같은 미묘한 변화가 정원의 구성에 큰 영향을 미쳤다. 자연은 정원 공간에서 행위자가 되며, 인간의 설계와 개입이 뚜렷하지 않은 곳이기 때문에 이 행위자의 영향력은 더욱 커진다.

빛의 차이는 동아시아 미학에서 중요한 요소이다. 일본의 미학자인 다니자키 준이치로(Junichiro Tanizaki)는 그의 책《음예예찬(陰翳礼讃)》에서 아시아 건축에서 그림자의 중요성을 강조한다. 서양과 일본 건축을 비교하면서 아시아 건축은 그림자를 만듦으로써 시작한다고 강조한다. 예를 들어, 기와는 거주 공간 아래 파라솔과 비슷한 그림자를 만들어낸다. 일반적으로 서양 건축의 기본이 밝기를 극대화하는 것과는 대조적으로 일본 건축은 그림자가 지배적인 역할을 한다. 다니자키는 다음과 같이 설명한다.

> 서양 가옥에도 물론 지붕이 있다. 그러나 이 지붕은 햇빛을 막는 것보다 바람과 이슬을 막기 위한 것이다. 그래서 이 지붕은 그림자를 최소화하도록 건축된다. 일본 가옥의 지붕이 일종의 파라솔이라면, 서양 가옥의 지붕은 가능한 챙을 작게 만든 모자에 가까워 햇빛이 처마 아래로 직접 스며들게 한다.[7]

6 Jill Matthews, *Korean Gardens: Tradition, Symbolism and Resilience*, (Seoul: Hollym International Corp., 2018), p.86.
7 Junichiro Tanizaki, Thomas Harper J., and Edward G. Seidensticker, *In Praise of Shadows* (London: Vintage Books, 2001), p.21.

다니자키는 그림자의 무게감과 강도를 다르게 설정하여 공간을 만드는 일본식 건축 방식이 정원 조성으로 확장되었다고 말한다.[8] "우리는 정원을 식물로 빽빽하게 가득 채운다."[9] 이러한 일본 정원의 밀도는 겹겹이 서로 오버랩되는 그림자 층을 만들고, 이는 개인이 그 사이를 거닐면서 풍부한 현상학적 공간 경험을 하도록 만든다. 이처럼 공간 경험을 풍부하고 생생하게 만들기 위해 다양한 그림자를 사용하는 한국과 일본 정원에서 영감을 받아 〈Green Room Garden〉은 빛의 다양한 그림자를 사용하여 관객의 공간 경험에 영향을 준다.

〈Green Room Garden〉은 아시아 정원 미학의 두 가지 측면을 차용한다. 한국 정원처럼 자연이 정원의 움직임을 지배하도록 하는 동시에 일본 정원의 그림자와 색조의 다양성을 따른다. 하루 동안 〈Green Room Garden〉의 빛이 미묘하게 변하는 것을 보여준다. 전시실 안의 유일한 창은 천장인데, 전시실을 비추는 햇빛이 이 창에 부착된 녹색 젤 필터에 의해 변형되어 전시 공간 외부에서 발생하는 자연적 현상에 따라 녹색과 밝기의 강도가 결정된다. 녹색 빛을 변화시키기 위해 어떤 내부적 장치나 인공적 장치를 사용하지 않았지만, 나뭇잎 캐노피를 통과하여 아롱지는 햇빛이 그림자의 강도를 다층적으로 조절하며 미묘한 변화가 발생한다.

하루 동안 전시실 안의 빛의 강도는 바깥의 해와 구름의 협동적인 움직임에 따라 지속적으로 변화한다. 어느 때는 잠시 비가 왔다가 날이 갠다. 날씨, 즉 자연은 빛의 강도를 달리하여 공간에 색조 변화를 만들어내고, 이 변형된 빛은 공간을 드라마틱하게 변화시킨다.

141

Green Room Garden, 2018. Window detail.

8 Junichiro Tanizaki, Thomas Harper J., and Edward G. Seidensticker, *In Praise of Shadows* (London: Vintage Books, 2001), p.29.
9 Junichiro Tanizaki, Thomas Harper J., and Edward G. Seidensticker, *In Praise of Shadows* (London: Vintage Books, 2001), p.47.

이러한 이유로 흐린 날이나 비 오는 날에는 밖에서 발생하는 자연 현상이 실내 공간에 직접적인 영향을 미친다. 이런 측면에서 〈Green Room Garden〉의 녹색 젤 필터가 부착된 단일 창문은 외부 변화를 적극적으로 수용하고 예측할 수 없는 변화 자체에 집중하게 한다. 우리가 겸손한 마음가짐을 취한다면 자연의 힘과 변화무쌍함은 미학적으로 활용될 수 있다. 환경 미학자인 유리코 사이토(Yriko Saito)는 다음과 같이 설명한다.

우리 인간은 강의 흐름을 바꾸거나 질병을 치료하거나 동물을 복제할 수 있을지언정 날씨를 예측하기는커녕 통제하거나 조작하는 방법은 아직도 찾지 못했다. 자연의 대부분을 우리의 의도대로 조작하는 첨단 기술 시대에 날씨는 우리 주변의 모든 것이 우리의 통제의 대상이 아니라는 것을 알리는 경고 역할을 한다. 자연의 힘 앞에서 우리의 무력함을 한탄하거나 좌절하는 대신, 인간의 통제 능력을 벗어난 이러한 힘에 미학적으로 감사하고 그를 받아들이는 것이 오늘날 특히 중요하다고 생각한다. 인간이 길들일 수 없는 자연의 힘을 받아들이고 따르는 것이 실망스럽거나 절망스러운 경험만은 아니다. 우리 스스로에 대해 겸손한 태도를 유지하고, 자연의 통제 불가능성이 선물하는 긍정적인 측면에 감사하고 상찬하는 법을 배운다면 이는 오히려 미적인 즐거움이 될 수 있다.[10]

많은 현대 예술가들도 빛의 색상과 강도의 다양성이 어떻게 공간의 인지적 경험에 영향을 미치는지를 탐구한다. 그러나 동아시아 정원 디자이너와는 달리 일부 현대 예술가는 조절 가능한 전기 조명을 사용하여 환상적인 경계 공간을 만든다. 대표적으로 올라퍼 엘리아슨(Ólafur Elíasson)의 미디어 작품은 단일 빛의 색상과 밝기를 조절하여 우리 인지(perception)의 환영적 경험을 극대화한다. 규모, 효과 및 장난스러움에 중점을 두는 그의 작품은 자연적인 것과는 거리가 있다.

그의 작품은 실내 세계에 구축된 허구성을 드러내는 대신 우리를 실제 자연과 분리시킨다. 엘리아슨의 작품에서 우리는 기술에 갇혀 있다. 그래서 나는 엄청난 양의 에너지를 소비하는 전기 태양의 노란빛 아래 누워 있기가 꺼려졌다. 끊임없이 변화하는 자연의 속성을 적극적으로 받아들이고 아름다움의 대상으로 여기는 대신, 엘리아슨의 작품은 사치스러운 전기 소비를 바탕으로 적절한 수준의 통제 아래 극적 효과를 극대화하는 무대를 만들어낸다.

엘리아슨과 달리 브루스 나우먼(Bruce Nauman)은 〈Green Light Corridor(녹색 복도)〉(1970)라는 작품에서 직접적인 신체적 경험을 통해 우리의 지각이 얼마나 취약한지를 보여준다. 좁은 녹색 복도를 따라 걷다보면, 괴테가 말한 녹색의 "폭력적인"[11] 힘에 의해 지각 메커니즘이 변화하고, 관객은 시각적 기준이 점점 더 녹색으로 변하는 것을 경험하게 된다. 이에 따라 흰색 벽은 빨간색으로 보인다.

10 Yuriko Saito, *Everyday Aesthetics* (Oxford: Oxford University Press, 2010), p.132-133.
11 Johann Wolfgang von Goethe, *Theory of Colours* (Mineola: Dover Publications, 2006), p.14.

흔히 '잔상'이라고 불리는 이 시각적 환영은 우리 몸이 물질적으로 존재하는 공간의 실체를 의심하게 만들고, 우리의 감각을 다시 생각하게 만든다. 나우먼은 녹색 조명을 통해 관객의 감각적 경험이 어떻게 눈, 뇌, 신체에 기묘한 지각 상황을 만들어내는지 보여준다. 나우먼의 작품에서 알 수 있듯이, 지각은 (특히 녹색) 빛의 가변성에 취약한 것이 분명하다.

녹색은 명백히 '자연스러운' 색임에도 불구하고 아이러니하게도 인공적인 것을 상징하는 색으로 부상했다. 이러한 이중성은 워쇼스키 감독의 영화 〈매트릭스(Matrix)〉(1999)에서 잘 드러난다. 이 영화에서 물질적 현실과 분리된 가상 세계(매트릭스)는 녹색을 사용하여 묘사된다. 촬영 감독인 빌 포프는 인터뷰에서 매트릭스의 컴퓨터로 생성된 가상 세계가 부패와 소멸을 담고 있는 자연 세계와 같다는 것을 암시하기 위해 녹색을 사용했다고 말한 바 있다.

매트릭스의 초록색은 자연을 상징하지만 역설적으로 가장 완벽한 인공의 세계, 즉 합성된 세계와 연관되어 있다. 빛을 사용하여 공간의 분위기 구성을 바꾸는 것은 미학의 경계를 넘어 사회 전반에 걸쳐 보편적인 기법이다. 성매매 업소에서 붉은빛은 쾌락을 위한 공간을 구분하는 동시에 중독, 노숙, 절망, 착취, 고립 등 현실의 아픈 문제를 가리는 빛이다. 컬러 조명은 자연과 그 속에 내재된 진실로부터 분리된 인공적인 현실을 만들어낸다.

엘리아슨의 노란색, 매트릭스의 녹색, 성매매 업소의 빨간색에서 알 수 있듯이 빛은 가상과 현실을 구분하는 강력한 능력이 있다. 이 병적인 색조는 환상적인 망상, 인공에 대한 꿈(또는 악몽), 우리를 둘러싼 실제 자연으로부터의 고립을 만들어낸다. 나의 작품 〈Green Room Garden〉에서는 빛을 인공적이고 전기적으로 조작하지 않고 외부 빛의 변화를 적극적으로 수용하여 공간적 경험을 풍성하게 만들었다. 이는 인간의 개입을 최소화하고 자연의 힘을 활용하는 동아시아 미학을 수용한 데서 비롯되었다. 날씨의 미묘한 변화는 예측할 수 없고 예상치 못한 방식으로 공간을 크게 변화시켜 관객의 현상학적 경험을 변화시켰다. 〈Green Room Garden〉은 완벽하게 세팅된 극장의 무대 공간이 아니라 '그린 룸'과 같은 경계 공간 경험에 가깝다.

143

Green Room Garden, 2018. After-image effect.

영원의 상징: 돌 하나에 담긴 우주적 생명력

동아시아의 풍경화가들은 세계 속의 자연 풍경을 단순히 재현하는 것을 작업의 목표로 삼지 않는다. 자연과의 정서적 교감을 바탕으로 마음속에서 초현실적인 풍경을 창조한다. 마찬가지로 동아시아 정원사는 자연 경관을 정확하게 재현하는 것이 아니라 자연에서 영감을 받아 특정 소재를 차용한다. 특히 돌은 이상적인 세계를 창조하고 초월적 분위기를 조성하는 데 사용된다. 이 장에서는 동아시아 정원 미학에서 영감을 받은 〈Green Room Garden〉이 어떻게 돌을 사용하여 방향감각 상실의 공간 경험을 만들어내는지 살펴본다. 동아시아 정원 이론을 통해 돌의 미적 속성을 탐구하고, 현대 예술가들이 돌을 어떻게 사용하는지를 교차 비교하는 것은 〈Green Room Garden〉의 기본적인 개념적 틀을 이해하는 데 매우 중요하다.

15세기 말에 지어진 교토의 료안지(龍安寺)의 석조 정원은 일본 선불교와 관련이 깊다. 이 정원은 체계적이고 세심한 인간의 손길을 통해 만들어진 궁극의 평온한 공간을 의도한다. 바쁜 일상의 현실과 분리된 중립적인 평온의 공간인 '아무데도 없는 곳'을 조성한 것이다. 그러나 동시에 정원은 자연과 인공 사이의 끊임없는 전쟁이 벌어지는 각축장이기도 하다. 정원은 태풍과 폭풍의 거센 힘을 견뎌야 하는 조약돌로 깔끔하게 배열되어 있다. 돌이 자연의 폭격을 받을 때마다 그 배열은 파괴된다. 그러나 어떤 방해가 있든 간에 승려들은 돌을 열 맞추어 다시 정렬한다. 물질 세계의 강력한 역동성은 정원이 '아무데도 없다'는 환상을 깨고 모든 유토피아는 '어딘가'에 존재해야 하며, 따라서 인간의 통제 범위를 벗어난 힘의 역동성을 따라야 한다는 것을 상기시켜준다. '어딘가'에 '아무데도 없는 곳'을 만드는 시지프스적인 노력을 자아내는 이 인식은, 인간이 자신의 유산을 세상에 무한히 각인할 수 없다는 것을 인정하게 하는 겸손함을 만들어낸다.

이 유명한 일본의 명소를 처음 방문했을 때, 나는 무한한 공허 속으로 떨어질 것 같은 방향감각 상실과 어지러움에 직면했다. 절에 들어서자 신발을 벗고 나무 바닥에 발이 부딪히는 소리를 최소화하며 조심스럽게 어둡고 긴 복도를 걸었다. 복도 끝에서 나는 밝은 빛의 세계와 거의 텅 빈 정원을 보았다. 식물도 사람도 없이 이끼로 덮인 깔끔하게 배치된 돌들의 선만이 있었다. 나는 정원에 들어갈 수 없었기 때문에 나무 바닥에 앉아서 조용히 돌들을 바라보았다.

정원은 평온함과 고요함으로 가득했다. 하지만 나는 이 고요함 속에 내재된 불안을 느꼈다. 마치 모든 것이 멈춰버린 얼어붙은 공동묘지에 온 것 같았다. 고요함 속에 돌들이 불길한 무덤처럼 서 있었다. 뺨에 스치는 바람의 입맞춤이 느껴졌지만 바스락거리는 나뭇잎 하나 없어 현장의 실체를 짐작할 수 없었다. 정원은 소리도 움직임도 없는 진공 상태였고, 그 어떤 것도 자연스럽지 않았다. 나는 우주에서 길을 잃고, 어릴 적 악몽에서 길을 잃고, 무한한 허공에서 길을 잃었다. 이 감각, 즉 어지럼증은 방향감각 상실에서 비롯된 것이었다. 한순간 나는 원자처럼 작아졌다가 갑자기(그리고 동시에) 무한한 속도로 무한히 커졌다. 〈Green Room Garden〉은 이 현상을 활용한다.

승려가 정렬한 15개의 돌로 이루어진 5개의 그룹은 마치 큰 바다에 떠 있는 섬처럼 보인다. 이 돌들의 배열은 관객의 관점을 사물에서 우주로 이동시켜 더 확장된 관점에서 감상하도록 유도한다. 이는 마치 빈 하늘을 자유롭게 날아 다니는 새처럼 공간을 지각할 수 있는 기회를 제공한다. 이처럼 공간을 지각하는 방식과 범위가 확대되기 때문에 인간의 신체적 한계를 초월하여 감상할 수 있다. 바닥에 앉아 앞에 놓인 돌을 지그시 바라보는 관객은 상상의 세계를 '여행하고, 즐기고, 그 안에서 살면서' 신체의 한계를 뛰어넘어 세상을 더 넓은 풍경 스케일로 인식할 수 있다.[12]

이러한 방식으로 돌을 인식하는 것은 불안으로부터 영원히 해방시켜주는 겸손이라는 오래된 불교의 가르침과 마주하게 했다. 자연미의 정수를 추구하는 일본 특유의 미학과 직면했을 뿐만 아니라 '정신이 머무는 비움'의 공간도 경험했다.[13] 일본의 건축 미학자 이토 테이지(Ito Teiji)는 비움 또는 부재에 대해 "동아시아 회화에서 하늘과 여백은 두드러진 특징이다. 비움은 그 자체로 그림의 한 형태이며, 일본에서는 정원의 한 형태이기도 하다"라고 설명한다.[14] 미술사학자 스티븐 로이톨드(Steven Leuthold)는 중국 산수화에 대해 "부재의 영역은 무엇을 표현하는 것만큼이나 중요하다. 그림에서 부재하는 영역은 영혼이 머무는 공간을 연상시킨다"라고 말한다.[15]

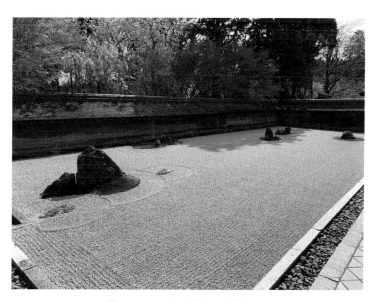

The stone garden of *Ryoan-ji* Temple.

12 Li Zehou, *The Path of Beauty: A study of Chinese aesthetics*, trans. Song Lizeng (Oxford: Oxford University Press, 1994), p.186.
13 Allen Carlson, *Aesthetics and the Environment the Appreciation of Nature*, Art and Architecture (London: Routledge, 2007), p.170. Teiji Itoh and Takeji Iwamiya, *The Japanese Garden: an Approach to Nature* (New Haven: Yale University Press, 1972), p.139, p.197.
14 Teiji et al., *Space and Illusion in the Japanese Garden* (New York: Weatherhill/ Tankosha, 1988), p.48.
Steven Leuthold, *Cross-Cultural Issues in Art: Frames for Understanding* (New York: Routledge, 2011), p.175.
15 Steven Leuthold, *Cross-Cultural Issues in Art: Frames for Understanding* (New York: Routledge, 2011), p.175.

사실, 동아시아 선불교의 전형적인 가르침은 도교의 가르침과 일맥상통하는데, 도교는 끊임없는 내적 명상을 통해 불필요한 모든 것을 비우고 완전하고 흠이 없는 최적의 본질만을 남겨 해탈에 이르도록 가르친다. 이 도교의 가르침은 "공(空) 과 같은 무한한 세계는 작은 돌에서도 찾을 수 있다"는 오래된 불교의 상징적 가르침을 떠올리게 한다. 7세기 한국의 위대한 불교 사상가 의상이 쓴《화엄일승법계도(華嚴一乘法界圖)》에 이런 구절이 있다.

한 작은 티끌 속에 시방세계 머금었고
온갖 티끌 가운데도 또한 이와 다름없네.[16]

이는 '공'이라는 궁극적인 실체에서는 작은 먼지와 우주 전체가 구분되지 않는다는 뜻이다. 이 상징적 의미는 윌리엄 블레이크의 〈순수의 전조(Auguries of Innocence)〉(1863)의 한 구절에서 아름답게 설명된다.

모래알에서 세상을 보는 것
그리고 들꽃 속의 천국
손바닥에 무한을 담고
그리고 한 시간 안에 영원을.[17]

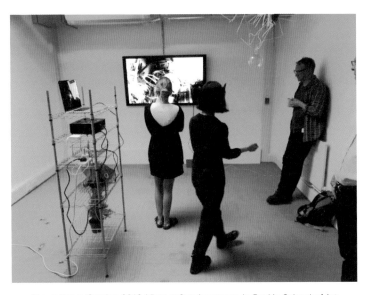

Green Room Garden, 2018. View at Seminar room in Ruskin School of Art.

16 一徴塵中含十方 一切塵中亦如是(일미진중함시방 일체진중역여시), A. Charles Muller, 전옥배,《한영불교대사전》, 운주사, 2014. 강호진, 《《一乘法界圖》自敍의 위상과 中道義》,《한국불교학》91, 한국불교학회, 2019, p.147-174.
17 William Blake, *Auguries of Innocence* (Birmingham (England): School of Printing, Central School of Arts & Crafts, 1930), p.3.

일본 정원 디자인에 스며든 불교와 도교의 교훈은 나로 하여금 주변의 친숙한 공간과 다시 관계 맺도록 했다. 일본 정원은 일상적인 공간이 사소한 제스처로 어떻게 재인식될 수 있는지를 보여줌으로써 우리 자신을 초월하고 지각이 물리적 공간 제한을 넘어 다른 영역으로 들어갈 수 있게 해준다. 미니멀한 방식으로 공간에 개입해 공간에 대한 인식을 전복하기 위해, 〈Green Room Garden〉에서는 주요 관객이 될 옥스퍼드생에게 익숙한 공간인 옥스퍼드 미술대학의 세미나실을 의도적으로 전시 공간으로 선택했다. 신체가 놓인 공간의 불안정한 경계 상태를 경험하기 위해서는 우선 익숙한 것을 다른 방식으로 바라볼 수 있어야 하기 때문이다.

세미나실에 들어섰을 때 가장 눈에 띄는 것은 바닥 카펫의 패턴과 카펫을 덮고 있는 얼룩이었다. 카펫의 패턴은 일본의 석조 정원인 카이산도 도후쿠지(東福寺) 선 정원의 패턴과 거의 동일했다. 커피 얼룩은 카펫을 청소하는 시간과 노동력을 생각하게 했다. 일본 석조 정원에서 돌의 패턴을 유지하기 위한 수고로운 노력이 떠올랐다. 나는 얼룩의 유기적인 특성을 강조하고 싶었기 때문에 길에서 주운 작은 돌을 얼룩 위에 장난스럽게 깔았다. 이런 식으로 조약돌을 배치하면 일본 정원의 돌을 둘러싼 이끼처럼 얼룩이 조약돌의 둘레를 감싸고 있다. 이는 얼룩이 인간의 '자연스러운' 활동에서 비롯된 것임을 강조하는 동시에 (세제와 화학 물질을 사용해 얼룩을 지우는) '인위적'인 행위를 암시한다.

작품에 등장하는 자갈은 길거리에서 수집한 것이다. 돌은 자연의 일부이지만, 도시 거리의 틈새에서 자라는 잡초처럼 간과되고 방치되는 경우가 많다. 앞서 언급했듯이 동아시아 정원 미학에서 돌은 광범위한 상징적 의미를 지닌다. 돌은 대단한 신성을 상징하거나 지구의 일부, 심지어 우주 전체를 의미하기도 한다. 손톱만 한 크기의 길거리 자갈은 우리의 고정된 규모 감각을 깨뜨리기 때문에 어떤 면에서는 방향감각을 잃게 한다. 한편으로 우리는 그 작은 돌 위에 서서 전지전능하다고 느낄 수 있다. 반면에 돌의 상징성을 고려할 때, 우리는 감각할 수 없는 규모에 직면하면서 우리 자신의 무력감에 마비되어 스스로를 하찮거나 작게 느낄 수 있다. 이러한 축소와 팽창을 경험하면서 불교의 가르침에 널리 퍼져 있는 한 단어, 즉 겸손을 떠올릴 수 있다.

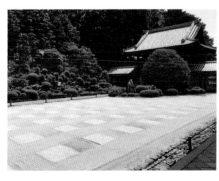

Tofukuji Zen garden in Kaisan-do, Japan.

Green Room Garden, 2018. Rock detail.

공간은 보는 사람이 주변 개체를 어떻게 인식하느냐에 따라 변화하고 변형된다. 돌을 작은 조약돌로 인식하면 현실 속에 있다고 느끼고, 돌을 섬으로 인식하면 작지만 더 넓은 세계와 자연 생태계에 속해 있다고 느끼며, 돌을 무한한 우주의 상징으로 인식하면 스스로를 하찮게 느끼고 겸손하게 된다.

이러한 개념적 아이디어를 바탕으로 ― 그리고 인간 신체의 규모감이 끊임없이 변화할 수 있다는 점을 전제로 ― 나는 〈Green Room Garden〉에서 라이브 위성 영상을 설치하여 미시적인 세계(세미나실)와 거대한 우주 사이에 존재하는 낯선 긴장감을 탐구하기로 했다. 무한한 우주에서 지구를 바라보는 관객은 자신이 무한히 작아진 듯한 불안함을 느끼게 된다.

〈Green Room Garden〉에서 관람객은 작은 돌 옆에 서서 조심스럽게 다음 발걸음을 내딛다가, 볼텍스(vortex) 거울에 비친 자신의 왜곡된 모습을 보게 되면서 또다시 변화하는 규모감을 경험한다. 볼텍스 거울은 보는 것과 보여지는 것에 차이가 있음을 인지하게 한다. 관람객은 자신이 공간의 주체일 뿐만 아니라 객체라는 사실을 깨닫기 때문에 불안해진다. 공간에 대한 자신의 인식이 공간을 해석할 수 있는 유일한 도구가 아니며, 어떤 의미에서 공간은 다중적이라는 사실에 직면하게 된다. 또한 관객은 인간이 자연과 분리되지 않고 그 안에 내재되어 있는 것과 마찬가지로 설치 작품의 생태계 안에 존재하며, 그 구성에 관계적으로 얽혀 있다는 사실을 반사적으로 인식하게 된다.

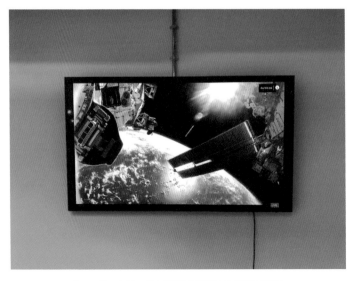

Green Room Garden, 2018. Satellite footage detail.

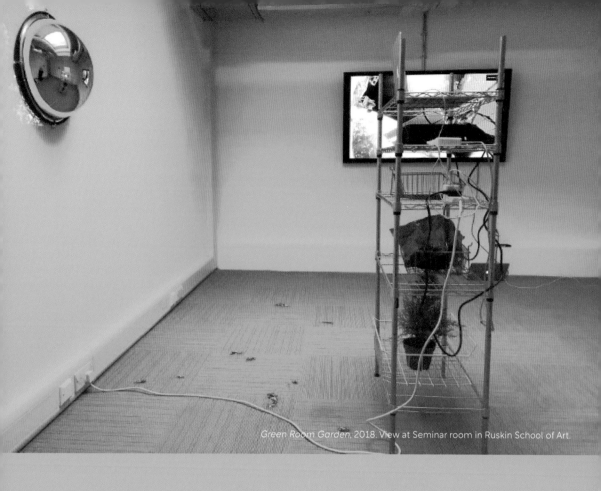

Green Room Garden, 2018. View at Seminar room in Ruskin School of Art.

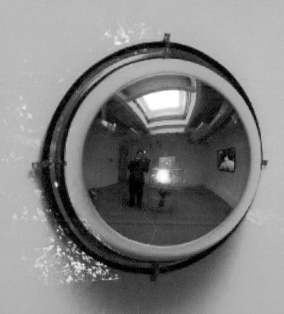

Green Room Garden, 2018. Claude glass detail.

중국 정원에서는 기묘하게 변형된 돌을 모음으로써 초월적인 공간이 만들어진다. 중국 정원에서 괴석을 수집하고 설치하는 전통을 공석(供石, 학자의 돌)이라고 하는데, 이는 선경(仙境), 즉 선(仙)의 영역을 연상시키기 위해 고안된 것이다.[18] 선의 세계는 현실 세계 밖에 위치해 영적으로 불사이며 초월적인 존재인 현자들, 즉 도교에서 말하는 천상의 존재들이 사는 곳이다.[19] 괴석이 놓인 정원은 현실 세계가 아닌 가상의 세계를 재현함으로써 중국의 정원사를 환상적인 공간으로 인도한다. 즉 이는 동아시아의 불멸의 이상 세계로, 환영과 다름없다. 15세기 조선 안평대군의 상서로운 그림인 〈몽유도원도(夢遊桃源圖)〉(1447)에서도 도가의 이상 세계를 괴석과 산의 형상으로 묘사하고 있다.

Chinese Scholar's Rock at Suzhou *Liu* Garden, China.

An Gyeon, *Mongyudowondo*, 1447. 38.7 x 106.5cm. Tenri Central Library.

18 Metropolitan Museum of Art, "The World of Scholars' Rocks Gardens, Studio, and Paintings",
 https://www.metmuseum.org/exhibitions/listings/2000/world-of-scholars
19 Zhuangzi, and Victor H. Mair, *Wandering on the Way: Early Taoist Tales and Parables of Chuang Tzu.* (New York:
 Bantam, 1994), p.376.

자연 소재를 인위적으로 가공하지 않고 있는 그대로 사용하는 동아시아의 전통은 돌을 숭배하는 토테미즘에서 비롯된 것으로 보인다. 한국인들은 오래된 돌에 신성한 기운이 있다고 믿고 신앙의 대상으로 삼았다. 선돌 전통은 마을을 지키고 귀신을 쫓는 수호신으로 돌을 숭배하는 것을 포함한다. 선돌은 오늘날에도 여전히 존재한다. 현재 한국의 주요 산골짜기 곳곳에서 볼 수 있으며, 사람들은 복을 구하고 가족의 건강을 기원하기 위해 돌을 쌓았다. 이러한 형태의 참여 예술은 돌의 크기와 규모에 관계없이 돌이 가진 불변의 본질을 상기시켜준다. 따라서 산은 조약돌 안에 존재할 수 있다. 심지어 모래나 티끌에도. 아니면 산 그 자체에도.

요컨대 동아시아 정원에서는 돌을 상징적으로 사용함으로써 초월적인 규모의 경험을 만들어왔다. 일본의 전형적인 석조 정원은 실제 자연 경관을 재현하는 서양의 정원과 달리 이상적인 불교 및 도교 세계의 이미지를 재현한다. 선도적인 환경 미학자 앨런 칼슨(Allen Carlson)은 이러한 대조에 대해 다음과 같이 말한다.

영국의 자연 정원은 어느 정도 자연의 복사본이며, 완전히 같지는 않지만 적어도 자연과 상당히 비슷해 보인다. 요점은 일본 정원에서는 특정 종류의 모습(자연스러운 필연성)이 구현되고 그러한 종류의 정원을 실현할 때 판단(judgement)의 문제를 해결한다는 것이다. 이 해결책을 이해하는 데 있어 중요한 것은 일본 정원의 모습을 아는 것뿐만 아니라 어떻게 이것이 성취되었는지를 아는 것이다. 나는 이러한 종류의 모습을 구현하는 비결이 일종의 이상화라고 생각하는데, 이러한 이상화는 고립과 본질을 드러냄을 목표로 한다. 요컨대 판단의 문제에 대한 해결책은 일본 정원이 단순히 자연의 복사본을 만드는 것이 아니라, 자연의 본질적인 특성으로 간주되는 것을 발견하려는 이상화를 통해 그 필연성의 모습을 구현한다는 사실에 있다.[20]

151

Sundol at Gurye Geumnae-ri, Korea.

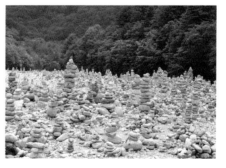

Wishing stone piles at Korea. China.

20 Allen Carlson, *Aesthetics and the Environment: the Appreciation of Nature, Art and Architecture* (London: Routledge, 2000), p.170.

마치며

지금까지 나는 〈Green Room Garden〉이라는 작품을 통해 아시아 전통 정원에 내재된 공간적 특징이 설치 작품에서 어떻게 해석되는지 탐구했다. 〈Green Room Garden〉은 녹색 빛과 돌을 사용하여 예측할 수 없는 자연의 변화를 적극적으로 활용하는 방법을 보여주고, 자연과 인공 사이의 경계적 경험을 창출한다. 동아시아 정원, 특히 일본의 석조 정원은 현실과 이상 사이에서 끊임없이 사유하는 도교 및 불교 철학과 밀접한 관련이 있다. 자연과 인공 사이 어딘가에 존재하는 아시아 정원은 현실 세계의 한계와 존재의 무한함에 대한 깨달음과 연결되어 있다. 내 작품 〈Green Room Garden〉은 아시아 정원이라는 소재를 통해 무한의 세계를 향해 초월하고자 하는 자유에 대한 열망을 강조한다.

Green Room Garden, 2018. View at Seminar room in Ruskin School of Art.

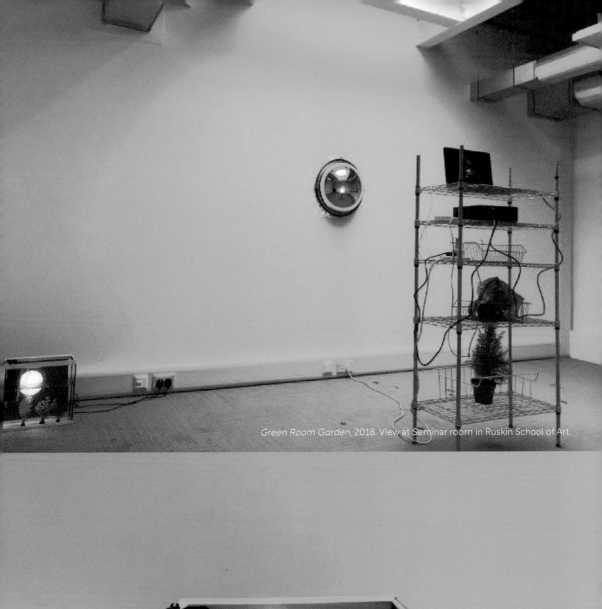

Green Room Garden, 2018. View at Seminar room in Ruskin School of Art.

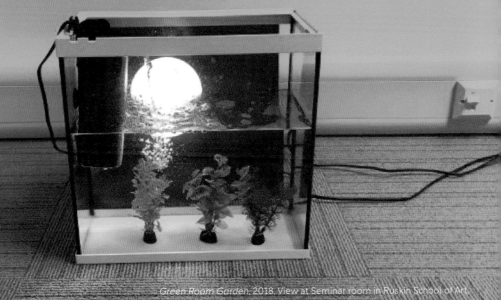

Green Room Garden, 2018. View at Seminar room in Ruskin School of Art.

Domestic Garden

2018, 옥스퍼드 거리에서 발견된 오브제: 나뭇가지, 조약돌, 부서진 벽돌, 과자봉지, 깃털 외, 가변크기.

전시를 준비하며 전시장으로 오는 길에 쓰레기를 주웠다.

과자 봉지, 비에 젖고 마르기를 반복하며 말라 비틀어진 종이박스 조각들, 구석에 아무렇게나 버려진 옷가지들, 길가에 나뒹구는 빈 우유팩들 그리고 몇개의 돌들.

분명 누군가 의도를 가지고 만들었을 물건들이 용도를 다해 아무렇게나 버려져 있었다. 이 폐기된 오브제들 하나하나가 각각의 이야기와 사연을 담고 있는 어떤 행위의 결과이기도 하다.

그것을 모아 새로운 이야기를 재구성해본다. 마치 무대 뒤에서 관심받지 못하는 소품들처럼 다시 아무렇지도 않게, 하지만 세심하게 배치를 바꾸어 재배열해본다.

〈Domestic Garden〉은 길거리의 풍경에 관한 이야기인 동시에 주목받지 못하지만 늘 존재하는 어떤 것들의 이야기이다. 또한 사연을 지닌 오브제들이 한데 모여 재구성되었을 때의 달라진 공간 경험과 분위기에 관한 작업이기도 하다. 거대한 무대 장막 너머로 추정되는 공간에 초대된 관객들은 그들의 개입이 만들어내는 또 다른 연극 무대와 같은 공간에서 퍼포먼스를 경험하게 된다.

커다란 벽에는 우주에서 유영하는 별처럼 보이는 영상이 큰 스크린을 통해 상영되고 있다. 이것은 전시장이 있던 옥스퍼드 도시의 바닥에 떨어진 껌딱지들이다. 마치 유영하듯 움직이는 카메라워크로 인해 관객의 시선은 바닥을 보는 카메라의 관점과 함께 미끄러지듯 이동하며, 이것이 거대한 스크린 장막 너머 무대 뒤의 공간으로 자연스럽게 이어지길 기대한다.

Domestic Garden (detail), 2018.

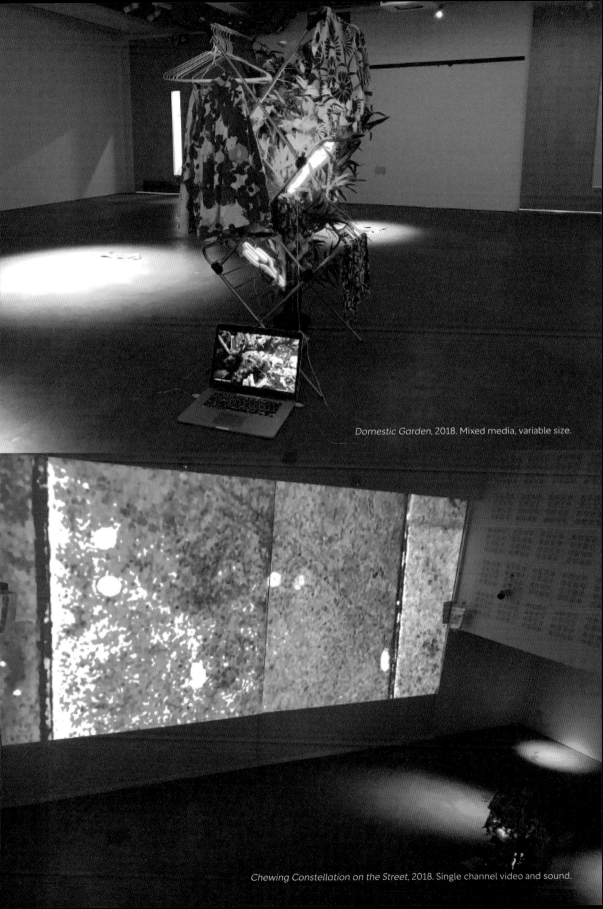

Domestic Garden, 2018. Mixed media, variable size.

Chewing Constellation on the Street, 2018. Single channel video and sound.

Atmospheric Garden

2019, 옥스퍼드 거리에서 발견된 오브제: 나뭇가지, 조약돌, 부서진 벽돌, 과자봉지, 깃털 외.
가변크기.

나는 동아시아 정원을 통해 자연과 인간 사이의 '이상적인' 관계를 탐구하고, 그것을 기반으로 작업한다. 오브제, 조명, 사운드, 비디오, 이미지를 조합하여 자연과 문화, 공공과 민간, 도시와 농촌, 기술과 환경의 경계 공간의 모호함을 다층적으로 탐구하는 작품을 제작한다.

옥스퍼드에서 시작한 〈Atmospheric Garden〉 프로젝트에서는 쓰레기통에 버려진 음식물 포장재와 도시에서 채집한 음식물 쓰레기를 이용해 분위기 있는 정원을 만들었다. 급속한 기술 발전은 무분별한 일상 소비로 이어져 더 많은 쓰레기와 버려진 물건들을 양산하고 있는데, 이는 빠름과 편리함만을 추구했기 때문이다. 가속화된 기술이 오늘날의 기후 변화와 환경 위기를 초래했다고 해도 과언이 아니다. 그러한 인식에서 기술로 인한 파괴를 조명하는 새로운 정원인 〈Atmospheric Garden〉을 만들었다.

〈Atmospheric Garden〉은 우리가 일상에서 발생시키는 탄소 발자국과 기술 사이의 관계를 탐구하는 새로운 학제 간 설치 예술 작품이다. 컴퓨터, 스마트폰, 자동차, 기타 기계의 부품과 버려진 LED, 전선, 케이블 타이 등 도시 생활에서 발생하는 폐기물을 결합하여, 18세기 조선에서 만들어진 상상의 정원인 '의원(意園)'이라는 극단적인 미적 정원에서 영감을 받아 자연이라는 이상적인 공간을 추구하는 개념 정원을 만든 것이다.

156

기술이 부추기는 일상적 소비를 시각화하여 기술 발전과 환경 및 기후 사이의 숨겨진 상관관계를 파악할 수 있을 것이다. 나는 이케바나와 동아시아 원예 방법론에서 영감을 받은 거대한 조립 구조물을 만들기 위해 기술 폐기물을 사용했다.

〈Atmospheric Garden〉을 통해 자연의 아름다움을 보여줌과 동시에 기술 개발 경쟁을 벌이면서 그 결과로 발생한 낭비와 환경 위기에 대해서는 무지한 현대 사회의 모순적인 면을 지적할 수 있을 것이다. 이 작품은 기술의 대가에 대해 생각해볼 기회를 제공하고, 우리가 추구해온 속도와 편리한 삶에 대해 되돌아볼 수 있는 시간과 공간을 마련한다.

Atmospheric Garden (details), 2019.

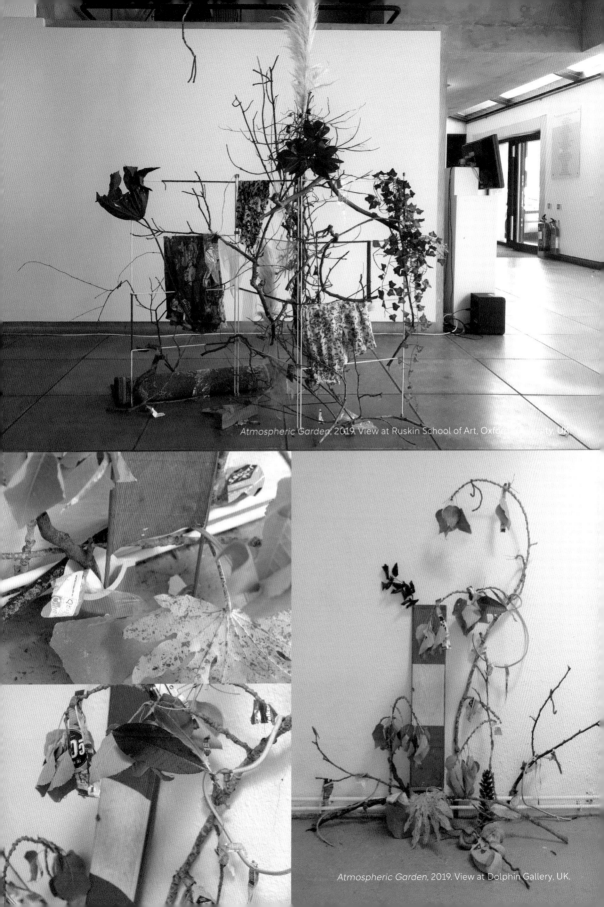

Atmospheric Garden, 2019. View at Ruskin School of Art, Oxford University, UK.

Atmospheric Garden, 2019. View at Dolphin Gallery, UK.

Empty Garden

2021, 단채널 비디오, 사운드, 2분.

〈Empty Garden〉은 동아시아 정원의 '비움'이라는 개념을 통해 인류와 환경의 관계, 그리고 물리적 세계의 불안정성을 탐구한다. 쿠소즈(구상도, 인간의 부패를 그린 일본 수채화), 하카 춤을 추는 마오리족 전사, 몽골의 목탁 소리, 티베트의 하늘 매장, 팬데믹 뉴스, 버려진 시체, 죽은 여자, 흰 개, 노란 개, 검은 까마귀 두 마리, 텅 빈 정원을 조합하여 영상을 구성했다. 죽음에 대한 이 영상은 삶의 무상함을 인정함으로써 팬데믹, 비인간화, 대상화, 도시화, 인간 소외, 자연과의 소원함 등 현재 직면한 문제를 다룬다.

일본의 쿠소즈, 마오리족 전사의 하카, 몽골의 목탁 소리, 티베트의 하늘 매장, 팬데믹 뉴스, 버려진 시체, 죽은 여자, 흰 개 한 마리, 노란 개 한 마리, 검은 까마귀 두 마리, 빈 정원.

생성, 확장, 성장, 침식, 죽음, 쇠퇴를 반복하는 끊임없는 변화의 정원.
인공지능이 만들어낸 영상 스크롤이다.
텅 빈 정원은 우리 삶이 이러한 과정에 참여한다는 진실을 우리에게서 감추고 있을지도 모른다.

하지만 T. S. 엘리엇은 이렇게 묻는다. "작년에 정원에 심은 그 시체에, 싹이 나기 시작했는가? 올해 꽃을 피울 수 있을 것인가?"

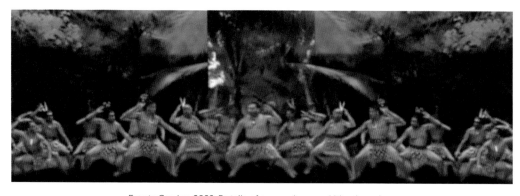

Empty Garden, 2022. Details of crows, dogs, and Maori warriors.

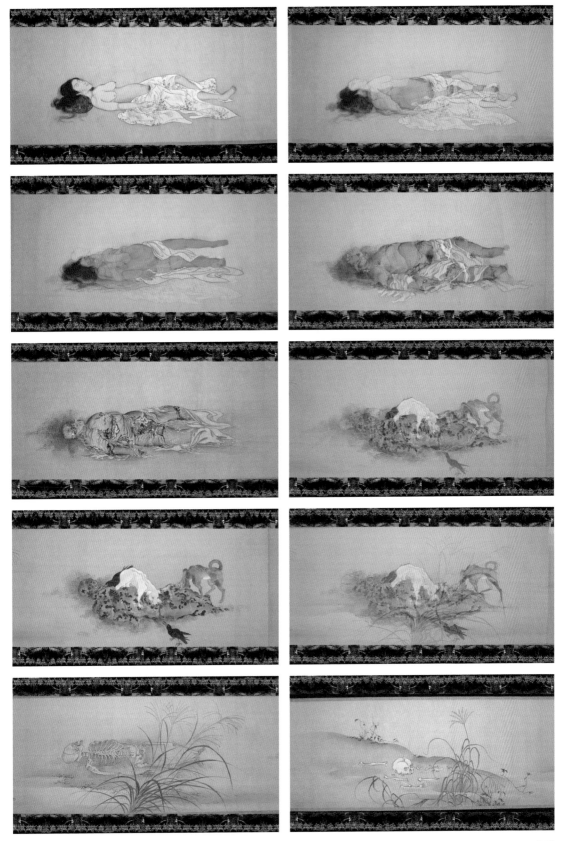

Empty Garden, 2022. Single channel video, 02'00".

Wandering Sun

2022, 단채널 비디오, 사운드, 언리얼 엔진 5, AI 알고리즘, NASA 지구 관측 데이터, 11분 11초.

고도의 AI 기술을 이용하여 너무나 사실적인 이미지가 만들어지고 여러 멀티미디어 환경을 통해 그것이 소비되고 있다. 해돋이를 실제로 본 사람과 영화에서 본 사람, 혹은 게임 속에서 그 풍경을 경험한 사람들의 마음속에 어떤 해돋이가 가장 아름답게 남아 있을까?

한국의 산수화는 서양 풍경화와 다른 맥락을 갖고 있다. 우주관이 다르다. 풍경을 이해하는 일은 우리가 어떤 관점에서 자연을, 우주를 그리고 기술을 이해하는지에 달려 있다. 〈Wandering Sun〉에서 바다에서 떠오르는 해는 사실상 전시 공간의 바닥에서 떠오른다. 빛 반사로 인해 공간 전체가 붉게 물들어가며 자연의 해돋이 현상이 전시장으로 공간 전이(space transformation)되는데, 이를 통해 소리와 빛의 공감각적이며 총체적인 경험을 전달하고자 했다.

무엇보다도 AI로 인한 인식론적 위기(epidemic crisis)를 말하고 싶었다. 과학기술이 인위적으로 우리의 감각을 더욱더 정교하게 통제하는 시대에 돌입하고 있다. 시각을 포함한 우리 몸의 감각에 우리가 갇혀 있는지도 모른다. 우리는 깨어 있어야 한다. 바닥에서 떠오른 태양은 앞 영상의 프레임을 따라 시계 방향으로 천천히 흘러간다. 실제 풍경에서는 절대 일어날 수 없는 현상임에도 불구하고 아주 사실적으로 보인다. 변화하는 구름과 빛 반사와 같은 현상이 고도의 AI 기술에 의해 시뮬레이션되며 너무나 사실적으로 재현되기 때문이다. 우리는 바로 이 만들어진 '트루먼 쇼'에 머무르고 있는 것은 아닌가? 1998년에 개봉한 영화 〈트루먼 쇼〉는 현실처럼 꾸며진 스튜디오 안에서 살고 있다는 사실을 알지 못하는 한 남자의 탄생과 성장 전체를 전 세계 사람들에게 방영하는 TV 쇼에 관한 이야기이다. 우리는 영화 속 주인공을 관찰하는 시청자였지만, 이제는 AI가 우리를 관찰하는 위치에 있는 것은 아닌가? AI는 거대한 거울과 같다. AI는 나의 정보를 수집하고 이를 토대로 내 모습을 보여준다. 하지만 실제 세상이 보는 나의 모습은 다를 수 있다. 그런데 AI가 이 차이를 사라지게 하고 내가 보고 싶은 내 모습만을 보여준다. 기분은 좋을지 모르지만, 현실 세계의 복잡성과 진실성에서 유리되고, 각자가 자기만의 판타지 세계에 종속되며, 결국 세상을 왜곡된 상태에서 이해하니 타인과의 소통이 더욱 단절될 위기에 놓인다. 시계 방향으로 영상의 프레임을 따라 천천히 흐르는 이 가상의 해돋이 영상을 통해 방황하는 인간의 위기를 시적으로 보여주고자 하였다.

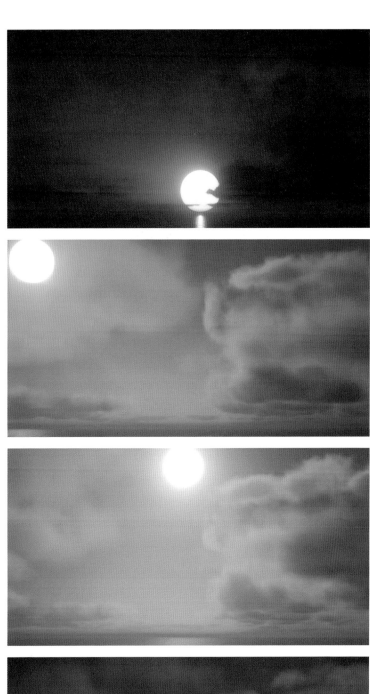

Wandering Sun, 2022. Single channel video and sound installation, 11'11".

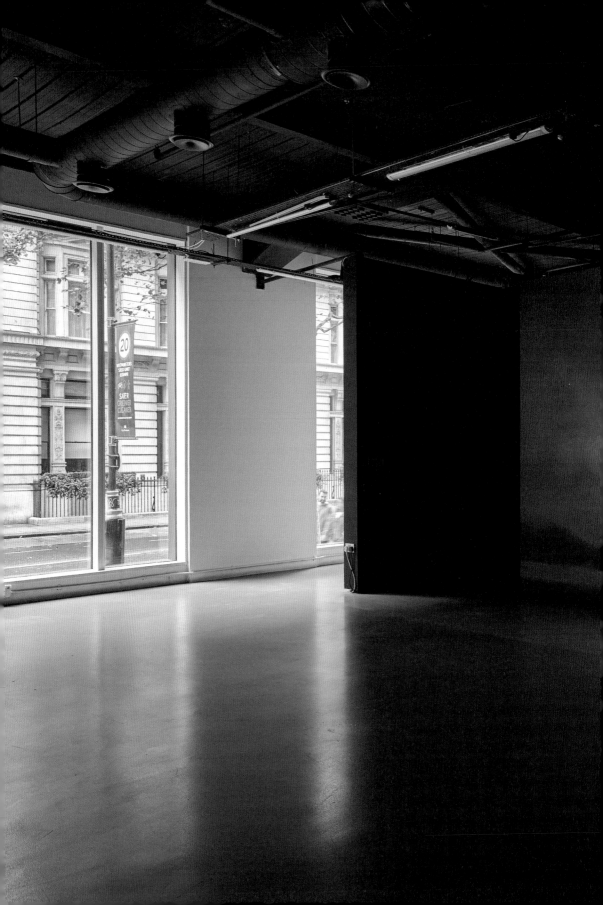

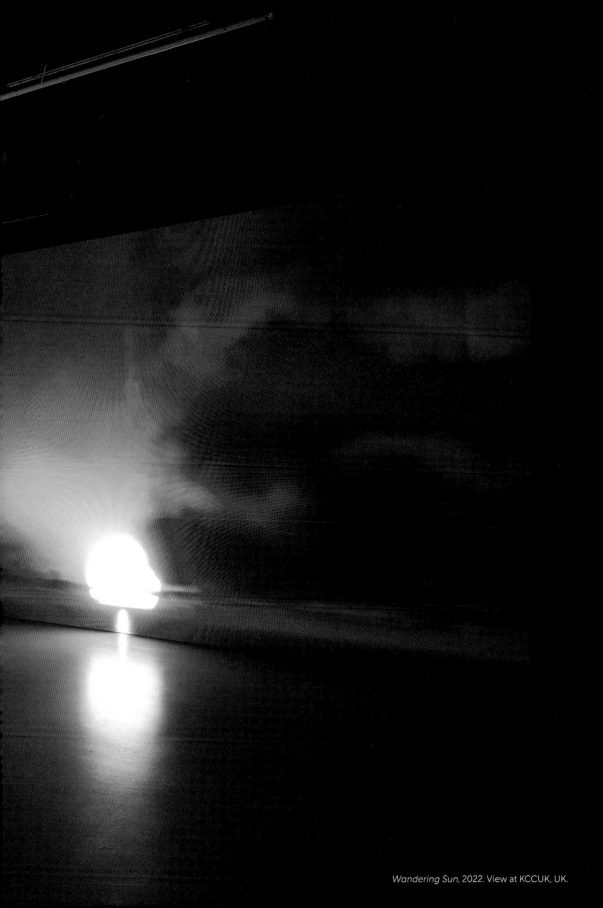

Wandering Sun, 2022. View at KCCUK, UK.

Manufactured Nature: Irworobongdo

2022. LED 디지털 조각 및 비디오 설치, 1.5m x 1.5m x 3m, 8box.

《시경(詩經)》의 '천보(天保)'는 하늘로부터 그 자리를 부여받은 왕의 존재를 다음과 같이 노래한다.

> 하늘이 당신을 보호하고 안정시키사
> 매우 굳건히 하셨네
> 높은 산과도 같고 큰 땅덩이 같으며
> 강물이 흐르듯
> 달이 점점 차오르듯
> 해가 떠오르듯
> 결코 무너지지 않으리
> 소나무의 무성함과 같이
> 당신의 후계에 끊임이 없으리
> – 이성미 교수 해석

시에 표현된 아름답고 장엄한 일월오봉도의 풍경은 우리 조상의 우주관과 조선시대 왕의 존재를 상징했다. 창경궁에서 열린 전시 〈순간과 영원의 사이를 거닐다〉에서는 '미디어 괴석'을 통해 조선 왕조의 품위와 장엄함을 미디어 설치 작품으로 담아내고자 했다. 특히, AI 기술을 이용해 자연의 변화를 담은 영상은 태양의 떠오름으로 시작하여 달의 기움으로 마무리된다.

> 이에 바다는 구름으로 가라앉고,
> 구름은 산이 되고,
> 산은 하나의 섬이 되며,
> 섬은 다시 나무가 되며,
> 나무는 강으로 가라앉아,
> 다시 강은 언덕으로 솟아나고,
> 언덕은 파도가 되고,
> 파도는 하늘이 되어 땅으로 가라앉고,
> 땅은 다시 폭포가 되어 흐르며,
> 폭포는 호수가 되고,
> 호수는 마침내 바위로 빚어지는,
> 자연이 변화하는 찰나의 순간을 포착했다.

천년의 운무(雲霧) 속에서 마침내 빚어진 미디어 괴석.

자연의 '순간'들을 뭉쳐 '영원'의 시간을 품은 '괴석'이 태고의 모습을 온전히 간직한 채 미디어 작품으로 다시 우리 앞에 개화(開花)하는 순간을 함께해주기 바란다.

Manufactured Nature: Irworobohgdo, 2022. View at Changgyeonggung, Korea.

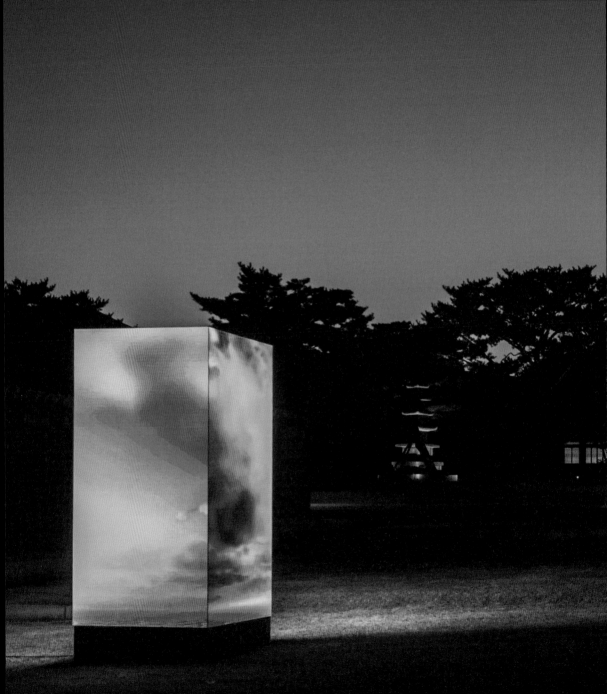

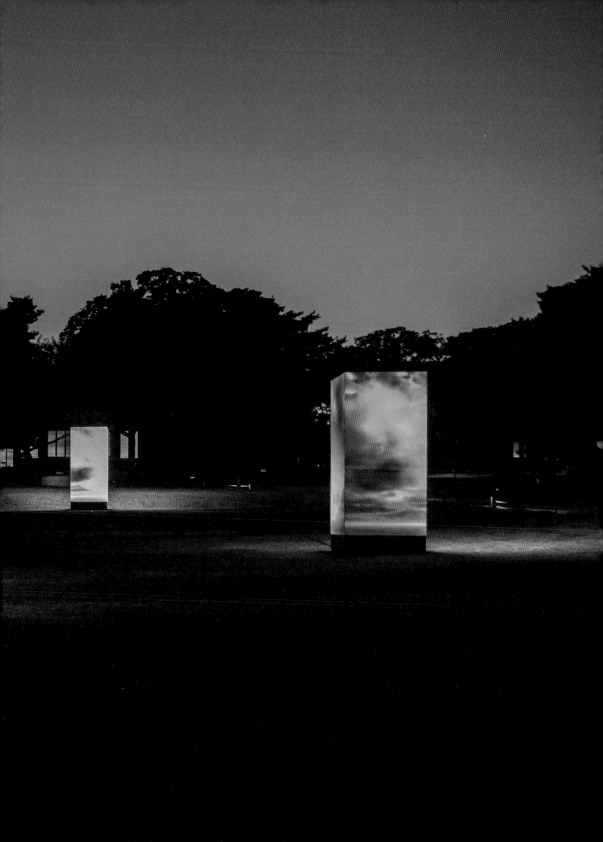

Manufactured Nature: Irworobongdo, 2022, View at Changgyeonggung, Korea

부재와 현존 사이의 미적 경험

임성훈
미학자, 미술비평가

1. 공간, 매스, 구조

2022년 어느 가을날, 오후의 햇살이 저물고 저녁의 어스름한 빛이 스며드는 시간에 창경궁에서 이진준 작가의 미디어 작품 〈Manufactured Nature: Irworobongdo(제조된 자연: 일월오봉도)〉(이하 〈일월오봉도〉로 약칭함)를 만났다. AI 기술을 접목해서 만든 이 작품은 예술이 어떻게 다른 문화 풍경을 이끌어내는지를 새삼스레 느끼게 한다. 창경궁의 역사적이고 문화적인 공간이 예술적인 공간으로 변용되면서 심미적 감응을 이끌어내고 있기 때문이다. 〈일월오봉도〉의 사각기둥 면들은 전통적인 문양을 다층적으로 재현하고 AI 기술과 접목된 해와 달 그리고 자연의 다양한 변용을 제시한다. 또한 "디지털 괴석"을 통해 그 도상학적 의미를 상징적으로 드러낸다. 〈일월오봉도〉는 창경궁의 공간에 설치된 오브제의 조형성을 강조하는 것이 아니라, 그 공간의 숭엄성을 예술의 빛으로 해석하고, 그렇게 해석된 이해의 지평에서 미적 분위기를 열어가는 전시이다. 이진준은 미디어 설치 작가이기도 하고 미디어 퍼포먼스 예술가이기도 하다. 작업에서 기술미디어를 주로 활용하기에 그는 지난 20여 년간 순전히 형식의 측면에서 보자면 비물질적 미술 작업을 해왔다고 할 수 있다. 다양한 이미지, 빛, 소리 등을 자신의 미디어 설치 작품에서 구현하고 있지만, 실상 그의 작업의 근간을 이루고 있는 것은 조각적 요소이다. 작업을 관통하는 조형성이 무엇인지를 파악하고자 할 때, 이는 간과할 수 없는 중요한 지점이다. 조각이란 무엇인가? 이 물음에 간단히 답할 수는 없다. 그럼에도 조각의 본질적인 측면을 공간, 매스(mass) 그리고 구조를 통해 생각해볼 수는 있을 것이다. 그가 재현하는 대부분의 미디어 설치 작업과 퍼포먼스는 이러한 조각의 본질에 상응하는 감응을 드러낸다.

공간은 조각의 가장 본래적인 가능 조건이다. 조각에서 공간이란 무엇인가? 조각과 공간의 관계는 이분법적으로 명료하게 설명될 수 없다. 흔히 포지티브 공간이나 네거티브 공간을 말하기는 하지만, 이는 지나치게 형식적인 언급이고, 또한 조각과 공간의 관계를 지나치게 단순하게 표현하는 나이브한 말에 불과하다. 이진준의 작업에서 공간은 물질적 공간은 아니지만, 그렇다고 해서 전적으로 비물질적인 공간이라고 규정하는 것도 성급한 일이다. 미디어 작품 〈일월오봉도〉에서 물질적 공간은 예술의 언어로 번역되고 재현된다. 그렇기에 AI가 처리하는 데이터에 따라 이루어진 공간은 예술적으로 새롭게 지각된 공간이라고 말하는 것이 더 적절할 것이다. 이러한 공간은 사이의 공간이자 경계의 공간이다. 영원한 순간도 없고, 순간적인 영원도 없다. 존재한다고 느껴지는 것은 오직 사이 그리고 경계일 뿐이다. 〈일월오봉도〉는 자연의 찰나에서 영원의 빛으로 변화하는 그 사이와 경계를 밀도 있는 응축된 조형성으로 드러내 보여준다. 사이와 경계의 미학은 작가의 초기 작업에서부터 강조된 '인공정원' 및 '인공자연' 개념에서 뚜렷이 감지된다. 인공과 자연이 명확히 구분된 공간은 어디에도 없다. 생명도 죽음도 이분법적으로 결코 파악될 수 없다. 공간은 삶의 장소이자 동시에 죽음의 장소이다. 그가 보여주는 예술적 풍경들에는 삶과 죽음의 이중성이 그대로 드러나 있다고 할 수 있다.

이진준의 미디어 설치 작품에서 매스는 중요한 조형적 요소이다. 미디어로 재현된 이미지에서 매스를 말하는 것이 의아하게 들릴 수는 있겠다. 실상 매스는 전통적인 조각에서 주로 많이 언급되는 것이기도 하다. 매스는 가장 쉽게 말하자면 덩어리이다. 그러나 이 덩어리는 조형적 가변성을 갖는다. 현대 조각에서 비물질적인 것, 나아가 텅 빈 것도 매스가 될 수 있다. 예컨대, 펩스너(A. Pevsner)의 〈토르소〉에서 볼 수 있듯이 덩어리로 차 있지 않으면서도 조형적인 매스가 얼마든지 상정될 수 있다. 또한 미디어로 구현된 많은 이미지들도 매스 개념과 연관되어 있다. 매스 개념이 결여된 미디어 설치 작업을 상상하기란 불가능하다. 이진준 작가의 〈Artificial Garden〉 작업에서도 매스는 결정적으로 중요하다. 〈Artificial Garden〉 자체가 다양한 방식으로 경험되고 확장되는 거대한 매스라고 할 수 있기 때문이다. 특히 이번 창경궁 전시 작품 〈일월오봉도〉의 "디지털 괴석"은 미디어로 구현된 매스의 이미지가 어떠한지를 즉물적으로 제시한다. 그의 작업에서 공간과 매스와 더불어 주목해야 할 것은 구조의 문제이다. 여기서 말하는 구조는 일반적으로 이해하는 물리적 구조가 아니라 작업 전체를 종합하는 개념적 구조를 의미한다. 물론 이러한 구조가 개념적인 영역에만 머무는 것은 아니다. 작업에서는 감각과 개념 사이의 긴장을 어떻게 예술적으로 이끌어낼 것인지를 모색하는 과정이 중요하기 때문이다.

2. 인공, 자연, 예술

이진준의 미디어 설치 작업에서 자연은 중요한 요소이다. 그럼에도 그는 자연미술이나 생태미술 또는 넓은 의미의 환경미술을 즉물적으로 제시하는 작업을 하지는 않는다. 오히려 그의 작업에서 앞서는 것은 자연이 아니라 언제나 '인공'이다. 왜 인공인가? 이 물음에는 철학적이고 미학적인 의미가 담겨 있다. 사실 우리가 자연이라고 말하고 있지만 정말 순수한 자연 그 자체는 이미 존재하지 않는다. 아무리 자연이라고 말한다 하더라도 그것이 인간에게 알려지는 순간 더 이상 자연이 아니라 인간과 관계하는 자연이고, 엄밀한 의미에서 보자면 인공이자 문화가 된다. 역설적으로 우리는 자연을 만날 수도 없고 직접 그것에 대해 말할 수도 없다. 자연은 없다. 오직 인공을 통해서만 자연이 소환된다. 그렇기에 인공정원과 인공자연은 자연에 대한 새로운 감응을 불러오고 자연이 과연 우리 인간에게 어떤 의미인지를 생각하게 하는 예술적 표상이다.

인공으로서의 예술은 자연을 언제나 새로운 관점에서 바라본다. 〈Artificial Garden〉에는 역설적으로 가장 본래적인 자연에 대해 사유할 수 있게끔 매우 섬세한 그러나 쉽게 감지되지는 않는 조형적 요소가 곳곳에 놓여 있다. 이러한 조형적 요소를 감지하는 것은 그의 작업을 관통하는 미학이 무엇인지를 파악하는 데 무척 중요한 문제이다. 인공으로 제시된 자연은 무엇이라고 규정될 수 없는 예술과 자연의 관계를 이중적으로 드러낸다. 칸트는 《판단력 비판》에서 이러한 이중성에 대해 말하고 있다. 칸트는 한편으로 자연이 예술인 것처럼 보일 때 아름다운 것이라고 말하기도 하지만, 또 다른 한편으로는 예술이 자연인 것처럼 보일 때에만 아름다운 것이라고 말한다. 이것이 의미하는 바가 무엇인지를 단정하기란 어려운 일이지만, 분명해 보이는 것은 자연과 예술의 관계가 이중적인 긴장 속에서 이루어지고 있다는 점이다. 〈Artificial Garden〉은 이러한 긴장의 미학을 여실히 보여준다. 〈Artificial Garden〉이라는 예술의 공간에서 인간의 오감에 상응하는 가장 비밀스러운 자연이 드러나고, 예술은 자연처럼 그리고 또한 자연은 예술처럼 현시된다.

이진준은 새로운 기술미디어를 단순히 예술적으로 이용하는 방식에서 벗어나 기술이 예술의 존재 방식에 어떻게 관계하는지를 탐구하고 연구하는 작가이다. 〈일월오봉도〉는 인공정원의 개념이 확장된 미디어 설치 작업이다. 창경궁의 역사성과 문화성은 미디어로 변용된 자연의 이미지를 통해 관람객들에게 새로운 감응을 불러일으킨다. 인간, 기술, 예술 그리고 자연이 교차하는 창경궁의 공간은 심미적 장소이자 반성(reflection)이 이루어지는 곳이다. 〈일월오봉도〉는 창경궁을 비선형적 시간에 따라 흘러가는 자연, 달리 말해 예술로 변용된 자연으로 보여주고, 관람객으로 하여금 그 사이를 걸어가게 한다. 관람객은 이제 더 이상 구경꾼이 아니라 기술로 구현된 인공정원에서 자연과 예술의 미적 경계들을 자연스럽게 경험하는 미적 주체가 된다. 미디어 도상들은 확정되고 규정된 이미지로 제시되지 않는다. 오히려 자연과 예술 그리고 기술의 상호작용 속에서 어떤 이미지의 불꽃이 타오를 수 있는지 묻는다. 〈일월오봉도〉를 선보인 이 전시의 제목《순간과 영원의 사이를 거닐다》처럼 우리는 순간과 영원의 사이를 거닐면서 무엇을 보는가? 순간과 영원은 '존재'라고 말할 수 있는 것인가? 말할 수 없다면, 그것은 '존재'하지 않는 것인가? 혹은 존재하면서도 존재하지 않는 것인가?

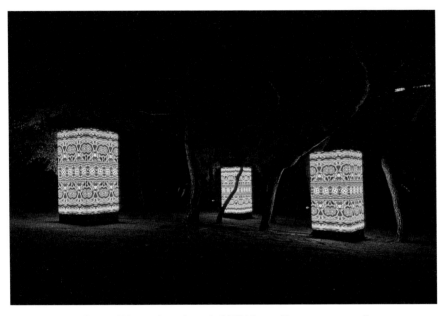

Manufactured Nature: Irworobongdo, 2022. View at Changgyeonggung, Korea.

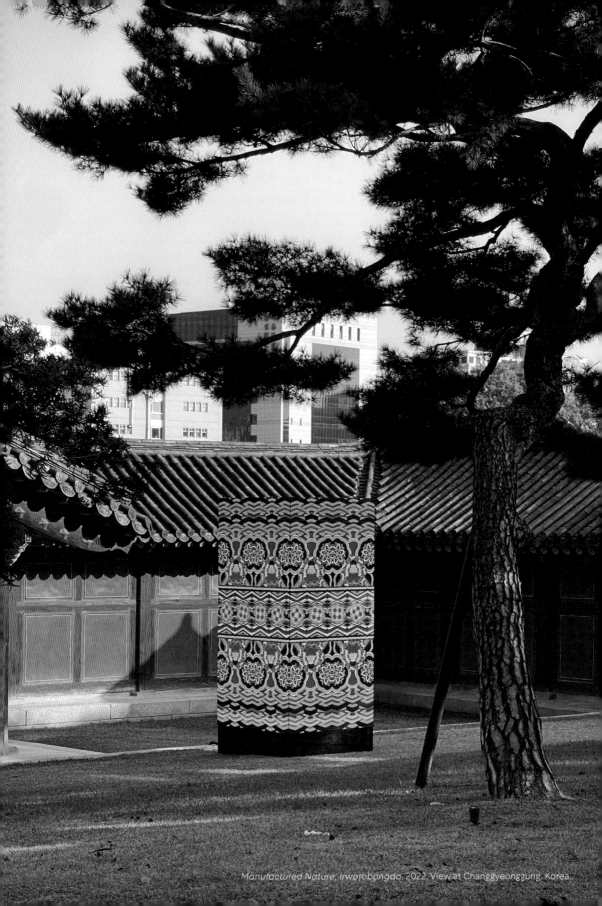

Manufactured Nature; Irworobongdo. 2022. View at Changgyeonggung, Korea.

3. 현존, 부재, 경험

2011년 이진준의 사진전 〈somewhere in nowhere〉는 미디어의 빛을 탐구해나간 작가의 마음을 여실히 보여준다. 이 사진전에서도 〈Artificial Garden〉의 조형적 개념이 그대로 반영되어 있다. 그런데 그의 최근의 연작 전시는 〈somewhere in nowhere〉가 아니라 〈nowhere in somewhere〉이다. 양자 사이에 차이가 있는가? 있기도 하고 없기도 하다. 〈somewhere in nowhere〉는 부재로서의 현존과 관계하고, 〈nowhere in somewhere〉는 현존으로서의 부재와 관계하는 듯 보인다. 그러나 결국 현존과 부재는 서로를 증명하는 관계이다. 부재를 통해서만 현존이 그리고 현존을 통해서만 부재가 감지된다. 경험은 부재와 현존의 경계들 사이에서 전개되는 다층적 사건들이다. 이러한 경험의 종합에서 일상적 경험은 예술적 경험이 되고, 예술적 경험은 또 다른 의미에서 일상적 경험이 되기도 한다. 이러한 부재와 현존이 교차하는 공간은 인공정원의 공간이며, 여기서 자연을 경험하고 예술을 경험한다.

기술미디어 미학자 키틀러(F. Kittler)는 존재가 가시적이라는 가정은 오늘날 더 이상 유효하지 않게 되었다고 말한다. 기술미디어로 인해 존재는 가시적인 것이 아니라 오히려 더더욱 비가시적인 것이 되었다는 것이다. 전통적인 가시성의 존재는 사라지고, 기술미디어가 구현하는 비가시성의 존재가 현시된다. 그런데 키틀러와는 다소 다르게 이진준은 자신의 작업에서 가시성과 비가시성이라는 이분법을 넘어, 양자 사이에서 이루어지는 경계를 오감의 미학을 통해 드러내 보여주고자 한다. 〈일월오봉도〉는 그저 시각적인 즐거움을 관객에게 주는 것이 아니라 가시적으로 지각되는 현존과 비가시적으로 사유되는 부재를 오감으로 경험하게 한다. 이는 순간과 영원 사이 혹은 경계를 걸어가면서 만나게 되는 특별한 미적 경험이기도 하다.

172

Manufactured Nature: Irworobongdo, 2022. View at esea contemporary, UK.

이진준의 미디어 설치 작품에서 환기되는 부재와 현존 사이의 경험은 종합적이다. 여기서 종합은 부분들이 완성된 형태로 갖추어져 있음을 의미하지 않는다. 종합은 규정된 확정성으로 소여된 것이 아니기 때문이다. 미완으로서의 종합은 미적 경험을 촉발하는 그 모든 것을 초대한다. 기술은 이러한 초대를 가능하게 하는 역할을 한다. 이런 점에서 그의 미디어 설치 작업은 최근에 뚜렷한 미학적 근거도 없이 테크놀로지의 스펙터클한 면만 강조해서 탄성을 자아내는 데 치중하는 미디어 아트나 그저 여러 기술을 짜깁기해서 융합이라는 포장을 덧씌운 설치미술과는 그 결을 온전히 달리 한다. 그는 관객들을 사로잡는 것이 아니라 사이의 공간, 그 경계에 머물게 하고, 이로 인한 경험의 다층성이 종합적으로 현시되는 미학을 보여준다. 이러한 종합의 경험에서 오감은 다양한 방식으로 작동한다. 실상 조각에서는 오감이 적극적으로 활용되지 못했다. 예컨대 소리는 조각의 요소로 간주되지 않았다. 그러나 기술미디어가 구현하는 조각에서 오감은 조형적 근간을 이룬다. 그의 소리조각(sound sculpture)은 그 단적인 한 예라고 할 수 있겠다.

이진준은 예술을 통해 이루어지는 부재와 현존 사이의 경험을 기술미디어로 표상하고자 한다. 이러한 표상에 대한 열망은 그의 다양한 예술적 실험과 시도에 여실히 반영되어 있다. 기술미디어 미학을 적극적으로 개진하면서도 정작 그의 관심사는 인간의 삶에 대한 깊은 이해, 자연에 대한 섬세한 사유, 예술이 촉발하는 새로운 지각적 경험, 예술의 사회적 개입, 예술의 가능 조건, 여러 예술 장르들의 결합 등과 연관된 총체적 경험에 놓여 있다. 창경궁 전시 작품 〈일월오봉도〉는 지난 20여 년간 지속된 그의 미디어 작업에 나타난 총체적 경험이 예술적으로 집적되고 응축된 문화 풍경을 보여준다.

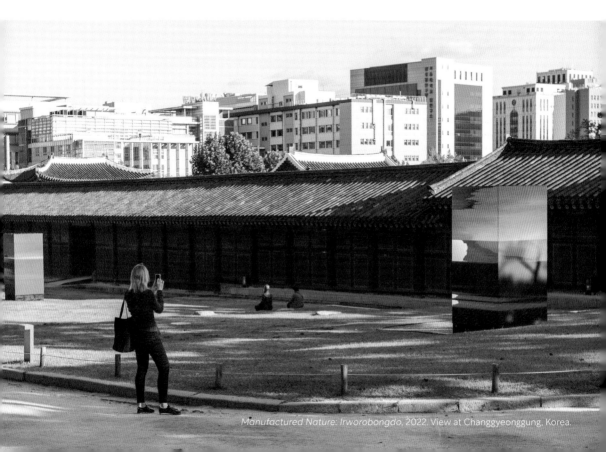

Manufactured Nature: Irworobongdo, 2022. View at Changgyeonggung, Korea.

UNDECIMBER

이 작품은 '텅 빔'에 대한 이야기다.
깨달은 동자의 순수의 경지와 기계로 태어난 AI의 텅 빈 마음이
어떻게 다른지, 그리고 그 둘의 극단 사이에 있는 인간이라고 하는
여러가지 한계를 지닌 존재는 무엇인지 생각해보는 계기를
마련한다.

즉 AI 시대 이후를 상상하는 포스트 AI 시대를 과학과 더불어
예술적 상상의 힘에 기대어 영상으로 담아보고자 한 것이다.
이러한 실험영상은 모션 캡쳐 등 각종 3D 그래픽 기술과
무용수와 현대 음악가 그리고 아트디렉터 등과의 협업으로
예술영화(art house film)라는 장르를 빌려 완성되었다.

향후 이는 다원적인 실험 공연의 형태로 진화하게 될 것이다.
XR퍼포먼스, 조명, 각종 영상예술, 사운드 아트, 현대무용과
실험적인 음악을 선사하는 오케스트라 등을 결합한
미래형 오페라(Future Opera)라는 새로운 총체적 예술의 탄생을
기대한다. 〈UNDECIMBER〉는 인간의 본질에 대한 질문을 담아
자연과 예술 그리고 기술의 융합을 보여줄 수 있는
새로운 뉴미디어 아트의 신호탄이 될 것이다.

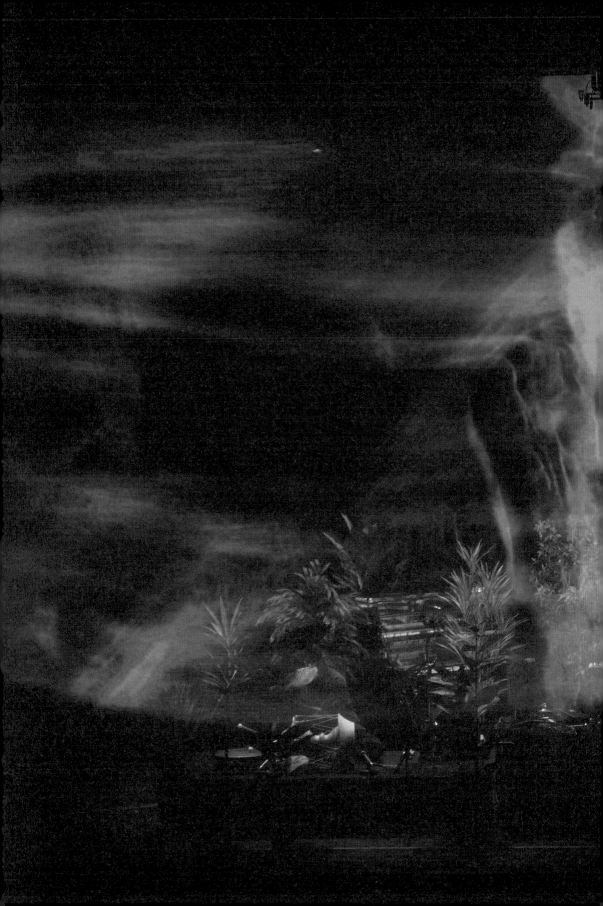

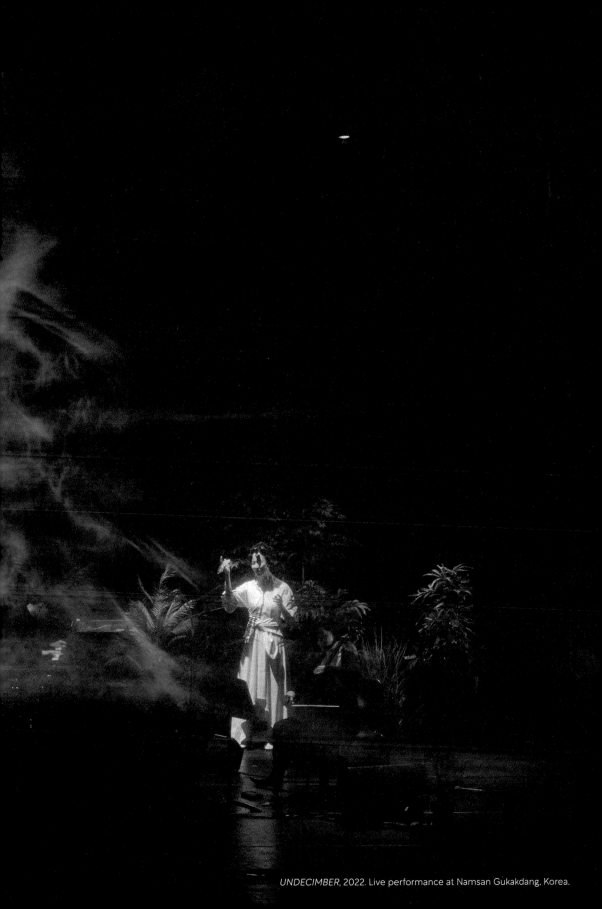

UNDECIMBER, 2022. Live performance at Namsan Gukakdang, Korea.

UNDECIMBER

2022, 라이브 퍼포먼스.

〈UNDECIMBER〉를 통해 바라본 포스트 AI 시대와 미래형 오페라에 대한 탐구

가장 먼저, 예술 영화 〈UNDECIMBER〉는 인류사 전체를 조망해보려는 시도다. 인류사의 비극적인 장면들을 드론 카메라의 시선으로 탐색한다. 각각의 장면들이 중세부터 현대에 이르기까지 폭넓은 시공간의 문화·예술적 레퍼런스를 떠올리게 만들 만큼 함축적이며 상징적인 의미를 담고 있다.

〈UNDECIMBER〉는 인간이거나 AI이거나 혹은 그 무엇도 아닐 수 있는 미래의 존재의 시점에서 진행되며, 이성의 이름 아래에서 저질러진 인류사의 비극들을 소환한다. 인간과 기술에 대한 융합적·철학적 이해를 바탕으로 인류 역사 전체를 조망하면서, 기술과 문명이 어떤 식으로 상호작용하여 역사의 도정 속에서 발전과 퇴보를 거듭해왔는지를 탐구하며 포스트 AI 시대의 의미를 밝히고자 한다.

포스트 AI란 AI 기술이 인간의 삶에 깊숙이 개입하여 일상화된 미래 사회를 말한다. 이제는 그러한 시대에 발생할 문제를 해결하기 위한 기술 전반에 대한 논의가 필요하다. 즉 포스트 AI에 대한 논의는 인공지능 발전이 가속화되어 인간 삶의 패러다임을 변화시키는 기술적 특이점, 그 이후의 삶에 대한 논의라 할 수 있다. 미래에는 인공지능이 지금보다 더욱 일상화되어 인간에게 필수불가결한 기술로 자리잡을 수도 있고, 특정한 한계에 부딪혀 완전히 다른 방향으로 기술 발전이 이루어지는 시기가 도래할 수도 있다.

포스트 AI 시대에는 단순히 논리적 판단이나 기계적 행위를 모방하는 AI기술을 뛰어넘어 인간의 감정, 미감(美感)에 기반한 창의성과 같은 소프트 파워가 강화된 AI 기술이 대세가 될 것으로 예상된다. 인간과 콘텐츠에 대한 융복합적 이해가 적용된 AI로 디지털 콘텐츠의 창작, 유통, 소비의 전 주기에 대응하여 콘텐츠 창작자 및 소비자와 상호작용하는, 4차 산업혁명 시대의 미래 지향적인 몰입형 콘텐츠 창작 및 확산을 위한 기술을 상상해볼 수 있다.

이를 확장시켜 멀티미디어 영상과 현대무용, 국악, 극본 및 무대 연출 등 다양한 예술 장르가 결합된 미래형 오페라(Future Opera)를 추구하는 실험 공연이 탄생되었다.

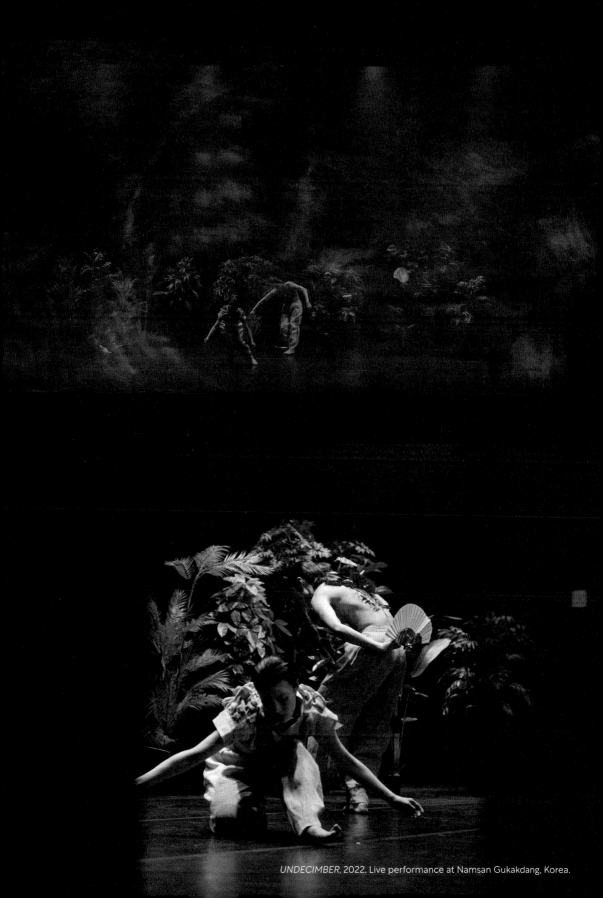

UNDECIMBER, 2022. Live performance at Namsan Gukakdang, Korea.

〈UNDECIMBER〉는 이성 중심으로 발전해왔던 인류사의 어두운 그림자로 인한 좌절과 두려움, 무모함에 대한 반성적인 시각으로부터 출발한다. 이는 두 가지 논점을 바탕으로 기획되었다. 첫째는 인류에게는 언제나 거듭 새로운 기술이 출현해왔고 그에 따른 두려움이 있었다는 점이며, 둘째는 그렇기에 미래를 상상하기 위해서 과거를 들여다보아야 한다는 것이다. 인류는 항상 새로운 기술과 매체에 대해 경계해왔다. 음성 시대를 살았던 소크라테스는 문자가 양방향의 소통을 가로막고 문자를 통한 기록이 인간의 기억력을 감퇴시킨다는 주장을 펼쳤으며, 구텐베르크의 금속활자가 처음 등장했을 때 팔람세스트의 저자들은 인쇄술이 양피지 필사본의 권위를 격추시킬 것이라 염려했다. 인류에게 불을 선물하고 독수리에게 간을 쪼이는 형벌을 받은 프로메테우스의 신화를 보더라도, 인간은 본능적으로 통제할 수 없는 기술에 대한 막연한 공포와 두려움을 가지고 있음을 알 수 있다.

기술 그 자체는 가치중립적이지만, 기술을 실제로 다루고 그 효용을 발현시키는 것은 인간이다. 그렇기에 혁신적인 기술의 등장에 대한 우려는 그것을 다룰 만한 준비가 되지 않은 인간의 미숙함에 대한 경계이기도 하다.

독일의 유대계 문예미학자 발터 베냐민은 파울 클레의 그림 〈새로운 천사〉를 보며 과거의 파국과 폐허를 직시하는 역사의 천사에 대해 상상한다. 천사는 미래를 향해 막무가내로 데려가는 진보라는 바람에 맞서 등을 진 채 과거 쪽으로 얼굴을 돌리고 있다. 이는 진보라는 가상의 소실점을 향해 달려가는 일직선적인 역사관에 대한 베냐민의 회의적인 성찰이다. 동시에 모든 것이 끝장난 '과거'라는 폐허에서 아직 남아 있는 불씨를 찾기 위해 잿더미를 뒤적이는 손길이기도 하다.

이처럼 〈UNDECIMBER〉 또한 이성의 이름 아래에서, 발전과 진보라는 명목하에 저질러진 비극적인 인류사적 장면들을 소환한다. 그러나 이때 과거를 바라보는 주체는 단순히 인간이 아니다. 포스트 AI 시대를 살아가는, 인간이거나 AI이거나 혹은 그 무엇도 아닐 수 있는 까마득한 미래의 존재다.

AI의 미래라고 한다면 대개 인간을 닮아가는, 의식과 감정을 지니고 스스로를 인지하게 되는 AI의 등장을 떠올린다. 하지만 오히려 인간이 AI처럼 되어가는 미래를 상상할 수도 있다. 인간이 AI를 닮으려는 욕망을 가지게 되는 것이다. 실제로 지금 인간은 다양한 디바이스들에 접속하면서 AI처럼 변해가는 과정에 있는 것은 아닐까? 그렇게 인간에서 다른 양태로 변한 존재가 과거에 인간이 저질렀던 과오를 되돌아보려고 하지 않을까? 이러한 질문으로부터 출발한 상상력과 감각들이 〈UNDECIMBER〉에 담겨 있다.

 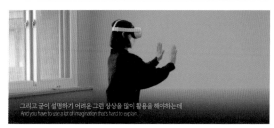
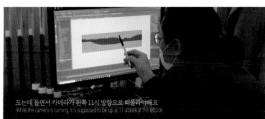 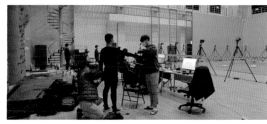
 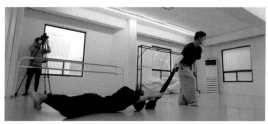
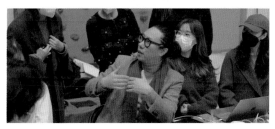

UNDECIMBER, 2022. Documentary film featuring working process.

흑백을 배경으로 초현실적인 3D 이미지들이 미래 사회에 대한 시각적 상상력을 더해주었다. 모션 캡처로 구현된 캐릭터의 몸짓은 생물학적으로 기계인 신체의 이질성을 드러냄과 동시에 〈UNDECIMBER〉의 전반적인 서사와 맞물려 풍부한 감정까지 표현했다. 드론 카메라의 회전 시점과 순환하는 원형에 관한 반복적인 테마는 인류사를 조망하고자 했던 기획 의도와 부합하며 구성적 완성도를 높였다.

2022년 11월 진행된 〈UNDECIMBER〉 공연은 실크스크린 위에 초현실적 이미지를 투사함과 동시에 국악의 모티프를 차용한 음악으로 관중에게 환상적 경험을 선사하였다. 또한 무용수들의 추상적 몸짓에서 느껴지는 비일상성은 우리가 갖고 있는 감성이 어떤 극단에까지 이르러 우리 안에서 합의될 수 있는지 문제를 제기한다.

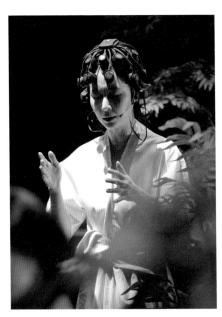
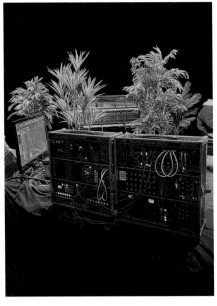

UNDECIMBER, 2022. EEG Brainwave device and sound effect used in the live performance.

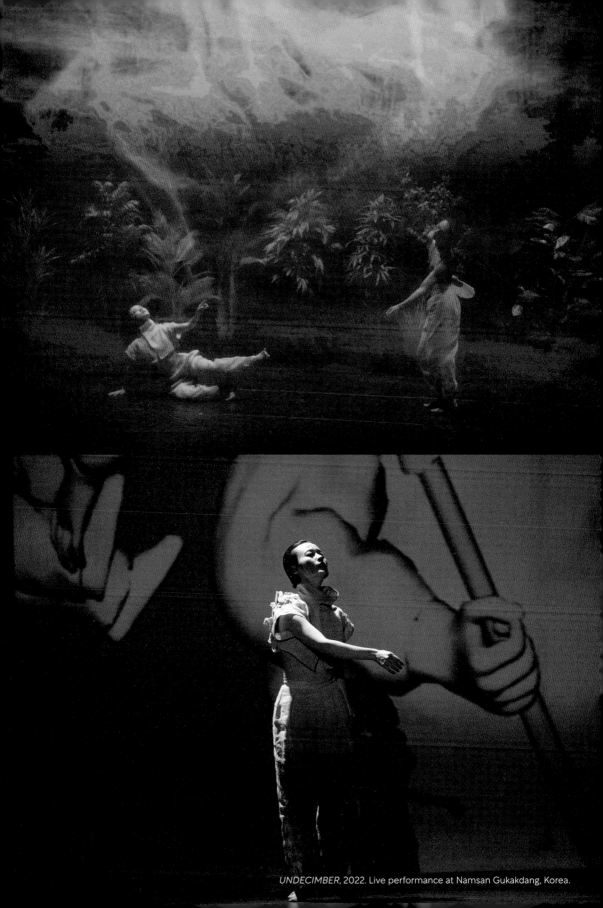

UNDECIMBER, 2022. Live performance at Namsan Gukakdang, Korea.

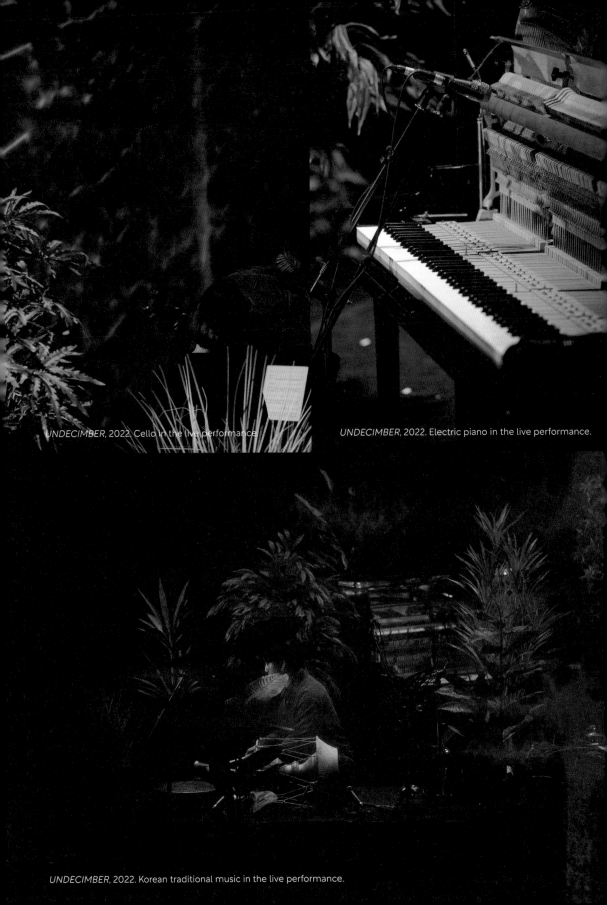

UNDECIMBER, 2022. Cello in the live performance.

UNDECIMBER, 2022. Electric piano in the live performance.

UNDECIMBER, 2022. Korean traditional music in the live performance.

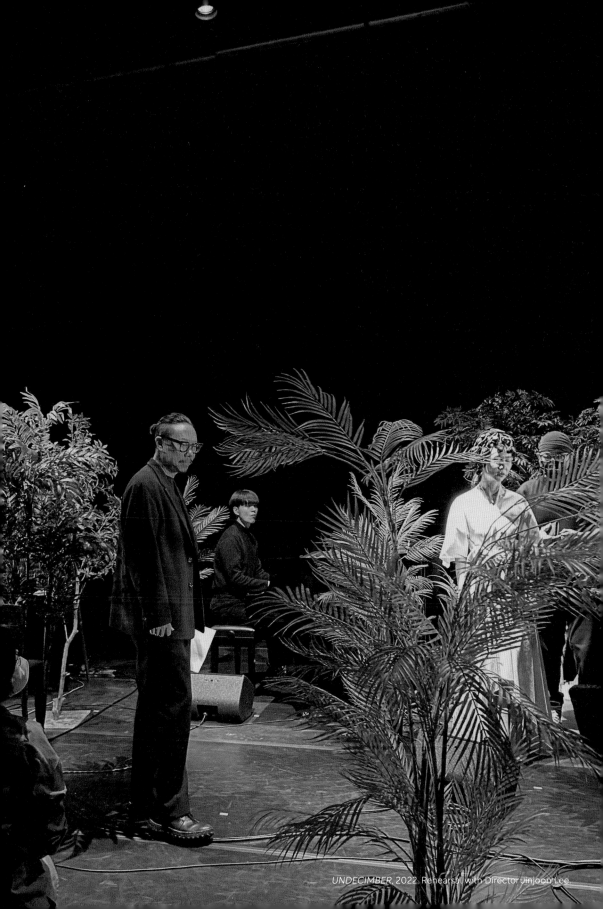

UNDECIMBER, 2022. Rehearsal with Director Jinjoon Lee.

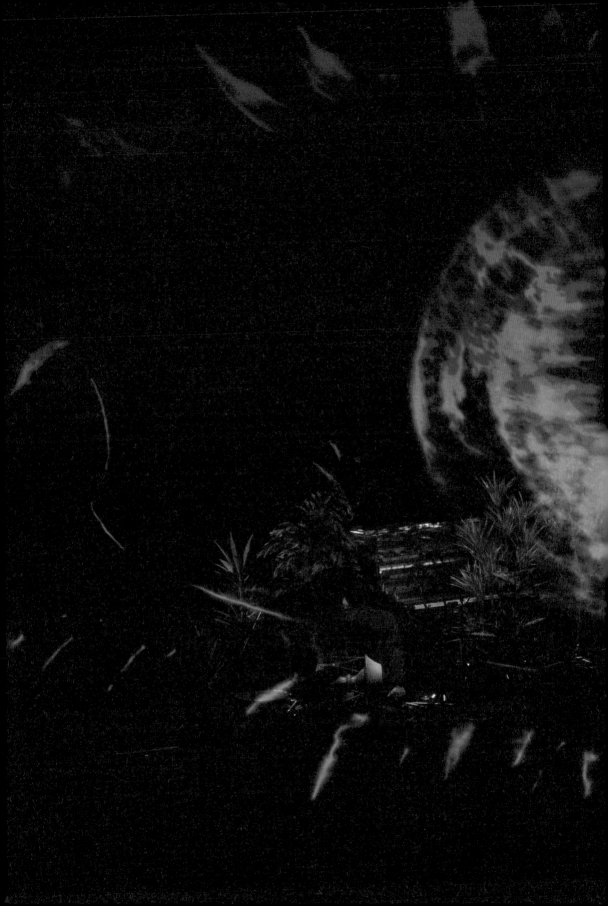

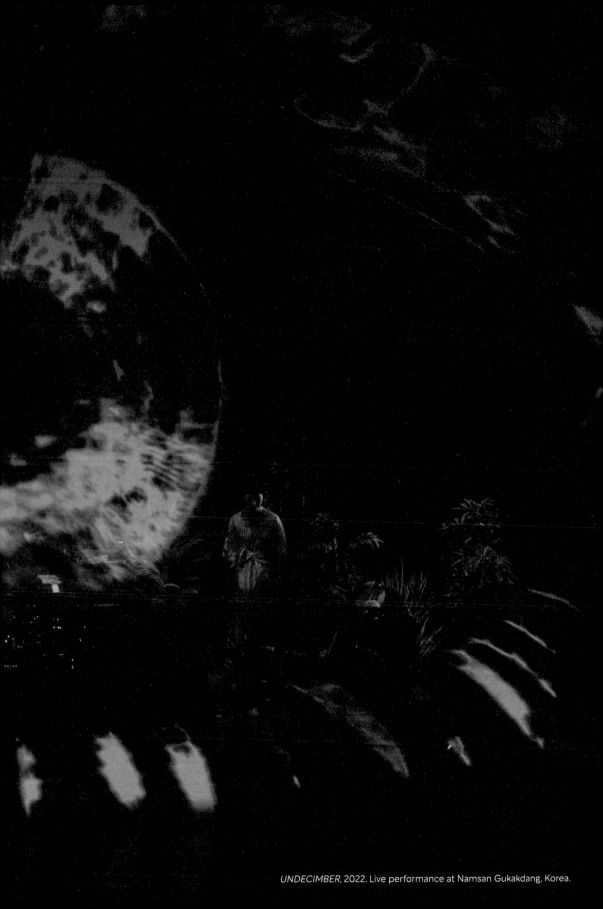

UNDECIMBER, 2022. Live performance at Namsan Gukakdang, Korea.

AUDIBLE
GARDEN

우리는 근대의 산물인 21세기의 도시 풍경을
이제 어떤 감정으로 바라보아야 하는가.
이 내면의 풍경은 이제 가상공간과 어떤 차이가 있는가.
그래서 우리는 어디를 향해 달려가고 있는가.

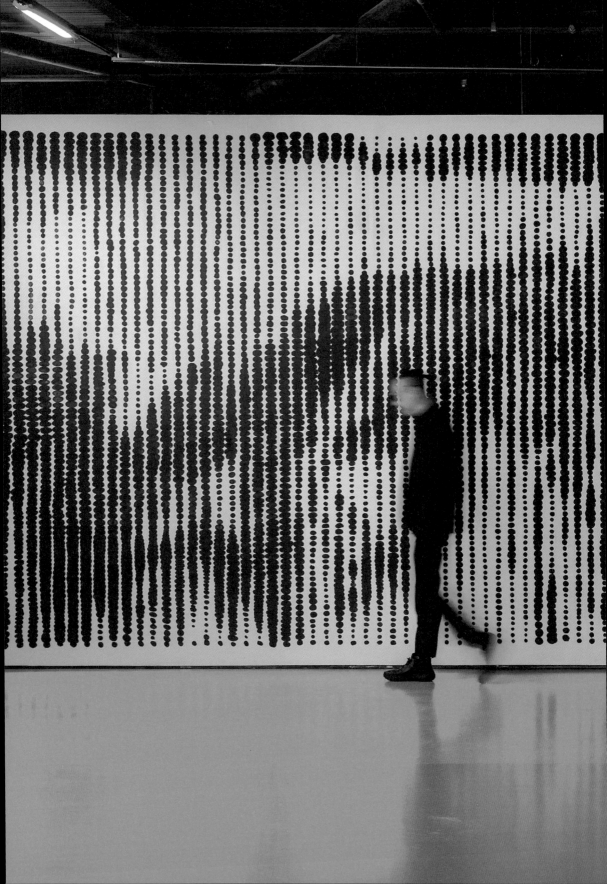

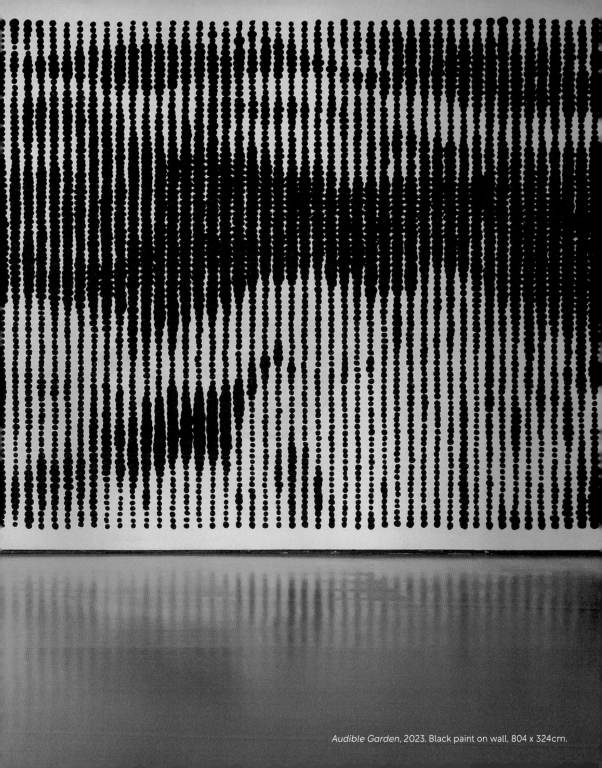

Audible Garden, 2023. Black paint on wall, 804 x 324cm.

《Audible Garden》

유토피아적 기억의 산수화

나의 작업은 작품이 설치될 공간을 읽는 것에서 시작된다. 이는 공간의 조건에 맞춰 자연을 가꾸는, 한국의 전통 정원을 조성하는 태도와 닮아 있다. 한국의 정원은 만드는 것이 아니라 발견하는 것에 중점을 둔다. 런던 한국문화원에서의 개인전을 준비하면서 나는 이 공간의 정원사로서 손바닥으로 눈을 가린 채 창 너머를 주의 깊게 바라보고, 밖에서 들려오는 소리에 귀를 기울였다.

17년 전, 극심한 불면증에 시달리던 나는 한낮의 태양이 드리우는 밝기가 얼마나 강렬한지 생각했다. 불안과 실명감을 유발할 정도로 눈부신 광채는 주변에서 울려 퍼지는 소리에 대한 나의 민감도를 높였다.

한낮의 강렬한 광채를 피해 정원에 드리워진 그림자 속에서 위안을 얻었다. 반쯤 자고 반쯤 깨어 있는 상태에서 나는 눈을 감고 주변의 소리에 귀를 기울였다. 분주한 서울 시내에 자리 잡은 작고 희미한 조명의 정원에서는 바삐 걸어가는 사람들의 발걸음 소리, 버스 소리 등 다양한 소리가 울려 퍼지곤 했다. 어머니 배 속에 있을 때의 풍경을 떠올리게 되었다. 이것은 인류가 오랜 세월 동안 느껴온 몸 밖 세상에 대한 호기심과 불안이 교차하는 경계 공간 체험이다.

눈을 감고 있어도 눈꺼풀 사이로 스며든 빛이 망막을 통과해 은은한 흔적을 드러낸다. 그리고 일기를 쓰듯 그 흔적을 드로잉으로 담아낸다. 그 흔적 속에서 바람, 구름, 파도, 심지어 용마산까지 식별할 수 있다.

1980년대 험준한 산이었던 고향 마산의 용마산에 대한 기억이 떠오른다. 결핵으로 심하게 쇠약해져 있던 어린 시절, 매일 아침 소젖에서 나온 우유를 마시며 고개를 들어 용마산을 바라보곤 했다. 비가 오면 산이 무너질까봐 두려워서 우리는 몇 번이고 나무를 심어야 했다. 그리고 이 나무들이 반대편에 있는 수출자유지역으로 알려진 공장 지역의 공기를 정화해주기를 바랐다. 이제 세계 도시 런던의 한복판에 있는 'Audible Garden'에 앉아 일기장에 적힌 내용을 들으며 추억 속 산수화를 떠올려본다.

이번 전시는 전통 산수화에 묘사된 자연에 대한 발견과 현대의 아시아 유토피아에 대한 왜곡된 서사를 나의 개인적인 성장 과정을 바탕으로 은유적으로 엮어냈다. 풍경은 가라타니 고진이 이야기하는 고정된 '내면'의 시점을 통해 관찰되는 정적인 재현이 아니라 순간의 움직임을 통해 인식되는 능동적인 감정으로 남아 있다.

이제 우리는 근대성의 산물인 21세기의 도시 경관을 감성이라는 렌즈를 통해 어떻게 바라봐야 할까? 이러한 내면의 풍경은 가상 세계에서의 경험과 실제 세계에서의 경험 사이의 격차, 그리고 우리가 정확히 어디를 향해 달려가고 있는지에 대해 질문하게 만든다.

《Audible Garden》은 현대사회에서 미디어의 급속한 확산이 어떻게 우리의 세계를 재구성하고 결과적으로 우리가 주변 환경을 경험하고 이해하는 방식을 변화시키는지에 대해 심도 있게 탐구한다. 우리가 세상을 인식하고 감각하는 방식은 세상을 바라보는 렌즈, 자아와 인간 관계에 대한 이해, 문화와 사회에 대한 관점 등 우리의 삶에 결정적인 영향을 미친다.

《Audible Garden》에 전시된 작품들은 개인적인 경험과 관찰을 바탕으로 제작되었다. 나는 나의 삶의 여정에서 중요한 역할을 하는 공간, 소리, 기억을 통해 주변에서 일어난 역사적 사건과 공간을 은유적으로 표현하는 자서전적 태도를 취한다. 작품은 그림자와 빛, 소리와 침묵, 내부와 외부의 복잡한 관계를 탐구하며 우리가 세상을 이해하고 경험하는 방식을 반영한다. 이는 과학과 기술의 발전에 대한 비판적 질문과도 연결된다.

《Audible Garden》은 현실 세계와 디지털 세계의 경계를 모호하게 하여 우리가 세상을 경험하는 방식을 끊임없이 탐구하게 하고, 이를 통해 우리의 지각과 경험에 대한 깊은 이해를 제공한다.

관객들은 이번 전시를 통해 작가의 복합적인 이야기와 감정을 직접 체험하고 세상에 대한 공감적 이해를 얻게 될 것이다. 작품들은 아시아의 산수화, 한국의 정원 철학, 일본 근대 문학에 나타난 풍경 인식을 통해 동아시아의 자연과 세계 인식에 대한 다양한 이해를 제공하여 관람객에게 새로운 관점을 제시한다. 이는 현재 우리가 직면한 환경 위기(기후 위기)와 AI, VR 등 첨단 기술의 발달로 촉발된 인식론적 위기와도 연결된다.

193

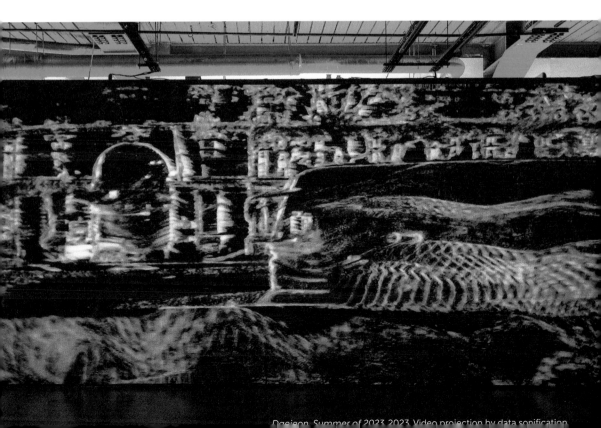

Daejeon, Summer of 2023 2023 Video projection by data sonification

Audible Garden

2023. 장소 특정적 벽화, 804 x 324cm.

장소 특정적 벽화인 〈Audible Garden〉은 이전 작품인 〈Daejeon, Summer of 2023〉에서 얻은 데이터를 가공하여 산점도 형태로 표현한 데이터 시각화 작품이다. 회전하는 LP판의 독특한 시각적 질감을 포착하는 웹캠에서 비디오 처리가 시작된다. 이는 석판 중앙에 그려진 하나의 수직선을 읽음으로써 이루어진다. 카메라가 회전하는 석판을 가로질러 이 선을 스캔하면 처음에는 원호였던 선이 직사각형 선으로 변형된다. 그런 다음 이 선의 픽셀 값(그레이스케일 값으로 변환)이 88개의 해당 피아노 음표에 매핑된다. 그레이스케일 픽셀 값은 각 미디(MIDI) 음표의 속도를 알려주며 변환 시스템 역할을 한다. 이 속도는 스캐터 플롯에서 점의 크기를 통해 시각적으로 표현된다. 산점도에서 X축은 시간을 나타내고 Y축은 22~109 범위의 미디 음표 인덱스를 나타낸다. 따라서 각 점의 크기는 해당 미디 노트의 속도에 정비례한다. 점의 크기가 클수록 속도가 빨라져 청각 정보를 풍경처럼 시각적으로 표현할 수 있다.

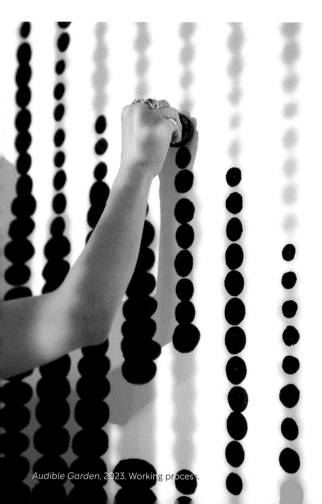

Audible Garden, 2023. Working process.

Daejeon, Summer of 2023

2023. M10 석고, 먹, 턴테이블, 실시간 웹 카메라 2개, 2채널 비디오, 사운드.

〈Daejeon, Summer of 2023〉은 시간, 기억, 공간에 대한 다감각적 탐험이다. 석고 캐스팅과 수묵 기법을 활용하여 일상의 경험을 물리적 조각으로 변환하여 시간, 기억, 공간을 실체적으로 표현했다.

데이터 소리화를 통해 각 LP의 잉크 패턴은 88개 키(key)의 독특한 사운드 구성으로 변환된다. 각 LP가 회전할 때마다 카메라 센서가 잉크 패턴을 읽고, 그 변화가 소리로 전환된다. 턴테이블 위에 회전하는 석고판이 웹캠을 통해 캡처되고, 비디오 프레임이 알고리즘에 따라 미디 음표로 변환되어 데이터 기반 음향화가 이루어진다. 카메라가 캡처한 영역은 관심 영역을 반영하여 12개의 동심원으로 나뉜다. 비디오는 LP판의 가장 바깥쪽 원에서 시작하여 중앙으로 천천히 접근한다. 맞춤형 알고리즘이 시각적 질감을 처리하고 픽셀 값을 흑백 배열로 변환한다. 그런 다음 각 프레임의 이 그레이스케일 배열을 미디 노트로 처리한다. 또한 이 알고리즘은 카메라가 같은 영역을 여러 번 스캔하더라도 멜로디 구조를 생성하도록 설계되었다. 각 석고판의 원시적이고 정적인 특성을 동적인 디지털 구성으로 전환함으로써 이 작품은 무생물인 물체에 청각적–촉각적 사운드 스케이프(Sound scape)를 부여한다. 따라서 관객이 작가의 기억을 보고 들으며 독특한 시청각적 여정에 몰입하고, 깊은 감정적 공명을 공유하며, 지나가는 순간의 아름다움을 느끼고, 그것이 개인과 공동체의 삶에서 갖는 심오한 의미를 탐구하기를 기대한다.

195

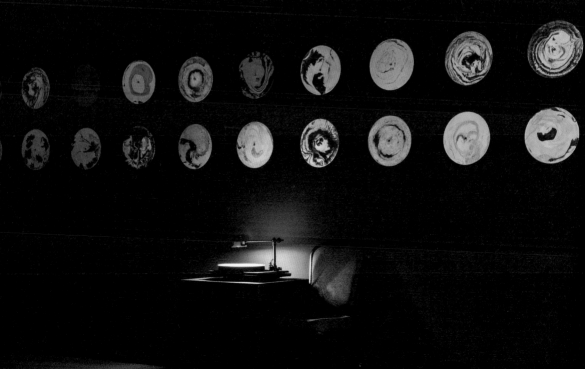

Daejeon, Summer of 2023, 2023. Turntable sculpture collection of 30: 30 x 30 x 0.5cm each

Hanging Garden

2023. 사운드 모빌. 피아노 줄, 검정 아크릴 패널, 알루미늄 낚시줄, 지향성 스피커.

이 설치 작품에서 나는 도시 정원에 울려 퍼지는 소리의 파편과 함께 나의 개인적인 기억을 오디오 태피스트리로 엮어냈다. 자기-민족지학적 접근 방식을 바탕으로 비정형적인 음향 작품 속에 개인적인 이야기를 담아내고자 했다.

새소리, 물소리, 구급차 소리, 아이들의 웃음소리 하나하나는 단순히 자연과 도시의 삶을 재현하는 것 이상의 의미를 지니며, 현재의 맥락으로 옮겨온 나의 과거를 보여주는 청각적 본질이다. 보이지 않는 배우인 12개의 방랑하는 스피커는 나의 경험과 이야기, 감정을 전시장 곳곳에 전달하는 그릇이 된다. 이 스피커들은 개인적인 기억이 담긴 예측할 수 없는 교향곡을 연주하며, 무작위적인 경로를 통해 미지의 기억을 반영한다.

관객은 공간의 공기 흐름에 기여하도록 초대되어 개인의 기억이 공유되는 역동적인 맥락 속에 배치된다. 전시의 참가자는 작품과 상호작용할 뿐만 아니라 작품 속 내러티브의 일부가 되며, 그들의 움직임은 작가의 기억을 자극하여 공간 안에서 표류한다. 이러한 유동적인 교류는 개인과 집단 경험 사이의 경계를 모호하게 만들어 개인의 기억과 공유된 현실의 상호 연결성에 대한 탐구를 더욱 발전시킨다.

작품을 통해 기술, 자연, 개인, 기억의 교차점을 탐구하면서 공공 공간과 우리의 관계를 재정의하고자 한다. 나는 기술에 개인적인 기억을 불어넣음으로써 도시 정원이라는 추상적인 개념뿐만 아니라 개인적인 표현을 이해할 수 있게 했다. 이 작품은 단순히 내 인식을 반영하는 것이 아니라 관람객이 나의 개인적인 여정에 동참하고 감각적 경험을 통해 작품을 해석하도록 초대하는 음향 회고록이다.

따라서 이 설치물은 예술과 기억이 만나고, 익숙한 것이 비범한 것과 얽히고, 개인적인 내러티브가 집단적 경험에 녹아드는 접점이 된다. 이 역동적이고 몰입감 넘치는 사운드 스케이프에서 기억의 풍경을 가로지르며 관람객이 자신의 경험과 공명하고, 우리가 살고 있는 공간에 깊고 친밀하고 개인적인 방식으로 참여하기를 바랐다.

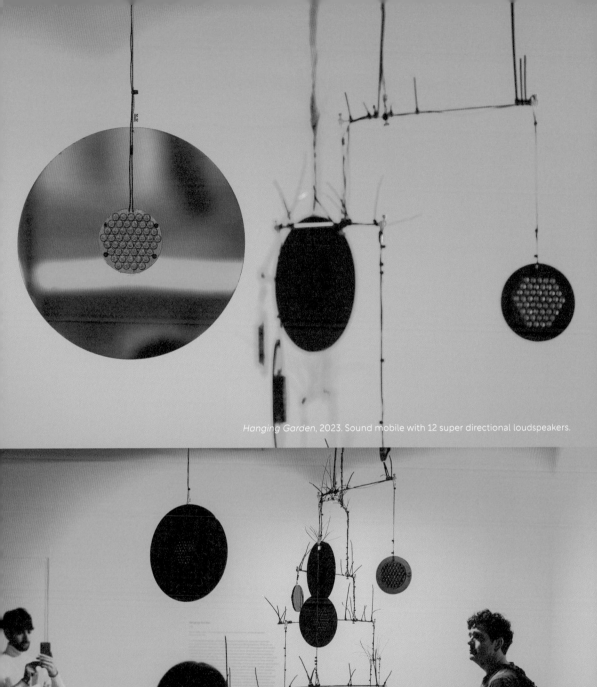

Hanging Garden, 2023. Sound mobile with 12 super directional loudspeakers.

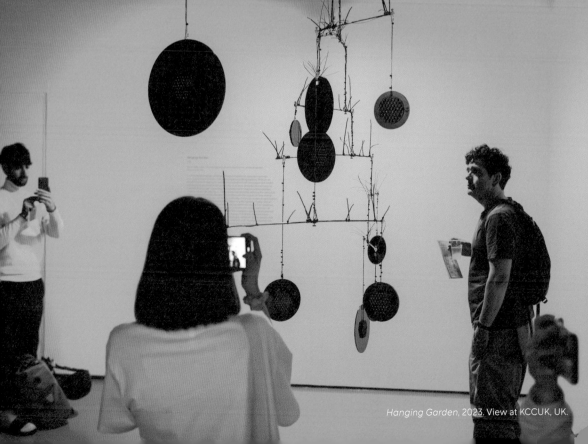

Hanging Garden, 2023. View at KCCUK, UK.

Mumbling Window

2023. 장소 특정적 설치. 27m 높이 유리창에 녹색 필터와 4개의 지향성 스피커.

〈Mumbling Window〉는 외부 세계에 초현실적인 녹색 음영을 드리워 안과 밖이라는 일반적인 이분법을 깨고 일상을 혼란에 빠뜨리며 낯선 무언가를 소개한다. 이 창문은 시각적 스펙터클뿐만 아니라 청각적 스펙터클을 제공하는 역할도 겸한다. 창문에 붙어 있는 공명 스피커(resonace speaker)는 주변 소음을 흡수하고 공명하는 사운드를 발산하는데, 이는 창문으로 뚜렷하게 구분되면서도 통합되어 있는 내외부의 현실 세계를 청각적으로 반영한다. 이 지연된 소리의 울림은 녹색으로 물든 파노라마와 함께 우리의 기존 공간 인식에 의문을 제기하며 현실과 가상의 경계에 대해 다시 생각해보도록 유도한다. 거리를 향해 배치된 카메라는 일상적인 장면과 활동을 포착한다. 소리화 알고리즘은 먼저 비디오 프레임을 그레이스케일로 변환한 다음, 이 그레이스케일 값을 미디 음표로 변환한다. 이 과정을 통해 사운드 번역을 위한 원시 데이터가 형성된다. 알고리즘은 각 그레이스케일 픽셀의 명암에 따라 결정되는 각 미디 음표에 속도를 할당한다. 그 결과 일상의 풍경을 역동적으로 반영한 사운드가 전시장 내부와 외부 보도로 미묘하게 전달된다. 이를 통해 관람객은 현재 위치에 관계없이 시각과 청각의 세계를 매끄럽게 통합하는 독특한 다감각적 경험을 할 수 있게 된다.

Mumbling Window, 2023. Resonance speaker installed on the window.

Urban scenery reflected in *Mumbling Window*.

Thrown and Discarded Emotions

2023. M10 석고, 먹, 가변크기.

〈Thrown and Discarded Emotions〉는 혁신적인 신경과학 기술과 수백 년 된 동아시아 전통이 융합된 작품이다. 공시, 스이세키 또는 수석으로 알려진 학자의 돌 개념은 수세기 동안 중국, 일본, 한국 문화에서 중요한 요소로 여겨져왔다. 나는 현대의 신경 영상 기술을 사용하여 뇌파 패턴을 추적하고 기록하여 일반적으로 보이지 않는 것에 물리적 형태를 부여했다. 나의 뇌 활동의 최고점과 최저점을 반영하는 복잡한 구조의 최종 결과물은 인간 내면의 경험에 새로운 차원의 실재성을 부여할 것이다.

〈Thrown and Discarded Emotions〉는 두려움, 분노, 행복, 혐오, 놀라움의 감정을 탐구한다. 이 조각품은 각 감정의 복잡성을 보여주는 증거로서, 감정의 이면에 있는 복잡한 사고 패턴을 드러낸다. 각 감정의 물리적 표현이자 상징으로, 현대 사회에서 종종 간과되는 감정 상태를 이해하고 해결하는 것이 중요하다는 것을 관객이 인식하도록 한다. 전통, 신경과학, 예술성이 결합된 이 작품은 인간의 감정적 풍경에 대한 설득력 있는 해설을 제공할 것이다.

Thrown and Discarded Emotions, 2023. M10 plaster, sumi ink for calligraphy, dimension variable.

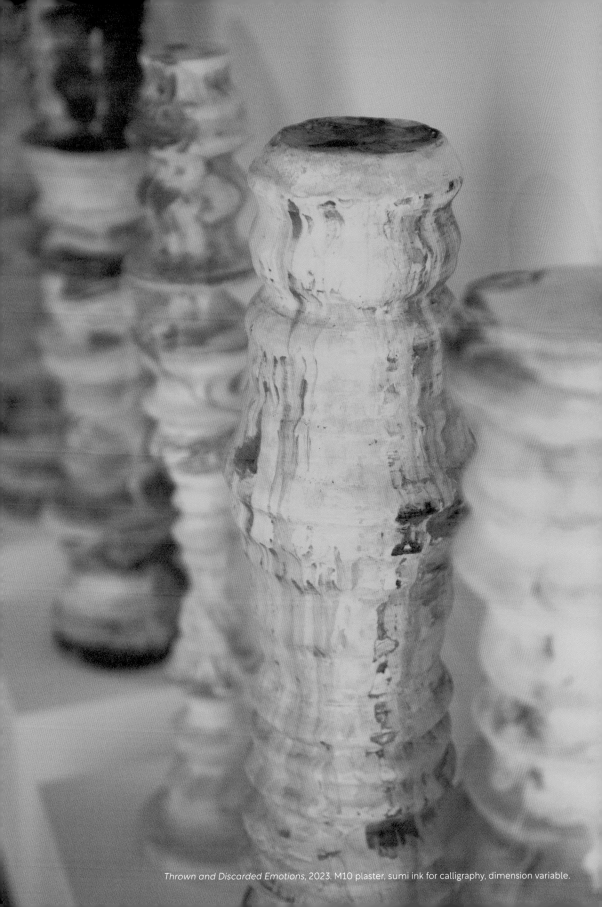

Thrown and Discarded Emotions, 2023. M10 plaster, sumi ink for calligraphy, dimension variable.

Fresh Nature: Black Milk

2023. 인조식물가지, M10 석고, 먹, 금박, 22 x 30 x 60cm.

이 조각품은 버려진 플라스틱 우유병의 상징을 사용하여 '자연'에 대한 우리의 개념에 내재한 역설에 주목한다. 일상에서 흔히 볼 수 있는 우유병으로 주조된 이 작품은 인공 재료에 대한 우리의 의존도를 보여준다. 흥미롭게도 우유병에 담을 수 있는 우유는 유기적인 과정을 통해 만들어졌지만, 플라스틱 우유병 자체는 환경 오염을 일으키는 인공적인 물건이다. 이 상반된 요소 사이의 긴장감은 보는 이로 하여금 현재 우리가 자연과 얼마나 멀어졌는지 성찰하게 한다. 암컷 포유류가 새끼를 위해 생산한 것을 다른 종의 성체인 인간이 소비하는 것은 본질적으로 기이한 일이다. 최근 특정 인간 집단에서 유당 내성이 발견되었는데, 이러한 진화 과정은 자연과 인간의 상호 작용에 인공성이 내재되어 있음을 나타낸다. 우유는 또한 역사적으로 생명, 다산, 순결, 심지어 신성을 상징한다. 심오한 문화적, 정신적 상징성을 지니고 있음에도 불구하고 우리가 우유를 얻고 가공하고 소비하는 방식은 지극히 인위적이다. 〈Fresh Nature: Black Milk〉는 우리가 소비하는 사물과 우리의 관계, 그리고 우리를 둘러싼 자연 세계와 우리의 상호작용을 재조명한다.

Fresh Nature : Black Milk, 2023.

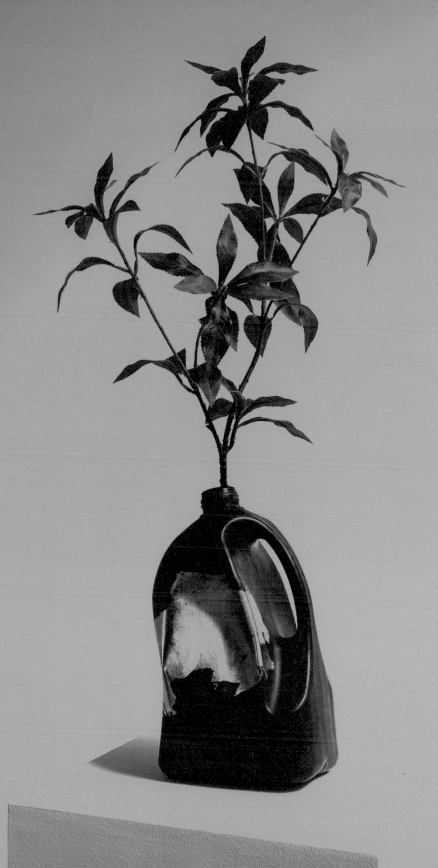

Fresh Nature: Black Milk, 2023. Artificial tree branch, M10 plaster, sumi ink for calligraphy and golden leaf , 22 x 30 x 60cm.

Two Mountains

2023. UV 프린팅, 200 x 160 x 12cm.

세잔의 〈Mont Sainte-Victoire(생트 빅투아르 산)〉을 표현한 이 작품에는 어린 시절 고향의 산인 '용마산'에 대한 그리운 기억이 엮여 있다. 햇빛과 그림자의 상호작용을 포착한 2개의 카펫은 초록빛은 없지만 생명력이 넘치는 공간을 연출하고, 용의 힘과 말의 우아함이 공명하는 과거의 요새인 용마산을 반영한다. 지역에서 풍수지리적으로 의미 있는 용마산은 이제 도시화와 산업화로 인해 오염된 공기로 가득 찬 삭막한 곳에서 녹색 허파로서 오아시스와 같은 존재가 되었다. 천식과 결핵에 시달리던 내가 위안을 얻었던 곳이기도 하다. 어린 시절의 원동력이 되었던 지역 우유의 소박함을 내러티브에 엮어냈다. 그 내러티브는 자연과 인간을 연결하고, 질병의 고난으로부터 개인을 보호한다. 카펫은 나의 여정을 요약하여 개인적인 경험을 시각적인 시로 바꾸고, 과거와 관찰자 사이에 상징적인 대화를 만들어내는 동시에 2개의 다른 세계에서 온 2개의 다른 산의 정신을 불러일으켜 하나의 심오한 경험을 만들어낸다.

Paul Cezanne, *Mont Saint-Victoire*, 1902. Oil on Canvas, The Metropollitan Museum of Art.

Two Mountains, 2023. UV printing, 200 x 160 x 12cm. View using lights.

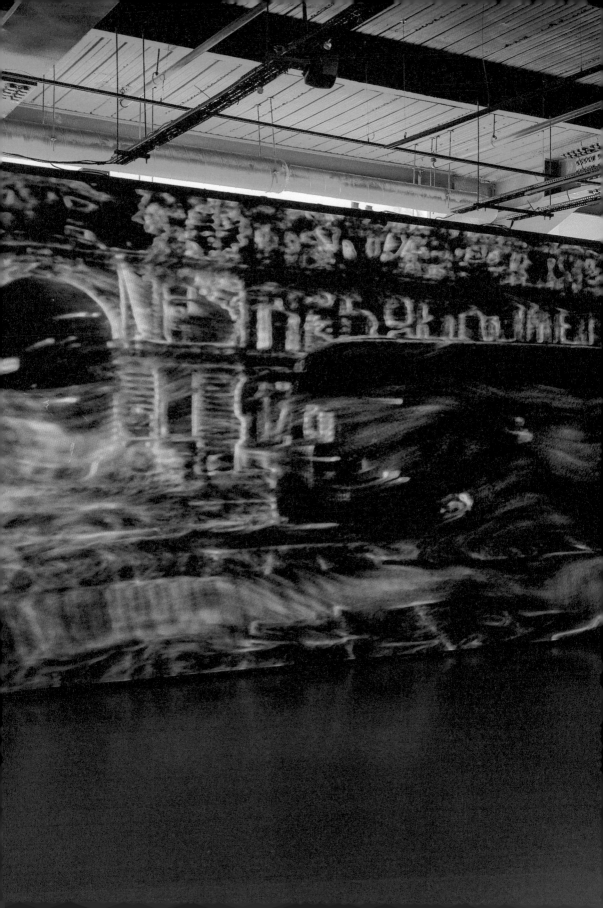

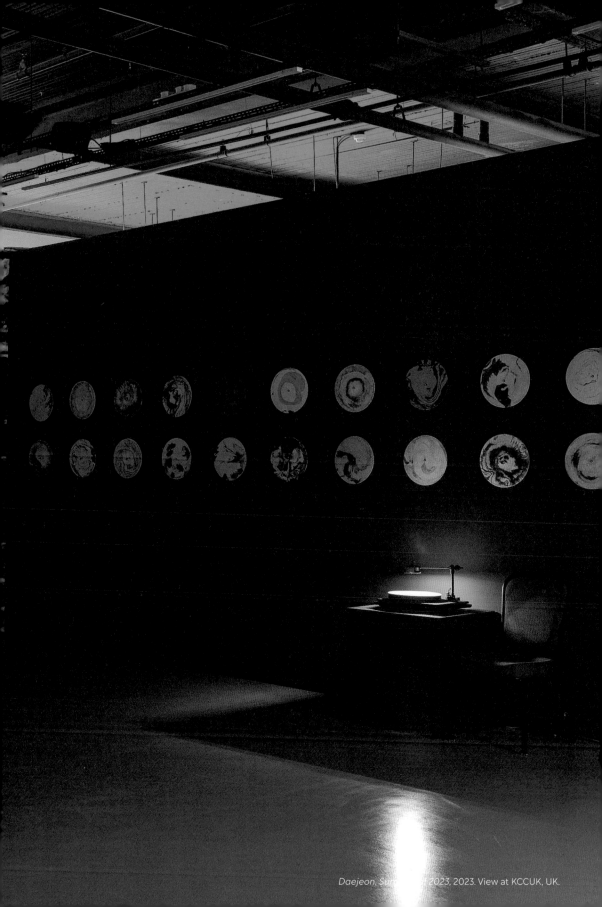

Daejeon, Sur_____t 2023, 2023. View at KCCUK, UK.

잃어버린 공간을 찾아서

이진준의 《Audible Garden》 두 번의 방문

Dr. Justin Coombes

a poet, artist and a Senior Ruskin Tutor at the Ruskin School of Art, University of Oxford

시는 소리의 매개체이다. 인쇄기, 타자기, 컴퓨터, 인터넷의 발전이 시를 정교하게 하고 시를 확산하는 데 도움을 주었지만, 여전히 본질적으로 시는 음성적 의사소통 수단으로 남아 있다. 자궁에서부터 들리고 느껴지는 어머니의 심장 박동 소리는 우리 안에서 태초의 소리를 형성하고, 부드럽고 차분한 어머니의 음성은 우리의 남은 생애에 영향을 미친다.

소리는 문턱, 즉 경계(liminal)의 중요한 모드(mode)이다. 우리 모두가 공유하지만 아무도 기억하지 못하는 첫 번째 경계 경험은 태어날 때 하게 되는데, 바로 어머니의 심장 박동 소리이다. 이때 아이가 경험하는 어머니의 부드러운 심장 박동 소리는 바깥의 미지의 영역으로 들어가면서 돌연 멈춘다. 이제 우리는 소리, 특히 소음(갓 태어난 아이에게 가청 세계는 거의 모두 소음으로 이루어져 있다)이 중요한 조기 경보 시스템인 세계로 던져지게 된다. 구급차 사이렌, 천둥, 화재 경보기 소리가 청각 팔레트에 추가되고, 아이는 모유가 약속하는 달콤함으로 진정된다.

이진준과 경계 경험

이진준은 조각, 뉴미디어, 건축 등 다양한 매체를 활용하여 유토피아적 공간에 대한 인식과 그에 따른 이데올로기를 영화, 글, 사진, 두루마리, 설치 작품으로 구현한다. 풍부한 은유로 극동과 서양의 다양한 문화적 전통을 암시하는 그의 이번 전시에서는 특히 모국인 한국의 정원 철학, 어린 시절 마산에서의 기억, 동아시아의 산수화 이야기를 다룬다. 최근 수십 년 동안 미디어와 기술의 저변이 확대되면서 환경과의 신체적, 정신적 관계, 특히 기억, 자연, 소리를 경험하는 방식이 어떻게 변화했는지에 관심을 갖고 있는 이진준 작가는 자신의 접근 방식을 '자기 민족학'이라 정의한다.

최근 몇 년 동안 이진준은 인류학자 빅터 터너(Victor Turner)의 '경계 경험(Liminoid Experience)'[1] 개념을 중심으로 작업해왔다. 경계 경험은 '경계적인' 경험의 특징을 많이 가지고 있으며, 문화적으로 선택 가능한 문턱을 의미하고, 개인적인 위기의 해결과는 관련이 없다. 성인식, 결혼, 이혼은 모두 경계적인 과정으로 간주되며, 전시회나 축구 경기는 모두 '경계 경험'으로 이해될 수 있다. 이진준은 자기 자신을 사례로 삼아 이러한 경계 경험 ─ 대륙 횡단 비행기 여행, 일몰과 일출, 요양 시기, 일기장에 사적인 시간 표시 등 ─ 을 작업으로 풀어낸다.

208

1 www.scholarship.rice.edu/bitstream/handle/1911/63159/article_RIP603_part4.pdf

Daejeon, Summer of 2023, 2023. A visitor viewing the video.

문인과 문인화

동아시아의 역사적 인물 유형인 문인(文人)은 학자-관료 출신 화가-시인으로, 중국 당(618~907)대에 처음 등장했다. 수묵화를 전문으로 하는 문인들은 이전의 자연주의적 기법을 뒤집었다. 일반적으로 단색으로 제작되고 검은색 음영만을 사용하는 수묵화는 기교에 중점을 두며, 고도로 숙련된 붓놀림으로 매우 빠르게 그리기 때문에 직접적인 모방보다 대상의 본질이 우선시된다. 문인화 양식은 중국 송(960~1279)대에서 시작돼 14세기 선불교 승려들에 의해 일본에 도입되며 완성되었다.[2] 이들 국가와 한국에서 문인화는 다른 유형의 그림과 달리 문인의 시를 이상적으로 묘사했다. 이러한 작품은 대개 금전을 대가로 하기보다는 친구나 후원자를 위한 선물로 제작되었다. 문인화의 비공식적이고 자유로운 요소는 작품에 최고의 아름다움을 불어넣는다. 선비-관료의 모습은 이진준의 예술적 페르소나에 큰 영향을 미쳤으며, 〈Audible Garden〉의 작품 대부분에 문인화의 영향이 담겨 있다.

녹색의 다공적(porous) 공간: 웅얼거리는 창

주영한국문화원의 전시 공간에서 펼쳐진 〈Audible Garden〉은 바깥 세계와 다공적인 관계를 맺고 있다. 전시장 서관 전체(런던 중심부 노섬벌랜드 애비뉴에 위치)를 가로지르는 가운데 작품 〈Mumbling Window〉는 거리를 향해 카메라를 설치해 8월 중순 오후의 해크니 마차, 자전거 타는 사람, 비둘기, 보행자를 생생하게 포착한다. 이 거리와 전시장을 가득 채우는 햇빛은 다소 역한 민트 그린 색조로만 볼 수 있다. 초지향성 스피커는 거리의 소음을 갤러리 공간 내부의 주변음과 혼합한다. 소리화 알고리즘은 비디오 프레임(나중에 보게 되겠지만, 전시장 중앙에 영화관 규모로 프로젝션됨)을 미디 음표로 변환한다. 각 미디 음표마다 속도(각 그레이스케일 픽셀의 어두운 정도에 따라 결정됨)가 할당되어, 내가 지금 서 있는 전시 공간에 인접한 중앙 갤러리 공간에서 흘러나오는 사운드가 전시 풍경에 역동적으로 반영된다. 나는 지금 어디에 있는가?

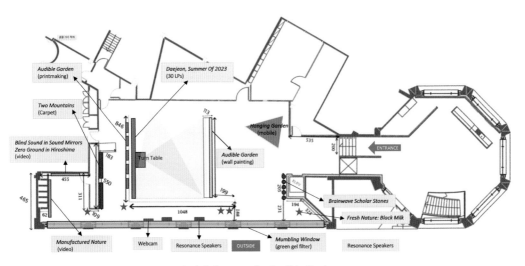

Installation map for *Audible Garden*

2 Dorothy Perkins, *Encyclopaedia of China: History and Culture* (New York, Facts on File, 1998).

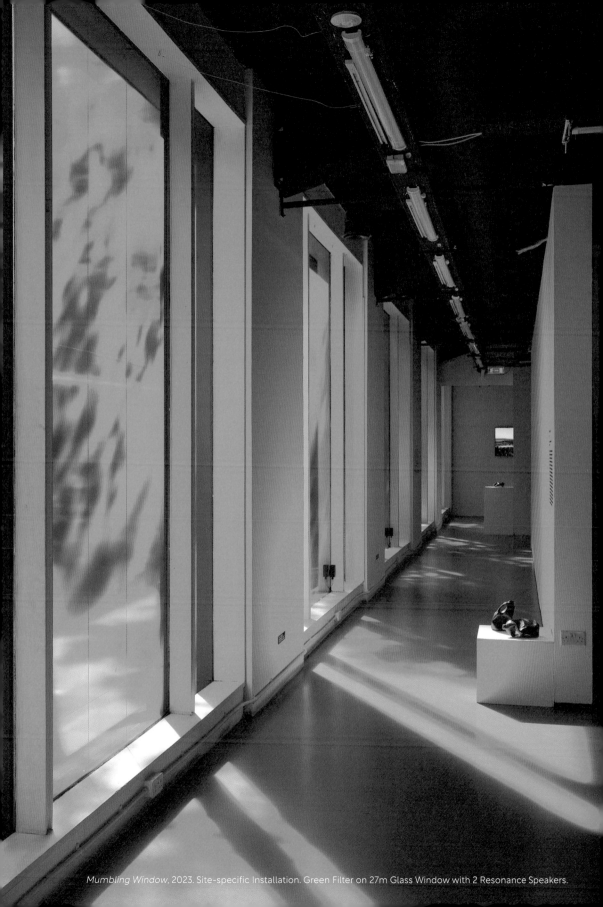

Mumbling Window, 2023. Site-specific Installation. Green Filter on 27m Glass Window with 2 Resonance Speakers.

매달린 정원

우선 전시장 벽에 붙어 있는 소개 글을 읽는다. 작품마다 박물관식으로 상세한 설명이 채워져 있다. 〈Mumbling Window〉의 초록색 주조와 〈Hanging Garden〉의 소리는 나를 불안정하게 만든다. 벽 자체에서 나오는 것처럼 보이는 주변 소음에는 믿을 수 없을 정도로 정확하고 직접적인 무언가가 있다. 오른쪽으로 돌아서면 〈Hanging Garden〉의 물리적 형태가 보인다. 알루미늄 막대와 피아노 와이어에 매달린 12개의 초지향성 스피커가 저절로 부드럽게 움직이는 대형 혼합 미디어 모빌이다. 기류에 따라 움직이는 스피커는 대부분의 모빌이 그렇듯, 또 대부분의 기억이 그렇듯 예측할 수 없이 움직인다. 작가의 기억이 현대 도시 정원에서 촬영한 녹음과 어우러져 마치 ASMR을 듣는 듯한 경험을 선사한다. 서곡처럼 추상적이고 몽환적인 이 작품은 〈Audible Garden〉을 관통하는 중심 주제, 즉 개인의 역사에서 어떤 방식으로든 정확하게 접근할 수 없지만, 그럼에도 많은 사람들에게 개인의 역사가 삶을 형성하는 중요한 층위가 된다는 점을 생각하게 해준다.

작품에서 전혀 언급되지는 않았지만, 여기서 나의 머릿속을 강타하는 인물은 《잃어버린 시간을 찾아서(A la recherche du temps perdu)》를 쓴 프랑스 소설가 마르셀 프루스트로, 그의 위대한 주제는 무의식적 기억이었다. 이 작품은 1,500명이 넘는 등장인물이 등장하는 방대한 7부작 소설로, 19세기 말과 20세기 초 프랑스 상류사회에 대한 익명의 화자(프루스트 본인)의 어린 시절, 청년기, 성인기의 기억을 세세하게 묘사하고 있다. 특히 서유럽 사람들에게 이 작품을 읽었다는 것은(특히 모국어가 아닌 원어로) 문학적 세련미의 훈장이다.[3] 열정적으로 일을 시작해 남은 인생을 다 바쳐 완수한다는 것은 문학계에서 유행하는 농담이다. 《잃어버린 시간을 찾아서》는 그 자체로 하나의 세계다.

생태 지구: 알려진 바깥

지구에는 식생, 토양, 야생동물, 기후를 기준으로 다섯 가지 주요 생물군계가 있다. 수생, 초원, 삼림, 사막, 툰드라가 그것이다. 이중 일부는 사바나, 물, 바다, 타이가, 열대우림(온대 및 열대)과 같은 하위 범주로 더 나눌 수 있다.[4] 동아시아(주로 한국)와 유럽(주로 영국)을 오가며 작품 활동을 하는 이진준은 대부분의 시간을 온대성 활엽수림에서 보내며, 작품의 상당 부분이 활엽수림을 배경으로 한다. 하지만 다른 생물군계, 특히 수생 생물군 생태계도 그의 2020년 사운드 및 비디오 설치 작품인 〈Moanaia〉에 등장한다. 고대 그리스어로 '생명'을 뜻하는 물은 그 익숙함과 결핍, 밀도와 흐름으로 인해 생태(bios)의 핵심이 된다.

장내 미생물 군집: 알려지지 않은 안쪽

최근 몇 년 동안 장내 미생물 군집에 관한 인간의 이해가 크게 넓어졌다. 수조 개의 박테리아, 곰팡이, 고세균 및 바이러스의 집합체인 장내 미생물은 인간 게놈보다 최소 150배 많은 유전자를 포함하고 있으며 무게는 2kg으로 뇌보다 더 무겁다. 간은 인체에서 장내 미생물보다 무거운 유일한 내부 장기다. 20만 개 이상의 인간 장 게놈을 모아 장내 미생물의 유전자 데이터베이스를 구축한 유럽 생물정보학 연구소의 2020년 연구에 따르면, 목록에 포함된 미생물 개체군의 70%가 아직 실험실에서 배양되지 않았으며 이전에는 전혀 알려지지 않은 것으로 드러났다.[5]

3 메리엄 웹스터 사전(Merriam Webster Dictionary)의 서양의 '문인(literati)'에 대한 두 가지 정의 참고(그리고 동양의 정의와 비교해볼 것). 1. 교육을 받은 계층, 지식인 2. 문학이나 예술에 관심이 있는 사람.

4 www.education.nationalgeographic.org/resource/five-major-types-biomes/

5 www.ebi.ac.uk 및 www.ebi.ac.uk/about/news/research-highlights/inventory-human-gut-ecosystem/

미생물 정원, 들리는 정원과 의식

킹스 칼리지 런던(King's College London)의 유전 역학 교수인 팀 스펙터(Tim Spector)와 같은 전문가들은 우리 각자가 장내 미생물 군집을 정기적으로 '비료'를 줘야 할 정원으로 취급해야 한다고 강조한다.[6] 그래야 우리 위장에 사는 '좋은' 박테리아를 배양할 수 있다는 것이다. 현재 연구의 한계로 인해 '나쁜' 박테리아를 완전히 제거할 수는 없지만, 적어도 그것이 우리 몸과 뇌에 미치는 해로운 영향은 최소화할 수 있다. 장에 좋은 식단을 위해서는 케피르(kefir), 콤부차, 김치와 같은 발효 식품을 정기적으로 섭취해야 한다.

의식(consciousness)은 인류가 이제 막 이해하기 시작한 거대한 영역으로 남아 있다. 장내 미생물 군집은 광활한(그러나 작은) 정원과 같으며, 우리는 제한된 수의 식물, 새, 곤충 및 균사체만 알고 있다. 이진준이 자신을 "경계 공간에서 빛과 소리, 상상력을 키우는 정원사"[7]라고 소개한 점을 통해, 우리의 '장내 정원'뿐만 아니라 《Audible Garden》을 상상해보는 것도 도움이 될 수 있다. 우리는 청각의 정원을 가지고 태어나며, 운 좋게 우리의 삶을 어느 정도 통제할 수 있다면 그것을 가꿀 수 있는 충분한 기회를 갖게 된다.

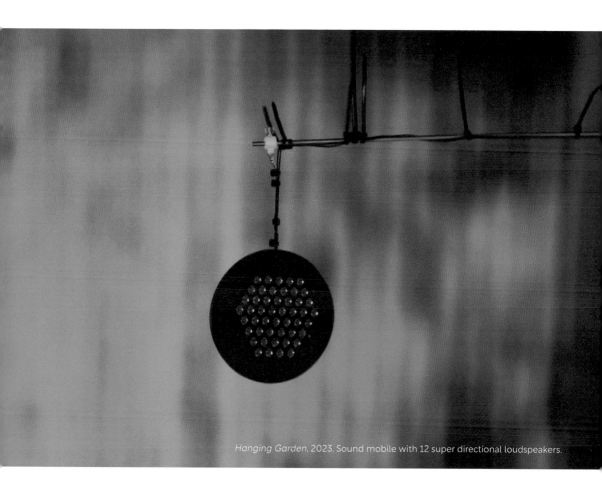

Hanging Garden, 2023. Sound mobile with 12 super directional loudspeakers.

6 www.tim-spector.co.uk 및 Tim Spector, Food for Life: The New Science of Eating Well (London, Jonathan Cape, 2022)
7 www.leejinjoon.com

데이터 정원과 문학

위에서 설명하고 상상한 정원들에 '정원'을 하나 더 추가해보겠다. 직감의 정원, 청각의 정원과 더불어 우리 각자가 가꾸어야 하는 '데이터 정원'을 생각해볼 수 있지 않을까? 물론 모든 유기체는 잉태되는 순간부터 시각, 청각, 촉각, 미각, 후각을 통해 자신에게 들어오는 복잡한 정보 네트워크를 관리해야 한다. 많은 인간(및 일부 다른 동물)에게 있어서, 웹 기반 기술과 인공지능의 등장으로 정보를 조합하는 네트워크는 더욱 복잡해졌다. 우리가 정보를 소비, 보유, 소화, 사용하는 방식과 그로 인한 유익과 해로움에 대해 더 많은 연구와 관심이 필요하다.

문학의 역사, 특히 서구의 자전적 소설의 역사는 개인이 자신의 삶의 경험을 '소화'하려는 시도로 점철되어 있다. 프루스트는 사소한 디테일이 기억 속의 기억을 불러일으키는 것을 묘사한 유명한 일탈적 구절로 묘사하며 이러한 현상의 패러다임을 보여줬다. 예술가로서 이진준도 마찬가지로 작업에서 어려운 과제를 설정하고, 주로 시각과 청각을 통해 새의 울음, 비행기의 비행, 우유 한 잔을 마시는 것과 같은 경계적 순간이 자신의 삶 전체에 어떻게 울려 퍼지는지 살펴본다. 이것이 그가 데이터 정원을 가꾸는 방법이다.

대전, 2023년 여름

전시의 중심인 〈Daejeon, Summer of 2023〉(일기장 같은 제목에 주목하라)은 시간과 기억에 대한 다감각적 탐험으로, 〈Hanging Garden〉에서 청각적으로 암시했던 아이디어와 감각을 물질로 구현한 작품이다. 갤러리 중앙의 긴 벽에는 소용돌이치는 잉크 패턴으로 덮인 30개의 원형 석고 조각이 각각 레코드판 크기만큼 깔끔한 격자 모양으로 배열되어 있다. 그 아래에는 조명이 켜진 작은 책상과 레코드 턴테이블이 놓여 있다.

함께 제공된 벽면 텍스트는 데이터 소리화를 통해 각 LP의 패턴이 독특한 사운드 구성으로 변환되었음을 알려준다. 실제 아날로그 레코드 플레이어가 조형물 아래에 설치되어 있어 사운드 및 비디오 작품이 어떻게 만들어졌는지 부분적으로 재현하고 있다. 레코드판이 회전하면 카메라 센서가 표면의 시각적 변화를 읽고 LP의 패턴이 소리로 변환된다. 카메라가 캡처한 영역은 동심원으로 세분화된다. 비디오 처리는 석고판의 가장 바깥쪽 원에서 시작되며, 카메라는 아날로그 레코드 플레이어의 소리 생성 바늘처럼 중앙을 향해 작동한다. 이진준의 팀이 맞춤 제작한 알고리즘은 카메라가 촬영한 개별 픽셀 값을 미디 음표로 변환한다. 각 판의 정적인 패턴은 작가의 기억을 청각적으로 추상화한 것이다. 석고 디스크가 걸려 있는 벽면에는 거대한 비디오 프로젝션이 설치되어 있다. 위에서 내려다본 회전하는 석고판 중 하나의 디테일을 보여준다. 첫 번째 방에서 흘러나오는 〈Hanging Garden〉의 소음과 어우러진 사운드에는 턴테이블의 메커니즘이 반영되어 있다. 이진준의 팀은 한국의 거문고와 같은 아시아 전통 악기를 연주하는 방법을 AI에 학습시켰다. 이 기계는 각 디스크에 고유한 패턴을 기반으로 즉흥 음악을 연주한다. 이진준이 곡을 '작곡'하는 동안 기계는 곡을 해석하고 연주한다.

〈Daejeon, Summer of 2023〉의 설치는 조각 작품과 영상의 구성 요소 사이에 놓인 영화관 규모의 비디오 프로젝션으로 인해 더욱 복잡해졌다. 내가 보고 있는 것이 무엇인지는 잘 모르겠지만, 어떤 장면의 정적인 요소가 장노출을 통해 유령처럼 반추상화된 라이브 스트리트 뷰인 것 같다. 곧 이것이 〈Mumbling Window〉의 비디오 구성 요소임을 알게 되어 다시 노섬벌랜드 가(Northumberland Avenue)를 바라본다. 하지만 현악기(zither) 소리와 사운드트랙이 만들어내는 일반적인 '이질감' 때문에 나는 내가 한국의 사찰을 보고 있다고 생각했다. 나는 일종의 블랙홀처럼 느껴지는 곳에 서 있는데, 정교한 예술 작품의 구성에 대해 매우 구체적인 무언가가 나에게 전달되고 있으며, 또한 처음에 차갑고 임상적인 갤러리 공간으로 보였던 거리와 관련이 있는 것처럼 보이는 또 다른 예술 작품의 장면을 목격하고(그리고 듣고?) 있다. 프루스트가 돌아왔다. 이번에는 화자가 어린 시절 휴가지에서 마법의 등불에 매료된 모습을 묘사한 소설(내가 실제로 읽은 몇 안 되는 소설 중 하나) 중 우아한 시퀀스의 형태로.

개념미술의 블랙홀

최악의 경우 개념미술은 철학이나 글이 되고 싶어하지만 예술품의 물성에 갇혀 있는 시각예술이다. 마르셀 뒤샹의 소변기는 일반 전시 관람객에게 일종의 걸림돌로 남아 있는데, 그 이유는 상상력의 도약을 고집스럽게 거부하기 때문이다. 문학의 경우 독자는 책의 물리적 형태를 소중히 여기지만, 독자와 책의 관계는 본질적으로 사변적이기 때문에 상상의 공간과 물리적 세계가 혼동되는 일은 결코 없다. 이 중앙 전시 공간의 추상적인 사운드와 비디오 프로젝션의 홍수는 자궁과 같고 방향을 잃게 하며 최면에 걸리게 한다. 하지만 여기서 고민이 생겨난다. 〈Daejeon, Summer of 2023〉이 어떻게 제작되었는지에 대한 거의 소화할 수 없는 설명이 계속 머릿속에 맴돌고 있다. 내면의 기술 관료(technocrat)에게 괴롭힘을 당하고 있다. 나는 그것을 완전히 '이해'하지 못했다. 따라서 나는 그것을 '이해'하지 못한다…

하지만 이것은 관객으로서 나의 실패인가, 아니면 작가로서 이진준의 실패인가? 이진준은 동양과 서양 사회, 특히 갤러리와 대학, 가족, 과거, 현재, 상상 속 미래 등 여러 세계를 오간다. 그는 어느 정도는 이 모든 것들 사이의 경계 공간에 우울하게 갇힌 인물로 자신을 표현한다. 그가 지나친 자의식을 바탕으로 '현대 예술가'와 '문인' 인물을 재창조하려 할 때 작품은 긴장되고 설득력이 없다고 느껴질 수 있다.

이미 살펴본 바와 같이, 이진준은 먹과 풍경 이미지, 일기장을 사용하여 동아시아의 문인 전통을 소환한다. 명확하진 않지만 중요한 것은, 위에서 설명한 것처럼 텍스트 패널을 사용한다는 것이다. 이 두 가지 요소는 작품이 어떻게 만들어졌는지를, 그리고 이진준의 더 넓은 프로젝트에서 작품이 갖는 의미를 설명한다. 그러나 본질적인 맥락을 넘어 해석에 대한 단서를 제공할 때 이러한 텍스트는 항상 규범적일 위험이 있다. 예술이 우리에게 무엇을 생각해야 하는지 알려줘야 할까?

조선의 화가 김홍도의 〈추성부도(秋聲賦圖)〉와 같은 작품은 송대 문인이자 정치가인 구양수(歐陽修)의 시를 소재로 한 고사인물화로, 시와 그림 모두 우리에게 잔잔한 즐거움을 전한다. 양식에 있어서 약간의 개선을 하기도 했지만, 문인화의 초점은 본질적으로 과거와 전통을 보존하는 데 있었다. 〈추성부도〉의 화가는 7세기 전에 활동한 시인의 작품으로 거슬러올라간다. 이진준의 프로젝트는 현대 기술을 수용하는 동시에 한국의 문화적 전통을 보존하는 더 복잡한 프로젝트다. 과연 〈Daejeon, Summer of 2023〉은 이 두 가지가 동시에 가능하다는 것을 보여줄 수 있을까?

Hongdo Kim, Chuseongbu: Landscape on an autumn night with poem. National Museum of Korea.

오방색: 두 개의 산

석고 원반을 전시한 모퉁이를 돌면 그 벽면 뒤에 다섯 점의 판화 작품을 만날 수 있다. 〈Daejeon, Summer of 2023〉을 반복적으로 표현한 이 작품에서 문인들의 수묵화를 연상시키는 문양은 원래 석고 작품보다 더 많은 것을 연상시킨다. 이 작품에는 한국의 전통적인 오방색을 구성하는 다섯 가지 색상이 사용되었다. 오방색은 흰색, 검은색, 청색, 황색, 적색 등 한국의 핵심 색채를 담고 있으며, 이는 한국 전통 우주론에서 우주를 구성하는 본질적인 요소에 해당한다.

녹색은 눈에 띄지 않는데, 이는 긴 복도 같은 공간에서 '오방색'을 마주보고 있는 다음 작품 〈Two Mountains〉에 사용된 RGB 컬러 모델에서 의도적으로 추출한 것이다. 이 작품은 화가 폴 세잔(Paul Cézanne)이 프로방스의 생트 빅투아르 산을 강박적으로 묘사한 것에 대한 일종의 오마주다. 하지만 이진준 작가는 두 개의 카펫에 자외선 프린트를 사용하여 어린 시절 살았던 고향의 용마산에 대한 기억을 불러온다. 지역 주민들에게 풍수적 상징성을 지닌 용마산은 거의 손대지 않은 채로 남아 있지만, 지금은 도시의 팽창이 지배하는 풍경을 내려다보고 있다. 어린 시절 결핵과 (프루스트처럼) 천식을 앓았던 작가는 이곳에서 요양했고, 당시 자신을 지탱해준 지역의 우유 맛을 기억해낸다. 갤러리 방문객들이 휴대폰으로 산을 비추면 카펫에 짜여진 무지개 빛깔과 파란색과 빨간색이 근처의 〈Mumbling Window〉의 녹색 빛 속에서 생동감을 불어넣어준다.

아침의 검은 우유

〈Two Mountains〉 카펫 작품과 〈Daejeon, Summer of 2023〉 판화 작품과 함께 이번 전시에서 처음으로 선보이는 이 작가의 대표작 세 점을 발견했다. (전시장을 시계 반대 방향으로 걷다 보면) 좌대에 놓인 작품을 확인할 수 있다.

〈Fresh Nature: Black Milk〉는 국제 표준 2리터 우유팩을 모델로 한 작은 검은색 조각품으로, 석고로 주조하고 먹으로 덮은 후 금니로 장식했다. 나는 채식주의자가 아니기 때문에 평소에는 아무 생각 없이 우유를 섭취하지만, 소와 염소가 새끼를 위해 생산하고 인간이 소비하는 음료가 갑자기 매우 이상하고 악한 것으로 느껴졌다. 우유는 수천 년 동안 순결, 다산, 신성, 심지어 생명 자체를 상징하며 깊은 문화적 의미를 지니고 있다. 작가는 피가 심장에 가까워질수록 성스러운 흰색으로 변한다고 믿는 고대 기독교 신앙과, 깨달은 존재의 피는 하얗게 변한다는 불교의 난해한 믿음을 인용한다.[8]

《잃어버린 시간을 찾아서》에서 가장 유명한 구절 중 하나는 화자가 마들렌 케이크 부스러기를 라임꽃 차에 찍어 먹는 것을 바로크식으로 묘사한 부분이다. 감각적 즐거움(시각, 후각, 미각)은 그리움이라는 아린 쾌락의 고통을 불러일으킨다. 우유는 이진준의 마들렌이다. 우리는 우유팩을 흰색으로 '알고' 있지만 여기서는 검은색으로 '보인다'.

8 2023년 8월 16일, 아티스트와의 이메일 대화 중.

서양인에게 유당 불내증은 부족함을 의미한다. 한편 산업화된 조건에서 사육된 동물의 유당 '내성'에 대한 인간의 악행(perversity)을 고려하는 것이 작품을 이해하는 데 더 도움이 될지도 모른다. 루마니아의 유대인 시인 파울 첼란이 떠오른다. 그는 산업화된 농업에서 차용한 기술을 사용한 나치 강제 수용소에 18개월 동안 수감되었고, 그의 부모는 추방되어 결국 죽임을 당했다. 그의 가장 유명한 시 중 하나인 〈죽음의 푸가(Todesfuge)〉는 이렇게 시작된다.

아침의 검은 우우, 우리는 저녁에 너를 마신다
우리는 정오와 아침에 너를 마시고 우리는 밤에 너를 마시고
우리는 마시고 마신다.
한 남자가 집에 산다, 그는 뱀과 놀고
그는 독일이 어두워질 때 너의 황금빛 머리카락 마르가레테에 관해 쓴다.
그는 글을 쓰고 집 앞에 들어서면 별이 반짝이고 휘파람을 불어 개를 부르고
그는 그의 유대인들이 나타나도록 휘파람을 불고 땅에 무덤을 파게 한다.
그는 우리에게 춤을 추라고 명령한다.[9]

어디에도 없는: 해와 달, 다섯 봉우리 그림

전시에서 가장 작은 방으로 이동하면 가장 구석에 2개의 초기 비디오 작품이 있는데, 작가의 지난 10년의 경력을 살펴볼 수 있는 작품이다. 이 작품들은 상상 속 어떤 공간에 대한 작가의 추측과 탐험으로, 그의 작품 혼의 발전을 담보로 한다. 2022년 작품 〈Manufactured Nature: Irworobongdo〉는 문자 그대로 '해와 달, 다섯 봉우리 그림'이라는 뜻인 〈일월오봉도〉라는 제목의 한국 전통 병풍에서 그 이름을 따왔다. 고도로 양식화된 이 산수화에는 5개의 산 봉우리와 해와 달이 항상 등장하며, 조선 시대에는 왕의 어좌 뒤에 놓여 있었다.[10] 해와 달은 왕과 왕비를, 다섯 개의 봉우리는 신화 속 장소를 상징한다. 이진준 작가의 최근 논문의 한 구절은 이 화면이 할아버지의 서재와 정원에 대한 어린 시절의 기억, 극동과 서유럽을 오가는 혼란스러운 비행기 여행과 어떻게 결합되었는지를 보여준다.

가로등 아래에 서 있을 때면 도로를 따라 늘어선 나무들을 바라보곤 했다. 그 나무들은 모두 다른 곳에서 자라고 있다가 뿌리가 잘려나가 이 새로운 공간으로 옮겨져 도로와 포장도로 사이의 공간에서 무표정하게 뿌리를 내리고 자랐던 나무들이었다. 비가 오거나 바람이 불 때마다 그 나무들이 마치 도시 이야기의 진정한 주인공처럼 보초를 서고 있는 것 같은 느낌이 든다. 도시에서 먼지를 너무 많이 빨아들였기 때문일까? 아니면 서로 완벽한 간격을 두고 뻣뻣하게 서 있는 모습 때문일까? 원림에서는 이렇게 서 있지 않았을 것이다. 이 나무들은 분명히 살아 있는 생명체이지만 왠지 제조된 것처럼 느껴진다. 제조된 자연… 그것은 일종의 포털을 형성했다. 완벽한 간격을 두고 서 있는 나무들은 도시의 먼지를 뒤집어쓰고 가로등 아래에서 움직일 때마다 기묘한 그림자를 드리우며 내가 어

9 피에르 조리스(Pierre Joris) 번역
 www.poets.org/poem/death-fugue 및 https://www.poetryfoundation.org/poets/paul-celan
 Black milk of morning we drink you evenings / we drink you at noon and mornings we drink you at night / we drink
 and we drink / A man lives in the house he plays with the snakes he writes / he writes when it darkens to Deutschland
 your golden hair Margarete / he writes and steps in front of his house and the stars glisten and he whistles his dogs to
 come / he whistles his jews to appear let a grave be dug in the earth / he commands us play up for the dance
10 www.koreaherald.com/view.php?ud=20220119000585

디에서 왔는지 속삭이고 있었다. 한밤중이 되면 런던은 조용해지지만 바쁜 도시의 낮 동안의 소리는 여전히 나무에 남아 있다. 이른 아침까지 미로 같은 도시를 안내하는 나무들 사이를 걷곤 했다. 조금만 더 가면 나무들이 나를 그들만 아는 비밀의 장소로 데려다줄 것만 같았다. 내가 살고 있는 무대에서 잠시 벗어나게 해주는 곳이었다. 할아버지가 서재에서 보여주셨던 두루마리 속 그림 속을 걷는 것 같았다.

할아버지가 내 앞에서 두루마리를 펼치면 꽃과 돌, 개울과 눈 쌓인 언덕과 나무가 보였고, 도시에서는 볼 수 없는 것들이 내게 속삭였다. 그 속삭임은 서재 밖의 넓은 공간에서 돌풍을 타고 어디선가 날아온 것이 분명했다. 그 과정에서 우리의 속도 개념이 왜인지 혼란스러워졌다. 공간과 시간을 이해하는 데 있어서, 인스턴트 정보 시대에 '살아 있는 시간'이라는 개념이 사라지면서 우리는 감각을 통해 공간을 느끼는 것이 사실상 불가능해졌다. 점점 줄어들고 있는 시작과 끝 사이에 있는 중간의 공간을 잃지 않으려면 더 세심한 주의를 기울여야 한다. 시작과 끝 사이의 공간을 잃어버렸다고 하지만, 어딘가에 존재하지만 어디에도 없는 그곳, '어딘가의 어디에도 없는 곳'을 갈망해 본다. 할아버지의 정원 같은 장소, 그래서 마산의 붉은 산 그늘에서 보낸 어린 시절이 그리운 걸까? 너무 먼 곳을 여행했기 때문일까, 아니면 우리 인간이 태어난 자연으로부터 너무 멀리 떨어져 살았기 때문일까? 여기 어딘가에 있는 아무 데도 가지 않는 비행기에서 나는 내 기억의 냄새와 소리를 통해 할아버지를 만나기 위해 나만의 여행을 시작하고 있다고 느낀다. 나를 어딘가의 아무데도 없는 곳으로 데려다줄 여행.[11]

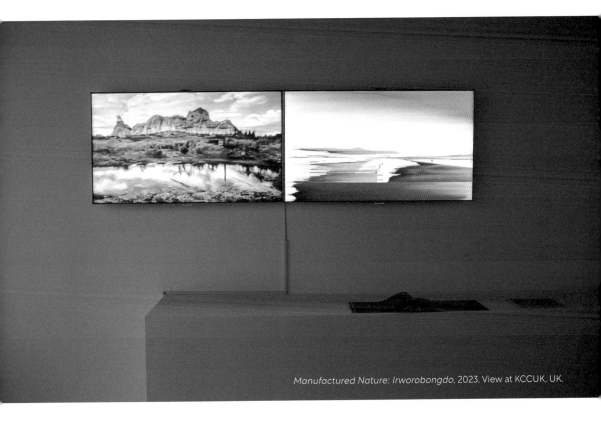

Manufactured Nature: Irworobongdo, 2023. View at KCCUK, UK.

11 이진준, *Empty garden: a liminoid journey to nowhere in somewhere.* www.ethos.bl.uk/OrderDetails.do?uin=uk.bl.ethos.826421

왼쪽 화면에는 산, 숲, 바다, 강 장면이 녹색으로 필터링되어 보여지고, 오른쪽 화면에는 비슷한 장면일 수 있지만 거의 완전한 추상화로 변형되어 보색인 빨간색과 파란색으로 표현된 장면이 더 높은 수준의 픽셀로 표시된다. 반복되는 동영상을 오래 볼수록 불안감이 커진다. 장면이 생각의 속도에 따라 바뀌기 때문이다. 나무, 산길 등 어떤 이미지를 읽을 수 있게 되었을 때 그 이미지가 다시 '접혀서' 빠르게 다른 이미지가 되는데, 이는 어린아이들의 동서남북 종이접기 놀이의 빠른 손짓을 떠오르게 한다. 그의 논문 구절을 생각하면서, 그리고 작가가 비행기 여행에 얼마나 깊은 영향을 받았는지 알게 되면서, 이민자들이 고국과 입양된 나라 사이에서 균형을 잡는 이중 의식을 떠올렸다. 블랙박스 기록 장치와 법의학 과학자들이 비행기가 추락하기 전 마지막 순간을 기록하는 고된 작업도 떠올랐다. 또한 이 작품에는 인공지능에 대해 아는 것이 거의 없는 내가 느끼는 다소 아찔한 희망이 담겨 있다. 그것은 인간의 경험을 빠르게 다운로드할 수 있을지도 모르는 하이퍼 리얼리티의 세계이다. 여기는 어디인가?

소와 폭탄

〈Manufactured Nature: Irworobongdo〉의 옆 벽면에는 또 다른 두 편의 비디오 작품, 즉 〈Nowhere in Somewhere〉 시리즈의 짧은 비디오 작품 두 편이 더 전시되어 있다. 2017년에 제작된 〈Blind Sound in Sound Mirrors〉는 디지털 몽타주로, 앞쪽에는 들판의 소를, 뒤쪽에는 타워 블록이 파괴되고 로켓이 공중으로 발사되는 장면을 보여준다. 이 작품에는 다소 무겁게 '자연/문화'가 병치되어 있어 기이하고 어색한 느낌이 든다. 이러한 이분법은 이진준의 최근 작품에서도 여전히 존재하지만, 갤러리에서 영상이 투사되는 방식을 통해 더욱 감각적으로 연출되는 경향이 있다. 〈Daejeon, Summer of 2023〉, 또는 2018년과 2022년의 〈Green Room Garden〉에서는 입체파에 준하는 단일 프레임의 회화적 공간에 머무르지 않고 설치물 자체에 시간과 공간의 층위가 펼쳐져 있다.

〈Blind Sound in Sound Mirrors〉에 이어 〈Zero Ground in Hiroshima〉는 전쟁과 인류가 자연과 맺는 괴로운 관계를 평화롭게 중재한다. 〈Blind Sound in Sound Mirrors〉와 마찬가지로 고정된 카메라 앵글로 이번에는 사람이 움직이는 장면을 보여준다. 작품의 초점은 겐바쿠 돔이다. 1945년 미국은 인구 밀집 지역에 최초로 원자폭탄인 '리틀 보이'를 터뜨렸는데, 겐바쿠 돔은 이 지역에 유일하게 남아 있는 구조물이라는 점에서 이 도시의 평화 기념물로 유명하다. 작품에서 돔은 두 각도에서 동시에 보여지며, 돔 주변으로 다양한 풍경이 펼쳐져 있다. 마치 1980년대 초 데이비드 호크니(David Hockney)의 사진 콜라주 작품 중 하나가 살아 움직이는 것 같다. 이 방의 다른 2채널 비디오와 마찬가지로, 폐허 사이로 움직이는 히로시마 시민들을 개미만 한 사이즈로 조망하는 전지적 시점은 인간사의 연약함과 덧없음을 암시한다.

초록의 귀환

이 작은 설치물에서 벗어나 전시의 마지막 부분에 도달하려면 〈Mumbling Window〉의 전체 복도를 걸어야 한다. 녹색 색조가 전시장에 스며드는 방식을 통해 이미 부분적으로 접했지만, 절정에 달한 음악의 후렴구처럼 이제야 그 색의 진정한 의미가 전면에 드러난다. 이제 나는 창문을 통해 〈Daejeon, Summer of 2023〉의 두 벽 사이에서 전시 중앙실의 영상으로 중계되는 생생한 장면을 직접 볼 수 있다는 것을 알게 되었다. 녹색은 자연을 의미할 뿐만 아니라 배우와 스튜디오 게스트가 TV 생방송에 출연하기 전에 대기하는 '그린 룸'의 미디어 림보를 암시할 수 있다. 또는 2개 이상의 이미지를 겹쳐서 합성하는 크로마키 합성의 한 형태인 '그린 스크린'을 암시할 수 있으며, 이는 VFX 및 포스트 프로덕션 기법이다. '그린'이라는 단어가 전시 콘텐츠의 맥락에서 '순진하다(naïve)'는 뜻이 아닐까 하는 생각도 들었다. 중앙의 방에서 중계되는 영상을 '진짜'로 보기 전까지는 무슨 내용인지 몰랐기 때문이다. 이진준의 어린 시절 병, 프루스트의 어린 시절 병, 메스꺼움, 갇힘과 기다림, 병이 주는 '이차적 이득', 신체의 한계가 만들어낸 상상의 공간…

이제 〈Mumbling Window〉에 의해 녹색 그림자가 드리운 검은 우유병 2개를 더 만난다. 백인의 순수함과 생계에 대한 지식, 흑인의 '타락'과 착취의 이미지라는 이중적 특성이 다시금 떠오른다. 다시 말하지만, 이진준은 검은 우유를, 프루스트는 마들렌을 선택했다. 프루스트의 케이크는 어린 시절을 되찾을 수 없다는 아픔과 함께 오염되지 않은 즐거움을 되찾을 수 있을 것 같은, 즉 '잃어버린 시간'을 되찾을 수 있을 것 같은 끝없는 기억의 사슬을 서로 중첩시킨다. 내가 처음 본 4개의 통은 수묵과 금박으로만 장식되어 있었지만, 마지막 우유병은 삼각형의 구석에서 노섬벌랜드 가를 바라보고 있으며, 가느다란 인공 나뭇가지 하나를 넣어 우유병을 일종의 꽃병처럼 만들고, 홍수 후에 노아가 비둘기 입에 넣은 올리브 잎처럼 가벼운 희망의 메시지를 담고 있다.

Fresh Nature: Black Milk, 2023.

들리는 정원

전시의 첫 번째이자 마지막 공간인 전시장으로 돌아와서 처음의 타이틀 작품을 발견했다. 〈Audible Garden〉은 가로 8미터, 높이 3미터가 넘는 거대한 장소 특정적 벽화이다. 이 작품의 또 다른 데이터 시각화인 벽화는 작가가 이 작품 바로 직전에 제작한 〈Daejeon, Summer of 2023〉에서 얻은 정보에서 파생된 것이다. 이 작품의 카메라는 회전하는 석고판의 독특한 시각적 질감을 포착해, 중앙에 그려진 하나의 수직선을 읽어냈다. 카메라가 스캔하는 동안 처음에는 원형이었던 호가 수직선으로 변형되었다. 그런 다음 픽셀 값(그레이스케일 값의 변환)을 88개의 해당 피아노 음표에 매핑했다. 그레이스케일 픽셀 값은 각 미디 음표의 속도를 알려주어 효과적으로 번역 시스템처럼 작동했다. 이제 이 속도는 분산형 차트에서 점의 크기를 통해 시각적으로 표현된다. 여기서 X축은 시간을 나타내고 Y축은 미디 음표의 범위를 나타낸다. 각 점은 해당 미디 노트의 속도에 정비례하며, 점이 클수록 속도가 빨라져 초기 음향 정보를 풍경처럼 표현할 수 있다. 벽화는 유쾌한 광경이지만, 압도적인 크기 때문에 이 두 번째 작품에 압도당하는 느낌을 지울 수 없다. 하지만 이 작품의 약점을 정확히 짚어내는 데도 도움이 된다. 이진준은 적어도 부분적으로는 작품을 만드는 방법(그리고 그의 경우에는 작품 자체의 물리적 특성과 직접 관련이 없는 추가 데이터를 포함)이 작품의 시각적 특성보다 중요하지는 않더라도 중요한 것으로 간주되도록 의도하는 개념미술 전통에서 자의식을 가지고 작업하고 있다.[12] 그러나 그러한 작품은 독자/관객이 머릿속에 담고자 하는 아이디어가 어떤 식으로든 시로서 '이해될 수 있는' 경우에만 성공하는 경향이 있다. 이번 전시의 거의 모든 작품이 그러했지만, 〈Daejeon, Summer of 2023〉과 〈Audible Garden〉은 너무 많은 것을 요구한다.

　　이 두 가지 핵심은 문인/개념주의적 입장의 화해 불가능성을 가장 강렬하게 시사한다. 이진준은 전자의 전통을 존중하는 태도로 고개를 끄덕이지만, 그의 작품 중 상당수는 고집스럽게 개념적인 느낌을 준다. 이는 아마도 그가 몰입(immersive) 테크놀로지에 그 뿌리를 두고 있기 때문일 것이다. 글과 그림은 물론 그 자체로 '기술'이지만, 김홍도의 붓놀림에서 우리가 느낄 수 있는 즐거움은 부분적으로는 그 뒤에 숨겨진 투명한 역사에서 비롯된다. 수묵화나 다른 형태의 그림에 대해 전혀 훈련받지 않은 사람이라도 그의 뾰족한 선에 초기 예술가들이 어떤 영향을 미쳤는지 알 수 있다. 언어에 능통한 사람(또는 중국어와 같은 상형문자에 어느 정도 능통한 사람, 심지어 언어를 이해하지 못하는 사람이라도)이라면 단어 자체의 구성에서 단어의 역사를 발견할 수 있는데, 이는 시에서도 마찬가지이다. 예를 들어, garden이라는 단어는 고대 프랑스어 jardin의 변형인 고대 북부 프랑스어 gardin에서 유래한 중세 영어에 뿌리를 두고 있으며 '마당'과 관련이 있다. 반면, 〈Daejeon, Summer of 2023〉의 소프트웨어를 알지 못하면 작품의 일부 본질적인 특성이 완전히 불투명하게 남아 있다. 데이터의 집합이 한 작품의 형식이 된다는 전시의 설명 방식은, 그 방법을 머릿속에서 구성하는 동안 나의 수용 역량을 소진시킨다. 이 작품의 텍스트 요소를 '소화'하는 것은 마치 낯선 컴퓨터 코드의 줄과 줄을 외우라는 요청을 받는 듯한 느낌을 준다. 약간 지친 기분이 든다.

12　예술가 솔 르윗(Sol Lewitt)은 《아트포럼(Artforum)》에서 "예술가가 개념적 예술 형식을 사용한다는 것은 모든 (…) 결정이 미리 내려지고 실행은 형식적인 일이라는 것을 의미한다(When an artist uses a conceptual form of art, it means that all (…) decisions are made beforehand and the execution is a perfunctory affair)"고 말한다. "아이디어는 예술을 만드는 기계가 된다(The idea becomes a machine that makes the art)". Lewitt, Sol, 'Paragraphs on Conceptual Art', from *Artforum*, Vol. 5, no 10, Summer 1967 (New York: Artforum International Magazine).

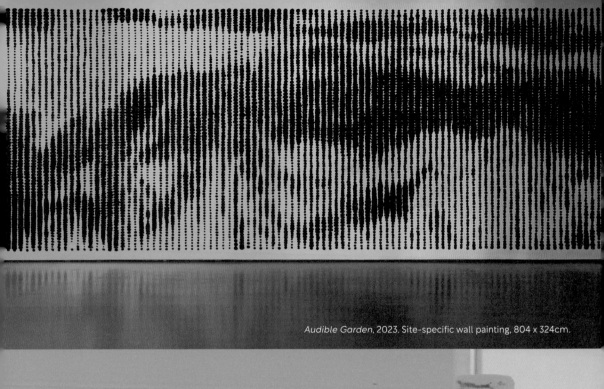

Audible Garden, 2023. Site-specific wall painting, 804 x 324cm.

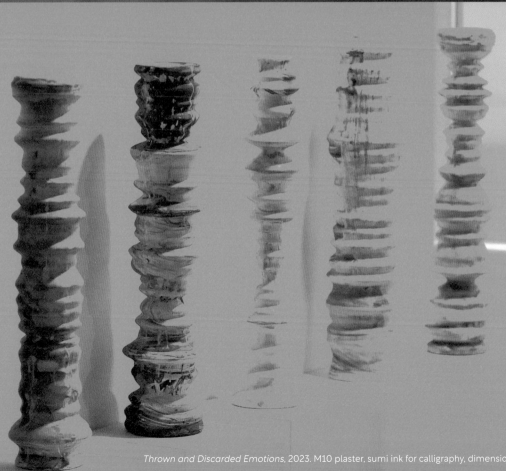

Thrown and Discarded Emotions, 2023. M10 plaster, sumi ink for calligraphy, dimension variable.

고갈의 너머: 던져지고 버려진 감정

피로는 학계에서 일하는 많은 사람들에게 익숙한 상태다. 대학이 점점 더 상업화되면서 교직원과 학생들로부터 더 많은 '자원'을 끌어내야 하기 때문이다. 마지막 작품인 〈Thrown and Discarded Emotions〉에서 이진준은 이러한 상황을 교묘하게 언급하고 있다. 국제적으로 정기 전시를 하는 작가이자 명문 대학의 교수로 활동하는 이 작가는 두 가지 역할과 개인적인 삶을 병행하는 데 따른 고충을 이 작품에서 암시하고 있다. 다시 한번 말하지만, 석고와 수묵으로 만든 이 조각은 가공된 데이터를 사용해 동아시아 수백 년의 전통과 현대 기술을 융합한 작품이다. 중국, 일본, 한국 문화권에서 각각 공석, 스이세키, 수석으로 알려진 '학자의 돌'은 자연적으로 발생하는 작은 돌로, 보통 책상 위에 놓아두며 서재의 은폐된 공간에서 장식과 사색을 위한 오브제로 사용된다. 이진준 작가는 신경 영상 전문가와 협업하여 자신의 뇌파를 추적하고 3D 프린팅으로 전사하여 불투명하고 사적인 인간의 경험을 가시화했다. 허리 높이의 〈Thrown and Discarded Emotions〉(도예가가 흙을 던지는 것을 표현한 말장난)은 침대 기둥처럼 보이는데, 작가가 불특정 기간 동안 경험한 모든 감정을 기록한다.

이 다섯 작품은 작은 좌대 위에 일렬로 배열되어 있다. 건너편에 있는 작품 〈Audible Garden〉과 같이 우아함에도 불구하고, 나는 이 작품들이 쇼의 마지막 부분으로서 약간 실망스러웠다. '영원한 인간 경험에 새로운 차원의 실재성을 부여한다'는 벽면에 적힌 글귀에도 불구하고 아무것도 느끼지 못했고, 처음으로 이진준-프루스트의 비교가 흔들렸다. 작가의 변호에 따르면, 이러한 '공백'의 음소거된 작품은 산업화된 경제 하에서 우리에게 점차 기대되는 삶의 방식을 비판하는 작업으로 읽을 수 있다. 이 작품이 이진준의 '데이터 바이옴(data biome)'을 드러낸 것일까?

침묵

이 글을 마무리하는 동안 나는 영국 데본의 다트무어 근처에서 조용한 수련에 참석했다. 함께 식사하고, 청소하고, 명상하고, 나뭇잎이 무성한 센터 부지를 조용히 걸으며 50여 명의 다른 참가자들의 얼굴을 떠올린다. 며칠 동안 나는 움직이는 그림 속에 살고 있었다. 이진준의 할아버지의 서재, 어린 이진준의 눈앞에 펼쳐져 있었을 두루마리를 생각한다. 나는 다른 수련생들을 이전에 만난 적이 없으며 아마 이들 중 많은 사람들을 다시 만나지 못할 것이다. 나는 그들 중 누구도 판단하지 않고 오직 나 자신과 내가 그들에게 갖는 인상만을 판단하려고 시도한다. 나는 생각 속에 머물지 않고 생각과 함께 머물려고 노력하고 있다. 나는 이름도 모르고, 그들을 식별하거나 알 수 있는 다른 수단이 거의 없는 상태에서 나이, 성별, 피부색, 추정되는 인종뿐만 아니라 연관성에 따라 그들을 분류하는 나의 사고방식에 놀랐다. X는 종종 나를 짜증나게 하는 직장 동료를 떠올리게 하고, Y(노인 여성)는 작가 노먼 메일러를, Z는 우리 어머니를 떠올리게 한다. 나는 이진준의 전시회를 여러 번 다시 찾았고, 그 색과 소리, 리듬이 머릿속에서 천천히 발효되고 있다.

이 글이 부분적으로는 내가 취하고 있다고 공언해온 인위적인 '중립적' 비평 태도 때문에 나에게 도전이 되었다는 것을 알고 있다. 하지만 이진준은 내가 공정하게 판단할 수 있는 부재의 인물, 익명의 '아티스트'가 아니다. 그는 내 친구이자 동료 예술가이며, 내가 부러워하고 (녹색 부러움이 아닌 올바른 부러움, 예술가들은 이게 무슨 뜻인지 알 것이다), 걱정하고, 최고가 되기를 기원하고 갈망하는 사람이다. 내 글은 이 사실을 선언해야만 한다. 그리고 나는 한 사람이 어떻게 특히나 '중요한' 다른 사람을 함께 떠올리게 하는지에 대해서도 생각한다. 거의 30년 전, 10대 후반에 나는 친한 친구와 멀어졌다. 그의 이름은 제스로 그린이다. 이 3개의 부드러운 음절이 어떻게 시행(詩行, '툼-티-티')을 형성하는지, 제스로와 이진준이 어떻게 이름 (그리고 닉네임)의 이니셜인 J를 공유하는지, 심지어 두 사람이 가진 성의 운율에서 정원을 연상시키는 점이 있는지 곰곰이 생각해본다. 제스로의 '그린'과 이진준의 '이'(한국어로는 오얏꽃을 뜻함)는 반음절이다.

제스로 그린(Jethro Green)
이진준(Jinjoon Lee)

나는 졸업 앨범을 보며 특히 눈과 턱에서 느껴지는 고요함과 강인함 등 두 사람의 신체적 닮은 점을 떠올린다. 그리고 내가 항상 존경해왔던, 숫자와 기술 정보를 다루는 그들의 재능에 대해서도 생각해본다.

Jinjoon Lee with *Audible Garden* at KCCUK . UK

오, 그대는 실수하고 있네, 새를 해부하면서 노래를 찾으려고 하네.[13]

나는 전시회의 5개의 갤러리 공간을 시계 반대 방향으로 이동하면서 〈Audible Garden〉에 대한 나의 경험을 설명했다. 하지만 시계 방향으로도 쉽게 이동할 수 있었다. 잃어버린 공간을 찾기 위해 첫 방문 일주일 후 다시 전시장을 찾아 발걸음을 거꾸로 되돌려보았다. 이번에도 새들의 노래와 잔잔한 주변 소음이 청각적 향수를 불러일으키는 〈Hanging Garden〉의 사운드가 가장 먼저 나를 압도했지만, 이전에는 〈Audible Garden〉 벽화의 위압적인 특성이 첫 방문 때보다 더 밝은 분위기로 신선한 방문객인 나를 맞이해주었다. 기대했던 것보다 훨씬 가벼운 느낌이었으며, 하나의 메시지를 전달하려는 시도라기보다는 막을 열어주는 역할에 가까웠다. 이제 〈Mumbling Window〉와 〈Fresh Nature: Black Milk〉에서 우유가 주는 문학적, 상징적 자양분과 서구 산업화에 대한 암묵적이고 미묘한 비판을 더 강렬하게 느낄 수 있었다. 또한 이진준의 가벼운 접근에 더 큰 감동을 받았다. '선진국'의 많은 사람들처럼(아마도 이런 경향은 우리 X세대에게 가장 두드러질 것이다), 그는 새로운 기술에 매료된 동시에 불신한다. 우리가 기술에 너무 깊이 '연결'되어 되돌아갈 수 없다는 것을 알고 있지만, 어린 시절부터 기억하는 덜 매개된 자연에 대한 경험에 매료된 채로 말이다. 〈Daejeon, Summer of 2023〉, 〈Mumbling Window〉의 영상과 함께 이제 전시의 두 번째 체험이 시작되었다. 새의 노래가 달콤하게 돌아오고 〈Hanging Garden〉의 웅얼거리는 기억이 떠날 때까지, 전시의 거의 마지막 체험인 본전시실의 가장 중층적이고 밀도 있는 다중 감각의 폭포가 일종의 크레센도를 이루며 나와 함께했다.

나는 지나치게 서구적이고 학자적이고 까다로운 방식으로 개별 작품에서 결함을 발견했다. 그리고 부분적으로 벽면의 텍스트에 자극을 받아 미술평론가의 도구를 사용하여 미술사가로서 문화적 전통 내에서 이진준의 전시를 전략적으로 '배치'할 수 있는 방법을 상상해보았다. 존재를 파악할 수 있는 것으로 보는 것, 즉 세밀하게 조사하고 분류함으로써 궁극적으로 존재를 더 잘 알 수 있다고 보는 것이 서구 계몽주의 프로젝트의 탁월함과 부조리함일 것이다. 서양의 양(陽)에 대한 음(陰)과 같은 동양의 깨달음, 특히 도교와 선불교 전통에서는 흐름, 상호 연결성, 사물의 궁극적인 알 수 없음을 통해, 이진준의 전시는 '새를 해부하는 것'에 대한 경고까지는 아니더라도 우리를 서구적 전통의 반대 방향으로 인도한다.

이 전시의 전체는 부분의 합보다 더 크다. 〈Nowhere in Somewhere〉에서의 독특한 장소감과 이질감이 두 번째 관람과 그 이후 여러 번 방문했을 때 특히 절실하게 다가왔다. 나는 동양의 전통이 무상함, 쇠퇴, 죽음을 우선적으로 생각하고 진정으로 받아들임으로써, 마치 난파선의 생존자가 무너져가는 과거의 조각에 매달리는 것처럼, 프루스트가 집착했던 것보다 더 지속적인 행복과 기쁨을 만들어낼 수 있다는 것을 다시 한번 생각했다.

책 전체를 다 읽고 깊이 파고들지는 못하겠지만,《잃어버린 시간을 찾아서》에 담긴 보물 조각들이 여전히 수면 위에서 반짝이고 있다. 다시 구글에서 책을 검색하고 반짝이는 동전 하나, 산호 조각 하나, 그리고 이진준의 궁극적으로 낙관적인 비전을 떠올리게 하는 작은 학자의 돌을 하나 더 찾았다.

그러나 때때로 모든 것을 잃어버린 것처럼 보이는 바로 그 순간에 빛이 우리를 구해준다. 우리는 모든 문을 두드렸지만 아무것도 열리지 않다가 마침내 우리가 100년 동안 헛되이 찾았던 왕국에 들어갈 수 있는 유일한 문에 무의식적으로 걸려 넘어지고, 그 문이 열린다.

226

13 《라이브 - 스타인벡을 위한 오프닝(LIVE - Opening for Steinbeck)》(2018)에서 발췌한 존 크레이기(John Craigie)의 노래 〈새를 해부하다(Dissect the Bird)〉 중에서. www.johncraigiemusic.com

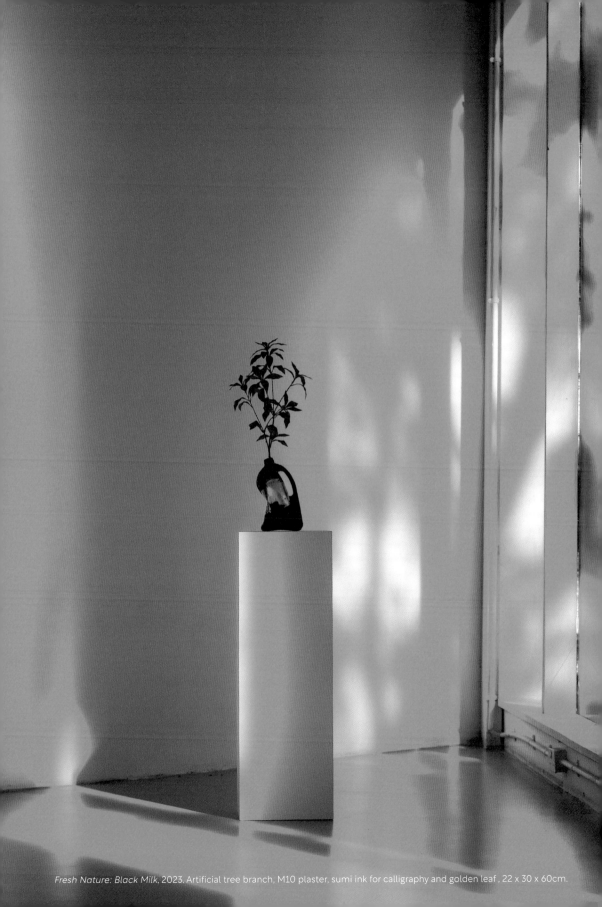

Fresh Nature: Black Milk, 2023. Artificial tree branch, M10 plaster, sumi ink for calligraphy and golden leaf , 22 x 30 x 60cm.

산에서 마음을 찾다

⟨Audible Garden⟩의 도덕적 공명

Dr. Arnaud Petit

Sub Dean and Stipendiary Lecturer in Philosophy at Brasenose College, University of Oxford

⟨Audible Garden⟩에 우리는 던져지는 것이 아니라 끌어당겨진다. 처음에는 천천히, 그다음에는 한꺼번에. 전시장에는 무엇보다 멜로디가 먼저 자리하고 있다. 보이지 않지만 어딘가에 존재하는 새의 지저귐이 들린다. 그리고 그 노래는 웃음과 기쁨의 외침이 되고, 새는 한순간 새가 아닌 어린아이가 된다. 그러나 이는 그저 잠시 동안만이다. 어린아이의 웃음소리를 알아차리자마자 이는 사라지고 다시 새가 돌아와 지저귀고 있다. 아직 런던 한국문화원 로비에 서 있을 뿐이지만, 전시장 안에서는 이미 ⟨Audible Garden⟩이 그 힘을 발휘하고 있다. 갑자기 사이렌 소리와 함께 날카로운 행렬이 고요한 공간의 분위기를 깨뜨린다. 구급차인가? 창밖을 내다보지만 아무것도 보이지 않는다. 구급차는 곧 지나가고, 새는 여전히 지저귄다…

그대로 한국문화원을 걸어나와 트라팔가 광장으로 돌아가는 길을 찾고 하루를 이어갈 수도 있다. 새와 아이, 구급차에 관심을 기울이거나 끌려들어가기를 거부할 수도 있다. 하지만 이끌림을 받아들이는 사람은 왼쪽에 커다란 복도, 하얗고 깨끗한 벽을 확인하게 된다. 그 끝에는 빛이 반쯤 비추는 공간이 있다. 이 공간의 기념비적인 그림은 어떤 풍경을 제안하고 있나? 산 능선도 아니고 눈 덮인 봉우리도 아니다. 구름 사이로 드러나는 고원인가? 그림을 구성하는 각 선의 움직임이 많고, 각각의 선은 유동적인 형태로 보인다.

한 걸음 한 걸음 나아갈 때마다 그림은 점점 더 세밀해진다. 이내 그것은 풍경이 아니라 소리로 만들어진 벽화, 즉 흥미롭게 산란된 플롯, 검은색으로 칠해진 점들의 멜로디라는 사실을 알게 된다. 귀로 인식하지 못하고 인식할 수 없는 멜로디를 눈으로 본다. 이것이 소리의 문자언어라는 것은 확실하다. 주위를 더 둘러보면 녹색 빛에 잠긴 자신을 발견하게 된다. 빛의 베일 아래 공기는 녹색 빛으로 가득 차 있다. 벽에는 소리가 있고 공기에는 색이 있다. 우리는 ⟨Audible Garden⟩에 들어섰다.

새, 아이, 구급차는 어디에 있는가? 소리는 마치 검은색으로 칠해진 점이나 벽에서 들려오는 것처럼 한꺼번에 들려오는 듯도 하고, 다른 방향에서 차례로 들려오기도 한다. 아니면 소리가 공기 중에 응축되어 있는 것은 아닐까? 어떻게 된 일인지 포착하기에는 소리가 결코 길지 않다. 〈Audible Garden〉에 처음 들어서면 긴장감이 느껴진다. 공간 전체가 긴장감을 주는 한편 그 공간에 들어간다는 사실, 그 공간에 끌려 들어간다는 사실에서 관객은 긴장감을 경험한다. 소리와 감각의 유희적인 혼란 속에서 거의 지각할 수 없지만, 이 긴장감은 전시장 안에서의 방향감각 상실과, 그 방향감각 상실에 대해 동의해야 한다는 경험을 추가로 예비한다. 이 글에서 나는 몇 가지 질문을 제기해보고자 한다. 첫째, 정원과 같은 경계 공간이 긴장감을 불러일으킬 수 있는 방식에 대해 성찰하고자 한다. 둘째, 이러한 관점에서 〈Audible Garden〉을 정원이라고 부르는 것이 적절한 이유와 이것이 방향감각 상실 경험과 어떤 관련이 있는지에 대해 언급하고자 한다. 마지막으로 〈Audible Garden〉의 작가를 정원사로 생각하는 것이 작가와 관객 모두에게 자기 자신을 찾는 일, 즉 자아를 위한 길을 찾는 일과 어떤 관련이 있는지 이야기하며 마무리하고 싶다. 그 과정에서 자기 자신을 위한 길을 찾는 것이 얼마나 절실한 일인지, 방향감각 상실에 동의하는 것이 얼마나 어려운 일인지에 대해서도 첨언하고 싶다. 이러한 성찰을 종합하면 〈Audible Garden〉이 지향하는 도덕적 울림이 어떤 방향성을 가지고 있는지에 대한 단초를 얻을 수 있을 것이다.

정원의 경계성

〈Audible Garden〉의 작가는 공간으로서 정원의 경계성과 동아시아 정원 철학이 갖는 중요성에 주목하고자 한다.[1] 그러나 무엇이 정원을 경계적 공간으로 만드는가, 그리고 이것이 어떻게 철학적으로 해석될 수 있는가 하는 문제는 불명확할 수 있으며, 우리는 이에 대답을 촉구하려 할 수 있다. 첫 번째 대답은 단순히 정원이 공간을 차지한다는 점에서 경계 공간이라는 것이다. 순전히 자연적인 것과 명확하게 인공적인 것의 경계에 있는 공간이라는 것이다. 정원은 우리가 상상한 미지의 섬에 있는 원시림처럼 인간의 개입이 완전히 배제된 공간도 아니다. 정원은 수 세기에 걸친 인간의 활동이 퇴적된 런던과 같이 인간에 의해 형성된 공간도 아닌, 경작된 자연의 공간이라고 할 수 있다. 순진한 대답이라고 해도 좋다. 하지만 그렇다고 해서 흥미롭지 않거나 도움이 되지 않는 것은 아니다. 우선 이 대답은 자연과 인공, 즉 자연적인 것과 문화적인 것 사이의 이분법의 유혹에 주의를 환기시킨다. 어떤 공간은 순수하게 자연 그대로여서 인공과 문화의 손길이 닿지 않았을 수도 있고, 반대로 인간의 손에 의해 형성되거나 만들어졌기 때문에 인공과 문화의 영역에 속할 수도 있다. 둘 중 하나다. 자연은 자연 그대로의 모습이어야 진정한 자연이며, 인간 활동의 흔적이 남는 순간 자연은 더 이상 자연이 아니다. 그러나 정원은 경계 공간으로서 이러한 이분법에 명확하게 저항하고 도전한다. 정원은 자연적이면서도 인공적인 공간, 즉 인공적인 것이 자연스러움을 거부하지 않고 자연스러움이 인공적인 것을 배제하지 않는 공간으로 존재한다.

1 이진준은 〈Green Room Garden〉에서도 이 점을 강조한다.

정원은 어떻게 이분법에 저항하고 자연과 인공을 조화시킬 수 있을까? 여기서 우리는 다음과 같은 사유의 유혹에 도전받을 수 있다. 정원에서 인위적으로 배치되는 구성 재료(나무, 바위, 식물, 작은 수역)는 당연하게도 자연에서 빌려왔다는 것이다. 나무와 식물은 그 자체로 인간이 만든 것이 아니다. 바위조차도 인간의 손으로 깎아낸 것이 아니라 바람과 비, 눈이 바위의 모양을 만들었을 것이다. 인간은 이러한 자연의 요소를 선택하고 배치하는 데에만 관여한다. 정원은 겹겹의 층위가 쌓인 공간으로, 자연의 층위가 문화와 인공의 중첩된 층위에 의해 회절되는 공간으로서 궁극적으로 그 경계성을 달성한다. 따라서 우리는 재배된 자연에 대해 이야기할 수 있다. 그런데 처음에는 이 생각이 유혹적일 수 있지만, 나는 이것이 모두 잘못되었다고 생각한다. 정원은 자연과 인공의 이분법을 초월하는 것이 아니라, 단순히 이분법을 반복하고 같은 공간에서 공존하는 것을 이해하는 어려움을 뒤로 미루는 것이다. 기껏해야 자연적인 것과 인공적인 것이 함께 발생하는 모습을 보여줄 뿐이다.

더 유망한 생각은 정원이 자연과 인공에 대한 우리의 판단을 영원히 실망시키면서 그 경계성을 달성한다는 것이다. 즉 정원이 자연 공간이라는 모든 판단은 아무리 확신에 차 있어도 항상 인공적이라는 상반된 증거에 부딪히게 된다(예: '이 바위는 여기서 발견된 것이 아니라 저렇게 배치된 것', '나무를 심었고 가지를 잘랐다' 등). 동시에 정원이 인공적인 공간이라는 명백해 보이는 이 판단은 정원의 자연스러움에 대한 상반된 증거를 만나게 된다(예: '나무는 싹이 트고 꽃이 피고 열매를 맺는, 결코 완전히 길들여질 수 없는 생명으로 가득 차 있다', '바위는 비바람과 눈에 의해 계속 변화하고 움직인다' 등). 정원은 자연과 문화의 상호 포용을 받아들이도록 강요함으로써 그 경계성을 달성한다.

하지만 여기서 앞서 말한 순진한 대답이 뒤집힐 수 있으니 걱정스럽다. 공간의 경계성을 자연과 문화의 상호 포섭으로 이해한다면 인간이 거주하거나 사색하는 모든 공간은 경계성이 있는 것처럼 보인다. 그렇다면 공간으로서 정원의 고유성을 어떻게 이해해야 할까? 우리는 경계성을 지닌 정원이 다른 종류의 공간(순수한 자연 또는 단호한 인공)과 대비된다는 점에서 출발했다. 그 초기 통찰은 어느 정도 명확해졌지만, 이제는 그 통찰을 완전히 잃을 위기에 처한 것 같다…

우리의 생각이 다시 제자리를 찾으려면 처음에 언급했던 경계에 대한 생각을 되돌아보는 것이 도움이 될 것이다. 순진한 대답은 두 영역 사이의 이분법을 가정한다. 하나는 인간의 개입이 전혀 없는 순수한 자연의 영역이고, 다른 하나는 인간의 활동으로 가득 찬 인공의 영역이다. 경계는 이 두 영역을 구분하는 것으로 여겨진다. 정원의 경계 공간을 수용하기에 충분한 두께를 가진 고유한 차원을 가진 경계선. 하지만 어쩌면 두 영역은 존재하지 않을 수도 있다… 순진한 대답은 이분법의 유혹을 두드러지게 만든다. 하지만 우리가 이 유혹에 현혹되고 있다면 어떨까? 아무도 찾지 못한 섬의 한 번도 흐트러지지 않은 숲과 인간의 개입으로 가득 찬 도시가 사실은 환상이라면 어떨까? 즉 순수한 자연과 완전한 인공이 2개의 영역, 2개의 다른 종류의 공간이 아니라 그 자체로 2개의 경계, 즉 공간의 하차원과 상차원이 없는 경계라면 어떨까?

Urban scenery of Northumberland Avenue, London, reflected in *Mumbling Window*.

그렇다면 우리가 거주하거나 사색하는 모든 공간은 실제로 경계 공간일 수 있으며, 모든 공간은 정원의 가능성을 지니고 있을지도 모른다. 한 번도 발견되지 않은 섬의 숲은 언젠가 인간의 눈을 통해 발견될 수 있다. 런던과 그 안에 침전된 인간 활동은 자연의 성장을 결코 소멸시키지 못할 것이다… 모든 공간에는 자연과 인공 사이의 이러한 상호 포위와 힘의 유희가 존재한다. 그것은 조화로운 것으로 경험할 수 있지만 ― 그리고 우리는 다시 이 지점으로 돌아오게 되겠지만 ― 긴장된 것으로 경험할 수도 있다. 그리고 그것은 우리가 인정하고 싶지 않더라도 자주 경험되며, 우리는 상호 포위 패턴을 끝없는 자연과 인공의 위협으로 경험하지 않기 위해 고군분투한다.

징원의 독특한 섬은 그것이 경계 공간이라는 것이 아니라 우리에게 그 경계성을 강요한다는 것일 수 있다. 그것은 우리에게 순수한 자연이나 완전한 인공의 환상으로의 탈출을 제공하지 않는다. 그것은 우리의 사고에 유혹을 주고, 우리가 쉽게 속을 수 있는 유혹에 직면하게 한다. 또는 더 놀랍게도 우리가 살고 있는 공간과 그 공간에 관여하는 일에 대해 쉽게 오도될 수 있다는 사실에 직면하게 된다.

〈Audible Garden〉의 경계성

그렇다면 〈Audible Garden〉은 어떤가? 어떤 의미에서 정원일까? 우리 사고의 어떤 유혹을 경고하고, 어떤 이분법에 도전하고 초월하고자 할까? 작가 자신의 말처럼, 이 전시는 자연과 인공의 관계에 대해, 그리고 우리가 그 둘 안에서 어떻게 살고 있는지에 대해 탐구하고 도전하는 것을 목표로 한다. 그런 점에서 작가의 말은 우리가 정의하려고 노력해온 정원의 정신과 매우 흡사하다. 전통적인 정원에는 나무, 돌, 식물이 있어 자연과 인공의 상호 포용을 탐구한다. 하지만 〈Audible Garden〉에서는 이러한 소재가 변형된다. 〈Hanging Garden〉에서 나무는 뿌리가 없고 자라지 않는다. 단지 피아노 현과 알루미늄으로 만들어진 인공물로 천장에 매달려 있을 뿐이다. 금속 가지에는 수액이 없지만 새의 지저귐, 아이의 웃음소리, 구급차의 사이렌 소리… 스피커가 우리의 관심을 끌기 위해 경쟁적으로 전시장 벽에 소리를 투사한다. 우리는 이러한 열매를 알고 있다. 우리는 처음에 전시장에 들어섰을 때 그 과일에 이끌렸고 이제 기원을 찾았다. 소리를 내는 과육을 가진 인공 과일이었던 것이다.

〈Thrown and Discarded Emotions〉에서 돌은 석고 기둥이다. 돌의 홈은 바람이나 비, 눈이 깎아낸 것이 아니라 인간의 감정과 손길에 의해 형성된 것이다. 재료 자체가 인간의 노력을 증언한다. 기둥은 우뚝 서 있지만 아무것도 지탱하지 못한다. 목적이 없는, 아니 목적이라는 가식조차 없는 건축물이다. 자연에 무심코 던져진 인공의 업적인 것이다. 〈Fresh Nature: Black Milk〉에서 식물은 빠르게 인공성을 배반한다. 줄기와 잎은 성장과 부패에 적합하지 않은 것처럼 보이며, 버려진 우유병에서 나온 나뭇가지는 자연의 환상인 플라스틱의 초록색으로 구현되었다. 그 안에 우유는 없지만 우유가 필요하지도 않다. 여기서 인공 자연은 스스로를 지탱하는 기적을 이룬다.

전통적인 정원에서 나무와 바위, 식물은 배경에 놓인 그림에 불과하다. 그러나 우리가 그것들을 감상한다고 해서 그 배경을 추상화한다고 생각하면 실수이다. 식물은 우리에게 자신을 드러냄으로써 자신이 뿌리를 내리고 무게를 지탱하는 풍경도 함께 드러낸다. 그리고 그 풍경은 다시 우리에게 그들과의 관계를 알려준다. 전통 정원의 재료는 풍경을 변화시키고 그 풍경에 의해 변화한다. 정원 소재의 배치는 인간의 시선을 새로운 방향으로 유도하고 주의력의 일상적인 패턴을 방해한다. 그런 다음 전통 정원은 우리에게 게슈탈트(Gestalt), 즉 하나의 통합된 공간으로 다가온다.

〈Audible Garden〉은 이처럼 통합된 공간이라는 배경을 가지고 있다. 전시장 입구에서 관객을 처음 맞이하는 벽화 〈Audible Garden〉은 이미 그 배경을 암시한 바 있다. 이 벽화는 풍경의 이미지를 장난스럽게 연상시키지만, 더 중요한 것은 〈Hanging Garden〉의 나무, 〈Thrown and Discarded Emotions〉의 바위, 〈Fresh Nature: Black Milk〉의 식물을 고정시킨다는 점이다. 즉 관객에게 수평선을 제공함으로써 나무와 돌, 식물에 초점을 맞출 수 있도록 한다. 이 공간은 관객에게 사물의 의미를 되묻고, 사물이 서로 공명할 수 있는 방식을 탐구할 공간을 제공한다. 벽화는 배경의 역할도 하지만 그 자체로 조사의 대상, 즉 호기심 많은 시선의 초점이 될 수 있다.

멜로디가 풍경의 윤곽을 그려냄으로써 벽화는 정원의 경계 공간이 눈으로 보이는 것 이상으로 확장된다는 사실을 암시한다. 이 벽화는 정원이 관객에게 마치 청각장애인과 마찬가지로 보지 말 것을 요구한다는 점에서 주목된다. 그리고 실제로 검은 점들을 가만히 바라보고 있으면 갑자기 듣지 못했던 멜로디가 들린다. 아니면 멜로디에 대한 약속일 수도 있다. 멜로디는 순간순간 해체되어 허공으로 사라지기 직전처럼 희미하다. 멜로디는 또한 우리가 보는 벽화의 지평선이 뒤로 밀릴 수 있고 뒤로 밀려야 한다고 하면서 그 풍경 너머에서 발산된다. 우리를 끌어들인 새와 아이, 구급차가 있었고, 이제 더 깊은 정원으로 가자고 부르는 또 다른 멜로디가 있다…

그리고 실제로 〈Audible Garden〉의 지평선을 뒤로 밀면 전체 전시를 고정하는 훨씬 더 일반적인 배경, 즉 어디에서도 볼 수 없지만 관객의 시야를 사방으로 채우는 인상적인 풍경이 눈에 들어온다. 우리가 이미 알아차렸던 녹색, 즉 이 공간의 공기를 가득 채우고 볼거리를 제공하는 모든 것을 감싸는 녹색이 바로 그것이다. 여기서 배경은 인공물 〈Mumbling Window〉이다. 오염된 유리가 석고로 만든 돌에 녹색 그림자를 드리우고, 소리와 금속재 나무, 우유병에 담긴 플라스틱 나뭇가지에 그림자를 드리운다. 그리고 이 피할 수 없는 녹색을 통해 전시는 통일되고 분리될 수 없는 공간의 느낌을 구현한다. 〈Mumbling Window〉는 뒤로 밀릴 수 없는 지평을 제공한다. 모든 것이 제자리를 찾아야 할 것이다.

하지만 이 전시는 외부 영향과 단절된 채 자생하는 독자적인 세계와는 전혀 다르다. 오히려 정반대이다. 〈Mumbling Window〉의 오염된 유리는 〈Audible Garden〉의 공간을 통합하는 동시에 외부 세계가 스며들게 한다. 유리 너머로 바쁜 런던의 거리 풍경 소리가 끊임없이 들려오고, 보도 위를 지나가는 행인들의 수다와 웃음소리, 소란스럽게 달리는 자동차, 경적 소리 등 다양한 소리가 들린다. 그런 점에서 〈Mumbling Window〉는 정원 밖의 세상을 상기시키는 역할을 하기도 한다. 거리는 소음과 활동으로 분주하지만 유리창에 의해 그 소란스러움은 산란되어버린다. 그것은 결코 녹색을 단절시키지 않는다. 또한 카메라, 알고리즘 및 스피커로 구성된 전체 장치에 의해 포착되고 변환된다. 전시회의 다른 방에서 새로운 종류의 조용한 움직임을 발견한다. 창문에는 중얼거리는 소리만이 남아 있다.

전통적인 정원은 본질적으로 자연의 침입에 개방되어 있다. 이와는 대조적으로 〈Audible Garden〉은 인간의 활동에 개방적이다. 전통적인 정원과 〈Audible Garden〉은 모두 자연과 인공의 두 가지 힘이 서로를 감싸는 움직임 속에서 생겨났지만, 그 방식에 있어서는 흥미로운 미러링 효과를 보여준다. 따라서 〈Audible Garden〉은 전통적인 정원과 달리 완전히 통제할 수 없는 자연이 아니라 궁극적으로 우리를 초월하는 인간 문화에 더 가깝다는 것을 상기시켜준다.

〈Audible Garden〉은 새로운 기술과 알고리즘을 반복적으로 사용하여 다양한 감각 양식을 해석하고 변환함으로써 그 사실을 더욱 강하게 상기시켜준다. 자연은 때때로 예측할 수 없고 폭력적이지만 활용될 수 있는 생산적인 힘이라면, 인간 문화의 인공적인 생산물도 마찬가지라고 할 수 있다. 새로운 기술, 인공지능 및 알고리즘의 위협은 이제 많은 사람들의 마음 속에 자리 잡고 있다. 〈Audible Garden〉은 자연의 힘을 이용하려는 인간의 욕망과 인공의 힘을 이용하려는 인간의 욕망 사이의 유사성에 주목함으로써 이러한 광범위한 성찰에 동참한다. 〈Hanging Garden〉의 나무는 그 점에 대해 큰 소리로 말한다. 인공으로 만든 자연은 통제할 수 있는 힘이 아니라 — 통제하려고 한다면 얼마나 절망적인가! — 오히려 사색할 수 있는 생명의 터전이 된다.

따라서 〈Audible Garden〉에는 자연과 인공이 서로 활기를 불어넣는 상호 포용의 움직임이 끊임없이 이어진다. 하지만 그 움직임은 전통적인 정원의 움직임과 반대 방향으로 흘러가는 것 같다. 자연이 인공에 의해 형성되는 것이 아니라 인공이 자연의 형태를 취하는 곳이 바로 이 전시이다. 〈Audible Garden〉의 경계 공간은 피할 수 없는 자연의 침입을 제시하는 대신, 인간과 그 인공의 침입에 스스로를 개방한다. 인간의 활동에는 방향과 의미, 문화적 목적이 있다고 생각하는 경향이 있다. 자연은 그렇지 않다. 자연은 이야기가 없는 극장이다. 〈Audible Garden〉에서는 마치 인간의 성과가 버려진 것처럼 — 아니 혹은 선물받은 것처럼? — 자연의 방향성 없음에 대해 이야기한다. 이 전시는 이러한 움직임과 그 움직임을 긴장 감 있게 경험하는 일의 어려움에 직면하고 있다.

이 어려움은 우리가 자연과 인공이라는 이분법의 유혹에 얼마나 빠져 있는지를 말해준다. 우리는 상호 배타적인 두 공간의 이미지를 거부했을지 모르지만, 여기서 또 다른 이미지의 손아귀에 빠질 수 있다. 정원의 회오리바람 속에서 팽팽한 긴장을 유지하는 두 가지 상반된 힘의 이미지가 있다.

자연과 인공. 하지만 〈Audible Garden〉이 도전하는 또 다른 이분법, 즉 경계 공간으로 보이는 또 다른 방식이 있다. 실제로 〈Audible Garden〉은 매번 우리에게 화해 불가능해 보이는 두 가지 삶의 차원에 화해하라고 요구하는 것 같다. 한편으로는 우리가 우리를 둘러싸고 있는 물리적 공간, 즉 사물과 풍경 등이 만나는 공유된 외부 공간에 거주하고 있다는 것이 분명해 보인다. 반면에 우리는 매 순간 생각과 감정의 사적인 내적 공간, 즉 차원이 없는 공간 밖의 공간, 우리만을 위한 공간에서 피난처를 찾을 수 있는 것 같다. 이를 정신, 마음 또는 의식이라고 부른다. 하지만 공유된 물리적 세계는 정신에게 전적으로 불친절해 보인다. 어떻게 내 생각과 감정이 사물과 풍경과 나란히 서 있을 수 있을까? 나에게 주어진 방식으로 어떻게 내 생각과 감정을 다른 사람들에게 보여줄 수 있을까? 그리고 마음은 궁극적으로 물리적 세계의 제약을 받지 않는 것처럼 보인다. 풍경의 형태나 타인의 기대와 관계없이 마음은 언제나 생각과 감정 속에서 자유롭게 돌아다닐 수 있다.

내가 보기에 이번 전시의 과제는 이분법의 유혹에서 벗어나 상호 포용의 가능성, 정신이 물리적 세계를 관통하거나 그 반대의 가능성을 이해할 수 있는 방법을 찾는 것이다. 이 전시는 이 문제에 대해 조잡하게 교훈적이지 않으며, 지나치게 지적인 대응을 요구하거나 선언하지도 않는다. 오히려 감각의 전환을 장려한다. 물리적 공간에 있는 단순한 사물이 아니라 이미 표현된 풍경을 함께 형성하는 인물과 그 배경에 주목하도록 초대한다. 마음은 산속에 있을 수도 있다. 관객은 친밀한 정원에 발을 들여놓을 수도 있다.

이러한 감각의 전환은 다양한 방식으로 독려된다. 먼저, 〈Thrown and Discarded Emotions〉에서는 인간의 감정에 돌이라는 물성을 부여한다. 두려움, 분노, 행복, 혐오, 놀라움 등 다섯 가지 감정을 상징하는 다섯 개의 돌이 우뚝 서 있다. 각 돌은 특정 감정을 표현한 것으로, 작가의 순수한 의도나 단순한 형식적 관습에 따라서 작품에서 말하는 감정에 대해 생각할 수 있다. 하지만 이것은 우리가 벗어나고자 하는 이분법에 목소리를 내기 위한 작품으로 보인다. 오히려 〈Thrown and Discarded Emotions〉는 말 그대로 다섯 가지 감정이 돌을 만든다는 것을 우리에게 보여주고, 또 그렇게 보도록 독려한다. 각 돌의 홈은 우연이 아니다. 예술적 변덕이나 규정된 관습도 아니다. 이러한 감정의 윤곽에 대한 물질적 탐험이다. 마치 각각의 풍경이 있는 것처럼… 여기서 감정은 두려움, 분노, 행복 등과 같은 고도로 추상적이거나 지적인 개념이 아니라는 점을 기억할 필요가 있다. 각각의 풍경은 작가의 경험에 의해 형성된다. 그의 두려움, 분노, 행복이 바로 그것이다.

Jinjoon Lee in working process.

따라서 우리는 왜 모든 감정 중에서 행복이 가장 연약해 보이고 물리적 세계의 우연성에 가장 분명하게 영향을 받는 것처럼 보이는지 궁금해할 수 있다. 우리는 예술가의 매우 내밀한 진실에 침입하고 있는 것일까? 아니면 돌과 그 연약함에 시선을 맞추면서 우리 자신의 행복감에 대해 배우고 있는 것일까? 어쩌면 우리는 이 감정적 풍경을 우리 자신의 것이라고 주장할 수 있을지도 모른다. 그 안에서 우리 자신을 인식하는 것뿐만 아니라, 그 안에서 우리 자신을 위한 길을 찾을 수 있다.

둘째로, 〈Daejeon, Summer of 2023〉에서는 내밀한 생각이 일기라는 독특한 형식으로 표현된다. 여기서 주목할 것은 내밀한 생각의 표현이 아니라, 결국 일기를 쓰는 행위의 목적이다. 일기를 보여주지 않더라도 일기는 실제로 공유할 수 있다. 바로 그 사이의 중재가 일어난다는 점이 눈에 띈다. 〈Daejeon, Summer of 2023〉에서 표현되는 생각은 작가의 것이지만, 그 표현은 어떤가? 설치 작품을 구성하는 31개의 점토 디스크는 마치 일기장 31개처럼 작가가 직접 채색했다. 하지만 작가는 카메라, 알고리즘, 스피커로 구성된 장치를 통해 자신의 일기장을 번역하거나 통역할 수 있도록 '허용'했다. 그리고 그 번역은 〈Audible Garden〉의 벽화 뒤에서 들리는 멜로디처럼 하나의 선율로 다가왔다⋯ 전시회에 더욱 빠져들게 한 것은 알고리즘의 개입이 만들어낸 결과물이었다. 나는 이것을 어떤 다공성(porosity)을 연상시키는 것으로 받아들인다. 이번에는 마음의 다공성, 또는 적어도 우리가 마음이라고 부르고 싶은 자아의 일부이다. 내면의 생각과 감정은 물리적 세계로 스며들어 돌의 물질성을 취할 수 있다. 그러나 물리적 세계는 또한 마음에 침투하여 마음이 온전하게 자신의 목소리를 소유하고 있다는 감각을 방해할 수 있다. 이 설치물은 자아에 대한 끊임없는 위협 또는 적어도 특정한 자아 감각에 대한 증거이다. 또한 새로운 기술, 인공지능, 알고리즘이 우리 삶의 가장 내밀한 부분까지 쉽게 영향력을 확장하는 것에 대한 경고이기도 하다. 즉 자아나 마음의 다공성을 악용하여 식민지화할 수 있음을 경고한다.

236

또한 〈Daejeon, Summer of 2023〉은 시야에 들어오는 대로 포착하기 어렵다는 점이 주목된다. 내면의 생각과 감정을 우리가 실제로 보여줄 수 있을까? 실제로 관객은 디스크의 배열을 보지만 디스크 자체를 보고 각 디스크가 지닌 고유한 색조를 보는 것은 얼마나 어려운 일인가? 각 디스크는 하루를 나타낸다. 디스크는 그 자체로 생각과 감정, 회상, 사색의 회오리 바람이다. 예술가는 벌거벗은 채로 거기에 서 있다. 하지만 그 순간, 그가 거기 서있는 것을 보는 것, 그를 만나는 것은 얼마나 어려운 일인가?

셋째, 〈Two Mountains〉에서와 같이 〈Hanging Garden〉에는 자연과 인공에 대한 기억의 침입이 있다. 새의 지저귐, 아이의 웃음소리, 구급차의 사이렌 소리가 자연과 인공이 서로를 감싸고 있다는 증거라면, 전시 공간에서는 친밀함의 증거이다. 스피커가 함께 배열되어 있고 같은 나무의 열매라는 것은 마음 또는 자아로서의 예술가의 통일성을 의미한다. 그것들은 소리로 만들어진 기억, 즉 작가의 기억이지만 관객이 골라보고 질문할 수 있는 기억이고 소비하기 위한 기억이다. 〈Two Mountains〉에서도 비슷한 기억의 침입이 있다. 어린 시절의 기억이 풍경화를 통해 스며드는 것이다. 그러나 적어도 처음에는 시선을 피하는 그림이다. 작가의 기억 속 용마산은 캔버스 위에 빛을 비추어야 그 모습을 드러낸다. 인간의 눈 자체는 이 작업에 절망적이다. 산을 보려면 인공 조명 아래에서만 가능하다. 이곳의 자연은 가려지지만 지워지지는 않는다. 그리고 그것을 처음에 가렸다가 다시 드러내는 것은 인공성이다. 작가와 관객이 산을 새롭게 발견하고 자연과 함께할 수 있는 가능성은 인공의 끊임없는 매개와 연결되어 있다. 상호 포용의 움직임이 다시 한번 암시된다.

〈Two Mountains〉의 두 번째 산은 작가의 기억이 아니라 계승의 행위이다. 왼쪽은 용마산과 그 표면에 달라붙어 있는 작가의 삶이다. 오른쪽은 세잔이 바라본 생트 빅투아르 산의 실루엣이다. 산과 만나는 인간의 시선을 보여주고, 시선은 산을 향해 도약하고 있다. 그것은 세잔의 눈, 즉 지각하는 자아를 보려는 시도이다. 세잔의 이름을 딴 생트 빅투아르 산은 자연의 풍경인 동시에 인간의 성취이기도 하다. 세잔은 모든 산능선의 빗면에 있으며 〈Audible Garden〉의 예술가는 그를 바라보고 있다.

이 에세이의 첫머리에서 우리는 〈Audible Garden〉에 대한 긴장감을 말한 바 있다. 우리가 진단한 긴장은 전시가 우리를 이분법의 유혹에 직면하게 하는 방식에서 비롯되었다. 자연과 인공. 물리적 세계와 마음. 사물을 올바르게 보기 위해서는 우리의 사고가 서로를 감싸는 움직임 속에서 단초를 찾아야 한다고 제안했다. 그리고 우리의 생각이 제자리를 찾는 유일한 방법은 우리의 눈과 귀가 회전을 멈추는 것이다. 우리의 지적 환상과 편견을 실망시키는 공간에서 우리의 감각이 새로운 감각을 찾는 것이다. 이것이 〈Audible Garden〉이 관객에게 던지는 도전이다. 〈Audible Garden〉은 방향감각을 잃는 것에 대한 동의를 구한다. 하지만 다른 정원과 마찬가지로 방향감각을 잃게 하는 것은 〈Audible Garden〉에만 국한된 것이 아니다. 자연과 인공, 사물과 풍경, 생각과 감정이 뒤섞인 〈Audible Garden〉과 같은 모든 공간은 경계가 있다. 〈Audible Garden〉은 관객으로 하여금 자아를 찾는 소용돌이에 맞서게 한다.

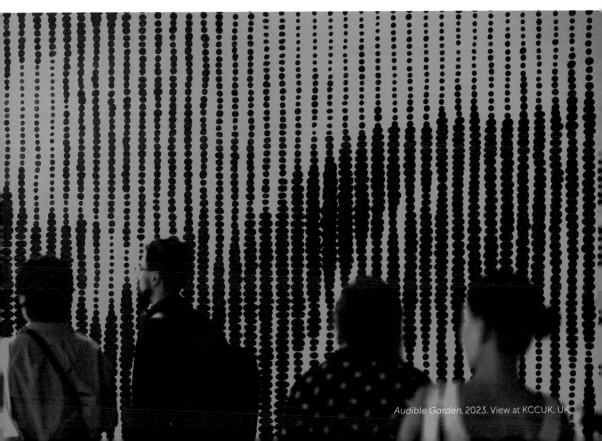

Audible Garden, 2023. View at KCCUK, UK.

정원사로서의 예술가

앞서 제안했듯 〈Audible Garden〉을 정원으로 생각할 수 있다면, 그 예술가를 정원사로 생각할 수도 있지 않을까? 나는 이 질문에 '그렇다'고 대답하는 일의 도덕적 함의를 탐구함으로써 이 글을 마무리하고 싶다. 정원의 중요한 특징은 항상 외부의 침입에 개방되어 있다는 것이다. 그런데 이러한 침입은 한 가지 방법으로만 이루어지는 것은 아니다.

경관을 선택하되 적극적으로 배치하지 않는 한국의 정원은 이 점에서 교훈적이다.[2] 한국의 정원에서는 조경의 초기 배치에서 인간의 개입을 찾아볼 수 없다. 그것은 사색 속에서만 드러난다. 사람은 나무를 심거나 가지치기하지 않고 처음 뿌리를 내렸던 곳에서 스스로 자라도록 내버려둔다. 바위는 바람과 비, 눈의 자비에 맡겨져 끝없이 움직이며 침식을 통해 천천히 새로운 모양을 찾아간다. 하지만 자연의 힘이 거침없이 흐르는 공간에서도 인간의 개입은 여전히 존재한다. 관조적인 방식으로 풍경을 바라보면 나무와 바위 그 이상의 것이 드러난다. 그것은 자연 속에서 자신을 발견하지만 자연이 아닌, 그렇게 단순하지 않고 부정할 수 없는 자아의 존재를 드러낸다. 정원을 가꾸는 행위는 단순히 인간의 눈과 조경된 자연이 만나는 것일 수 있다.

〈Hanging Garden〉의 나무, 〈Thrown and Discarded Emotions〉의 바위 등 전시의 모든 요소는 이러한 정원 가꾸기 행위가 만들어낸 결과물이다. 그러나 한국 정원과 마찬가지로 외부 환경의 자비에 맡겨졌다. 〈Hanging Garden〉의 나뭇가지들은 관객의 움직임에 따라 끊임없이 스스로 회전하며 처음의 배열을 다시 찾지 못한다. 〈Mumbling Window〉는 결코 같은 장면을 두 번 보여주지 않으며, 항상 새로운 것을 중얼거린다. 〈Audible Garden〉은 관리되지 않는 것이 아니라 단지 개입되지 않을 뿐, 그 이상은 아니다.

관조적인 방식으로 전시에 참여하는 것은 단순히 자연 속에서 자기 자신을 찾는 것이 아니다. 그것은 또한 그곳에서 자신을 찾는 어려움, 즉 소속감의 어려움에 직면하는 것이기도 하다. 그리고 그 어려움은 풍경이 생각과 감정으로 가득 차 있다는 사실을 깨닫게 되면서 더욱 가중된다. 결코 소유할 수 없는 풍경이지만, 그 속에서 공감할 수 있고 또 공감할 지점을 찾아야 한다. 산에서 자신의 것이 아닌 마음을 발견했을 때 할 수 있는 일이 또 무엇이 있을까!

정원을 가꾸는 행위는 내향적인 노력이 될 수 있으므로 정원사는 자신의 정원에서 자신을 찾을 수 있다. 그러나 정원을 돌아다니는 사람들도 그러한 노력을 시작할 수 있다. 정원을 가꾸는 것은 정원사로서 예술가뿐만 아니라 관객에게도 자아를 찾는 방법이 될 수 있다. 그러나 그들은 서로 다른 방식으로 정원을 가꾸기 때문에 서로 다른 위험에 직면한다.

정원사로서 예술가는 홀로 된 상태라는 환상에 빠질 수 있고, 관객은 관음증에 빠질 수 있다. 그러나 관심과 노력을 기울이면 같은 공간에 나란히 있는 것이 아니라 함께 거주하는 친목을 나눌 수도 있다. 여기서 작가와 관객에게 근본적인 어려움은 '현실의 어려움' 그 이상도 이하도 아니다.

이 전시회는 확실히 도덕 이론과 같은 것을 제공하지 않으며, 심지어 이론의 스케치조차 제공하지 않는다. 그러나 그것은 자기 자신에 대한 도덕적 관심을 암시한다. 세상에 대한 충분한 이해, 환상의 유혹 없이 세상을 살아가는 것, 자기 자신을 스스로 이해할 수 있게 만드는 것.

2 〈Green Room Garden〉에서 이진준이 밝힌 한국 정원에 대한 담론 참고.

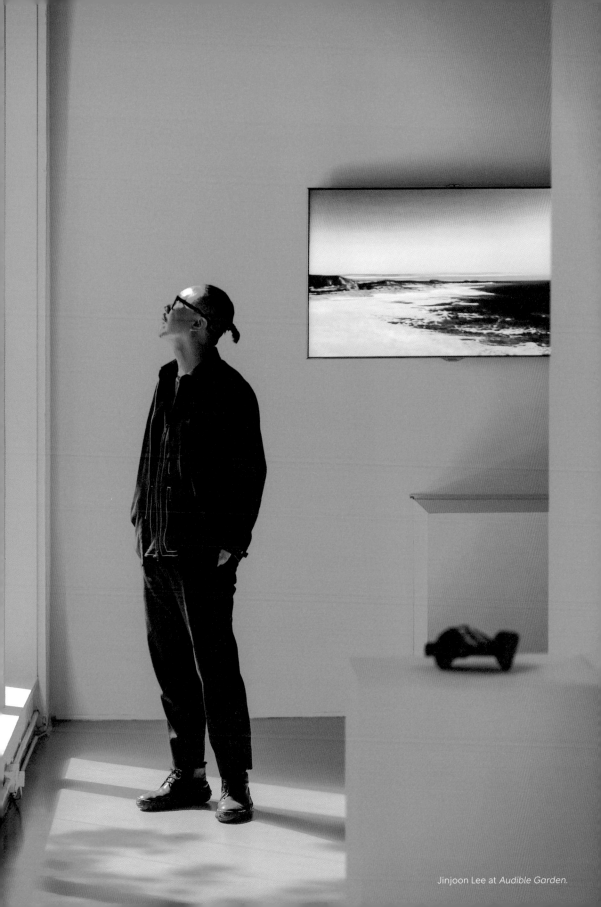

Jinjoon Lee at *Audible Garden*.

존재의 방식과 이진준의 정원

전민지
큐레이터, 미술평론가

은은한 초록빛이 전시장에서 춤을 추며 깜빡인다. 은은한 조명이 고요한 그림자를 드리우며 관람객을 감싸는 듯한 분위기를 연출한다. 〈Mumbling Window〉를 통해 보이는 수많은 관광객과 빨간색 2층 버스가 현실 감각을 잃고 희미해지기 시작한다. 이진준의 정원만이 존재하는 평행 우주로 이동한 듯 평온함이 공중에 가득 퍼진다. 곧 그 공간은 시간이 멈춘 듯한 다른 차원으로 통하는 문이 되어 인식의 경계에 도전한다. 이진준 작가가 오랜 시간 동안 만들어온 정원을 통해 시각적 요소와 청각적 요소가 조화롭게 어우러져 전시는 관객을 사색과 성찰의 영역으로 안내하는 감각적 여정으로 초대한다.

주영 한국문화원에서 열린 전시 《Audible Garden》은 2011년 《Artificial Garden》 이후 10년 만에 열리는 이진준 작가의 개인전이다. 작가는 사운드 설치와 인터랙티브 조각을 통해 전통 정원의 정적인 성격을 역동적이고 몰입감 있는 성격으로 탈바꿈시켰다. 빛과 소리, 동아시아 정원 철학을 통해 경계 경험과 경계 공간을 세심하게 연구해온 이 작가는 예술, 기술, 인간, 공간의 교차점을 구상한다. 현실 세계와 디지털 세계의 경계를 허물고 미디어와 기술이 현대 사회를 어떻게 재구성하는지 탐구함으로써 그는 전통적인 매체의 한계를 뛰어넘는 자신만의 혁신적인 예술 접근 방식을 선보인다. 전체 시청각 스펙터클은 내부와 외부의 구분을 허물고 기존의 공간 인식에 반기를 들며 다감각적 경험을 가능하게 한다. 이러한 예술적 실천과 기술 혁신의 결합은 예술 표현의 기존 규범에 의문을 제기할 뿐만 아니라 그 자체의 잠재력을 암시한다.

공간의 대부분을 차지하는 작품 〈Daejeon, Summer of 2023〉은 시간, 기억, 공간 요소를 활용해 공감각적으로 구성한 작품이다. 작가는 개인적인 경험을 석고 모형에 새기는 과정에 단순한 전시물이 아닌 턴테이블에서 실제로 회전하는 LP 레코드판의 형태를 차용했다. 각 판에 잉크로 새겨진 패턴은 카메라 센서와 데이터 음성화 기술을 통해 88개의 고유한 음표로 변환되어 멜로디 구조를 만들어낸다. 이러한 방식으로 석고판은 살아 있는 오브제로 재정의되고, 물리적 차원에 갇혀 있던 일상의 파편들이 사운드 스케이프로 재현된다. 전시의 제목과 동명의 작품인 〈Audible Garden〉은 중앙 섹션에 장소 특정적 벽화로 설치되어 각 판의 독특한 시각적 질감을 점의 형태로 재가공하여 펼쳐낸다. 실제로는 시간을 나타내는 X축과 미디 음표 지수를 나타내는 Y축으로 구성된 그래프이다. 하지만 사운드 데이터가 다시 시각적으로 변환되면서 이 작품은 의외로 산수화의 전통을 반영하고 있다. 의심의 여지 없이 그래프의 점들은 붓 터치를 닮아 작품에 깊이감과 움직임이 느껴진다. 이 예상치 못한 연결고리는 자연과 기술의 복잡한 관계에 대한 흥미롭고 새로운 사고의 길을 열어준다.

벽화 맞은편에는 작가가 어린 시절을 포함한 자신의 삶에서 받은 영감을 기술적으로 풀어낸 오디오 태피스트리(audio tapestry) 설치 작품 〈Hanging Garden〉이 있다. 이 작품에서도 자전적인 접근 방식을 취하는 작가는 새 지저귀는 소리, 물 흐르는 소리, 구급차의 사이렌 소리 등을 수집하고 무작위로 배열하여 청각적 기억을 공유하고자 한다. 작가가 지니고 있던 과거의 조각들은 12개의 지향성 스피커를 통해 전시장 안의 관객에게 시간의 힘에 의해 서서히 침식되지 않는 작가의 내면의 정원으로 초대하듯 말을 건넨다. 이렇게 전시장에 잔잔하게 울려 퍼지는 사운드는 공간을 유영하며 개인적 경험과 공유된 기억 사이의 경계를 탐구한다. 동시에 몰입형 청각 체험을 통해 관람객은 인간 지각의 상호 연결성과 감정과 기억을 불러일으키는 소리의 힘에 대해 생각해볼 수 있다. 한편 공포, 분노, 행복 등의 감정을 형상화한 석고 조각 작품인 〈Thrown and Discarded Emotions〉는 현대 신경과학과 동아시아 '학자의 돌'을 결합한 작품이다. 뉴로이미징(Neuroimaging) 기법을 통해 눈에 보이지 않는 뇌파 패턴을 읽어내고, 몸에서 빠져나간 감정의 흔적은 친숙한 전통적 형상으로 복원되어 작가의 정원의 일부가 된다. 작가는 신경과학을 접목하여 우리 내면의 감정 풍경과 외부 환경 사이의 복잡한 관계를 강조한다.

최근 일련의 작품에서 볼 수 있듯이, 현대에 이르러 기술의 발전은 인간의 마음, 경험, 기억, 환경의 원활한 통합의 일부이다. 또 다른 예로 〈Fresh Nature: Black Milk〉를 들 수 있다. 〈Fresh Nature: Black Milk〉는 플라스틱 우유병 쓰레기로 만든 작품이다. 이 작품은 자연의 순환을 상기시키는 상징물인 동시에 선비의 바위 전통에 대한 찬사다. 재활용 플라스틱 우유병을 의도적으로 사용하여 폐기물에 대한 경각심을 일깨울 뿐만 아니라 인간과 자연계의 균형을 소중히 여겼던 고대 전통에 경의를 표한다. 마찬가지로 복도에는 작가의 향수가 녹아 있는 용마산의 풍경을 UV 프린팅한 〈Two Mountains〉가 설치되어 손전등을 이용한 참여형, 능동형 감상을 유도한다. 이러한 인터랙티브 요소는 작품에 깊이를 더하며 관람객이 풍경에 몰입하여 더욱 깊이 있게 감상할 수 있도록 한다. 자연은 더 이상 기술과 분리된 것이 아니라 서로 얽혀 있고, 서로 침투하고, 서로 연결되어 있다. 같은 맥락에서 기술은 단순한 도구나 대상이 아니라 우리의 가치, 신념, 문화적 관점을 반영하는 역할을 한다. 철학자 육후이(Yuk Hui)는 "우주 기술의 다양성, 즉 기술에 세계관이 어떻게 주입되는지 재검토하는 것이 중요하다"고 말한다.[1] 이와 관련해 그는 "지구의 새로운 노모스(nomos)는 기술의 역사와 미래에 따라 사유되어야 한다"고 주장하기도 했다.[2] 즉 작가가 밝혀낸 것은 기술이 세계에 대한 우리의 인식에 영향을 미치고, 그 반대의 경우도 마찬가지이며, 이는 궁극적으로 인간의 경험과 삶 전반에 대한 보다 총체적인 이해를 이끌어낸다는 것이다.

물론 갤러리에서 관람객의 물리적 존재는 내적 성찰을 외부 참여로 연결하는 이진준의 강조된 경계 공간의 통로 역할을 한다. 즉 자연과 기술이라는 상반되어 보이는 요소의 결합은 공간 자체뿐만 아니라 호기심 많은 관찰자의 존재에서도 분명하게 드러난다. 이러한 관람객은 자연과 기술의 접점을 탐구하는 데 있어 필수적인 주체가 된다. 그렇다면 다음과 같은 질문을 생각해보아야 한다. 작가가 우리를 초대하는 정원을 어떻게 산책해야 할까? 그의 초대는 우리가 정원의 경계를 넘어 일시적인 경험을 어떻게 확장하고 우리 삶에 적용할 수 있는지 질문하도록 유도한다. 따라서 이러한 맥락에서 우리는 각자의 관점의 경계를 넘어 존재의 거대한 태피스트리 안에서 이진준의 세계가 지닌 보편적인 주제와 연결되고자 한다. 우리는 이미 이 심오한 변화의 여정을 시작했으므로, 이제는 우리와 우주와의 관계에서 우리의 미래 존재 방식을 새롭게 정립해야 할 때다.

1 Yuk Hui (Interview), "Singularity Vs. Daoist Robots," *Noēma Magazine*, 2020.
 https://www.noemamag.com/singularity-vs-daoist-robots/
2 Yuk Hui, "For a Planetary Thinking," *e-flux Journal*, 2020.
 https://www.e-flux.com/journal/114/366703/for-a-planetary-thinking/

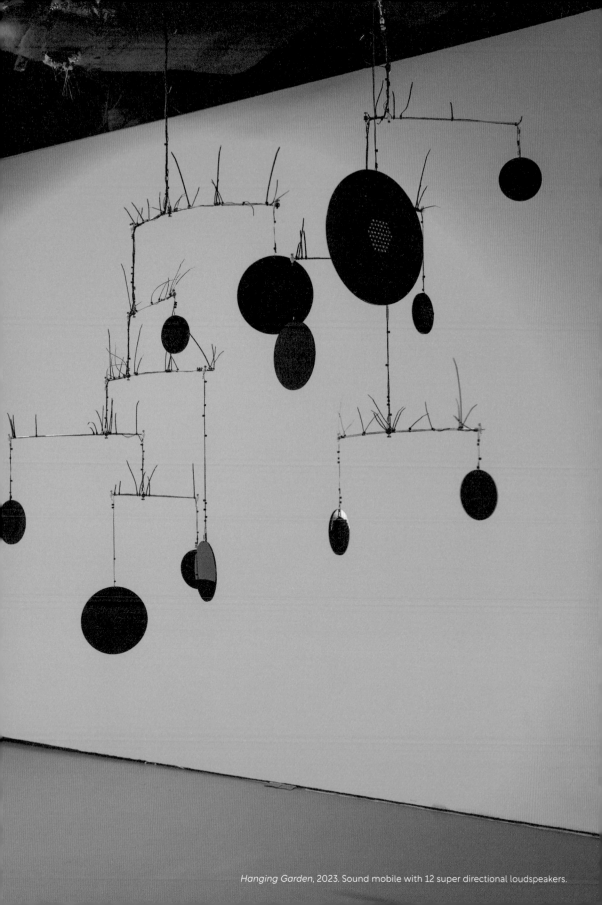

Hanging Garden, 2023. Sound mobile with 12 super directional loudspeakers.

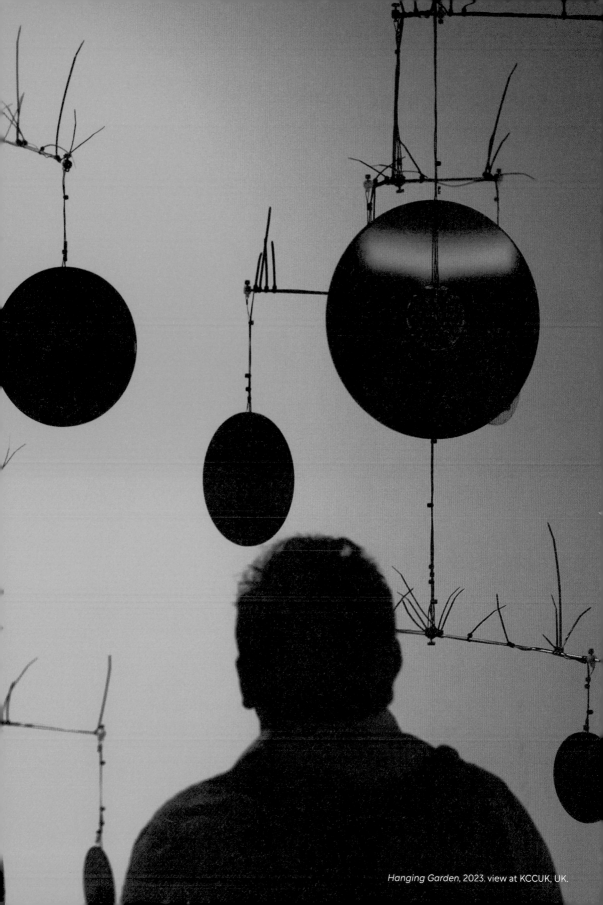

Hanging Garden, 2023. view at KCCUK, UK.

IN SEARCH OF LOST SPACE

TWO VISITS TO JINJOON LEE'S AUDIBLE GARDEN

Dr. Justin Coombes

Poet, artist and a Senior Ruskin Tutor at the Ruskin School of Art, Oxford University

Each artist seems thus to be the native of an unknown country, which he himself has forgotten.

- Marcel Proust [1]

POETRY & THE AUDIBLE

Poetry is a medium of sound. Although the advents of writing, the printing press, typewriter, computer and internet have aided in its sophistication and dissemination, it remains essentially a phonetic means of communication. The mother's heartbeat heard (and felt) in the womb; the pleasure we take as babies as the vibrations made on our lips shape the earliest sounds we ourselves make; the soft, calming qualities of mother's voice: these remain important experiences whose patterns influence the rest of our lives.

Sound is a crucial mode of the *liminal*, the threshold. At birth, that first, liminal experience that we all share and that none of us remember, the gentle, alternating current of the mother's heartbeat, stops abruptly as we enter the great, unknown country outside. We plunge into a world where sound, especially noise (almost all the audible world is noise to a new-born child) is now also a vital early warning system: ambulance sirens, thunder, and smoke alarms are added to the aural palette and soothed by the cooing promise of mother's milk.

1 The English translations of Proust in this essay are taken from Marcel Proust, *In Search of Lost Time*, trans. DJ Enright, CK Scott Moncrieff, & Terence Kilmartin (London, Vintage Classics, 1996). Quotations can be found at www.goodreads.com/author/quotes/233619.Marcel_Proust

LEE & THE 'LIMINOID'

Jinjoon Lee draws on a range of media including sculpture, new media installation and architecture to explore perceptions of utopian space and its attendant ideologies in his films, writing, photographs, scrolls and installations. Rich in metaphor and highly allusive to a wide range of both Far Eastern and Western cultural traditions, his latest exhibition is specifically concerned with the garden philosophies of his native South Korea, childhood memories of Masan, and the Sansui ('mountain river') paintings of East Asia. Lee declares his approach as 'auto-ethnography': he is interested in the rampant spread of media and technology in recent decades, and how it has altered both our physical and mental relationship to our environments, especially how we experience memory, nature, and sound.

The anthropologist Victor Turner's concept of 'liminoid experiences'[2] is central to Lee's practice in recent years. A liminoid experience has many of the characteristics of a liminal one, but is a *culturally optional* threshold and does not involve the resolution of a personal crisis. A bar mitzvah ceremony, marriage or divorce might all be regarded as 'liminal' processes, whilst an exhibition or football match could all be understood as 'liminoid'. Using himself as a kind of test case, many of his works grow around such experiences: a cross-continental plane journey; sunsets and sunrises; convalescence; and the private (later to be made public) marking of time in his own diary.

THE LITERATI & INK WASH

The historical East Asian figure of the 'literati', the scholar-official come painter-poet, first emerged in Tang Dynasty China (618-907 AD). Specialising in ink wash painting, the literati overturned earlier, more naturalistic techniques. Typically made in monochrome and using only shades of black, ink wash places a great emphasis on virtuosity, with highly skilled brushwork usually conducted extremely quickly: the essence of a subject dominates over any direct imitation.

The form flowered during China's Song dynasty (960-1279) and in Japan after its introduction by Zen Buddhist monks in the 14th century. In these countries, and to a lesser degree in Korea, ink wash was kept separate from other types of painting, ideally illustrating a member of the literati's own poetry. Often these works would be made as gifts for friends and patrons, rather than for direct payment. An element of the informal, of freedom, infuses the best forms of this work. The figure of the scholar-official strongly influences Lee's artistic persona, and almost all the works in *Audible Garden* bear the literati movement's influence.

2 See www.scholarship.rice.edu/bitstream/handle/1911/63159/article_RIP603_part4.pdf

GREEN, POROUS SPACE: THE MUMBLING WINDOW

Audible Garden, staged at the Korean Cultural Centre UK's exhibition space, has a porous relationship to the outside world. A central piece, *Mumbling Window* (Fig.1), running along the whole west wing of the show (which sits in central London's Northumberland Avenue), uses a camera, facing the street, to live-capture the Hackney carriages, cyclists, pigeons and pedestrians of a mid-August afternoon. So, this street, and the daylight suffusing the exhibition, is viewable only in a slightly sickly mint green tint. Resonance speakers scramble the street's noises with ambient sounds from within the gallery space. A sonification algorithm converts the resulting video frames (projected at cinema scale at the centre of the show, as I am later to learn) into corresponding MIDI notes. A velocity is assigned to each MIDI note (determined by the darkness of its respective grayscale pixel), so that the resultant sound, drifting from the central gallery space adjacent to the atrium in which I now stand, is a dynamic reflection of the view. Where am I?

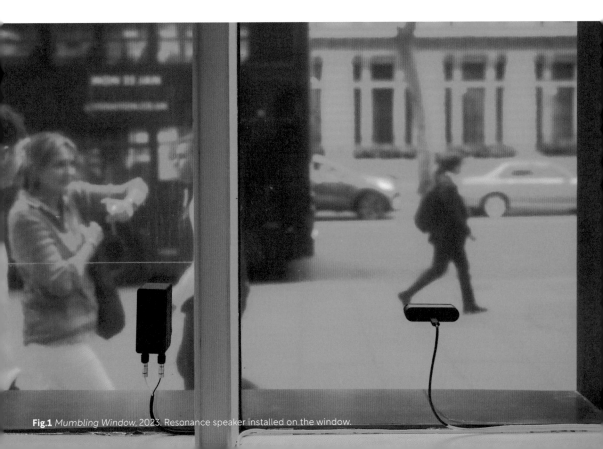

Fig.1 *Mumbling Window*, 2023. Resonance speaker installed on the window.

HANGING GARDEN

I read the first, introductory text on the atrium's wall: the entire exhibition is punctuated with these detailed, museum-style descriptions of each artwork. The green cast of *Mumbling Window*, and the sound of *Hanging Garden* (Fig. 2) destabilise me: there is something uncannily precise and direct in the tinkling ambient noises, which appear to be emanating from the wall itself. Turning to the right, I see the physical form of *Hanging Garden*: it is a large, mixed media mobile featuring twelve super directional loudspeakers, hanging suspended from aluminium rods and piano wire, moving gently of their own accord. The speakers, prompted by air currents, move - as with most mobiles, as with most memories - unpredictably. The artist's recollections are blended with recordings he has made of contemporary urban gardens, creating a jangling, ASMR-like experience. Like an overture, this abstract, dreamy work prompts me to consider a central theme running through this *Audible Garden* that our personal histories are not in any way accurately accessible, and yet form, for many of us, a dominant filter through which we must experience life.

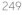

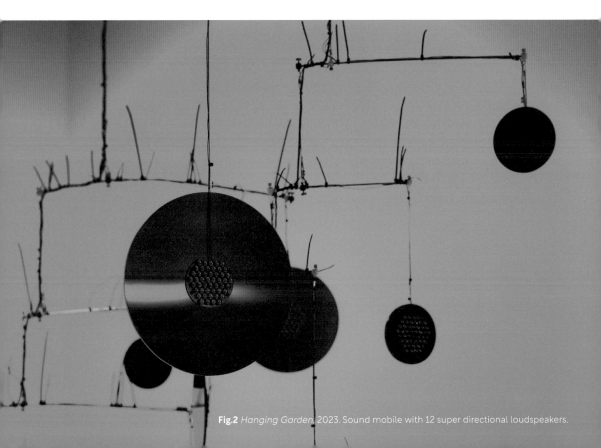

Fig.2 *Hanging Garden*, 2023. Sound mobile with 12 super directional loudspeakers.

Although he is not mentioned at all, the figure that hits me here is Marcel Proust, the French novelist of *A la recherche du temps perdu* (In Search of Lost Time) and patron saint of self-publishers, whose great subject was involuntary memory. A massive, sprawling seven-part novel which features over 1,500 characters, and recounts, in minute detail, the unnamed (read: Proust himself) Narrator's remembrance of his childhood, youth and early adulthood in late 19th and early 20th French high society. For Western Europeans especially, having read it (particularly in its original French if it is not your native language) is a badge of literary sophistication.[3] To have enthusiastically started the enterprise whilst allowing yourself the rest of your life to finish it is a running joke in literary circles: *A la recherche* is a world within itself.

THE BIOME: THE KNOWN OUTSIDE

Our world contains five major biomes: large areas characterized by their vegetation, soil, wildlife, and climate. These are aquatic, grassland, forest, desert and tundra.[4] Some of these can be divided further into subcategories such as savanna, water, marine, taiga, and rainforest, both temperate and tropical. Living and working between East Asia (mostly South Korea) and Europe (predominately the UK), Lee spends most of his existence in deciduous rainforests and a great deal of his art is set in them. But other biomes, especially the aquatic, are also featured, as with, for instance, his 2020 sound and video installation, 'Moanaia'. Water, its prevalence and scarcity, density and flow, is central to *bios*: 'life' in Ancient Greek.

THE GUT MICROBIOME: THE UNKNOWN INSIDE

Major developments have been made in recent years in human understanding of the gut *micro*biome. This conglomeration of trillions of bacteria, fungi, archaea and viruses contains at least 150 times more genes than the human genome and weighs 2kg, which is more than the brain. The liver is the only internal organ in the human body which is heavier than the gut microbiome. A 2020 study by the European Bioinformatics Institute which pooled over 200,000 human gut genomes to create a genetic database of their gut microbes, found that 70% of the microbial populations it listed had not yet been cultured in a lab and were previously completely unknown.[5]

3 Note the Merriam Webster dictionary's two definitions of 'literati' in the West (and compare them with their Eastern counterpart): 1: the educated class also: INTELLENGENTSIA 2: persons interested in literature or the arts.
4 See www.education.nationalgeographic.org/resource/five-major-types-biomes/
5 See www.ebi.ac.uk and www.ebi.ac.uk/about/news/research-highlights/inventory-human-gut-ecosystem/

THE GUT GARDEN, THE AUDIBLE GARDEN & CONSCIOUSNESS

Experts such as Tim Spector, Professor in Genetic Epidemiology at Kings College London, stress that we should each treat our gut microbiome as a *garden*, which needs regular 'fertiliser'[6] : the 'good' bacteria that live in our stomachs can be *cultivated*. Based on the limits of the current research, we are currently unable entirely to expel the 'bad' bacteria, but their detrimental effects on our bodies and brains can at least be minimized. A gut-friendly diet needs regular quantities of fermented foods, such as kefir, kombucha tea, and the Korean pickled vegetable dish *kimchi*.

As consciousness remains a huge area which humanity is only just beginning to understand, the gut microbiome is like a vast (yet tiny) garden, of which we know only a limited number of plants, birds, insects and mycelia. As well as our 'gut garden', it might be helpful to also imagine here, using the prompt of Lee's self-casting as a 'gardener cultivating light, sound and imagination at the liminal space'[7], and of this particular exhibition, an 'audible garden', also completely unique to each individual. We are born with the audible garden, and especially if we are lucky enough to have a reasonable degree of control over our lives, have ample opportunities to cultivate it.

THE DATA GARDEN & LITERATURE

Let me add one more 'garden' to those I have described and imagined above. As well as our gut gardens and audible gardens, could we think of 'data gardens' that each of us are required to cultivate? Each organism must of course manage from its moment of conception a complex network of information which comes to it through the senses of sight, sound, touch, taste, and smell. For many humans (and some other animals), this mix has become more complex with the advent of web-based technology and Artificial Intelligence. The way we consume, retain, *digest* and use information, and the benefits and harms it causes us, requires increasing levels of study and care.

The history of literature, especially that of the autobiographical novel in the West, is scattered with attempts by individuals to 'digest' their entire life's experience. Proust is a paradigm of this phenomenon, with his famously digressive passages, where tiny details trigger memories within memories. Lee has set himself a similarly daunting task with his practice as an artist, examining, primarily through sight and sound, how liminoid moments (bird calls, plane flights, drinks of milk) reverberate throughout his life. This is how he cultivates his data garden.

6 See www.tim-spector.co.uk and Tim Spector, Food for Life: The New Science of Eating Well (London, Jonathan Cape, 2022)

7 See www.leejinjoon.com

DAEJEON, SUMMER OF 2023

The physical centrepiece of the show, *Daejeon, Summer of 2023* (Fig.3: note the title, which is effectively a diary marker), is a multi-sensory exploration of time and memory, in one sense making material the ideas and sensations that were hinted at sonically in '*Hanging Garden*'. In a long wall at the centre of the gallery, thirty circular plaster sculptures, covered in swirling ink patterns, each the size of a long player record, are arranged in a neat grid. Below them, spot lit by a lamp, sits a small desk and record turntable.

The accompanying wall text informs us that through data sonification, the patterns on each 'LP' have been transmuted into unique sound compositions: a real analogue record player sits underneath the sculptures, recreating in part how the additional resulting sound and video pieces were made. As the record rotates, a camera sensor reads the visual variations on its surface, and these patterns are transformed into sound. The area captured by the camera is sub divided into concentric circles. Video processing begins at the plaster plate's outermost circle, and the camera works towards the centre, as with the sound-producing needle of an analogue record player. Lee's team's custom-built algorithm converts the individual pixel values of the camera's recording into MIDI notes. The static patterns of each plate have become aural abstractions of the artist's memories. Facing the wall on which the plaster discs hang is a massive video projection. This shows a detail of one of the turning plaster records, viewed from above. The sound, which blends with the *Hanging Garden* noises drifting in from the first room, echoes the mechanism of the turntable. Lee's team trained AI in the use of traditional Asian instruments, such as the Korean geomungo, a plucked zither. The accompanying machine improvises music based on the patterns unique to each disc. Whilst Lee 'composed' the piece, the machine interprets and performs it.

The installation of *Daejeon, Summer 2023* is complicated yet further by a video projection, again at cinema scale, which sits between the sculptural and video components of the original piece. I am unsure of what I am looking at, but it seems to be a semi-abstracted, live street view with ghostlike long exposures dragging themselves over the static elements of the scene. I soon learn that this is the video component of *Mumbling Window,* so I am looking again at Northumberland Avenue. But due to the sound of the zithers and the general sense of 'otherness' created by the soundtrack, I had originally thought I was looking at a Korean temple. I am standing, not without pleasure, in what feels like a black hole of sorts: something very specific has been relayed to me about the construction of an elaborate artwork, but I am also witnessing (and hearing?) scenes from *another* artwork which now seem to relate to the street from which I recently stepped, into what had initially appeared a cool, clinical gallery space. Proust returns: this time in the form of the elegiac sequences from his novel (some of the few I have actually read) describing the Narrator's enchantment at the magic lantern sequences he witnesses on holiday as a boy.

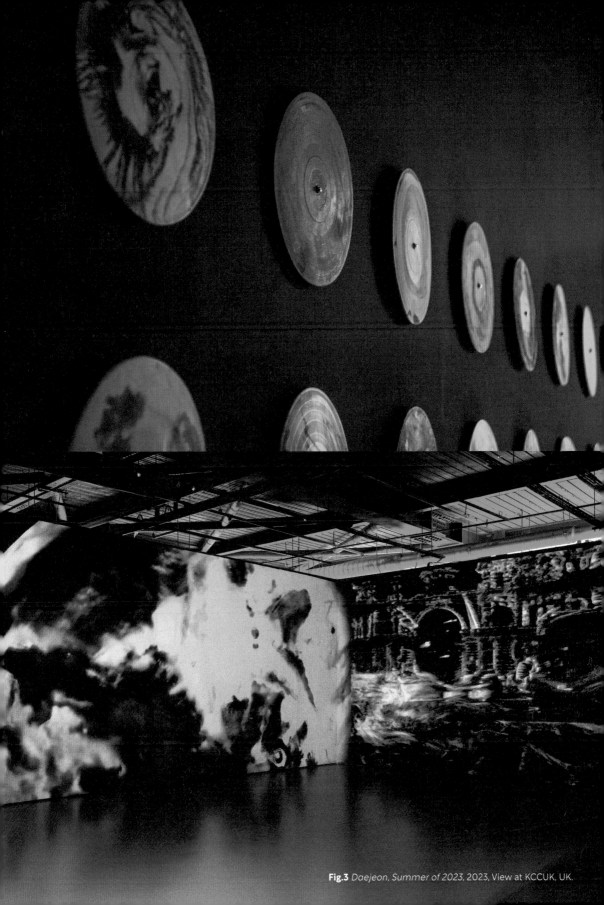

Fig.3 *Daejeon, Summer of 2023,* 2023, View at KCCUK, UK.

THE BLACK HOLE OF CONCEPTUAL ART

At its worst, conceptual art is visual art that wants to be philosophy or writing, but remains hidebound by the materiality of the art object. Duchamp's urinal remains a kind of stumbling block to the lay exhibition goer, in part because it stubbornly refuses to induce any imaginative leap in them. With literature, readers may cherish a book's physical form, but their relationship to it is essentially *speculative*: there is never any confusion between the space of the imagination and of the physical world. The deluge of abstract sounds and video projections in this central exhibition space is womb-like, disorientating, hypnotic: I want to linger here. But I am troubled by something. The laborious, almost indigestible description of how *Daejeon, Summer of 2023* was produced is sticking with me. I am being bullied by my inner technocrat: I haven't fully 'understood' it. I therefore don't 'get it'···

But to what degree is this my failure as a viewer, or Lee's failure as an artist? Lee moves between multiple worlds: Eastern and Western societies, especially galleries and universities; his family; his past; his present; an imagined future. To some degree, he presents himself as a figure melancholically trapped in the liminoid spaces between all of these. It is perhaps when he tries too self-consciously to be both simultaneously a 'contemporary artist' and a reinvention of the 'literati' figure that his work can feel strained and unpersuasive.

As we have already seen, Lee invokes the East Asian 'literati' tradition with the use of calligraphy ink, landscape imagery, and the diary. Less obviously, but just as significantly, there is the use of text panels, as described above. They both explain how the works were made, and their significance within Lee's wider project. But in providing cues to interpretation (over and above the essential context), there is always the danger of these texts being prescriptive. Should art tell us what to think?

Part of the gentle joy delivered by a work such as *Chuseongbu: Landscape on an autumn night* (Fig. 4) by the Korean literati painter Hongdo Kim, with its source poem by the Song dynasty writer and politician Ouyang Xiu, is in abstraction: both poem and painting give us only the most evocative details. The essential focus of the literati painter, although he was interested in making minor refinements in style, was in preserving the past and its traditions. In this case, the painter harks back to a work by a poet working over seven centuries earlier. Lee's project is more complex: to preserve Korean cultural traditions at the same time as embracing contemporary technology. But might an artwork such as *Daejeon Summer of 2023* demonstrate the impossibility of being both things at once?

FIVE COLOURS; TWO MOUNTAINS

Turning the corner, I find 'Obangsaek': five prints on the reverse side of the wall which display the plaster discs. In this reiteration come distillation of '*Daejeon, Summer of 2023*', the patterns evoke (even more than in the original plaster works) the *literati's* ink wash paintings. A unique set of five colours has been used to make these works, which represent the traditional Korean 'Obangsaek' palette. The term is a direct translation of 'five-orientation-colour', encapsulating the core Korean hues of white, black, blue, yellow, and red which in turn correspond to the essential elements underpinning the universe in traditional Korean cosmology.

Green is notably absent and is intentionally extracted from the RGB colour model used for the next work, *Two Mountains*, which faces 'Obangsaek' in a long, corridor-like space. Here, Lee pays an *homage* of sorts to the painter Paul Cezanne's obsessive depiction of Provence's Mont Sainte-Victoire. But in Lee's version, the artist uses ultraviolet printing onto two carpets to evoke memories of Yongmasan, the mountain near which he lived as a child. Loaded with *Feng shui* symbolism for the local population, it remains largely untouched, but overlooks a landscape now dominated by urban sprawl. As a boy, struggling with tuberculosis and (like Proust) asthma, the artist convalesced here, and remembers the local milk that sustained him at this time. Gallery visitors are invited to use their mobile phones to light up the mountains, bringing the iridescent blues and reds of the carpets' weave to life amid the green gloaming of the nearby *Mumbling Window*.

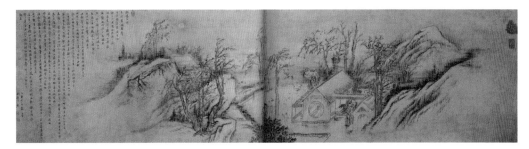

Fig.4 Hongdo Kim, *Chuseongbu: Landscape on an autumn night with poem*. National Museum of Korea.

BLACK MILK OF MORNING

Making their first appearance here (if one walks, as I am, anti-clockwise through the exhibition), intermittently dotted on plinths alongside the 'Two Mountains' carpet pieces and the *Daejeon, Summer of 2023* prints, I find three of Lee's signature pieces, *Fresh Nature, Black Milk*. These are small black sculptures based on the international standard two litre milk carton, each of which has been cast in plaster, covered with black calligraphy ink, and embellished by hand-painted golden leaf. I am not a vegan, and usually unthinkingly consume it, but a drink produced by cows and goats for their offspring and consumed by humans suddenly strikes me as a profoundly odd, perhaps wicked, thing. Milk has carried deep cultural significance for millennia, symbolising purity, fecundity, the divine and even life itself. The artist cites ancient Christian beliefs that blood became a sanctified white as it approached the heart, and esoteric Buddhist beliefs about enlightened beings experiencing their blood turning white.[8]

One of the most celebrated passages in *A la recherche* features a baroque description of the Narrator eating the crumbs of a madeleine cake dipped in lime-blossom tea. Sensual delight (sight, smell, taste) sparks the aching pleasure-pain of nostalgia. Milk is Lee's madeleine: I *know* the milk carton as white, but I see it here as black.

For Westerners, 'lactose intolerance' signifies a lack, but it might be more appropriate for us to consider the perversity of our relatively recent 'tolerance' for the lactose of other animals, especially when they are reared under industrialized conditions. The Romanian Jewish poet Paul Celan comes to mind. He was interned for eighteen months in the Nazi death camps (which used technologies borrowed from industrialized farming) and his parents were deported and eventually murdered there. One of his best-known poems, 'Todesfuge' ('Death Fugue') opens with this stanza:

Black milk of morning we drink you evenings
We drink you at noon and mornings we drink you at night
We drink and we drink
A man lives in the house he plays with the snakes he writes
He writes when it darkens to Deutschland your golden hair Margatete
He writes and steps in front of his house and the stars glisten and he whistles his dogs to come
He writes his jews to appear let a gave be dug in the earth
He commands us play up for the dance [9]

8 From an e-mail conversation with the artist, 16 Aug 2023

9 Translated by Pierre Joris: see www.poets.org/poem/death-fugue See also https://en.wikipedia.org/wiki/Todesfuge and https://www.poetryfoundation.org/poets/paul-celan

NOWHERE IN SOMEWHERE: THE SUN, THE MOON AND FIVE PEAKS

Moving into the smallest room in the exhibition, in its far corner, I find two earlier video works, drawn from the previous decade of the artist's career, that explore his speculation about a certain space that might exist, that needs to exist in his imagination, in order for his soul to make progress. 2022's *Manufactured Nature: Irworobongdo* (literally, 'Painting of the Sun, Moon and the Five Peaks': Fig. 5, left) takes its name from traditional Korean folding screens. These highly stylized landscape paintings, invariably featuring five mountain peaks, the sun and moon and were always set behind the king's royal throne during the Joseon Dynasty.[10] The sun and moon symbolize the king and queen, and the five peaks, a mythical place. A passage from Lee's recent doctoral dissertation indicates how his recollections of these screens conflated themselves with childhood memories of his grandfather's' study and garden, and with disorientating plane trips between the Far East and Western Europe:

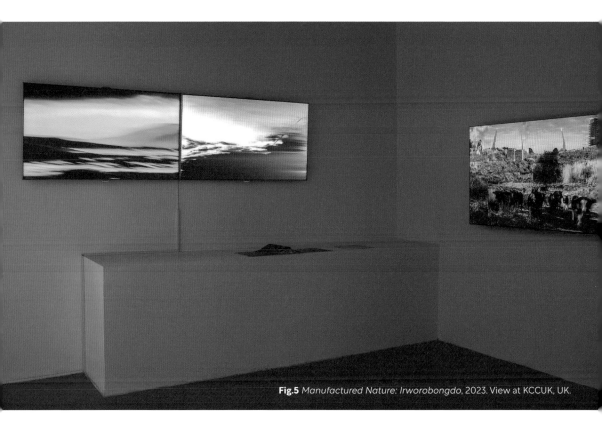

Fig.5 *Manufactured Nature: Irworobongdo*, 2023. View at KCCUK, UK.

When I would stand beneath those streetlights, I would stare at the trees lining the road. Each of those trees had been growing somewhere else until its roots had been slashed away, and it was moved to this new space, where it was forced to put down new roots and grow expressionless in the space between road and pavement. Whenever it rains or the wind blows, I feel as if those trees stand guard, acting as the true heroes of the city's story. Is it because they've collected too much dust from the city? Or perhaps because of the way they stand stiffly at exact intervals perfectly spaced from each other? In their mother forests, they would have never stood this way. Clearly, those trees were living things, but somehow they felt manufactured. *Manufactured nature* ⋯ It formed a portal of sorts. Those trees — with their perfect spaces and intervals, covered in their city dust; casting their strange shadows as they moved under the streetlights — they whispered to me about where I came from. In the middle of the night, London can be a quiet place, but the sounds of the busy city day still linger in the trees. I would walk amongst them, as they guided me through the city maze until the early hours of morning. It always felt as though if I went just a little farther, those trees would take me to a secret place, one only they knew. A place that would take me away for a moment from the stage on which I was living. I felt almost like I was walking around inside the painting in the scroll you used to show me in your study, Grandfather. As you would unroll the scroll before me, I could see a flower, a stone, a stream, a snow hill, a tree; and they whispered to me of things which can't be found in the city. Those whispers must have come from some wide space outside of the study, brought from nowhere in somewhere by a gust of wind. Somewhere along the way, our concept of speed has become confused, in their understanding of space and time. As the concept of 'lived time' has disappeared from our age of instant information, we have become virtually unable to feel space through our senses. If we hope to not lose that in-between space, where, ever-shrinking, it sits between start and finish, we will have to pay closer attention. It is said that the space between start and finish has been lost, but I yearn for that place which exists somewhere but isn't anywhere, that 'nowhere in somewhere'. A place like my grandfather's garden. Is that why I miss my childhood in the shadow of Masan's red mountains? Is it because I've travelled so far away — because we as people have travelled so far from the nature we were born to? Here on my plane from Somewhere to Nowhere, I feel I'm starting my own journey — one that will take me through the smells and sounds of my memory to meet my grandfather. One that will take me to nowhere in somewhere.[11]

258

11 See Jinjoon Lee, *Empty garden: a liminoid journey to nowhere in somewhere* at www.ethos.bl.uk/OrderDetails. do?uin=uk.bl.ethos.826421

The screen on the left shows mountains, forests, seas and rivers scenes filtered in green, and on the right, with a higher degree of pixelation, what might be similar scenes, but morphed into almost complete abstraction and cast in complementary reds and blues. The longer I look at these looped videos, the more unnerved I become. The scenes change at the speed of thought. The transitions also put me in mind of the children's origami finger game which purports to tell players their future: just at the point where an image becomes legible (a tree, a mountain pass), then it 'folds' back into itself, rapidly becoming something else. Thinking of the passage from his dissertation, and knowing how deeply the artist is affected by plane travel, I think of the dual consciousness immigrants must balance between their home and adopted countries. I'm also put in mind of black box recorders and the painstaking work carried out by forensic scientists as they piece together the last moments of a plane's flight before a crash. The piece also somehow encapsulates the rather queasy sense of hope that the little I know about AI creates in me. It suggests a hyper reality in which human experiences can be sped up and downloaded. Where am I?

THE COWS AND THE BOMB

A wall perpendicular to the one on which (⋯) *Irworobongdo* hands displays another diptych: two more short video pieces, both from the Nowhere in Somewhere series. *Blind Sound in Sound Mirrors*, (Fig. 5: right) from 2017, is a digital montage showing cows in a field in the foreground whilst, on the horizon, a tower block is destroyed and rockets are propelled into the air. There is something curiously quaint and awkward about this piece, with it rather heavy-handed 'nature/culture' juxtaposition. That dichotomy is still present in Lee's newer works, but tends to be more sensitively staged through how video is projected in galleries. In *Daejeon, Summer of 2023*, or 2018 and 2022's *Green Room Garden*, layers of time and space are spread across the installation itself, rather than sitting within a quasi-cubist single-frame pictorial space.

Next to *Blind Sound*, *Zero Ground in Hiroshima* offers a peaceful mediation on war and humankind's vexed relationship with itself and the rest of nature. As with 'Blind Sound', a fixed camera angle shows us a view with figures (this time people) animating the scene. The focal point of the composition is the famous Genbaku Dome, the city's peace memorial by virtue of its being the only structure left standing in the region where, in 1945, the USA detonated 'Little Boy', the first atomic bomb ever to be detonated over a populated area. The Dome is seen simultaneously from two angles, a range of related views patched around it. It is as if one of David Hockney's photo-joiner works from the early 1980s has come to life: as with the other video diptych in this room, the Olympian view, with Hiroshima's ant-scaled citizens moving amongst the ruins, hints at the fragility and transitoriness of the entire human enterprise.

GREEN RETURN

Moving away from this small installation, to reach the final parts of the exhibition, I need to walk the entire length of *Mumbling Window*. I have already encountered it in part, through the way that the green tint infuses the atrium, but like a musical refrain swelling to its climax, only now does the true significance of the colour come to the fore. I now understand that directly through the window, I can see live scenes that are being relayed to the video in the exhibition's central room, caught between the two walls of 'Daejeon, Summer of 2023'. As well as its connotations of nature, green can suggest the media limbo of the TV production 'green room', where actors and studio guests are given hospitality before making live appearances. It can suggest 'green screen', a form of chroma key compositing, a VFX and postproduction technique for layering two or more images together. I am also struck by the thought of 'being green' meaning 'naïve' about the exhibition's contents: I didn't know what the relayed video scenes of the central room were until I saw the 'real' thing here. Lee's childhood illness; Proust's childhood illness; nausea; trapped and waiting; the 'secondary gains' of sickness; the imaginative space created by the body's limits⋯

I now encounter two more black milk bottles, cast directly in *Mumbling Window* green. That double quality again: the knowledge of white's purity and sustenance; the image of black's 'corruption' and exploitation. Again, black milk for Lee; madeleine for Proust. Proust's cake elicits a host of recollections nested within one another, a potentially endless chain of memories that both ache with childhood's irretrievability and seem somehow to promise such untainted pleasures might be recaptured: that 'lost time' might indeed be regained. The first four cartons I had seen were embellished only with sumi ink and gold leaf, but the final carton (Fig. 6), accorded its own triangular nook and looking out onto Northumberland Avenue, has one further addition: a single, slender artificial tree branch in its mouth making the carton a vase of sorts, and offering a light note of hope, like the olive leaf brought back in the mouth of the dove that Noah sent out after the flood.

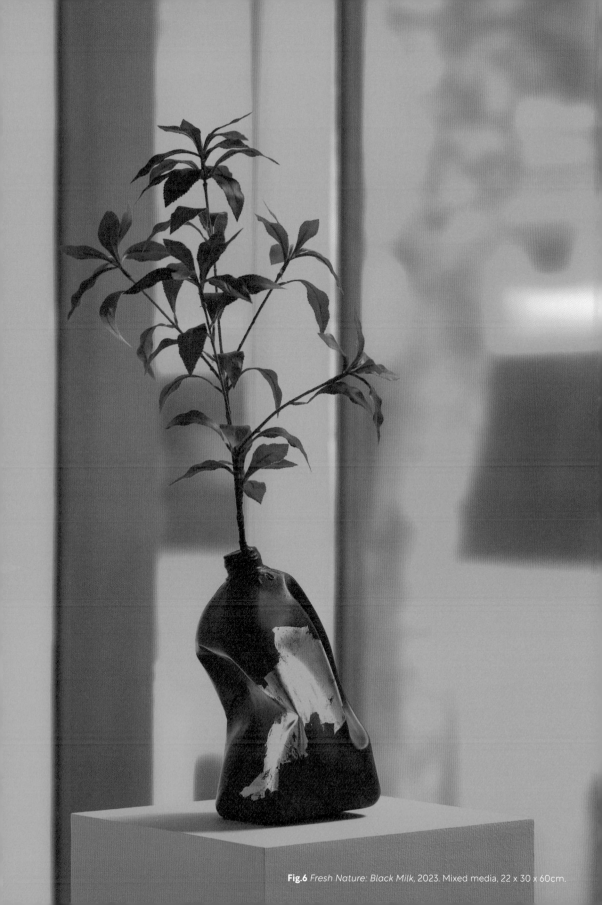

Fig.6 *Fresh Nature: Black Milk*, 2023. Mixed media, 22 x 30 x 60cm.

AUDIBLE GARDEN

Returning into the atrium: the first *and* final room of the show, I find the eponymous title piece: *Audible Garden* (Fig. 7) is a huge, site-specific wall painting measuring over eight metres across and three metres in height. It is another data visualization: a scatter plot derived from information originating in the work the artist made immediately prior to this, *Daejeon, Summer of 2023*. The camera in that piece captured a unique visual texture of each spinning stone plate, reading a sole, centrally-drawn vertical line. During its scan, the initially circular arc was morphed into a straight line. Its pixel value (a conversion of grayscale values) was then mapped onto eighty-eight corresponding piano notes. The grayscale pixel value informed the velocity of each MIDI note, effectively behaving as a translation system. This velocity is now visually represented through the size of the dots in the scatter plots. Here, the X-axis signifies time, while the Y-axis shows a range of MIDI notes. Each dot is directly proportional to the corresponding MIDI note's velocity: the larger the dot, the greater the velocity, providing a landscape-like representation of the initial sonic information. The mural is a pleasant spectacle, but I cannot help feeling, in part because of its overwhelming size, underwhelmed by this penultimate work. But it also helps me pinpoint the weaknesses of the show. Lee is self-consciously working, at least in part, in a conceptual art tradition, where the means by which a work is made (and in his case, this includes additional data not directly related to the physical properties of the work itself), are intended to be considered as significant, if not more so, than the work's visual qualities.[12] But such works tend to succeed only when the idea one is being asked to carry in one's head as a reader/viewer is in some way 'graspable' as poetry. For me, this has been the case with almost all of the works in the show, but *Daejeon, Summer of 2023* and *Audible Garden* ask too much of me.

These two centrepieces suggest most forcibly the irreconcilability of the literati/conceptualist positions. Whilst Lee nods at the traditions of the former in a respectful manner, many of his works feel stubbornly conceptual in nature. Perhaps this is rooted in his use of emergent technology. Writing and painting are of course themselves 'technologies', albeit of an ancient form, but the pleasure we can take in Hongdo's brushwork rests in part on the transparent history behind it. Even a person completely untrained in ink wash or any form of painting can see how earlier artists influenced his spiky lines. There is a parallel with poetry, where anyone fluent in the language (or to some degree with pictographic languages such as Chinese, even those who do *not* understand the language) can find the history of a word in its own construction, and enjoy the discovery.

12 As the artist Sol LeWitt states in *Artforum*, 'When an artist uses a conceptual form of art, it means that all (⋯) decisions are made beforehand and the execution is a perfunctory affair. The idea becomes a machine that makes the art'. See LeWitt, Sol, 'Paragraphs on Conceptual Art', from *Artforum*, Vol. 5, no 10, Summer 1967 (New York: Artforum International Magazine)

For example, the word 'garden' has its roots in Middle English, from the Old Northern French *gardin*, a variant of Old French *jardin*, and is related to ' yard'. By contrast, unless you know the software behind *Daejeon, Summer of 2023*, some essential qualities of the work remain completely opaque. The descriptions of the way in which one form and set of data becomes another exhausts my capacity to hold the means of their construction in my head. 'Digesting' the textual elements of these works really does feel like being asked to memorize lines and lines of an unfamiliar computer code. I feel slightly exhausted.

Fig.7 *Audible Garden*, 2023. Detail of Silk Screen Print, 100 x 70cm.

BEYOND EXHAUSTION: THROWN & DISCARDED EMOTIONS

Exhaustion is a familiar state to many people working in academia. The increasing marketization of universities means they must extract ever more 'resources' from their staff and students. There is an artful reference to this state of things in the final work, *Thrown and Discarded Emotions: Brainwave Scholar Stone* (Fig. 8). As well as being an artist regularly exhibiting internationally, Lee is an Assistant Professor at a prestigious university, and the demands made by combining the two roles and a personal life are hinted at here. Once again, these pieces (plaster and ink sculptures) use processed data and are an amalgamation of contemporary technology with a centuries-old East Asian tradition. 'Scholar's stones', known respectively in Chinese, Japanese and Korean cultures as *gongshi*, *suiseki* and *suseok*, are small, naturally occurring rocks that usually placed on a desk: objects for decoration and contemplation in the withdrawn space of a study. Lee has collaborated with neuroimaging specialists to trace and transcribe his own brainwaves into 3D-printed form, making visible a decidedly opaque and private human experience. The waist-high towers of *Thrown and Discarded Emotions* (note the neat pun on a ceramist's throwing of clay) look a little like bed post pillars: they record every conceivable emotion experienced by the artist over an unspecified period.

These five pieces are arranged in a row with their own small plinths. Despite their elegance, like the *Audible Garden* piece that they face across the room, I feel slightly disappointed by them as a concluding part of the show. Despite what the wall text tells me about the way the sculptures (bring) 'a new degree of tangibility to the eternal human experience' I *feel* nothing, and for the first time, the Lee-Proust comparison falters. In the artist's defence, I find myself claiming that such a 'blank', muted artwork could be read as a critique of sorts of how we are increasingly expected to live and work in industrialized economies. Is this Lee's 'data biome' laid bare?

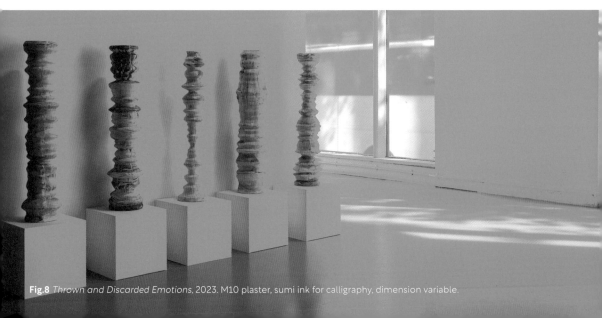

Fig.8 *Thrown and Discarded Emotions*, 2023. M10 plaster, sumi ink for calligraphy, dimension variable.

SILENCE

Whilst finishing this writing, I attend a silent retreat near Dartmoor in Devon, UK. As we eat, clean, meditate, and mutely walk the lush, leafy grounds of the centre together, I muse on the fifty or so other residents' faces. For a few days, I am living in a moving painting. I think of Jin's grandfather's study, the scroll unfurling in front of Jin's infant eyes. I have never met any of the other retreatants before and will likely not see many of them again: I am challenging myself not to judge any of them, but only myself, and only the impressions I make of them. I am trying to stay *with* my thoughts, not *within* them. I am struck by how, without knowing their names, and having few other means of identifying or knowing them, I *categorise* each of them, by age, sex, skin colour and assumed race, but also by association: X reminds me of a work colleague who often irritates me; Y (an elderly woman) of the writer Norman Mailer; Z of my mother. I revisit Jin's exhibition many times, its colours, sounds and rhythms fermenting slowly in my head.

I realise that this essay has challenged me in part because of the artificially 'neutral' critical stance I have been professing to take. But Jinjoon is not an absent figure, an anonymous 'Artist' I can judge impartially. He is my friend, a *fellow* artist, someone whom I envy (the right envy, *not* a green envy: artists will know what I mean), for whom I worry, for whom I want the best, for whose company I pine. My essay needs to declare this. And I think about how each person can remind us of another, perhaps acutely so with 'significant' others. Nearly thirty years ago, in my late teens, I became estranged from a dear friend. His name is Jethro Green. I mull over how those three gentle syllables form a dactyl ('*tum*-ti-ti') and how both Jethro and Jin share my first name (and nickname's) initial, J. There is even a half-rhyme in their surnames, and a garden association in them: Jethro's 'Green' to Jin's 'Lee' ('plum' in Korean):

*Jeth*ro Green
*Jin*joon Lee

I think about the physical resemblances between the two men, especially in two graduation photographs of them: a certain stillness and strength, especially in the eyes and jaw. And I think of their facility with numbers and technical information, something I have always admired.

ILLUMINATION

> Oh you're doing it wrong, dissecting the bird
> Trying find the song [13]

I have described my experience of *Audible Garden* as I moved anti-clockwise around the exhibition's five gallery spaces. But I could just as easily have moved around it clockwise. In search of lost space, I revisited the show a week after my first visit, retracing my steps in reverse. Again, the sounds of '*Hanging Garden*' were the first thing that washed over me: bird song and gentle ambient noises created an audio balm, but now what had previously been the blankly overbearing qualities of the *Audible Garden* mural greeted me, a fresh visitor in a sunnier mood than on my first visit, as the second, rather than the penultimate, work in the show. I expected less of it, and it felt lighter: more of a curtain opener than an attempt to make a single statement. I now considered *Mumbling Window* and *Fresh Nature: Black Milk* with a more intense sense of the literarily and symbolically nourishing qualities of the milk for the artist, and of the latter's implicit, subtle critique of Western industrialization. I was also even more struck by Lee's light touch. Like, I suspect, many people in 'developed' economies (and perhaps this tendency is most acute amongst us Gen Xers), he is both enraptured by emergent technology and distrustful of it: aware we are too deeply 'plugged in' to turn back, but in thrall to less mediated experiences of nature that he remembers from childhood. *Daejeon, Summer of 2023*, along with the video component of *Mumbling Window* now became the penultimate experiences of the exhibition: there was a crescendo of sorts, with the most layered and dense multi-sensual cascade of the principal room being almost the last experience of the show, before the sweet return of the bird's song and the muffled, babbling memories of *Hanging Garden* lingered with me as I left.

In my perhaps overly Western, scholar-*manqué*, nit-picky fashion, I have found fault with individual works, and, prompted in part by the wall texts, have used the tools of an art critic to imagine how an art historian might strategically 'place' Lee's exhibition within the traditions of his composite cultures. It is perhaps the brilliance and the absurdity of the Western Enlightenment project that it views existence as *knowable*: that by minutely examining and classifying it, we can ultimately come to know it better. Like a yin to the West's yang, Eastern Enlightenment, especially in Taoist and Zen Buddhist traditions, leads us in the opposite direction, towards flow, interconnectedness, and the ultimate *un*knowability of things: a warning, if not an injunction, against 'dissecting the bird'.

266

13 From John Craigie's song, 'Dissect the Bird', taken from LIVE - Opening for Steinbeck (2018).
See www.johncraigiemusic.com

The whole of this show is more than the sum of its parts. A unique sense of place, and of displacement, of 'nowhere in somewhere' came to me particularly acutely on my second viewing, and in the many remembered visits I have made since. I think again of how Eastern traditions, through first considering, and truly accepting, impermanence, decay, and death, might create a more lasting sense of happiness and joy than the kind to which I imagine Proust clung, like a survivor of a shipwreck clinging to the disintegrating pieces of his past.

I'll never get around to reading the whole thing -I'll never dive deep enough- but little pieces of treasure from *In Search of Lost Time*'s sunken trove still glint at me from the surface. I google the book again and find one more glittering coin, one more piece of coral, one more tiny scholar's stone that seems to evoke the essentially ultimately optimistic vision Lee offers:

> But sometimes illumination comes to our rescue at the very moment when all seems lost; we have knocked at every door and they open on nothing until, at last, we stumble unconsciously against the only one through which we can enter the kingdom we have sought in vain a hundred years - and it opens.

Audible Garden, 2023.

Finding a Soul in the Mountain:
The moral Resonance of Audible Garden

Dr. Arnaud Petit
Sub Dean and Stipendiary Lecturer in Philosophy at Brasenose College, University of Oxford

One is not thrown into *Audible Garden*: one is drawn in. Slowly, at first, then all at once. Before anything, there's a melody: the song of a bird chirping, nowhere to be seen, and yet somewhere, present. And then: the chirping becomes a laugh, a cry of joy; the bird has ceased to be a bird for an instant and is now a child. But only for an instant. As soon as it is noticed, the child's laugh dissipates with its humanity; the bird is back, chirping again. One is still only standing in the foyer of the Korean Cultural Centre in London, and yet, from the exhibition space, *Audible Garden* is already exerting its pull. Suddenly, a siren, a piercing, strident, streak breaks the serenity of the space. An ambulance maybe? One looks by the window, but there is none to be seen. It soon passes: the bird is still chirping⋯

It could stop there: one could walk away, exit the Cultural Centre, find one's way back to Trafalgar Square and go on with one's day. One could refuse to be drawn in, to attend further to the bird, the child, and the ambulance. But one who accepts to be drawn in will find, on the left, a large hallway, walls white, bright, immaculate. At the end of it, a space, in half-light. A painting, monumental. A landscape – or the suggestion of one anyway. Not quite mountain ridges, nor snowy peaks. Maybe a plateau emerging through the clouds? There is, as it were, too much movement, too little decisiveness in the lines suggesting themselves to the eyes.

With every step, the painting takes an ever-greater granularity. And then it strikes one: it is not a landscape, it is *sound* made mural – an intriguing scatter plot, a melody of black painted dots. One sees a melody, that one does not recognise, cannot recognise. And yet, one is sure: *this is a written language of sound*. As one looks further around, one finds oneself submerged in green light. The air is filled with it, under the veil of the half-light. There is sound on the wall, colour in the air. One has entered *Audible Garden*.

Where are the bird, the child, the ambulance? One can hear them, in turn, then all at once, always from different directions, as if they were making themselves heard from the black painted dots or the very walls. Or condensing into the air, some time here, some time there? Never long enough for them to be caught. There is, with *Audible Garden*, an initial experience of tension. One experiences both the space itself as tensed and the fact of entering it, of having been drawn in it as tensive. It is barely perceptible in the playful confusion of sounds and sense modalities, but it is there and it foresees a further experience of disorientation and of consent to that disorientation. In this essay, I want to reflect on a number of questions which are raised by these experiences. First, I want to offer some reflections on the ways in which liminal spaces, like gardens, can elicit the experience of tension. Second, I want to say some things as to why *Audible Garden* may, in light of this, aptly be called a garden – and how this relates to the experience of disorientation. Finally, I want to conclude by saying a few words about the implications of thinking of the artist of *Audible Garden* as a gardener – as it relates, for both the artist and the audience, to finding one's self or, say, a path for one's self. Along the way, I also want to say a few words on the difficulty of consenting to the disorientation that makes the finding of a path for one's self so pressing. Taken together, these reflections will hopefully point in the direction of the moral resonance of *Audible Garden*.

Jinjoon Lee observing and Listening to *Hanging Garden*, 2023.

The Liminality of the Garden

The artist of *Audible Garden* is keen to draw attention on the liminality of the garden, as a space, and on the importance this fact takes in East Asian garden philosophy.[1] But the matter may not be obvious and we may be inclined to press him on it: what makes the garden a liminal space – and how might this translate into an insight of philosophical interest? An initial answer might simply be: it is a liminal space in that it occupies the space – a space? – at the boundary of the purely natural and the resolutely artificial. It is neither a space *completely* devoid of human involvement, as we imagine a never-disturbed forest to be on a never-found island. Nor is it a space that has been thoroughly shaped by selves like us: it is not London, let's say, with its centuries of sedimented human activity. It is, we may say, a space of cultivated nature.

Call this the naïve answer. The answer is naïve, but not hereby uninteresting or unhelpful. For one thing, it draws our attention on the temptation of a dichotomy between the natural and the artificial – or say, the natural and the cultural. Either a space is purely natural and so, untouched by artificiality and culture, or it has been shaped or made by human hands – and so belong to the realm of the artificial and the cultural. It is one or the other. Nature has to be untouched, as it were, to truly be nature; it ceases to be so as soon as it comes to bear the mark of human activity. But the garden, as a liminal space, precisely resists and challenges that dichotomy. It presents itself as a space that is natural *and* artificial – i.e. a space where the artificiality does not deny the naturalness and where the naturalness does not preclude the artificiality.

But how does it do so? How does the garden resist the dichotomy and reconcile nature and artificiality? Here, we may be tempted by the following line of thought: the materials the garden artificially arranges and organises (trees, and rocks, and plants, and small bodies of water) are borrowed from nature – and obviously so. The trees and plants in themselves are not human-made. Even the rocks need not have been carved up by human hands – the wind, and the rain, and the snow may have shaped them. Human activity is only involved in the choosing and placing of these elements of nature. The garden achieves its liminality as a layered space: a basic layer of nature that is ultimately diffracted by a superimposed layer of culture and artificiality. Hence the talk of a cultivated nature. But as tempting as this line of thought might initially be, I think it is all wrong. If that's how the garden achieves its liminality, it does not really transcend the dichotomy of nature and artificiality: it simply repeats it, pushes back the difficulty of understanding their co-existence in the same space. It offers us, at best, a picture of their co-occurrence.

1 He emphasises this latter point in his "Green Room Garden".

As I see it, a more promising thought is that the garden achieves its liminality in forever disappointing our judgements on its naturality and artificiality. By this I mean something like this: every judgment that the garden is a natural space, however well-assured, is always met with contrary evidence of its artificiality (e.g. "these rocks were not found here; they were arranged in that way", "the tree was planted; its branches were pruned", etc.). At the same time, every seemingly obvious judgement that the garden is an artificial space is met with contrary evidence of its naturalness (e.g. "the tree is full of a life that can never be fully tamed, budding, blossoming and bearing fruits", "the rocks keep getting altered and moved by the wind, and the rain, and the snow", etc.). The garden achieves its liminality by forcing us to accept the *mutual envelopment* of the natural and the cultural.

However, one may worry here, as this threatens to turn the naïve answer on its head! if the liminality of a space is best understood as the mutual envelopment of the natural and the cultural, then it seems to follow that every space inhabited or contemplated by humans *is* liminal. But then, how are we to make sense of the distinctiveness of the garden as a space? Our starting point was that the liminality of the garden was what contrasted it with other kinds of spaces (of pure nature or resolute artificiality). By gaining some clarity on that initial insight, we seem to now be at risk of losing that insight altogether⋯

271

Daejeon, Summer of 2023, 2023. Video projection by data sonification.

For our thinking to find its feet again, it is helpful to reflect back on the idea of boundary we have initially alluded to. The naïve answer assumes a dichotomy between two domains: one, of pure nature, completely devoid of human involvement; the other, of artificiality, saturated with the play of human activity. The boundary is thought to separate these two domains. The boundary with a dimension of its own, with just enough thickness to accommodate within itself the liminal space of the garden. But maybe there are no two domains… The naïve answer makes salient the *temptation* of a dichotomy. But what if we are being misled by this temptation? What if the never-disturbed forest on the never found island and the city fully saturated with human involvement are actually the expression of a fantasy? That is, what if pure nature and complete artificiality are not two domains, two different kind of spaces, but themselves two boundaries; the lower and upper dimensionless bounds of spaces.

Then every space we ever inhabit or contemplate may indeed be a liminal space — every space may carry the possibility of a garden. The never disturbed forest on the never found island can be found one day; meet the human eye. London and its sedimented human activity will never quite extinguish the growth of nature… There is everywhere, in every space, this mutual envelopment; this play of forces between nature and artificiality. It can be experienced as harmonious — and we shall come back to this —, but it can also be experienced as tensive. And it is experienced as such more often than we may want to acknowledge, struggling as we are not to experience the patterns of mutual envelopment as threatening in turns, endless, nature and artificiality.

What is distinctive of the garden may not be that it is a liminal space, but that it forces on us its liminality. It does not give us any escape into the fantasy of pure nature or complete artificiality. It confronts us to a temptation in our thinking, to the ease with which we can be misled. Or more strikingly, to the ease with which we can consent to being misled about the spaces we inhabit, and our involvement in them.

The Liminality of Audible Garden

What about *Audible Garden* then? In what way is it a garden? Which temptations in our thinking does it warn us of; which dichotomies does it challenge, hope to transcend? By the artist's own admission, the exhibition aims to explore and challenge our understanding of the relationship between nature and artificiality — and how we inhabit both. In that respect, it is very much in the spirit of the garden as we have been trying to define it. The traditional garden has its tree, stones, and plants to explore the mutual envelopment of nature and artificiality. But these materials are transmuted in *Audible Garden*. In *Hanging Garden*, the tree never grows, is without roots. It is an artifice of piano strings and aluminium, hanging from the ceiling. There is no sap in its metallic branches, but it still bears fruits: the chirping of the bird, the laugh of the child, the siren of the ambulance··· Speakers calling for us, competing for our attention, projecting their voices on the walls of the exhibition space. We know these fruits, we

recognise them. We were initially drawn in by them; we now have found their origin. Man-made fruits, with their sound-waved flesh.

In *Thrown and Discarded Emotions*, the stones are not stones; they are columns of plaster. Their grooves have not been carved up by the wind, or the rain, or the snow; they have been shaped by human emotions and hands. Their very material is a testament of human endeavour. The columns stand tall, but they hold nothing, support nothing. A piece of architecture without human purpose – without even the pretence of a human purpose. An achievement of artificiality idly thrown to nature. In *Fresh Nature: Black Milk*, the plants too quickly betray their artificiality. Their stems and leaves soon strike one as wholly inhospitable to growth and decay; they reveal themselves to be ever green shoots of plastic, an illusion of nature emerging from discarded milk bottles. There is no milk, but also no need for milk. Here, artificial nature accomplishes the miracle of sustaining itself.

In the traditional garden, the tree and the rocks and the plants are a figure on a background. But it would be a mistake to think that our appreciation of them makes abstraction of that background. In disclosing themselves to us, they also disclose the landscape in which they take roots and rest their weight. And the landscape, in turn, informs our engagement with them. The materials of the traditional garden transform the landscape and are transformed by it. It is as such – situated – that they invite the human eye into new directions, disrupt its ordinary patterns of attention. The traditional garden then offers itself to us as a gestalt, a unified space.

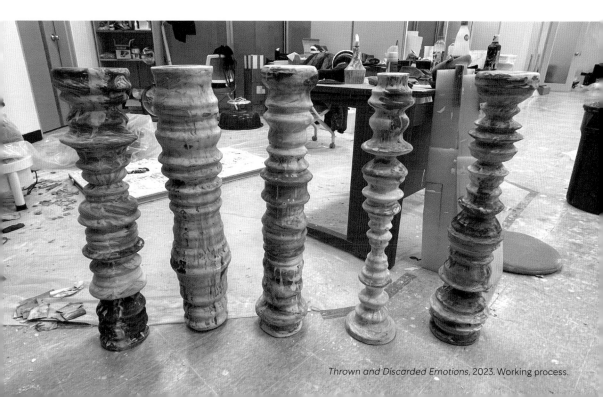

Thrown and Discarded Emotions, 2023. Working process.

Audible Garden too has its background. We have already alluded to the titular mural, *Audible Garden* which first confronts the audience at the entrance of the exhibition space. It playfully evokes the imagery of a landscape, but more crucially, it anchors the tree of *Hanging Garden*, the rocks of *Thrown and Discarded Emotions* and the plants of *Fresh Nature: Black Milk*. Or rather, it anchors the audience, gives it a horizon, and in doing so allows it to bring the tree and the stones and the plants into renewed focus. It gives the eye a space to interrogate their significance and explore the ways in which they may echo each other. It plays that role of a background, but it never ceases to be itself an object of investigation; the possible focus of an inquisitive eye.

In allowing a melody to outline a landscape, the mural further evokes the fact that the liminal space of the garden expands beyond what the eye now sees. It draws attention on a demand that the garden puts on the audience to not see to the point of *deafness*. And indeed, as one looks attentively at its black dots, one suddenly hears a melody one has not yet heard. Or maybe rather the promise of a melody. It is faint, on the verge at every moment to collapse on itself, dissipate into the air. It emanates from beyond the landscape, announcing, as it were, that its horizon could be pushed back, should be pushed back. There was the bird and the child and the ambulance that had drawn us in; there is a further melody now calling us to go deeper into the garden···

And indeed, as one pushes back the horizon of *Audible Garden*, one is struck by an even more general background which anchors the whole exhibition – a striking element of landscape that is nowhere to be viewed and yet saturates the audience's vision everywhere. It is the green that we had already noticed; the green that fills the air, envelops everything that offers itself to view. The background here is an artifice: the tainted glass of *Mumbling Window* casting its green shadow on the stones made of plaster; on the tree of sound and metal, on the plastic nature in its milk bottles. And it is through this inescapable green that the exhibition achieves the sense of a unified, indivisible space. *Mumbling Window* offers a horizon that cannot be pushed back. In relation to it, everything will need to find its place.

Still, the exhibition is nothing like a world of its own, self-subsisting and cut off from external influences. Quite the contrary. The tainted glass of *Mumbling Window* unifies the space of *Audible Garden*, but it also lets the outside world seep in. On the other side of the glass, a busy London street constantly makes itself heard and seen; with passers-by on the sidewalk chatting and laughing, cars in the middle of a commotion, honking, etc. In that respect, *Mumbling Window* also acts as a reminder of the world outside the garden that goes on. But it does so in a movement of envelopment: the street is bustling with noise and activity, but its business is diffracted by the stained glass. It never quite cuts through the green. It is also captured and transmuted by a whole apparatus of cameras, algorithms and speakers: in another room of the exhibition, it finds a new kind of silent movement. On the window, only a mumble remains.

The traditional garden is intrinsically *open* to nature, to its intrusion. In contrast, *Audible Garden* is rather open to the intrusion of human activity. Both spaces emerge in a movement of mutual envelopment of these two forces, but they present here an interesting effect of mirroring in how that envelopment proceeds. *Contra* the traditional garden, *Audible Garden* may thus serve as reminder, less of a nature that can never be fully controlled, and more of a human culture that we maintain, but which ultimately transcends us.

In its repeated use of new technologies and algorithms to interpret and transmute the deliverance of various sense modalities, *Audible Garden* further reminds us of that fact. If fantasised nature is a productive force, unpredictable at times, violent in its outbursts, but capable of being harnessed, then we might say the same of the artificial productions of human culture. The threat of new technologies, artificial intelligence and algorithms is now on many people's mind. *Audible Garden*, as I see it, participates in that broad reflection by drawing attention on the parallel between our desire to harness the forces of nature and our desire to harness those of artificiality. The tree of *Hanging Garden* speaks loudly on that point: artificiality made nature is here offered to us not as a force to control – how hopeless would it be to try to control it! – but as burst of life to contemplate.

There is thus a constant movement of mutual envelopment that animates *Audible Garden*, between nature and artificiality. But it is as if the movement was running in the opposite direction of the traditional garden's. Rather than nature being shaped by artificiality, it is artificiality that takes the shape of nature here. Instead of presenting the inescapable intrusion of nature, the liminal space of *Audible Garden* opens itself to the intrusion of the human and its artificiality. Human activity, we are inclined to think, has direction, a sense, a cultural purpose. Nature hasn't. It is a theatre without a story. In *Audible Garden*, it is as if the achievements of human activity were discarded – or maybe rather gifted? – to the directionlessness of nature. The exhibition is confronting us to this movement and to the difficulty of experiencing it otherwise than as tensive.

This difficulty speaks of the extent to which we remain tempted by the dichotomy of nature and artificiality: we may have rejected the image of two mutually exclusive spaces, but we may fall into the grip of another image here. That of two conflicting forces that keep themselves in tensed equilibrium in the whirlwind of the garden.

So then with nature and artificiality. But there is another dichotomy *Audible Garden* seems to be challenging – another way, that is, in which it appears to be a liminal space. Indeed, at every turn, *Audible Garden* seems to ask us to reconcile two seemingly irreconcilable dimensions of our lives. On the one hand, it seems obvious that we inhabit a shared external space: the physical space that surrounds us, in which we meet objects and landscapes and others. On the other hand, it seems that, at every moment, we can find refuge in a private inner space of thoughts and feelings – a space outside of space, without dimension, for us and us only. Call this the soul, the mind or consciousness. But the shared physical world seems wholly inhospitable to the soul – after all how could my thoughts and feelings ever stand side by side with objects and landscapes? How could they ever be given to view to others in the way they are given to me? And the soul seems ultimately unconstrained by the physical world. Whatever the shape of the landscape or the expectations of others, the soul can always roam free in thoughts and feelings.

As I see it, the challenge, here again, is to find a way to escape the *temptation* of the dichotomy, and to make sense of the possibility of mutual envelopment, of the soul penetrating the physical world, and vice-versa. The exhibition is never crudely didactic on the matter – and it does not call for or announce an overly intellectualist response to the challenge. Rather, it encourages a conversion of the senses: it invites us to attend to the figures and their background, not as mere objects in a physical space, but as forming together an already expressive landscape. Maybe the soul can be in a mountain. Maybe an audience can set foot in an intimate garden.

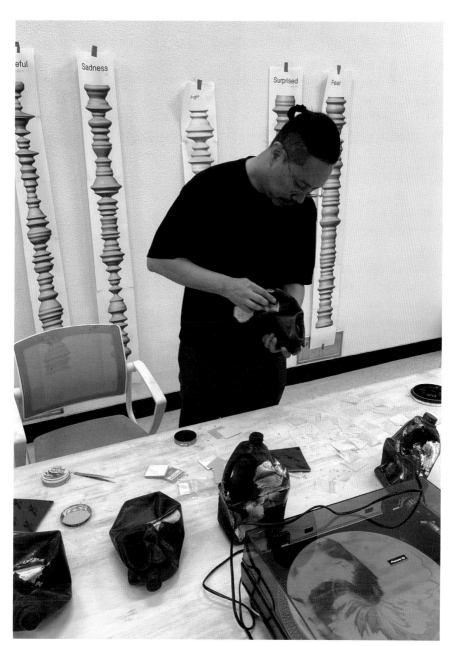

Jinjoon Lee in working process, *Black Milk*, 2023.

This conversion of the senses is encouraged in various ways. First, in *Thrown and Discarded Emotions*, human emotions are given the materiality of stones. Five stones standing tall for five distinct emotions: fear, anger, happiness, disgust, and surprise. It may be tempting to think of each stone as being a representation of a specific emotion – of being related to that emotion out of the pure intentions of the artist, or out of mere formal conventions. But, as I see it, this would be to give voice to the dichotomy we are trying to escape. Rather, *Thrown and Discarded Emotions* offers to our view – and encourages us to see –, quite literally, five emotions made stone. The grooves on each stone are no accident. Neither artistic whims nor stipulated conventions. They are a material exploration of the contour of these emotions. As if each of them had its own landscape... It is worth remembering here that the emotions are not a highly abstract or intellectualised notions of fear, anger, happiness, etc. Their respective landscape is shaped by the very experience of the artist. It is *his* fear, *his* anger, *his* happiness. We may thus wonder: why of all the emotions presented, is happiness seemingly the most fragile, the most clearly at the mercy of the contingencies of the physical world? As an audience, are we intruding here on a very intimate truth about the artist? Or, in attuning our eye to the stone and its fragility, are we learning something about our own sense of happiness? Maybe we can claim this emotional landscape as our own. Not just recognise ourselves in it, but find in it, as it were, a path for our very self.

Second, in *Daejeon, Summer of 2023*, intimate thoughts find expression in an idiosyncratic form of journaling. What is striking here, is not so much that intimate thoughts find expression – it is after all the aim of any act of journaling. Even when it is not shown or actually shared, a journal remains, forever, shareable. No, what is striking, is the mediation that is at play. The thoughts that find expression in *Daejeon, Summer of 2023* are the artist's, but what about their expression? The thirty-one disks of clay that form the installation – like thirty-one daily entries in a journal – have been painted by the artist. But then the artist has also *allowed* in an apparatus of cameras, algorithms, and speakers to translate – or, one might argue, interpret – his journal entries. And that translation offers itself as a melody – the melody that could be heard from behind the mural of *Audible Garden*··· What drew us further into the exhibition was thus the product of an algorithmic intervention. I take this to be evocative of a certain porousness. The porousness, this time, of the soul – or at least, the part of the self we may want to call the soul. Inner thoughts and feelings can seep into the physical world, take the materiality of stones. But the physical world can also burst into the soul, disrupt its very sense of being whole, of owning its voice. The installation is a testament of that constant threat to the self – or at least to a certain sense of self. It is a caution too against the ease with which new technologies, artificial intelligences, and algorithms extend their influence into the innermost aspects of our lives. The ease, that is, with which they can exploit the porousness of the self or the soul to colonise it.

Daejeon, Summer of 2023 also draws our attention on the difficulty of seeing aright what stands there in view. Of the blindness we can come to exhibit to inner thoughts and feelings. Indeed, how easy is it, as an audience, to walk pass the installation, to see the arrangement of disks, but to not see the disks themselves, to not see the unique shades they each bear. Each disk is a day. Each disk is, in itself, a whirlwind of thoughts and emotions, reminiscences and musings. The artist stands there, naked as a soul. And yet, how difficult is it to *meet him* in that moment. To see that he stands there.

Third, in *Hanging Garden*, as in *Two Mountains*, there is an intrusion of memories in nature and artificiality. If the chirping of the bird, the laugh of the child and the siren of the ambulance are a testament of the mutual envelopment of nature and artificiality, they are, in the exhibition space, an *intimate* testament. Their being arranged together, their being the fruits of a same tree speaks of the unity of the artist – not as an artist, but as soul or a self. They are memories made sound – memories of the artist, and yet memories that are there for the audience to pick and interrogate. To consume. There is a similar intrusion of memories in *Two Mountains*: childhood memories seeping through the painting of a landscape. But a painting that escapes the eye, initially at least. On the canvas, as in the memory of the artist, the mountain, Yongma San, needs to be uncovered, brought back to light. But the human eye on its own is hopeless to the task; it is only under an artificial light that the mountain offers itself to view. Nature here is obscured, but not erased. And it is artificiality that first obscures and then discloses it. The possibility, for the artist and the audience, of finding the mountain anew and with it nature is tied to the constant mediation of artificiality. The movement of mutual envelopment suggests itself again.

279

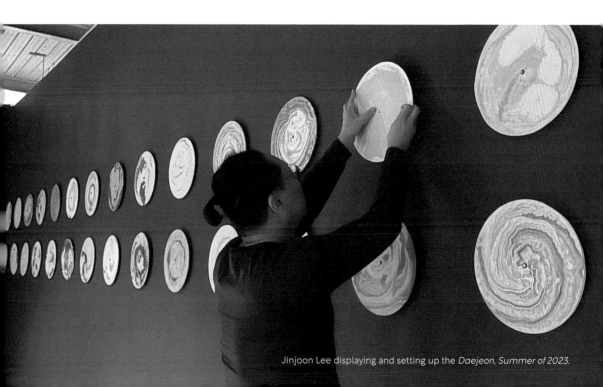

Jinjoon Lee displaying and setting up the *Daejeon, Summer of 2023*.

The second mountain of *Two Mountains* is not a memory of the artist: it is an act of inheritance. On the left, Yongma San and the life of the artist adhering to its surface. On the right, the silhouette of Mont Sainte-Victoire seen by the artist being seen by Cézanne. What it shows is a human eye meeting the mountain. Leaping towards it. It is an attempt to see that eye, that perceptual self that is Cézanne. The Mont Sainte-Victoire, after Cézanne, is as much a human achievement, as it is a landscape of nature. Cézanne is on every slope and the artist of *Audible Garden* has him in view.

Since the very beginning of this essay, we have alluded to an initial experience of tension in response to *Audible Garden*. The tension, we have diagnosed, emerges from the way in which the exhibition confronts us to the temptation of dichotomies. Nature and artificiality. The physical world and the soul. To see things aright, we have further suggested, is for our thinking to find its foot in movements of mutual envelopment. And the only way for our thinking to find its foot, is for our eyes and our ears to stop spinning. It is for our senses to find a new grip in a space that disappoints our intellectual fantasises and prejudices. This is the challenge that *Audible Garden* puts to its audience. It asks for its consent to be disoriented. But the disorientation it elicits – just like that of any other garden – is not specific to it. Every space is liminal like *Audible Garden*: a whirlwind of nature and artificiality, objects and landscapes and thoughts and feelings. *Audible Garden* simply forces its audience to confront the whirlwind.

The Artist as a Gardener

If, as we have suggested, *Audible Garden* can usefully be thought of as a garden, might its artist then usefully be thought of as a gardener? I want to conclude this essay by exploring the moral implications of answering "yes" to that question. An important feature of the garden – whether its traditional incarnation or the form it takes in *Audible Garden* – is that it is always open to the intrusion of external forces. But there is no one way of approaching this intrusion.

Korean gardens where a landscape is chosen, but never actively arranged are, on this point, instructive.[2] In these gardens, the human involvement is not even found in the initial arrangement of the landscape. It presents itself only in its contemplation. The tree is never planted nor pruned by human hands; it is left to grow on its own where it first took roots. The rocks are left at the mercy of the wind, and the rain, and the snow, endlessly being moved around, slowly finding new shapes through erosion. But even in that space where the forces of nature run unopposed, there is still human involvement. To attend to the landscape in a contemplative way discloses more than the tree and the rocks: it also discloses, undeniably, a self at play, a self which finds itself in nature, but which is not – or not quite so simply – *of* nature. The act of gardening may simply be the meeting of the human eye with landscaped nature.

2 On this I follow the artist's own discussion of Korean gardens in his "Green Room Garden".

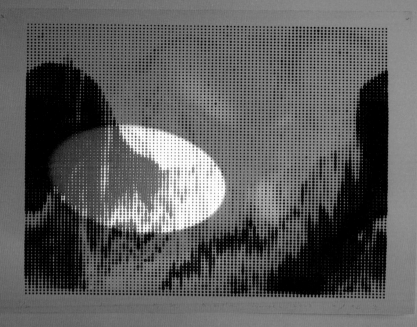

Audible Garden, 2023. Silk Screen Print, 100 x 70cm.

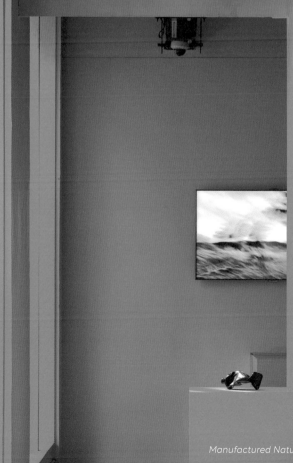

Manufactured Nature: Irworobongdo, 2023. View at KCCUK, UK.

Audible Garden is not merely the result of such an act of gardening: the tree of *Hanging Garden*, the rocks of *Thrown and Discarded Emotions*, and all the other elements of the exhibition were created. But, like the elements of the Korean gardens, they were then left at the mercy of external forces. The branches of *Hanging Garden* constantly rotate on themselves under the movement of the audience, never quite finding again their initial arrangement. *Mumbling Window* never shows us twice the same scene; always mumbles something new. It is not that *Audible Garden* is not tended to; it is simply not intervened on. Not anymore.

To engage with the exhibition in a contemplative way is not merely to find one's self in nature. It is also to be confronted to the difficulty of finding one's self there – the difficulty of belonging. And the difficulty is compounded by the realisation that the landscape is saturated with thoughts and feelings. One can never quite own them and yet, one can – and must – find resonance in them. What else is there to do when one finds in the mountain a soul that isn't one's!

The act of gardening can be an introspective endeavour – and so the gardener can find himself in his garden. But those who wander through the garden too can embark on such an endeavour. To tend to the garden might be a way to find one's self, for the artist as a gardener as well as for his audience. But they tend to it in different ways, so they face different perils. At every step, the artist as a gardener can succumb to the fantasy of privacy; the audience can become voyeuristic. And yet, with attention and effort, they can also find themselves in communion, not merely side by side in the same space, but inhabiting it together. The fundamental difficulty here, for the artist and the audience, is nothing more, but nothing less, than the "difficulty of reality"[3].

The exhibition certainly does not offer anything like a moral theory – nor even the sketch of one. But it hints at a moral concern for one's self. To find enough of a grip on the world. To inhabit it without the temptation of fantasies. To make one's self then intelligible to oneself.

282

3 The expression, as I use it, is from Cora Diamond's "The Difficulty of Reality and the Difficulty of Philosophy".

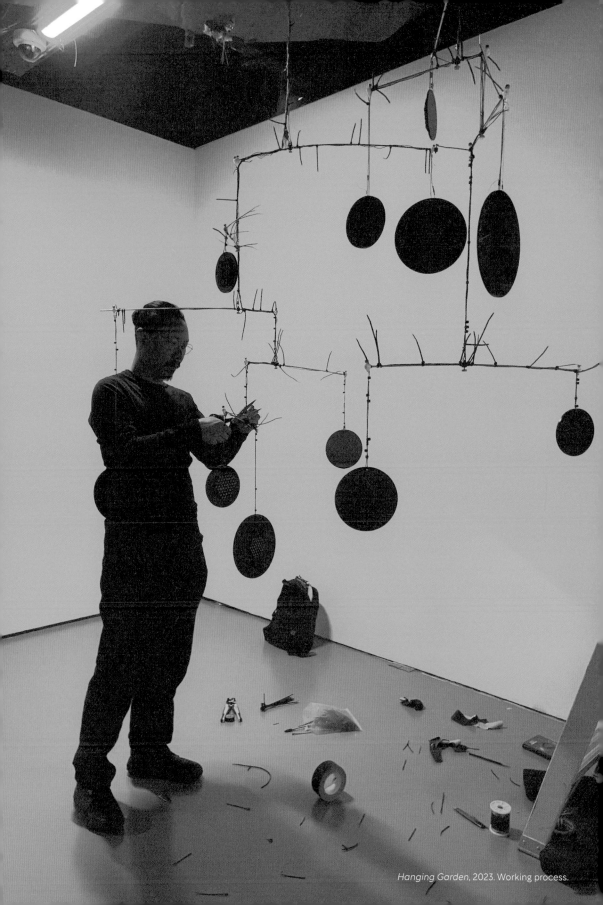

Hanging Garden, 2023. Working process.

Ways of Being-to-Come and Jinjoon Lee's Garden

Minji Chun
Art critic, curator

The soft glow of the green light dances and flickers in the exhibition space. The gentle illumination casts an ethereal ambiance, creating tranquil shadows that envelop the visitors. A number of tourists and red double-decker buses visible through the translucent *Mumbling Window* (2023) start to lose their grip on reality and fade. A tranquility pervades the air, as if one has been transported to a parallel universe where only Jinjoon Lee's garden exists. Soon, the space becomes a portal to an alternate dimension, where time seems to stand still, and the boundaries of perception are challenged. As a garden that Lee has created over time, the exhibition invites the audience to embark on a sensory journey, where the harmonious blend of visual and auditory elements transports them to a realm of contemplation and introspection.

Audible Garden, which was held at the Korean Cultural Centre UK, is Lee's first solo exhibition in over 10 years since *Artificial Garden* in 2011. Through the use of sound installations and interactive sculptures, the artist has transformed the static nature of a traditional garden into a dynamic and immersive experience. Lee, who has meticulously studied the liminoid experience and liminal space through light, sound, and East Asian Garden philosophy, envisions the intersection of art, technology, humans, and space. By blurring the boundaries between the real and digital worlds and exploring how media and technology are reorganizing contemporary human society, he showcases his own innovative approach to art that pushes the limits of traditional mediums. The whole audiovisual spectacle breaks down the external division between inside and outside, rebels against existing spatial perceptions, and enables multisensory experiences. This synthesis of artistic practice and technological innovation not only questions established norms of artistic expression but also hints at its own potential in the near future.

Daejeon, Summer of 2023 (2023), which takes up most of the space, is a work of synesthetic exploration employing time, memory, and space as elements. In the process of engraving personal experiences into plaster casts, the artist adopts the form of an LP record, which actually rotates on a turntable instead of functioning as a mere displayed object. The patterns carved in ink on each plate are converted into 88 unique notes through camera sensors and data sonification technology creating a melodic structure. In this way, the plasterboard is redefined as a living object, and the fragments of everyday life trapped in the physical dimension are read as soundscapes. The eponymous work of the exhibition, *Audible Garden* (2023), installed as a site-specific mural in the central section, unfolds the distinctive visual texture of each plate by reprocessing it in the form of dots. It is, in fact, a graph composed of the X-axis, which represents time, and the Y-axis, which represents the MIDI note index. However, as the sound data is translated visually again, the work unexpectedly echoes the tradition of the landscape painting *Sansui*. Without a doubt, the dots on the graph resemble brushstrokes, creating a sense of depth and movement within the composition. This unanticipated link opens up interesting new avenues of thought about the complex relationship between nature and technology

Across from the mural is a technologically enhanced audio tapestry installation titled *Hanging Garden* (2023), which draws inspiration from the artist's life and works, including his childhood. Lee, who also takes an autobiographical approach in this work, collects and randomly arranges the sounds of birds chirping, the noise of water flowing, and the urgent siren of an ambulance in order to share auditory memories. The pieces of the past that he carried speak to the audience in the exhibition hall through 12 hyper-directional speakers as if inviting them into the artist's inner garden rather than slowly eroding away by the forces of time. This way, the sound gently reverberating in the exhibition drifts through the space, probing the divide between personal experiences and shared memory. Simultaneously, the immersive auditory experience invites visitors to reflect on the interconnectedness of human perception and the power of sound to evoke emotions and memories. Meanwhile, *Thrown and Discarded Emotions* (2023), a plaster sculpture work that embodies emotions such as fear, anger, and happiness, combines contemporary neuroscience with the East Asian scholar's rocks. Neuroimaging techniques read unseen brain wave patterns, and the traces of emotions that escape the body are restored to familiar traditional shapes and form part of the artist's garden. Lee highlights the intricate relationship between our inner emotional landscapes and our external surroundings by incorporating neuroscience.

As seen in a series of Lee's recent creations, in the contemporary era, advancements in technology are part of the seamless integration of the human mind, experience, memory, and environment. Another example is *Fresh Nature: Black Milk* (2023), which is made of plastic milk bottle waste. It is a reminder of the natural cycle and an ode to the tradition of scholar's rocks. Not only does Lee's intentional use of recycled plastic milk bottles raise awareness about the waste, but it also pays homage to ancient traditions that revered the balance between humanity and the natural world. Similarly, in the hallway, the UV-printed *Two Mountains* (2023) depicts the landscape of Yongmasan Mountain, with which the artist's nostalgia is woven, leading to participatory and active appreciation using a flashlight. This interactive element adds another layer of depth to the piece, allowing viewers to immerse themselves in the scenery and further appreciate it. Nature is no longer separate from technology but rather intertwined, interpenetrated, and interconnected with it. In the same vein, technology does not serve as just a tool or an object but also as a reflection of our values, beliefs, and cultural perspectives. Borrowing the discussion by philosopher Yuk Hui (b. 1978), it is crucial to "reexamine the diversity of cosmotechnics, or how technology is infused with a worldview."[1] Regarding this, he also purported, "[t]he new *nomos* of the earth has to be thought according to the history of technology and its future."[2] That is, what the artist uncovers are the complex ways in which technology influences our perception of the world and vice versa, ultimately leading to a more holistic understanding of human experience and lives in general.

Certainly, the audience's physical presence in the gallery serves as a conduit for Lee's accentuated border space, which links inward reflection to external engagement. This means that the blending of seemingly opposites—nature and technology—is evident not just in the space itself but also in the presence of curious observers. These spectators become integral agents of the investigation into the interface between nature and technology. Then, one must ponder: How do we take this momentary stroll through the garden into which the artist invites us? His invitation prompts us to question how we can extend ephemeral experience beyond the confines of the garden and apply it to our own lives. Therefore, within this context, we are about to transcend the borderlines of our own perspectives and connect with the universal themes of Lee's world within the grand tapestry of existence. As we have already set out on this journey of profound change, perhaps it is time to reorient our future *ways of being*-to-come in relation to one another and the cosmos writ large.

1 Yuk Hui (Interview), "Singularity Vs. Daoist Robots," Noēma Magazine, 2020. https://www.noemamag.com/singularity-vs-daoist-robots/

2 Yuk Hui, "For a Planetary Thinking," *e-flux Journal*, 2020. https://www.e-flux.com/journal/114/366703/for-a-planetary-thinking/

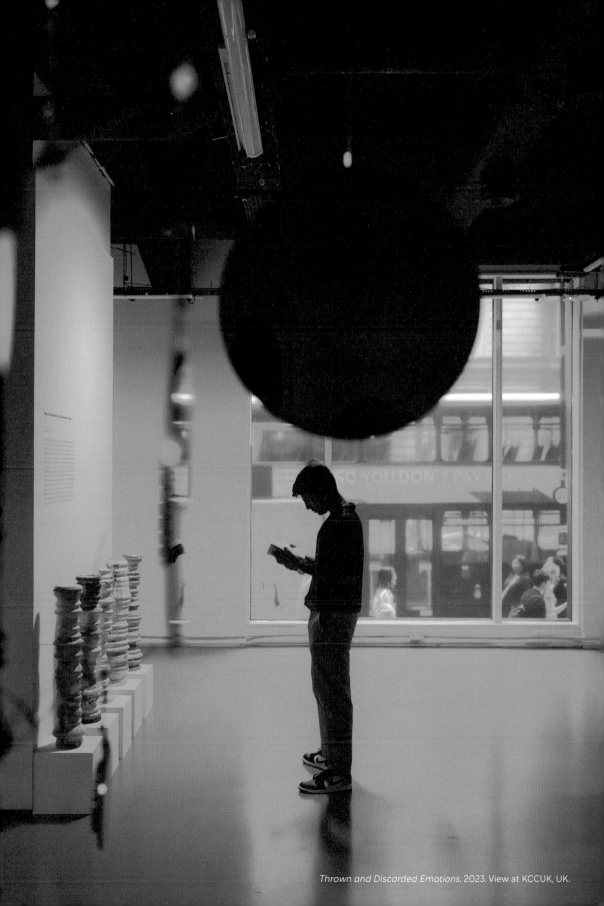

Thrown and Discarded Emotions, 2023. View at KCCUK, UK.

BIOGRAPHY

ACKNOWLED-GEMENTS

IMAGE CREDITS

FRSA 영국 왕립예술학회(Royal Society of Arts) 석학회원
MRSS 영국 왕립조각원 정회원

EDUCATION

2021　옥스퍼드 대학교 인문학부 미술대학 순수미술철학 박사 졸업
2017　영국 왕립예술대학원 조소과 석사 졸업(180회 졸업전시 최고작품상)
2009　서울대학교 미술대학원 조소과 석사 졸업
2005　서울대학교 조소과 학사 졸업
2001　서울대학교 경영학 학사 졸업

SOLO EXHIBITION

2023　《들리는 정원》, 주영 한국문화원(KCCUK), 런던, 영국 * (* 표시는 장소 특정적 설치 커미션 프로젝트)
2011　《인공 정원》, 갤러리 정미소, 서울, 한국 *
　　　　《어디에나 있는 어디에도 없는 – 이진준 사진전》, 샘터갤러리, 서울, 한국
2009　《당신의 무대》, 선컨템포러리, 서울, 한국 *
2007　《역할놀이》, 한국문화예술위원회 아르코 미술관, 서울, 한국 *

GROUP EXHIBITION

2023　《자연에 대한 공상적 시나리오》, 부산 현대미술관, 부산, 한국
　　　　《GLIMPSE》, MAIIAM 현대미술관, 치앙마이, 태국
　　　　《창백한 푸른 점 - KF XR 갤러리 개관전》, 한국국제교류재단(KF), 서울, 한국
　　　　《제14회 광주비엔날레 후원전, 국제 메타버스 전시회: 2019년, 그 이후 매일》, 클라우드 Meta Station, 광주, 한국 *
2022　《일상의 의식들; 4개의 지구》, 코벤트리 대학교, 코벤트리, 영국
　　　　《일상의 의식들; 4개의 지구》, 동대문디지털프라자(DDP), 서울 *
　　　　《일상의 의식들; 4개의 지구》, 유엔기후변화협약 당사국총회(COP27), 영국문화원, 샤름엘셰이크, 이집트
　　　　《순간과 영원의 사이를 거닐다》, 창경궁, 서울, 한국 *
　　　　《해킹 더 그래비티》, 꼼데 디자인 센터, 쭐라롱콘 대학교, 방콕, 태국
　　　　《우리의 친근한 이웃》, 주영 한국문화원(KCCUK), 런던, 영국 *
　　　　《블룸버그 뉴컨템포러리즈 2021》, 사우스 런던 갤러리, 런던, 영국 *
　　　　《미술관에서 만난 친구들 – 2022 나눔미술은행》, 익산예술의전당 미술관, 익산, 한국
　　　　《온라이프》, 경남도립미술관, 창원, 한국 *
　　　　《라온하제; 여름 밤의 서늘맞이》, '함성', 세종문화회관, 서울, 한국 *
　　　　《제19회 아시아 아트 비엔날레》, 실파칼라 아카데미 국립미술관, 다카, 방글라데시
2021　《Between Shan Shui》, R&F 그룹 갤러리, 런던, 영국
　　　　《블룸버그 뉴컨템포러리즈 2021》, 퍼스트사이트 미술관, 콜체스터, 영국
　　　　《Among the Garbage and the Flowers》, 르 시스베, 파리, 프랑스
　　　　《메타_가든》, 광주시립미술관, 광주, 한국
2019　《Being & Optimisation》, 돌핀갤러리, 세인트존스 칼리지, 옥스퍼드, 영국
　　　　《The Flute and Bowl : Diffracting Matters》, 노스월 아트센터, 옥스퍼드, 영국
　　　　《SeMA 신소장품: 멀티−액세스 4913》, 서울시립미술관, 서울, 한국
2017　《러스킨샷 2017》, 옥스퍼드 현대미술관, 옥스퍼드, 영국
　　　　《덕수궁 야외 프로젝트: 빛·소리·풍경》, 국립현대미술관 *
　　　　《Synthetic Ecology》, ONCA 갤러리, 영국문화예술위원회, 브라이튼, 영국
2016　《더 캠페인》, 다이슨 갤러리, 런던, 영국
　　　　《MA & Other Post Graduates 2016》, 앳킨스 갤러리, 서머셋, 영국

ACKNOWLED-GEMENTS

IMAGE CREDITS

Biography

FRSA 영국 왕립예술학회(Royal Society of Arts) 석학회원
MRSS 영국 왕립조각원 정회원

EDUCATION

2021 옥스퍼드 대학교 인문학부 미술대학 순수미술철학 박사 졸업
2017 영국 왕립예술대학원 조소과 석사 졸업(180회 졸업전시 최고작품상)
2009 서울대학교 미술대학원 조소과 석사 졸업
2005 서울대학교 조소과 학사 졸업
2001 서울대학교 경영학 학사 졸업

SOLO EXHIBITION

2023 《들리는 정원》, 주영 한국문화원(KCCUK), 런던, 영국 * (* 표시는 장소 특정적 설치 커미션 프로젝트)
2011 《인공 정원》, 갤러리 정미소, 서울, 한국 *
　　　 《어디에나 있는 어디에도 없는 – 이진준 사진전》, 샘터갤러리, 서울, 한국
2009 《당신의 무대》, 선컨템포러리, 서울, 한국 *
2007 《역할놀이》, 한국문화예술위원회 아르코 미술관, 서울, 한국 *

GROUP EXHIBITION

2023 《자연에 대한 공상적 시나리오》, 부산 현대미술관, 부산, 한국
　　　 《GLIMPSE》, MAIIAM 현대미술관, 치앙마이, 태국
　　　 《창백한 푸른 점 – KF XR 갤러리 개관전》, 한국국제교류재단(KF), 서울, 한국
　　　 《제14회 광주비엔날레 후원전, 국제 메타버스 전시회: 2019년, 그 이후 매일》, 클라우드 Meta Station, 광주, 한국 *
2022 《일상의 의식들: 4개의 지구》, 코벤트리 대학교, 코벤트리, 영국
　　　 《일상의 의식들: 4개의 지구》, 동대문디지털프라자(DDP), 서울 *
　　　 《일상의 의식들: 4개의 지구》, 유엔기후변화협약 당사국총회(COP27), 영국문화원, 샤름엘셰이크, 이집트
　　　 《순간과 영원의 사이를 거닐다》, 창경궁, 서울, 한국 *
　　　 《해킹 더 그래비티》, 꼼데 디자인 센터, 출라롱콘 대학교, 방콕, 태국
　　　 《우리의 친근한 이웃》, 주영 한국문화원(KCCUK), 런던, 영국 *
　　　 《블룸버그 뉴컨템포러리즈 2021》, 사우스 런던 갤러리, 런던, 영국 *
　　　 《미술관에서 만난 친구들 – 2022 나눔미술은행》, 익산예술의전당 미술관, 익산, 한국
　　　 《온라이프》, 경남도립미술관, 창원, 한국 *
　　　 《라온하제; 여름 밤의 서늘맞이》, '함성', 세종문화회관, 서울, 한국 *
　　　 《제19회 아시아 아트 비엔날레》, 실파칼라 아카데미 국립미술관, 다카, 방글라데시
2021 《Between Shan Shui》, R&F 그룹 갤러리, 런던, 영국
　　　 《블룸버그 뉴컨템포러리즈 2021》, 퍼스트사이트 미술관, 콜체스터, 영국
　　　 《Among the Garbage and the Flowers》, 르 시스베, 파리, 프랑스
　　　 《메타_가든》, 광주시립미술관, 광주, 한국
2019 《Being & Optimisation》, 돌핀갤러리, 세인트존스 칼리지, 옥스퍼드, 영국
　　　 《The Flute and Bowl : Diffracting Matters》, 노스윌 아트센터, 옥스퍼드, 영국
　　　 《SeMA 신소장품: 멀티–액세스 4913》, 서울시립미술관, 서울, 한국
2017 《러스킨샷 2017》, 옥스퍼드 현대미술관, 옥스퍼드, 영국
　　　 《덕수궁 야외 프로젝트: 빛·소리·풍경》, 국립현대미술관 *
　　　 《Synthetic Ecology》, ONCA 갤러리, 영국문화예술위원회, 브라이튼, 영국
2016 《더 캠페인》, 다이슨 갤러리, 런던, 영국
　　　 《MA & Other Post Graduates 2016》, 앳킨스 갤러리, 서머셋, 영국

2006 《CHEMICAL ART》, 몽인 아트스페이스, 서울, 한국

《16th 청담 아트 페스티벌: welcome to magic door》, 카이스 갤러리, 서울, 한국

《Art Wall 프로젝트 – 회화의 벽을 넘어》, 스페이스C 코리아나 미술관, 서울, 한국

《한국, 인도의 HYBRID– 현대미술 혼성풍》, 예술의전당 한가람미술관, 서울, 한국

《윈도우–Drawing Diary》, 갤러리 진선, 서울, 한국

2014 **수상** 제13회 문신미술상 청년작가상, 한국

2011 **선정** 서울문화재단 시각예술 지원 사업, 서울문화재단, 한국

2008 **수상** 상암 디지털미디어시티 국제조형물 공모전 대상, 한국

선정 서울문화재단 N'art 2008기금, 서울문화재단, 한국

2006 **수상** 노수석 열사 추모 조각 공모전 대상, 연세대학교, 서울

2005 **선정** 제2회 세오 Art Wall 프로젝트, 세오 갤러리, 서울

선정 제2회 스페이스C Art Wall 프로젝트, 스페이스C 코리아나 미술관, 서울

PUBLICATION, JOURNAL, CONFERENCE

2023 《gOd, mOther and sOldier: AI의 눈을 통해 본 억압의 역사》, 레오나르도(A&HCI), MIT Press, 교신저자

2021 《포스트메타버스》, 포르체 출판사, 공동저자

2012 《Artificial Garden》, UN Press, 공동저자

RESIDENCY

2024 버몬트 스튜디오 센터(VSC) Full-fellowship, 버몬트, 미국

2023 칼스루헤 미디어아트센터(ZKM), 칼스루헤, 독일(연구 펠로우 아티스트, 독일연방예술장학기금)

2018 Museo Mutta Museum, 소렌토, 이탈리아 (Fabio Fiolentio 지원기금)

2011 Vyom Art Center, 자이푸르, 인도

2008 박영 스튜디오 프로그램, 파주, 한국

2006 International Rotary Club USA – 한국교환프로그램, 미시간, 미국

2005 국립현대미술관 창동 레지던시 4기, 국립현대미술관, 서울, 한국

PUBLIC COLLECTIONS

국립현대미술관, 서울, 한국

서울시립미술관, 서울, 한국

부산현대미술관, 부산, 한국

정부미술은행, 국립현대미술관, 과천, 한국

첼시 웨스트민스트 병원, NHS재단, 런던, 영국

The Farjam Collection, 두바이국제금융센터(DIFC), 두바이, 아랍에미리트

서울대학교 공과대학, 서울, 한국

연세대학교, 서울, 한국

현대백화점, 서울, 한국

메리어트 호텔, 서울, 한국

대한민국 국방부, 서울, 한국

갤러리 박영, 파주, 한국

상암 디지털미디어시티(DMC), 서울특별시청, 서울, 한국

스페이스C 코리아나 미술관, 서울, 한국

FRSA Life Fellow of Royal Society of Arts, UK
MRSS Member of Royal Society of Sculptors, UK

EDUCATION

2021 Dphil, Fine Art, Ruskin School of Art, Humanities Division, St. Hugh's College, University of Oxford, Oxford, UK

2017 MA, Royal College of Art, London, UK (The winner of 180th Fine Arts degree show)

2009 MFA, Graduate school of Fine Art in Seoul National University, Seoul, Korea

2005 BFA, Sculpture, Fine Art College in Seoul National University, Seoul, Korea

2001 BBA, Business Administration, Seoul National University, Seoul, Korea

SOLO EXHIBITION

2023 *Audible Garden*, Korean Cultural Centre UK, London, England * (* Site-specific commissioned project)

2011 *Artificial Garden*, Gallery Jungmiso, Seoul, Korea *

Nowhere in Somewhere – Jinjoon Lee Photography Exhibition, Samtoh Gallery, Seoul, Korea

2009 *Your Stage*, Sun Contemporary Gallery, Seoul, Korea *

2007 *Art Theatre - Role Play*, ARKO Art Center, Art Council of Korea, Seoul, Korea *

GROUP EXHIBITION

2023 *Utopian Scenario About Nature*, Museum of Contemporary Art Busan, Busan, Korea

GLIMPSE, duo show with Aldo Tambellini & Jinjoon Lee MAIIAM Contemporary Art Museum, Chiang Mai, Thailand

Pale Blue Dot – Opening exhibition of the KF XR Gallery, Korea Foundation, Seoul, Korea

The 14th Gwangju Biennale Sponsorship Exhibition, Global Metabus 2019 – Present : Every Day, Gwangju Biennale Foundation, Gwangju, Korea *

2022 *Daily Rituals; Four Earths*, Coventry University, Coventry, UK

Daily Rituals; Four Earths, DDP, Seoul, Korea *

Daily Rituals; Four Earths, British Council Stand, COP27 Conference, Sharm El Sheikh, Egypt

Walk between moment and eternity, Changgyeonggung, Seoul, Korea *

Hacking the Gravity, Commde Design Centre, Chulalongkorn University, Bangkok, Thailand

Our Friendly Neighbours, Korean Cultural Centre, London, UK *

Bloomberg New Contemporaries 2021, South London Gallery, London, UK *

2022 MMCA Art Bank, Iksan Arts Center, Iksan, Korea

On Life, Gyeongnam Art Museum, Changwon, Korea *

Laonhaje, Sejong Center for the Performing Arts, Seoul, Korea *

19th Asian Art Biennale Bangladesh, National Art Gallery of Bangladesh Shilpakala Academy, Dhaka, Bangladesh

2021 *Between Shan Shui*, Gallery of R&F Group, London, UK

Bloomberg New Contemporaries 2021, Firstsite Museum, Colchester, UK

Among the Garbage and the Flowers, Le 6b, Paris, France

Towards Meta_Garden, Gwangju Museum of Art, Gwangju, Korea,

2019 *Being & Optimisation*, Dolphin Gallery, St. John's College, Oxford, UK

The Flute and Bowl : Diffracting Matters, North Wall Art Center, Oxford, UK

SEMA's new acquisitions : Multi-Access 4913, Seoul Museum of Art, Seoul, Korea

2017 *Ruskin Shot 2017*, Museum of Modern Art Oxford, Oxford, UK

Deoksugung Outdoor Project: Light Sound Landscape, National Museum of Modern and Contemporary Art, Seoul, Korea *

Synthetic Ecology, ONCA Gallery, Art Council of England, Brighton, UK

2016 *The Campaign*, Dyson Gallery, London, UK

MA & Other Post Graduates 2016, Atkinson Gallery, Somerset, UK

2013 *The Third Eye, Gandhi-King Plaza, Lalit Kala Akademi*, India International Centre (IIC), New Delhi, India *

2012 *SEMA BLUE 2012- Korean Promising Young Artist : 12 Events for 12 Rooms*, Seoul Museum of Art, Seoul, Korea

Topos-Metaphor, Moran museum of Sculpture, Namyangju, Korea

Light of Korea, India Korean Culture Center, New Delhi, India

Lighting & Playing, Seoul Art Center, Hangaram Art Museum, Seoul, Korea

2011 *Pink City*, Jaipur Art Museum, Jaipur, India *

Interview, ARKO Art Center, Art council of Korea, Seoul, Korea

The World of Light Art, Gyeongnam Art Museum, Changwon, Korea *

The Room of Memory, Kwanhoon gallery, Seoul, Korea

Selectively Revealed - Another Reality, Aram Nuri Arts Center, Goyang, Korea

2010 *Korea Contemporary Art; Moon is the oldest clock*, Chez National Museum, Plague, Czech*

Moon is the oldest clock; Floating Hours, Bulgaria Foreign Museum of Art, Sofia, Bulgaria

Moon is the oldest clock, Korea National Museum of Contemporary Art, Duksu-Palace, Korea

11th Jeonju International Film Festival (JIFF), Jeonju, Korea

Open Museum; Invitation to New Space, Oulim Art Gallery, Goyang Cultural Foundation, Goyang, Korea

2009 *P.E.A.R.L 2009*, Gallery Bakyoung, Paju, Korea

ANTIPODES, Ieyoung Contemporary Art Museum, Yongin, Korea

Korean Art History + Portrait of a Painter, Kimdaljin Art Archives and Museum, Seoul, Korea

CITY-Net Asia 2009, Seoul Museum of Art, Seoul, Korea

Urban & Disurban, Artspace Boan 1942, Seoul, Korea *

KIAF 2009, Leehyun Gallery, COEX, Seoul, Korea,

2008 *Young Korean Artist 2008*, National Museum of Contemporary Art, Seoul, Korea

International video screening program, Sofia in Bulgaria, Istanbul in Turkey, Copenhagen in Denmark

Space of Alien, Hutcheson Gallery, Long Island University, New York

Turkey Digital Film Festival RESFEST 2008, Istanbul, Turkey

2007 *Channel 1*, Gallery Hyundai, Seoul, Korea

Korea & China Contemporary Art, Square Art Museum, Nanjing, China

KunstDoc International Studio Documentary, KunstDoc Gallery, Seoul, Korea *

Where Euclid Walked, Seoul Museum of Art, Seoul, Korea

2006 *CHEMICAL ART*, Mongin Art Space, Seoul, Korea

16th Cheongdam Art Festival; Welcome to Magic Door, CAIS Gallery, Seoul, Korea

Art Wall Project - Beyond the Walls of Drawing, Space C COREANA Museum of Contemporary Art, Seoul, Korea

HYBRID of Korea and India, Seoul Art Center, Hangaram Art Museum, Seoul, Korea

Window-Drawing Diary, Gallery Jinsun, Seoul, Korea

2005 *Project 139*, Il-min Museum of Art, Seoul, Korea

2nd Seo Mural Painting Exhibition, Seo Gallery, Seoul, Korea

Seoul Young Artist Exhibition, Seoul Museum of Art, Seoul, Korea

Media Exhibition-108 Live & Die, ICAM Museum, Yong-in, Korea *

ACROVILL 4304, Daerim Acrovill, Seoul, Korea

2004 *Artist of New Sight Exhibition-Derailed*, Alternative Space POOL, Seoul, Korea

The 2nd Selected Artist Art Wall Installation, Space C Museum of Contemporary Art, Seoul, Korea *

COMMISSION & SPECIAL PROJECT

2023 *FASSTO*, Rebranding and Service Design, Seoul, Korea

2022 *UNDECIMBER*, Future Opera, Post-AI, Director, KAIST, Namsan Gukakdang, Seoul, Korea

2021 *HC Literacy Residency Program*, Space Consulting, Sojeon Culture Foundation, Seoul, Korea

2020 *FASSTO* Fulfilment Service company, Space Branding, Seoul, Korea

Design Competition for Facilities at the Former Site of the Uijeongbu, Director & Designer, Seoul, Korea

International Design Competition for Korean Museum of Urbanism and Architecture, Director & Designer, Seoul, Korea

2019 *Anima*, New music with Animation, Jacqueline du Pré Music Building, St.Hilda College, Oxford, UK

2017 *Jinjoon Lee's video works 2007-2017*, Screening program at Cinema Space, MMCA, Seoul, Korea

2016 *Relax Digital Commission*, Chelsea and Westminster Hospital NHS Foundation Trust, London, UK

Mungyeung Service Area, Architecture Design, Director & Designer, Korea Expressway Cooperation, Korea

Braedalyn, a multimedia concert, The Britten Theatre, London, UK

Naju Creative Economy Innovation Center, Space Design, Korea Electronic Power Cooperation, Korea

2013 *The Third Eye*, the India Cultural Centre and the Embassy of the Republic of South Korea, New Delhi, India

Artificial Garden, Media Façade Permanent Installation, Hyundai Group, Seoul, Korea

2012 *ECO*, Music theater performance & video installation, Art council of Korea, Seoul, Korea

2011 *The Room for Memory*, Documentary for missing soldiers in Korea War, Ministry for National Defense, Seoul, Korea

To stage, Design & Consulting for Media agency project, Korea Telecom, Seoul, Korea

They, Public Media Sculpture, LG Group, Seoul, Korea

2008 *Your stage*, Media Sculpture, Pakyoung Inc., Paju, Korea

Jeollanam-do Suncheon Bay Landscape Agriculture Art UNDO Installation, Suncheon, Korea

2007 *Half Water, Half Fish*, Interdisciplinary Theater Performance, Space Loop, Seoul, Korea

2006 *3rd Cheon Sangbyeong Art Festival*, Organizing, Uijeongbu Art Centre, Uijeongbu, Korea

Decoya, Organizing, Seo Gallery, Seoul, Korea

AWARD & GRANT

2023 **Grant** Publication of the Collection of Visual Art, Seoul Foundation for Art and Culture, Seoul, Korea

Grant Invited Artist for Intelligent Museum Project, ZKM International Media Art Centre, Federal Government Commissioner for Culture and the Media, Germany

Grant Research and Development of Science Museum Exhibition Services, National Research Foundation of Korea, Korea

2022 **Grant** UK-Korea Creative Commissions 2022, British Council, Korean Foundation, Korea

2021 **Award** Artists for Bloomberg New Contemporaries 2021, UK

2019 **Award** Finalist for National Sculpture Award, The Broomhill Art and Sculpture Foundation, UK

Award Inger Lawrence Award, the University of Oxford, UK

2018 **Grant** Balbinder Watson Fund, St. Hugh's College, the University of Oxford, UK

2017 **Award** Madame Tussauds Prize, the Winner of RCA 180th Fine Art Degree Show, UK

2014 **Award** 13rd Sculptor Moon Shin Prize for Young Artist, Korea

2011 **Grant** Young Promising Artist, Seoul Foundation for Arts and Culture, Korea

2008 **Award** Grand prize in monument to the Digital Media City Seoul, LG, Seoul City, Korea

Grant NART Young Artist, Seoul Foundation for Arts and Culture, Korea

2006 **Award** Grand prize in Memorial Sculpture of Roh, Yonsei University, Korea

2005 **Grant** 2nd Seo Art Wall project, Seo Gallery, Korea

2004 **Grant** 2nd Space C Art Wall project, Space C Coreana Museum of Contemporary Art

PUBLICATION, JOURNAL, CONFERENCE

2023 *gOd, mOther and sOldier: A Story of Oppression, Told Through the Lens of AI*, Leonardo, MIT Press
https://doi.org/10.1162/leon_a_02365 , Corresponding Author

2021 *Post Metaverse*, Porche Book, ISBN 9791191393606, Co-author

2012 *Artificial Garden*, UN Press, ISBN 9788996814603, Co-author

RESIDENCY

2024 Vermont Studio Center(VSC) Full-fellowship, Vermont, US

2023 ZKM Intelligent Museum, Karlsruhe, Germany (Research Fellow, Federal Government Commissioner for
Culture and the Media)

2018 Museo Mutta Museum in Sorrento, Italy (awarded with Fabio Fiolentio Scholarship)

2011 Vyom Art Center, Jaipur, India

2008 Pakyoung Studio Program, Paju, Korea

2006 International Rotary Club USA –KOREA group exchange program, Michigan, USA

2005 Chang-Dong 4th International Residency, National Museum of Contemporary Art, Seoul, Korea

PUBLIC COLLECTIONS

National Museum of Modern and Contemporary Art, Seoul, Korea

Seoul Museum of Art, Seoul, Korea

Museum of Contemporary Art Busan, Busan, Korea

Art Bank, National Museum of Contemporary Art, Gwacheon, Korea

Chelsea and Westminster Hospital NHS Foundation, London, UK

The Farjam Collection In DIFC(Dubai International Financial Center), Dubai, UAE

Seoul National University, College of Engineering, Seoul, Korea

Yonsei University, Seoul, Korea

Hyundai Group, Seoul, Korea

JW Marriott, Seoul, Korea

Ministry of National Defense, Korea

Pakyoung Inc., Paju, Korea

Sang-Am Digital Media City (DMC), Seoul Metropolitan Government, Seoul, Korea

Space C Coreana Museum of Contemporary Art, Seoul, Korea

Acknowledgements

Art Theatre – Role Play
Support by Arts Council Korea, ARKO Art Center, space*c Coreana Museum of Contemporary Art.

Red Door
Support by National Museum of Modern and Contemporary Art, Korea.

Your Stage
Support by Seoul Foundation for Arts and Culture "NART 2009", Art Space Boan 1942, Seoul Museum of Art, Gallery Sun Contemporary, Ieyoung Contemporary Art Museum.

THEY
Support by Seoul Metropolitan Government, LG Telecom, installation and construction by Studio Sungshin, InbitLED, Serveone.

Artificial Garden
Support by UNSANGDONG Architecture, PHILLIPS, Seoul Foundation for Arts and Culture, Arts Council Korea, Seoul Museum of Art.
Installation by InbitLED, ALTEK, Daesan Mechanics, Hana Acryl, Hansung Frameworks, Gaon Landscape Design, Daehan Woodworks, Framesix, Daean Electronics, Hyundae Tradings, Museong Hardwares, Samwon Woodworks. Technical support by L+MEDIA. coordinator Seongjun Kim, interior designer Gyeyoung Jang, assistant Giltaek Lee.
Performance by bass Donghyun Kim, baritone Jaeho Choi, arranger Wonkyung Lee, Harpist Gihwa Lee, Actor Yuri Kim; Shinhye Park; Sumin Lee; Soonwon Lee; Nakhyun Ju; Dahee Lee; Seolim Lee; Youngran Seo.

Nowhere in Somewhere Series
Support by Samtoh Co.Ltd., Goyang Cultural Foundation, Seoul Museum of Art, Asian Art Biennale, National Museum of Contemporary Art, Museum of Contemporary Art Busan, Gwangju Museum of Art, St Ethelburga's Centre for Reconciliaton and Peace, TORCH, University of Oxford, Crousculture, Saint Denis.

Green Room Garden(2022)
Support by Gyeongnam Art Museum.
Art director Sun Kim, AI developing·sound·narration at Andrew Gambardella, AR developer Sungbaek Kim, 3D Modeling at Yeeun Han, producer Doyo Choi, assistant Changwon National University Art Dept.

Green Room Garden(2018) Domestic Garden(2018) Atmospheric Garden(2019)
Support by Ruskin School of Art, Oxford.

Empty Garden(2021)
Support by Arts Council England, Bloomberg Philanthropies.

Wandering Sun
Support by Art Center Navi, Korean Cultural Centre UK, Chulalongkorn University.

Manufactured Nature: Irworobongdo
Support by Korea Cultural Heritage Foundation.
Art director Sun Kim, technical leader Sungbaek Kim, AI Researcher Andrew Gambardella.

UNDECIMBER
Support by KAIST, Seoul Namsan Gukakdang
Art director Sun Kim, producer Juyong Park, assistant producer Doyo Choi, video director Sungbaek Kim, music director·composer Shinuk Kang, associate music director Bona Lee; Jungwon Kim, dancer Jinjoo Baek; Daehyun Kang, vocalist Mubin Kim, pianist Masub Kim, cellist Seohee Choi, percussionist Hyochang Kwon, director of cinematography Doyoung Lee, animation studio Shotmonster; RBMedia, EEG device provision on Music and Brain Research Lab(KAIST).

Audible Garden
Support by Korean Cultural Centre UK, KOFICE.
Art director Sun Kim, art assistant Minsung Park, project manager Bona Lee, technical lead Sungbaek Kim, sound technician Youngjun Choi; Honggi Lee; Philip Liu, Researcher Doyo Choi.

Image Credits

All works by Jinjoon Lee are © Jinjoon Lee. All photographs are courtesy Jinjoon Lee, except where otherwise specified. Additional photography credits and copyrights are as follows:

Cover Image
Dan Weil © Korean Cultural Centre UK

Art Theatre - Role Play
17, 36: National Museum of Modern and Contemporary Art, Korea

Red Door
48-49, 53, 54-55: National Museum of Modern and Contemporary Art, Korea

Your Stage
58-59, 61: Gallery Bakyoung ; 63-65: Art Space Boan 1942 ; 66: Mingon Kim ; 67: Seong woo Nam ; 69: Seoul Museum of Art ; 70-71: Mingon Kim ; 72: Ieyoung Contemporary Art Museum ; 73: Seoul Museum of Art ; 74-75: Gallery Bakyoung

THEY
86-87: Mingon Kim

Artificial Garden
90-91, 93, 94-95, 97, 98-99, 100-103, 106-107: Hongil Yoon ; 104-105: Seoul Museum of Art

Nowhere in Somewhere
117: John Lord ; 120: Martin Abegglen ; 125: (left) Nano Anderson ; (right) Beatriz Garcia

Green Room Garden
128-131: Mingon Kim ; 134-135: Sun Kim ; 136-137: (top) Sun Kim ; (bottom) Mingon Kim ; 145: Inunami ; 147: (left) Fabio Achilli ; 150: (top) Xiquinhosilva ; 151: (top) Academy of Korean Studies ; (bottom) BTN Korea

Wandering Sun
160-161: Korean Cultural Centre UK

Manufactured Nature: Irworobongdo
165: Sun Kim ; 166-167: Korea Cultural Heritage Foundation ; 170-171: Sun Kim ; 172: Joe Smith ; 173: Korea Cultural Heritage Foundation

UNDECIMBER
176-177, 179: Yoonboram Studio ; 181: Shotmonster ; 182-187: Yoonboram Studio

Audible Garden
190-191, 193: Dan Weil © Korean Cultural Centre UK ; 194: Seowon Nam ; 195, 197-200: Dan Weil © Korean Cultural Centre UK ; 201: Sungbaek Kim ; 202-203: Dan Weil © Korean Cultural Centre UK ; 205 (top) Sungbaek Kim (bottom) Dan Weil © Korean Cultural Centre UK ; 206-207, 209 211, 213: Dan Weil © Korean Cultural Centre UK ; 215: Sungbaek Kim ; 219, 221, 223, 225, 229, 281: Dan Weil © Korean Cultural Centre UK ; 235: Sun Kim ; 237, 239, 243-245, 248-249: Dan Weil © Korean Cultural Centre UK ; 252: (top) Sungbaek Kim (bottom) Dan Weil © Korean Cultural Centre UK ; 257, 261, 263-264: Dan Weil © Korean Cultural Centre UK ; 265: Sungbaek Kim ; 269: Dan Weil © Korean Cultural Centre UK ; 271: Sungbaek Kim ; 273: Sun Kim ; 275: Dan Weil © Korean Cultural Centre UK ; 277, 279: Sun Kim ; 281: Dan Weil © Korean Cultural Centre UK ; 283: Sun Kim ; 287 Dan Weil © Korean Cultural Centre UK

Nowhere in Somewhere

어디에나 있는, 어디에도 없는

1판 1쇄 2023년 12월 26일
ⓒ 이진준

지은이 이진준
펴낸이 고우리
펴낸곳 마름모
등록 제2021 - 000044호(2021년 5월 28일)
전화 070-4554-3973
팩스 02-6488-9874
메일 marmmopress@naver.com
블로그 blog.naver.com/marmmopress

아트디렉터 선 킴
프로젝트 매니저 이보현
편집 한혜수
디자인 윤시호, 조진현
지원 서울문화재단

ISBN 979-11-985065-2-8 (03600)

Jinjoon Lee Studio

https://jinjoonlee.com

@jinjoonlee_official

이 책은 서울특별시, 서울문화재단 '2023년 시각예술작품집발간지원'의
지원을 받아 발간되었습니다.